아웃사이더의 미학
누가 한국 미술가인가?

아웃사이더의 미학
누가 한국 미술가인가?

박정애 지음

사회평론아카데미

헌정의 글

정동교회 종소리가 가끔씩 크게 울려퍼지던 이화동산 구석구석을 돌며 친구들과 작가 전혜린을 이야기하던 기억이 있다. 고교 시절의 추억. 투명한 수채화 같은 그 시절에서 가장 화려한 색채는 김차섭 선생님, 김명희 선생님과 함께했던 미술반 활동이다. 자신을 빗대어 아방가르드 미술가를 설명하시던 김차섭 선생님. 그래서 나는 아방가르드 미술가 하면 자동적으로 김차섭 선생님을 떠올린다. 아방가르드의 중심지 뉴욕 미술계에서 활약하기 위해 록펠러 재단 장학금을 받고 한국을 떠나시는 김차섭 선생님을, 정희경 교장 선생님, 그리고 미술반 친구들과 함께 김포공항에서 배웅했던 1974년 여름. 김차섭 선생님이 부재한 황량한 스크랜튼홀 미술실기실에 혼자 남아 아무 생각 없이 갈색 톤으로 그렸던 정물화. 며칠 후 노천극장 앞에서 나를 발견하고 미소를 지으며 다가오신 김명희 선생님. 그리고 나의 그 그림에 대한 과도한 칭찬. 이처럼 내가 고교 시절을 화려한 색으로 그릴 수 있는 이유는 두 은사님과의 추억 덕분이다.

뉴욕 미술가들과의 현장연구는 두 은사님들과의 재회로 더욱 각별하였다. 긴 여정의 현장연구였음에도 김차섭 선생님과 김명희 선생님이 계시는 곳이라 힘들지 않았다. 제자를 반기는 마음에 맨해튼 소호 건물에서든 춘천 내평리 작업장에서든 미리 나와 기다리시던 김차섭 선생님. 제자의 어리석음에 걱정이 앞서 아무 말 없이 염려스

러운 눈빛만 보내시던 그 모습. 가끔은 대견하다는 듯 미소와 함께 따뜻한 눈길을 주시던 그 모습. 다시 뵐 수 없는 슬픔과 함께 이 책을 마무리하게 되었고 타계하신 지 어느덧 1주기가 되었다.

아웃사이더의 미학을 몸소 실천하시며 뉴욕 한인 미술가 공동체에 영감을 제공하고 미술계의 발전을 견인하신 고(故) 김차섭 선생님. 그리고 제자에게 언제나 최선을 다해주시는 김명희 선생님. 두 분 스승님께 사랑의 마음으로 이 책을 헌정한다.

머리말

미술의 세계화와 한국성의 이슈

21세기에는 수많은 세계 인구가 자발적으로 유목적 삶을 선택하고 있다. 2017년 UN 보고서에 의하면, 2억 5,800만 명 이상의 사람들이 자신이 태어난 조국을 떠나 타국에서 삶을 영위하고 있다. 그리고 그 숫자는 해마다 증가한다. 같은 맥락에서, 많은 한국 미술가들이 해외에서 교육을 받고 그곳에 정착하여 작품 활동을 하고 있다. 이들의 활동은 어느 한 국가로 제한된 것이 아니다. 예를 들어, 이들은 뉴욕에 거주하면서도 베를린, 런던, 밀라노, 파리, 도쿄 등 다양한 국제 도시에서 전시를 하며 유목적인 삶을 즐긴다. 그러면서 이들은 한국 미술계와도 긴밀한 관계를 유지하고 있다. 한국의 유명 미술관이나 화랑에서는 이들의 작품을 정규적으로 전시하고 구입한다. 해외에서의 예술 경력은 이들이 한국 미술계에서 활동할 수 있는 바로미터가 되기도 한다. 즉, 해외에서 인정을 받게 되면 한국에서의 활동이 보다 용이해진다. 이러한 방법으로 해외에 거주하며 스스로 "아웃사이더"의 삶을 살고 있는 미술가들이 한국 미술계의 변화를 주도하는 중추적 역할을 한다. 그렇게 동시대의 미술가들은 하나의 국적을 초월하여 소통하는 "초국가적" 또는 "초문화적" 체계 속에서 자국 문화의 변화를 이끌고 있다.

동시대의 미술가들이 국가 간의 경계를 초월하여 활동하는 이 시대의 배경은 바로 글로벌 자본주의가 주된 동력으로 작용하는 "세계화"이다. 세계화 시대에는 인구와 자본이 국가적 경계를 넘나들며 문화 간의 상호작용이 더욱 심화되고 있다. 따라서 세계화 시대의 한국 예술가들은 단지 한국인 감상자들만을 목표로 작품을 만들지 않는다. 그렇기 때문에 그들이 만든 예술품은 지극히 "다층적(multi-layered)"이고 "혼종적(hybrid)"이다. 예를 들어, 세계 시장을 겨냥하여 만든 케이팝(K-pop)은 가사 등 지극히 일부만의 한국적 요소에 서양음악인 힙합, 재즈, 랩 등이 포함된 다층적이며 혼종적인 음악이다. 그것은 이미 기존의 한국 음악에서 "탈영토화"한 음악이다. 이러한 맥락에서 세계화 시대에 만들어진 문화적 산물은 어떤 것이 어떤 이유로 한국적인지 정의 내리기가 간단치 않다. 따라서 언제부터인가 저자에게 풀리지 않는 질문이 제기되었다. "세계화 시대 한국 미술가로 정의할 수 있는 기준과 근거가 무엇인가?" 이 질문에 대한 답을 찾기 위해 저자는 다양한 문화가 상존하고 교류가 활발한 국제도시에서 한국 미술가들이 겪고 있는 정체성의 변화에 대해 탐구하였다.

이 저술은 현대 미술의 중심지들 중의 한 곳인 미국의 뉴욕에서 활동하고 있는 한국 미술가들과의 현장연구를 심층적으로 해석한 글이다. 뉴욕은 여러 민족들이 공존하는 다문화 사회로서 문화 간의 상호작용이 가장 활발하게 이루어지고 있는 대표적인 국제도시이다. 그와 같이 방대한 시각 문화 공간에서 각기 다른 민속적, 국가적, 문화적, 그리고 종교적 전통과 유산을 가진 세계 각국의 미술가들이 다른 문화들과 상호작용하면서 색다른 작품을 생산하고 있다. 아울러 뉴욕은 다른 국제도시들에 비해 상대적으로 한국인 미술가들이 많이 거주하는 곳이다. 더욱이 이곳에는 한국인의 미국 이민 역사와 맞물려 다양한 작가층이 공존하면서 많은 문화적 갈등이 목격되고 있다.

저자는 2010년 1월, 뉴욕 한국문화원(Korean Cultural Service New York, KCSNY) 개관 30주년 기념미술전 "얼굴과 사실: 뉴욕의 동시대 한국 미술(Faces & Facts: Contemporary Korean Art in New York)"을 관람하게 되었다. 이 전시회에는 현존하는 뉴욕 거주 미술가 54명과 작고한 미술가들을 포함하여 모두 60명의 한인 미술가들의 작품이 전시되었다. 이 전시를 통해 저자는 뉴욕 거주 한인 미술가들의 예술 활동에 대한 어렴풋한 개념적 지도를 그릴 수 있었다. 당시 저자는 몇몇 미술가들과 실제로 접촉할 수 있는 기회가 있었다. 이를 계기로 2023년까지 10년도 훨씬 넘는 기간 동안 40명의 뉴욕 거주 한인 미술가들과의 현장연구를 수행하였다.[1] 그와 같은 현장연구를 지속하면서 저자는 "외관상" 각기 다른 세 유형의 정체성을 확인할 수 있었다. 첫 번째 부류의 미술가들은 한국에서 대학을 졸업하고 좀 더 국제적인 무대에서 활동하기 위해 또는 다음 학위인 미술학 석사(MFA)를 받기 위해 뉴욕에 이주하여 정착하게 된 경우이다. 즉, 성인의 나이에 뉴욕으로 이주한 사례이다. 두 번째 미술가들은 어린 나이에 부모를 따라 한국을 떠난 경우이다. 세 번째 부류는 미국에서 태어난 코리안 아메리칸들이다. 이 세 유형의 미술가들의 정체성은 각기 다른 것으로 보였고, 그 형성 과정에 분명한 차이가 있는 것으로 생각하게 되었다.

이 세 부류의 미술가들은 인터뷰 진행 과정에서부터 차이를 보였다. 저자는 첫 번째 부류 즉, 한국에서 태어나 성인이 되어 뉴욕에

1 이들 40명을 인터뷰한 순서로 나열하면 니키 리, 조숙진, 서도호, 김수자, 김명희, 배소현, 이가경, 최성호, 강익중, 김미루, 변종곤, 김주연, 이상남, 김영삼, 곽선경, 김신일, 김영길, 김정향, 임충섭, 박가해, 신형섭, 이수임, 이일, 이승, 마종일, 고상우, 바이런 김, 마이클 주, 김미경, 김청윤, 진신, 민병옥, 최일단, 장홍선, 정연희, 김웅, 민영순, 김차섭, 조셉 팡이다.

진출한 미술가들과는 한국어로 인터뷰를 진행하였다. 그들은 정서적으로 전형적인 한국인이었다. 한국인과 단지 장소만 바꾸어서 인터뷰를 진행하고 있다는 생각이 들었다. 그러나 유아기 또는 어린 나이에 한국을 떠난 두 번째 부류의 미술가들과 미국에서 태어난 세 번째 부류의 미술가들과는 한국어 인터뷰가 불가능하였다. 따라서 이두 부류의 미술가들과는 모두 영어 인터뷰가 진행되었다. 언어적 장벽이 있던 이 두 유형의 미술가들은 언어 사용 능력의 관점에서 또한각기 차이가 있었다. 두 번째 유형의 미술가들은 한국어를 이해하기는 했지만 적절한 단어와 어휘를 사용하여 자신들의 의사를 전달하는 데에 한계가 있었다. 이러한 이유에서 이들은 영어 인터뷰를 요구하였다. 세 번째 부류의 미술가들의 경우는 한국어 구사가 전혀 불가능하였다. 이렇듯 이 세 유형의 미술가들은 일단 그들의 한국어 사용능력에서 명확한 차이가 있었다. 세 유형의 정체성은 결코 같지 않다는 생각이 들었다. 따라서 저자는 정체성의 형성에서 언어가 결정적인 요인으로 작용한다는 가설을 세울 수 있었다. 이 점은 같은 이민자인 경우에도 한국어를 완벽하게 구사할 수 있는 나이인 10대에 중학교를 졸업한 후 한국을 떠난 미술가와 6-7세의 취학 연령 이전에 떠난 미술가의 사례에서 더욱 확연해졌다. 전자는 한국에서 대학을 졸업하고 뉴욕에 진출한 미술가들과 별반 다르지 않은 한국적 정서를 가지고 있었다. 하지만 후자의 정체성은 다소 복합적인 것으로, 쉽게 정의할 수 없었다. 따라서 이와 같이 구별되는 세 부류의 미술가들을 확인하면서 저자에게는 다음과 같은 질문이 제기되었다. "이들 중 누가 한국 미술가인가?." "누가 한국 미술가가 아닌가?"

인터뷰 자료를 심층적으로 분석해 나가며 저자는 미술가 개개인의 예술적 정체성이 단지 언어에 의해 결정되는 것도 아니라는 생각이 들었다. 세 범주로 구분은 했지만 같은 범주 안에서도 미술가들

의 개성은 천차만별이었다. 또한 각기 다른 범주와 교차하는 유사성이 있었다. 예를 들어, 한국에서의 유아기 경험이 없는 첫 번째 부류에 속한 한 미술가의 정체성은 이민자 미술가들의 정체성과 매우 유사하였다. 또한 이민자 미술가들 중에는 성인의 나이에 뉴욕에 진출하였던 미술가들과 정서적 등질화가 이루어져 함께 장기간 예술 활동을 하는 경우도 있었다. 그러므로 각기 다른 차이에도 불구하고, 그 차이를 잇는 내적인 요인이 작동하고 있다고 가정하게 되었다. 그것이 "정동"과 "욕망"이다. 이 둘은 함수 관계에 있다. 미술가들에게 가장 중요한 것은 욕망의 성취이다. 이를 위해 그들은 변화가 가능한 존재인 것이다. 그래서 그들의 욕망은 또한 언어적 장벽을 쉽게 뛰어넘을 수 있다. 그러한 욕망을 일으키는 요인이 "정동"이다. 이렇듯 한국어 구사력에 따라 세 유형의 범주로 나눈 것과 달리 미술가들의 정체성을 형성하는 보다 근본적 요인은 그들의 욕망과 정동임을 알게 되었다.

욕망의 존재로서 본성이 같기 때문에 언어 사용 능력은 단지 "외적" 차이에 불과하다. 외적 차이에도 불구하고 미술가들은 또한 비슷하다. 그러면서도 개인으로서 미술가들은 각자 다른 존재들이다. 하지만 어떻게 다른지를 설명하기는 어렵다. 왜냐하면 모든 미술가들은 차이 그 자체이기 때문이다. 따라서 이 글은 차이에도 불구하고 미술가들이 단 하나의 목소리를 내는 들뢰즈의 "존재의 일의성"을 서술하고 묘사하는 여정이다. 다시 말해, 언어 사용에 따른 표면적 차이에도 불구하고 미술가들은 같은 존재이다. "이 세 부류의 미술가들 중 누가 한국 미술가인가?" 궁극적으로 이 글은 이들이 다르면서도 같은 한국 미술가들임을 증명하고자 한다.

이 글의 목표는 미술가들이 언어에 의해 각기 다른 정체성의 특징을 보이면서도 근본적으로 같은 한국인인 이유를 파악하는 데에

있다. 저자는 세 범주를 뛰어넘는 인간의 정체성을 형성하는 과정에서 "욕망"을 가장 본질적인 요인으로 간주하게 되었다. 이 글은 다음과 같은 전제를 토대로 한다. 정체성의 형성에는 언어가 중요한 역할을 한다. 그러나 미술가들의 예술적 정체성을 형성하는 보다 근본적 요인은 그들의 "욕망"이다. 욕망이 원하는 정체성을 만든다. 따라서 이 글은 미술가들이 그들의 욕망을 성취하기 위해 어떻게 변화가 가능하였는지를 조명한다.

반복하자면, 이 글에서는 모국어인 한국어 사용 능력에 따라 세 유형으로 미술가들을 구분하였다. 한국어 사용에 따른 차이에 의한 미술가들의 정체성을 해석하는 데에는 프랑스의 정신과 의사이자 정신분석학자인 자크 라캉(Jacques Lacan)의 이론이 매우 유용하였다. 라캉(Lacan, 2019)은 인간의 주관성을 상상계, 상징계, 그리고 실재계로 이론화하였다. 라캉의 시각에서 주체는 그 자신의 신체와의 관계를 통해서 형성되는 "상상계"가 있다. 한 인간의 상상계는 주관에 의한 사고에 해당한다. 모든 인간은 자신만의 상상적인 주관을 가진다. 그런데 인간의 주관성은 언어가 지배하는 세계와 직면해 있다. 우리는 언어 안에서 태어난다. 주체는 언어가 지배하는 세계인 상징계에서 살아야 한다. 그런데 미술가들에게는 언어처럼 따라야 하는 규정과 관습이 있다. 즉, 미술가들은 그들이 사는 시대의 미술계와 관계하면서 작품을 만든다. 그렇기 때문에 미술가들에게 미술계는 무시할 수 없는 또 다른 상징계이다. 그렇다고 미술가들이 단지 상징계인 미술계의 경향에만 매몰되는 것은 아니다. 적어도 뛰어난 미술가들은 그러하다. 상징계의 흐름만을 좇는 것이 결코 만족스럽지 않기 때문이다. 상징계의 언어로 표현되지 않는 부분이 남아 있다. 그 이유는 실재계가 존재하기 때문이다. 실재계는 언어에 의해서도 이미지를 통해서도 파악할 수 없는 차원이다. 때문에 실재계는 결코 도달할 수

없는 지점인 것이다. 단지 감각할 뿐이다. 따라서 라캉의 이론을 적용하면, 미술가들의 주관성은 심상의 주관에 의한 상상계, 미술계의 규범을 따르는 상징계, 그리고 모든 의미체계를 벗어난 실재계를 오간다. 그런데 성인이 되어 뉴욕 미술계에 진출한 미술가들, 어린 나이에 부모를 따라 이민 간 미술가들, 그리고 한국인 부모 밑에서 미국에서 태어난 코리안 아메리칸 미술가들의 상상계와 상징계는 미술계에서 다르게 작동한다.

　　라캉 이론으로 시작한 이 글은 프랑스의 후기구조주의 철학자 질 들뢰즈(Gilles Deleuze)와 정신분석학자 펠릭스 과타리(Félix Guattari)의 이론으로 이어진다. 라캉 이론과 들뢰즈와 과타리의 철학은 대립하는 요소들이 많다. 예를 들어, 라캉에게 욕망은 결핍의 산물이며 상징계의 것이다. 이에 비해, 들뢰즈와 과타리에게 욕망은 생산을 위한 것이다. 그러나 라캉의 이론은 말년에 이르러 타자의 덫에 걸리지 않는 주체의 욕망을 향함으로써 들뢰즈와 과타리의 생산으로서의 욕망과 만나게 된다. 이렇듯 각기 다른 유형의 정체성을 해석하는 이 글은 라캉 이론에서 시작하여 들뢰즈와 과타리의 철학으로 마무리된다. 잘 알려진 바대로 들뢰즈와 과타리는 우주가 작동하는 방식을 "리좀"을 통해 설명하고 있다. 리좀은 우리말로 구근 식물을 뜻하는 식물학 용어이다. 씨앗으로 번식하지 않는 것들을 총칭하는 리좀의 번식은 종횡무진하다. 어느 지점에서 줄기가 갑자기 튀어나올지 미리 알 수 없는 리좀은 시작과 끝의 위계가 없다. 어디에서든지 연결 접속에 의한 변형이 가능하다. 리좀은 유동적이고 더하기가 아닌 곱하기의 배수적이며 혼종적인 성격을 띠면서, 고정된 중심 체계가 부재하다. 바로 인터넷 네트워크 체계와 비슷한 것이다. 1990년대 인터넷이 등장한 이후 대중화된 이미지들은 위계나 중심 체계를 갖추지 않은 양상을 보여준다. 그 이미지가 언제 어디에서 기원하였는지 알

수 없다. 리좀은 인터넷과 같이 유동적이고 비계급적 구조를 갖는 체제에 대한 이상적인 은유이다. 따라서 세계가 긴밀하게 상호작용하는 문화를 설명하는 데 매우 적절한 개념이다. 21세기 미술가들이 세계와 접속하며 작품을 만드는 방식 또한 지극히 리좀적이다.

저자는 모든 미술가들이 각기 다른 "독특성"을 가진 "개인"이라는 시각에서 현장연구를 포함하는 질적 연구의 방법을 사용하였다. 질적 연구(qualitative research)는 양적 연구(quantitative research)와 구별되는 연구 방법이다. 양적 연구는 주로 통계 처리를 통해 숫자에 비중을 두면서 실증적인 방법에 집중한다. 이에 비해 질적 연구는 인간을 연구 대상과 자료로 하여 그들의 의미와 가치 파악에 초점을 둔다. 이러한 이유에서 양적 연구가 객관성을 중시하면서 모더니즘 체제에서 선호되었던 반면, 주관성을 해석하고자 하는 질적 연구는 포스트모던 사고와 함께 부상하게 되었다. 질적 연구는 현상학, 해석학, 페미니즘, 해체주의, 에스노그래피, 정신분석, 문화학습, 참가자 관찰 등과 같은 다양한 방법을 포함한다. 저자는 뉴욕 거주 한인 미술가들의 정체성이 형성되는 과정과 특징을 연구하기 위해 에스노그래피 관찰, 인터뷰, 전기 학습, 전시회에 출품된 미술작품 해석 등을 사용하기로 한다.

질적 연구의 현장연구는 2010년 1월과 8월, 2011년 3월, 2012년 3월, 그리고 2020년 2월, 2023년 2월에 각각 실시되었다. 뉴욕 한인 미술가들과의 인터뷰는 대개 그들의 작업실, 아파트 또는 주택 등에서 이루어졌다. 인터뷰가 실시되기 전 이들 미술가들은 저자에게 자신들에 대한 정보를 알려줄 목적으로 전시 도록이나 카탈로그, 소책자, 또는 화집 등을 선물하기도 하였다. 대략 1시간에서 1시간 반 정도 진행된 인터뷰 내용은 녹음되었으며 이후 녹취록으로 만들어졌다. 인터뷰가 실시되는 동안, 저자는 저자의 견해를 이들 미술가들에

게 주입하기보다는 그들로부터 가능한 한 많은 정보를 얻고자 하였다. 인터뷰 자료는 독자들이 현장을 보는 듯 생생하면서도 자세하고 세밀하게 분석되어야 한다. 따라서 저자는 "세밀 묘사(thick description)"를 위해 노력하였다. 영어로 만들어진 인터뷰 녹취록은 이 글에 사용될 목적으로 다시 한국어로 번역되었다.

10년이 넘는 현장연구 기간은 결코 짧지 않았다. 그 기간 동안 저자의 사고 또한 지속적으로 변화하였다. 10년 전 저자는 몇몇 작가들의 인터뷰 자료가 연구로 활용되기에 별로 중요하지 않다고 여겼다. 그러나 현재는 그것들의 유용성이 재발견되면서 매우 소중한 자료가 되기도 하였다. 그동안 저자는 이들 미술가들과 긴밀한 접촉을 유지하면서 그들의 작품 활동에 따르는 제반 변화를 파악해왔다. 때때로 저자는 보충 인터뷰를 진행하며 이전의 해석을 새롭게 하였다.

인터뷰 자료 분석 결과, 첫 번째 부류의 미술가들 중 다수는 한국인으로서 자신들의 정체성을 의도적으로 추구하지 않는 것으로 확인되었다. 그럼에도 불구하고 그들은 자신들의 개인적인 정체성을 추구하기 위해 한국적인 소재와 주제를 빈번하게 선택하고 있다. 두 번째 부류의 미술가들은 거의 대부분이 어린 나이에 고국을 떠나 미국에서 성장하였기 때문에 자신들을 온전한 한국인으로 생각하지 않았다. 그러면서도 그들은 불안정한 한국성을 완성시키기 위해 의도적인 노력을 하고 있다. 그래서 그들은 어떤 경우 한국인들보다 더욱 더 한국적이다. 마지막으로 세 번째 부류는 지형적으로 또는 영토적으로 연결되지 않는 한국적 정체성을 가지고 있다. 다시 말해, 그들은 정치적인 맥락에서 벗어난, 단지 문화적 유산으로서 한국성을 추구한다. 그렇다면 누가 한국 미술가이고 누가 그렇지 않은가?

누가 한국 미술가이고 누가 그렇지 않은지를 구분하는 것은 실제로 간단하게 정의할 수 없는 문제이다. 예를 들어, 백남준의 경우

그는 전후 시대 한국 미술가들 중 전 세계적으로 가장 폭넓게 인정받는 한국 출생 미술가이다. 백남준의 생애는 유목적 삶의 전형을 보여준다. 그는 한국전쟁 중 어린 나이에 부모를 따라 홍콩으로 이주하였고, 일본 동경제국대학에서 미학으로 학사학위를 받았다. 이후 독일에서 음악사를 공부하여 그곳에서 작곡가 존 케이지와 개념미술가 요제프 보이스와 협업하였다. 그런 다음 뉴욕으로 이주하여 미국 시민권을 얻었고 그의 생애 중 가장 비중 있는 작품들을 그곳에서 제작했으며 2006년 타계하였다. 이렇듯 한국에서 태어났지만 생의 대부분을 외국에서 보낸 백남준의 경우 그를 어떤 기준으로 한국 미술가로 정의할 수 있는지 명확하지 않다. 그런데 부처가 폐쇄회로 카메라에 실시간으로 찍힌 자신의 모습을 텔레비전 화면 속에서 보고 있는 〈TV 부처〉는 분명 불교 문화권의 한국인 또는 동양인 미술가의 작품이라 추측하게 한다. 하지만 동양문화의 상징인 부처와 현대문명의 상징인 텔레비전을 대비시킨 이 설치 작품은 동서양의 문화 교섭이 낳은 다양한 의미를 담고 있다. 〈TV 부처〉는 부처상이 소재임에도 불구하고 20세기 이전에는 제작될 수 없었던 작품이다. 실제로 〈TV 부처〉는 분명 한국적인 것 또는 동양적인 것 이상을 포함한다. 백남준은 동양인의 관점에서 서양 매체가 만드는 "지구촌(global village)"[2]을 해석하고자 한 것이다. 따라서 이 작품은 들뢰즈와 과타리의 용어로 표현하자면 "배치"에 의한 것이다.

　"배치"를 뜻하는 프랑스어 "*agencement*(아장스망)"은 들뢰즈와 과타리 철학의 핵심 개념 중 하나이다. 들뢰즈와 과타리(Deleuze

2　"지구촌(global village)"은 미디어 이론가 마셜 매클루언이 처음 사용한 용어이다. 매클루언(McLuhan, 1962)은 저서 『구텐베르크 은하계(Gutenberg galaxy)』에서 전자 미디어가 발달하면 지구라는 하나의 마을인 "지구촌(global village)"이 된다고 설명한 바 있다.

& Guattari, 1987)에게 "배치"는 다른 요소들이 가해지면서 성취되는 "생성"을 뜻한다. 인간이 욕망의 존재일 때 그것을 생성으로 이끄는 것이 "배치"이다. 욕망의 배치에 의해서 새로운 생성에 이르게 된다. 이러한 이유에서 들뢰즈와 과타리에게 새로움의 생성은 혈통과 계통에 의한 진화가 아니라 이질적 요소들과의 결연에 의한 배치에 있다. 케이팝은 기존에 존재하는 다양한 음악들의 "배치"인 것이다. 마찬가지로, 백남준의 〈TV 부처〉는 동양의 전통 문화와 동시대 문화를 배치한 작품이다.

백남준과 같이 21세기에는 더욱더 많은 한국 미술가들이 해외에 거주하며 기존의 한국적 정체성을 반영하면서 새로운 문화적 요소들을 "배치"하는 혼종적인 작품을 만들고 있다. 미술가들이 제작한 혼종적인 작품은 분명 그들의 혼종적인 정체성의 표현이다. 따라서 이 글에서 미술작품은 미술가의 삶과 문화를 파악할 수 있는 지식의 보고로 간주한다.

이 글에서는 먼저 성인이 되어 뉴욕으로 이주한 미술가들, 어린 나이에 한국을 떠난 이민자 미술가들, 그리고 미국에서 태어난 코리안 아메리칸 미술가들의 정체성을 구분한다. 그러면서 이러한 구분을 흐리게 하는 세 부류들 간의 유사성과 차이를 살펴본다. 그리고 그 유사성과 차이를 만드는 미술가들의 욕망이 작동하는 방법을 파악한다. 이와 같은 개인적 정체성에 대한 검토는 궁극적으로 국가적 정체성이 어떻게 형성되는지를 알게 한다. 다시 말해서, 개인적 정체성의 역동적이고 적응적인 측면에 대한 포괄적 이해는 그것이 한국 문화에 미치는 영향을 가늠하게 해 준다. 이 글은 한국 미술가들이 활동하는 배경인 뉴욕 미술계에 대해 살펴보면서 시작된다.

차 례

헌정의 글 5

머리말 **미술의 세계화와 한국성의 이슈** 7

제1장 **뉴욕 미술계와 한인 미술가 공동체** 21

　　뉴욕 미술계와 뉴욕 미술 23

　　뉴욕 한인 미술가 공동체 31

　　요약 57

제2장 **한국에서 순수 기억을 만든 미술가들** 61

　　미술가들의 작품과 예술적 의도 63

　　상징계로서의 뉴욕 미술계: 한국 미술가들의 사회화 111

　　대타자가 요구하는 개념 있는 차이의 미술 121

　　상징계와 미술가의 욕망 129

　　대타자의 물음: 네가 나에게 원하는 것이 무엇인가? 133

　　욕망이 향하는 실재계 144

　　생산으로서의 욕망 149

　　독특성: 개념 없는 반복에 의한 개념 없는 차이 161

　　요약 165

제3장 **한국에 대한 유아기의 블록을 가진 미술가들** 171

　　미술가들의 작품과 예술적 의도 173

상징계와 미술가들의 욕망 189

한국어와 미술가들의 정체성 199

한국에 대한 미술가들의 기억과 정체성 203

유아기의 블록이 형성한 강도의 블록 209

욕망의 배치자로서의 미술가 218

한국 미술가 되기, 아메리칸 미술가 되기 222

요약 231

제4장 **기억에 없는 한국 문화를 전수받은 미술가들** 237

미술가들의 작품과 예술적 의도 239

언표 행위의 집단적 배치 253

픽션의 상징계 263

상징계의 언어와 의미 생성 270

정체성: 시간이 가져오는 수용과 동화 사이의 차이 289

요약 303

제5장 **한국 문화의 가장자리를 만드는 아웃사이더** 309

각 장의 내용 요약 311

세 유형의 정체성: 누가 한국 미술가인가? 317

정체성이 아닌 다양체의 존재 322

아웃사이더: 다양체 안의 특이자 329

아웃사이더의 가장자리 만들기 337

차이로 존재하는 미술가들 341

결론 **정동이 이끄는 실천을 향하여** 349

참고문헌 361

찾아보기 367

뉴욕 미술계와
한인 미술가 공동체

이 장에서는 뉴욕 미술계와 한인 미술가 공동체 형성의 역사를 알아본다. 뉴욕 한인 미술가 공동체의 역사는 뉴욕 미술계가 형성되던 1920년대로 거슬러 올라간다. 다시 말해서, 뉴욕 한인 미술가 공동체는 뉴욕 미술계의 역사와 맥을 같이하며 성장하게 되었다. 그렇기 때문에 뉴욕 한인 미술가들의 미술 양식은 또한 뉴욕 미술계의 경향과 유기적 관계에 있다. 뉴욕 거주 한인 미술가들은 뉴욕 미술계에서 성행하는 양식들을 선별적으로 수용하면서 그들의 작품 세계를 개척하였다. 동시에 그들은 한국 미술계와도 긴밀한 관계를 유지하였다. 따라서 한인 미술가들의 예술 활동은 뉴욕 미술계뿐 아니라 한국 미술계와도 영향 관계에 있다. 이 글은 뉴욕 미술계의 성장을 뉴욕 미술 양식의 전개와 관련시켜 알아본다. 그러면서 뉴욕에 거주하는 한국 미술가들의 작품 제작의 형식, 그들이 사용한 매체와 재료 및 기술 등을 살펴본다. 그러면서 그들이 사용하는 형식이 어떻게 새로운 방향으로 확장되며 새로운 의미를 생성하고 있는지를 파악한다.

뉴욕 미술계와 뉴욕 미술

미국 북동부 뉴욕주의 남쪽 끝에 위치한 뉴욕이 미국에서 가장 큰 도시로 발전하게 된 계기는 19세기 말에서 20세기 초에 걸쳐 수백만의 이민자들이 대거 이주하면서부터이다. 19세기 말에서 20세기 초의 서부 유럽과 북아메리카는 "현대화(modernization)"의 완성에 박차를 가하던 때이다. 현대화는 산업화, 과학과 기술, 자본주의, 도시화 등을 배경으로 한다(Featherstone, 1991). 뉴욕의 성장 또한 이와 맥을 같이 한다. 뉴욕은 자본주의가 전개되면서 발전하게 된 대표적인 도시들 중의 한 곳이다. 뉴욕에 이민자가 급속도로 유입된 이유 또한 자본주의 시장이 급성장하였기 때문이다.

현대화는 사상적으로 모더니티를 배경으로 한다. 뉴욕은 유럽의 전통적인 도시들과 달리, 그 시작부터 유럽 전통의 모더니티 사상을 기반으로 생성된 공간이다. 그렇기 때문에 뉴욕은 도시가 만들어질 때부터 모더니즘 문화 운동이 적극적으로 전개되었다. "모더니티"는 과학을 중시하면서 과학의 이념인 보편성과 절대성을 강조하였다. 따라서 모더니티는 이성의 계발을 강조한 계몽주의와 유기적 관계 속에서 전개되었다(Steger, 2013). 계몽주의는 산업 자본주의에 기초하여 18세기 동안 집약적으로 발전하게 된 모더니티의 핵심 사상이다. 모더니티의 계몽주의는 인간이 "이성"과 "과학"의 힘을 이용하여 궁극적으로 유토피아에 도달할 수 있다는 사고이다. 그 결과 "자유," "개인," 그리고 "개성" 등이 모더니티가 구체화시킨 문화운동인 모더니즘에 내재된 중요한 가치가 되었다. 뉴욕은 자유, 개인, 개성 등의 이념을 미술가들이 실현시킬 수 있도록 일련의 공간들을 제공하였다. 1929년 문을 연 뉴욕 현대미술관(Museum of Modern Art: MoMA), 메트로폴리탄미술관, 구겐하임미술관, 휘트니미술관 등은 모더니스

트 미술가들에게 자유, 개인, 개성을 통해 혁신과 독창성을 발휘할 수 있게 하였다. 그렇게 해서 뉴욕의 미술관과 박물관들은 모더니즘 미술을 인정하고 선전하는 도구적 기능을 하게 되었다. 모더니스트 미술가들이 만든 작품은 미술가 개인의 자유의지와 개성의 표현으로 찬사를 받게 되었다. 캐롤 던컨(Duncan, 1983)에 의하면, 이들이 만든 작품들은 개인주의의 아이콘이 되었다.

20세기 초반 뉴욕 미술계가 성장할 수 있었던 데에는 유럽의 모더니즘 미술이 소개되면서 유럽 미술가들이 유입되었기 때문이다. 이미 제1차 세계대전 이전부터 뉴욕 5번가의 아트 갤러리 "291"에서 로댕, 마티스, 피카소, 브랑쿠시, 루소 등과 같은 유럽 미술가들의 작품전이 개최되었다.[1] 그리고 제1차 세계대전 동안 "291"은 마르셀 뒤샹, 프란시스 피카비아, 그리고 만 레이 등을 포함하는 다다이스트 미술가들의 무대로 활용되고 있었다(Lucie-Smith, 1995). 프랑스의 마르셀 뒤샹이 논란의 소지가 많았던 〈샘〉을 선보인 곳도 그의 조국 프랑스가 아닌, 자유와 해방감의 에너지가 넘쳐나는 도시 뉴욕이었다. 뒤샹은 제1차 세계대전 중이던 1917년 4월 뉴욕에 도착하여 자신이 설립한 독립미술가협회에 〈샘〉을 발표하면서 다다이즘 중심지로서 뉴욕 미술계의 위상을 알렸다. 뒤샹은 각자의 마음에 반향이 일어나 의미를 만들 수 있게 하는 미술작품을 선호하면서 그가 이름 지은 "망막 미술(retinal art)"을 평가절하 하였다. "망막 미술"이란 문자 그대로 망막 즉, 눈에 즐거움을 주는 피상적 수준의 미술을 말한다. 이와 같은 뒤샹의 미술은 이후 세대의 뉴욕 미술가들이 취해야 할 방향을

1 "291"은 사진작가 알프레드 스티글리츠가 세운 아트 갤러리이다. 뉴욕 미드타운의 5번가 291에 있기 때문에 흔히 291이라고 불렸다. 알프레드 스티글리츠는 미술가 조지아 오키프의 남편이다.

제시한 것이라 할 수 있다. 실제로 뉴욕 미술의 첫 계보는 마르셀 뒤샹에서 시작한다. 뉴욕 미술계는 이미 1920년대부터 세계 각국에서 이주한 미술가들에 의해 문화적 특수를 누리기 시작하였다. 아르메니아 출신의 아실 고르키는 1920년 미국으로 이주한 다음 곧 뉴욕에 정착하였다. 네덜란드 출신의 빌럼 데 쿠닝은 1926년 뉴욕으로 건너와 그 다음해인 1927년에 먼저 뉴욕에 정착하였던 아실 고르키와 조우하게 되면서 예술적 동료 관계를 맺게 되었다. 러시아 출생 마크 로스코가 뉴욕으로 이주한 해는 1923년이었다. 1930년대에 이르러 뉴욕 미술계는 나치의 공포에서 "대탈출"을 시도하였던 많은 이민자 미술가들로 북적되면서 창조적이고 지적인 분위기를 만들고 있었다. 독일 출신의 한스 호프만이 뉴욕으로 이주한 해는 1932년이었다.

제2차 세계대전의 발발로 나치 독일에 대한 불안감이 커지자 1940년 피트 몬드리안은 영국을 거쳐 뉴욕행을 선택하였다. 뉴욕은 그가 주창한 신조형주의를 실험할 수 있었던 이상적인 공간이었다. 잘 정돈된 거리들, 휘황한 네온사인, 그리고 옐로우 캡들로 붐비는 뉴욕 거리는 몬드리안으로 하여금 기하학적 선, 형, 색의 배치로 캔버스를 채우게 하였다. 〈브로드웨이 부기우기〉는 뉴욕 거리에 대한 몬드리안의 시각화였다. 독일 태생의 막스 에른스트는 파리로 이주한 다음 1941년 뉴욕에 정착하였다. 이와 같이 뉴욕 미술계는 형성 초기부터 각기 다른 국적과 문화적 차이가 뿜어내는 역동적인 에너지로 충만해 있었다. 뉴욕에 도착한 이민자 미술가들 각각은 자유로운 분위기 속에서 다른 어느 곳보다도 쉽게 정착하며 작품 제작에 전심전력하였다. 그렇게 하면서 1920년대 이후 완만한 상승세를 보이던 뉴욕 미술계가 제2차 세계대전 이후에는 가파른 성장을 거듭하게 되었다.

전후 시대 이후, 즉 1945년에서부터 1980년대 이전의 뉴욕 미술은 20세기 미술, 혹은 "후기 모던(late modern) 미술"의 특징을 보여

주었다. 후기 모던 미술은 "이즘"과 "운동(movement)"으로 점철되었다. 아실 고르키, 빌럼 데 쿠닝, 한스 호프만 등의 회화에 나타났던 "순간에서 영원성의 추구"가 전후의 미국 전역을 풍미하면서, 유럽의 표현주의를 추상 화법으로 발전시켰다. 뉴욕으로 이주한 유럽 출신의 이들 미술가들은 서로 다른 양식을 구사했지만, 잭슨 폴록과 클리포드 스틸과 같은 미국 미술가들이 그들의 독창성을 발휘할 수 있도록 영감을 부여하였다. 이러한 분위기에 "뉴욕파 미술가"가 배출되면서 국제적인 영향력을 가진 최초의 미국 양식인 "추상표현주의"가 탄생하였다.

추상표현주의는 1940년대 후반부터 1950년대 미국의 미술계에서 가장 주목받던 미술 운동이다. 추상표현주의 양식은 두 유형으로 구분된다. 첫째는 잭슨 폴록, 프란츠 클라인, 그리고 빌럼 데 쿠닝과 같은 미술가들이 구사하였던, 에너지가 충만하고 제스처적인 양식이다. 두 번째는 마크 로스코의 캔버스에서 볼 수 있듯이, 좀 더 비구상적이고 정적이면서 명상을 자아내는 양식이다. 실제로 1950년대 이후 추상표현주의는 미국 현대 미술계에서 최고의 권위를 부여받은 양식이 되었다. 잘 알려진 바와 같이, 20세기 중반의 가장 영향력 있던 미술 비평가 클레멘트 그린버그는 바로 추상표현주의의 강력한 옹호자였다. 그린버그에게 추상표현주의는 미술로 정치와 상업성에 저항하는 하나의 수단이었다. 이른바 "순수 미술"의 전형인 것이다. 그러나 역설적이게도 뉴욕 미술계가 성장하고 뉴욕 미술이 부상하게 된 근본적인 이유는 경제적 뒷받침이 있었기 때문이다. 20세기 뉴욕의 현대 미술은 분명 레오 카스텔리와 같은 미술상에 힘입은 바 크다. 그가 경영하였던 "레오 카스텔리 갤러리"는 50여 년이 넘게 현대 미술을 선보이면서 잭슨 폴록, 빌럼 데 쿠닝으로 대표되는 미국의 추상표현주의 작가들과 로버트 라우션버그, 재스퍼 존스, 앤디 워

홀 등의 작품을 전시하였다. 그 결과, 그는 미국의 팝아트, 미니멀리즘 및 개념미술의 성행에 긴밀히 관계한 인물로 기록되고 있다(Cohen-Solal, 2010).

아상블라주 미술 운동은 추상표현주의가 극성하던 1950년대에 모습을 갖추기 시작하여 1960년대에 크게 성행하였다. 로버트 라우션버그, 재스퍼 존스, 그리고 조셉 코넬 등의 미국 미술가들은 이 미술 운동의 핵심 인물로 활동하였다. 아상블라주 미술은 일반적으로 일정한 크기의 밑판 위에 만들어지는 입체 작업으로 평면작업의 콜라주와 비교가 가능하다. 콜라주가 2차원인 데 반해 아상블라주는 3차원 요소로 구성된다. 아상블라주의 특징은 일반적으로 "발견된(found)" 오브제를 사용하는 데에 있다. 아상블라주 미술가들은 다다이즘을 정신적으로 계승하여 네오다다이즘으로 발전시켰다. 네오다다이즘은 콜라주와 아상블라주를 사용하여 대중적 이미지를 포함한 현대적인 소재를 비논리적으로 대비시킨 점이 주요한 특징이다.

모더니즘 미술에는 기계, 공장, 도시화, 대형 마켓, 광고, 대중적 유행 등과 같은 새로운 생산 조건을 주제 및 소재로 선택한 것들이 많다. 그리고 이와 같은 생산 조건과 그 결과로 인해 변화된 삶이 초래한 제반 효과를 주제로 다룬 작품들이 등장하게 되었다. 미술가들은 자연스럽게 자본주의의 영향을 자신들의 작품 주제로 삼게 되었다. 이른바 "팝아트"의 출현이다. 1960년대 미국 미술가들은 영국 기원의 팝아트를 적극 수입하면서 또 다른 미술 양식을 만들어냈다. 팝아트는 대중적 이미지로 예술과 현실의 간극을 좁히는 데 주력했던 미술 양식이다. 추상표현주의에 비해 좀 더 구상적인 양식이 특징인 팝아트는 전후 미국의 소비자 문화를 특징짓는 대중문화를 나타내면서 "좀 더 미국적인" 미술로 발전하였다. 짐 다인, 클라스 올든버그, 제임스 로젠퀴스트, 로이 리히텐스타인, 그리고 앤디 워홀은 각기 다

른 화풍과 양식으로 미국의 팝아트 화단에 풍요로움을 더했다. 이미 마르셀 뒤샹의 레디메이드의 등장은 앤디 워홀의 〈스프캔〉 출현을 예고하고 있었다. 다시 말해서, 이 둘 모두 산업 자본주의의 결과이다. 이들은 자본주의가 만들어낸 일상생활의 물건을 미술의 소재와 주제로 가져왔다.

1960년대와 1970년대에는 뉴욕에 기반을 둔 또 다른 일련의 미술가들이 모노크롬의 간결하면서도 추상적인 입체 작업을 보여주었다. 칼 안드레, 댄 플라빈, 도널드 저드, 솔 르윗, 그리고 로버트 모리스 등의 미술가들이 소위 미니멀 아트라 불리는 양식을 고안하였다. 미니멀리즘은 추상표현주의나 팝아트와 구별되는 또 다른 대표적인 현대 미술의 양식에 속한다. 비슷한 시기에는 미술에 내재된 개념 또는 관념이 미학적인, 기술적인, 그리고 물질적인 것보다 선행되어야 한다는 뜻의 개념미술이 부상하였다. "개념으로서의 미술(art as ideas)"을 주장하는 미술가들은 손의 기교와 감각으로 만든 전통적인 미술에 부정적이었다. 개념 미술가들은 미니멀 아트에 내재된 형식주의에 대해 회의적이었다. 요제프 보이스, 그리고 한국 출신의 백남준이 주요 멤버로 활동하였던 개념미술 운동은 당시 담론으로 부상하던 페미니즘, 대중문화, 기호학 등을 이용하여 미술을 사유의 근원적 수단으로 확장하고자 하였다. 이들에게 미술의 주된 목적은 아이디어를 담은 사유 체계가 되는 데에 있었다. 뉴욕에 기반을 둔 조셉 코수스, 로렌스 와이너는 언어에 기초한 미술작품을 제작하였다. 1970년대에는 또한 설치 미술이 미술의 장르로 새롭게 등장하게 되었다. 설치 미술은 공간에 대한 인식을 새롭게 하기 위해 설계된 "장소 특정적인" 3차원 작품이다.

1980년대 초기에는 1970년대의 미니멀리즘과 개념미술에 반대하는 "뉴 페인팅"의 기치를 걸고 신표현주의적 경향이 등장하였다.

줄리앙 슈나벨, 프란체스코 클레멘테, 장미셸 바스키아, 에릭 피슬 등을 포함하는 신표현주의자들은 신화적인, 문화적인, 역사적인, 국가적인, 그리고 성적인 다양한 주제들을 강렬하면서도 호소력 있게 표현하기 위해 다소 바로크적이면서 에너지가 충만하고 강렬한 화풍을 구사하였다.

신표현주의가 풍미하던 1980년대는 흔히 모더니즘이 퇴색하고 포스트모던 담론이 목소리를 내던 때였다. 과거의 미술이 주로 백인 남성 위주의 미술이었다는 자각과 함께 이 시기에는 "대서사(grand narrative)"가 해체되면서 "소서사(little narratives)"의 지적 담론이 주목을 받게 되었다. 그 결과, 1980년대에는 소수민족의 비주류 미술이 모습을 보이게 되었다. 유럽과 북아메리카 미술에 패권을 부여하던 미술계가 "많은 문화들"과 "많은 미술들"에 관심을 보이기 시작하였다. 따라서 1980년대에는 다문화주의와 함께 민족적 정체성, 인종적 정체성, 성적 정체성, 그리고 한 개인으로서의 정체성 등 "정체성"이라는 용어가 학계와 미술계의 주제어가 되었다. 미술에서의 포스트모더니즘은 바로 이와 같은 차이와 다양성을 확인하면서 구체화되었다.

신표현주의 미술가로 명성을 얻은 장미셸 바스키아는 또한 키스 해링과 함께 그라피티 미술가로도 유명하다. 실제로 1980년대의 젊은 미술가들에게 뉴욕의 길거리는 새로운 미술을 실험할 수 있는 장소가 되었다. 바스키아는 1980년대 이후 〈타임 스퀘어 쇼(Time Square Show)〉로 명성을 얻었다. 그의 작품은 시, 그림의 이미지, 텍스트, 추상과 구상, 역사적 지식과 현대 비평이 긴밀히 혼합되고 절충된 것이 특징이다. 키스 해링에게는 뉴욕 거리의 벽면과 지하철 플랫폼에 그려져 있는 낙서도 미술이었다. 그는 뉴욕의 길거리, 지하철, 클럽 등의 공간에 자신의 개성을 유감없이 발휘하였다. 그렇게 해서

키스 해링은 낙서화의 형식을 빌려 그라피티 미술의 새로운 장르를 개척하여 뉴욕 미술의 또 다른 진수를 보여 주었다.

포스트모던 사고는 이미 1960년대의 앤디 워홀에 의해 대중문화와 상층문화의 경계가 타파되면서 부상하고 있었다. 아상블라주 미술 또는 네오다다이즘 미술가 로버트 라우션버그는 〈침대〉를 "컴바인(combine)"으로 분류하였다. 라우션버그의 "컴바인," 즉 결합은 들뢰즈와 과타리가 주장하는 "배치(agencement)"와 같은 맥락에 있다. 미술은 조절하고 맞추면서 결합하는 것이다. 그것이 "배치"이다. 이러한 이유에서 라우션버그의 화면은 배치에 의한 "혼종성(hybridity)"이 특징인 포스트모던 미술의 전주곡이다. 이와 같은 징조가 이미 1960년대 뉴욕 미술계에 나타나면서 1980년대 이후의 미술에서는 포스트모던 양상이 구체화되었다. 따라서 포스트모던 미술은 모더니즘 미술의 제반 양상을 부정하면서 등장한 예술운동의 집합체이다. 포스트모던 미술은 상층과 하층 문화의 경계 타파와 함께 다양한 대중문화적 요소를 차용한다. 포스트모던 미술가들은 차용, 합성이 가져오는 조화와 부조화를 드러내면서 지극히 이중적이고 다의적인 의미를 만들고자 한다. 따라서 포스트모던 미학의 핵심은 "배치"가 초래하는 문화의 다층성과 혼종성이다. 대표적인 포스트모던 미술가 데이비드 살르는 의미의 이중성을 표현하기 위해 2폭 회화(diptych painting)를 사용하였다. 그래서 그가 구사한 두 화면은 지극히 비논리적이어서 이해하기가 난해한 것이다. 포스트모던 미술에서는 인터미디어, 설치 미술, 멀티미디어, 특히 비디오 등이 주요 매체로 사용되고 있다.

지금까지 파악한 바와 같이, 뉴욕 미술계는 20세기 초부터 타 국가에서 이민 온 미술가들이 서로에게 각기 다른 에너지를 제공하면서 형성되기 시작하였다. 현재 뉴욕에는 800여 개의 언어가 사용되

고 있다(Lubin, 2017). 실제로 뉴욕은 차이, 문화적 다양성, 혼종성 등을 나타내는 공간의 대명사로 통용된다. 후기구조주의자들이 개념화한 핵심 개념들인 단편화, 불확정성, 일시성, 변화무쌍함 등을 체험할 수 있는 공간 또한 뉴욕이다. 뉴욕은 하루가 다르게 많은 것들이 변화하며 새로운 양식을 선보인다. 패셔너블하고 현대적이며 변화무쌍하다. 뉴욕에는 모든 것들이 모인다. 전 세계의 정상급 미술가들이 모여 경쟁적 각축전을 벌인다. 그리고 한국의 성공적이고 야심 찬 미술가들 또한 이곳에서의 한판 승부가 자신들에게 피할 수 없는 운명인 양 달려간다. 그러한 과정이 거듭되면서 뉴욕에 한인 미술가 공동체가 형성되었다.

뉴욕 한인 미술가 공동체

뉴욕 거주 미술가들이 전하는 바에 의하면, 21세기 현재 뉴욕에는 미술 전공 학생을 포함하여 대략 3,000명의 한국 미술가들이 거주하고 있다. 이러한 뉴욕 한인 미술가 공동체는 오랜 역사를 통해 형성되었다. 이들 미술가 공동체는 다음과 같이 3세대로 구성되면서 복수적이고 이질적인 작가층을 이루게 되었다.

1세대 뉴욕 한인 미술가들

한국 미술가가 뉴욕에 진출한 첫 해는 1922년으로 거슬러 올라간다. 장발은 뉴욕에 최초로 진출하였던 한국인 미술가로 알려져 있다. 그는 1920년 일본 도쿄미술학교에 유학한 후 2년 뒤 1922년 콜롬비아대학에서 미술사와 미학을 공부하기 위해 뉴욕에 도착하였다. 학업을 마친 후 한국으로 귀국한 그는 1946년 서울대학교에 미술대학을 설립하고 1961년까지 재직하면서 미술이론과 미술교육 활동에

전념하였다. 서양화가였지만 그의 작품으로는 성화(聖畵)를 제외하고는 알려진 것이 거의 없다. 장발이 뉴욕에서 활동하던 1920년대는 유럽에서 건너온 미술가들이 다다이즘을 비롯하여 다양한 모더니즘 미술을 실험하던 때였다. 따라서 장발은 그가 접한 뉴욕 미술계의 모더니즘 미술을 한국 미술계에 직접 전달하였던 것으로 추측된다.

장발의 뒤를 이어 두 번째로 뉴욕에 도착한 한국 미술가는 존 배(John Pai, 한국명 배영철)였다. 존 배는 독립운동가 부친과 러시아에서 성장한 모친과 함께 1949년 미국으로 이주하였다. 존 배가 학창 시절을 보낸 뉴욕의 1950년대와 1960년대는 바우하우스의 조형 원리와 추상에 기초한 작업들이 주류가 되어 있었다. 사물을 부수고 재조립하는 시각에서 작품을 제작하였던 존 배의 구성주의[2] 자세는 당시 뉴욕 미술계의 경향과 무관하지 않은 것이다.

김보현(영어명: Po Kim)이 뉴욕으로 이주하였던 해는 그의 나이가 40세가 되던 1957년이었다. 그는 일리노이대학의 초청을 받아 1955년 미국에 도착한 후 2년 뒤 뉴욕에 정착하였다. 1950년대 뉴욕 미술계에는 추상표현주의가 기염을 토하고 있었다. 따라서 그는 자연스럽게 당시 뉴욕 미술계를 풍미하던 추상표현주의 양식을 섭렵하게 되었다. 이후 1970년대에는 사실주의적인 정물화를 다수 그렸으며 1980년대에는 신표현주의적 양식의 작품들을 제작하였다. 2010년 뉴욕 한국문화원이 개최하였던 "얼굴과 사실(Faces and Facts)"에 전시된 김보현의 1961년 작품, 〈무제(Untitled)〉는 과감하면서 거칠

2 1920년대 러시아에서 일어난 예술운동인 "구성주의(Constructivism)"는 사실적 "재현(representation)"이 아닌 비재현적 구성을 목표로 한다. 타틀린이 1913년에 철판이나 목편에 의한 부조를 "구성"이라고 부른 것이 계기가 되어 구성주의라는 이름이 붙여졌다. 그런데 미술의 Constructivism은 제작 과정에서 미술가가 의도적으로 비재현적 요소들을 배열하기 때문에 구성주의보다 "구축주의"가 더 정확한 번역어로 여겨진다.

고 분망한 붓 터치들이 빌럼 데 쿠닝의 화폭을 상기시키면서 그가 추상표현주의에 심취하였던 강도를 짐작케 해준다.

한용진은 서울대학교 미술대학 조소과를 졸업하고 1963년 미국으로 이주하였다. 그는 다트머스(Dartmouth)와 콜롬비아대학에서 수학한 다음 뉴욕에 거주하였다. 그는 모더니즘이 구체화시킨 추상 언어를 조각 매체를 통해 실험하면서 왕성한 예술혼을 불태웠던 미술가였다. 말년에는 한시적으로 제주도에 머물며 현무암을 이용하여 작업하기도 하였다. 최소한의 손질이 가해진 그의 돌조각은 전통적인 불상 조각에서 감지할 수 있던 소박한 자연미가 감돈다.

같은 시기 김환기도 뉴욕 미술계로 진출하였다. 김환기는 1963년부터 삶을 마감한 1974년까지 뉴욕에 머물면서 한국적인 추상회화의 가능성을 확장시켰다. 그는 백자나 청자 등 한국적인 소재를 서양의 추상이라는 모더니즘 언어로 표현하면서 한국의 추상미술을 개척한 미술가로 알려져 있다. 그의 반-추상 화풍은 뉴욕 이주 후에는 비구상으로 변모하였다. 김환기의 뉴욕 거주 시절의 양식은 1970년의 작품 〈어디서 무엇이 되어 다시 만나랴?〉에서 알 수 있듯이, "파란점"의 "점묘법"이 특징이다. 그런데 그가 구사하였던 고밀도의 구조와 조밀한 구성은 20세기 중반 미국 미술계를 풍미하였던 마크 토비의 화풍을 연상시키는 것이다.

백남준이 뉴욕에 도착한 시기 또한 1960년대였다. 백남준은 18세가 되던 1949년 홍콩으로 이주한 후 다시 일본으로 유학하였다. 이후 1956년 독일로 이주하여 그곳에서 8년간 활동한 다음, 32세가 되던 1964년 뉴욕으로 활동 무대를 옮겼다. 그리고 2006년 타계할 때까지 그의 미술 세계를 대표하는 작품들의 대다수를 뉴욕 스튜디오에서 작업하였다. 그는 1965년에는 사회연구 뉴 스쿨(New School for Social Research)에서, 1977년에는 뉴욕 현대미술관에서, 1982년에는

휘트니미술관에서, 그리고 2000년에는 구겐하임미술관에서 개인전을 가졌다. 현대 미술에서 비디오 아트라는 새로운 영역을 개척한 백남준은 뉴욕 거주 한인 미술가들뿐 아니라 미국 미술가들에게도 새로운 예술적 영감을 제공하였다.

한국전쟁 이후 1950년대의 한국은 미국과 긴밀한 동맹 관계를 맺게 되었다. 이를 계기로 미술가들이 미국과의 문화 교류 또는 펠로십 프로그램을 포함한 각종 장학금을 받아 뉴욕 미술계로 진출하였다. 1964년에는 민병옥이 뉴욕으로 이주하였다. 이후 민병옥은 프랫 인스티튜트 대학원을 졸업하였고, 현재까지 반세기도 훨씬 넘는 세월을 뉴욕 미술계에서 왕성하게 활동하고 있다. 민병옥은 한국에서는 반-추상으로 작업하였으나, 미국에 가서는 비구상화로 화풍을 바꾸게 되었다. 그리고 1980년 중순 이후 현재까지 얼마간의 화풍상 변화를 보이고 있지만 거의 유사한 양식으로 그녀의 독특한 세계관을 반영하고 있다.

문미애도 1964년에 뉴욕으로 진출하였다. 문미애는 미국으로 이주하기 전, 서울에 거주할 때부터 "악뛰엘전"을 포함하여 한국의 미술 운동에 적극 참여하며 앵포르멜 화풍을 익혔다. "비정형"을 뜻하는 "앵포르멜(informel)"은 프랑스를 중심으로 일어난 현대 추상회화이며 이에 상응하는 미국 미술이 "추상표현주의"이다. 서울 환기미술관에서 전시하였던 〈무제(Untitled)〉(그림 1)는 노란색 바탕에 화면 상단에 가한 붓 터치가 추상표현주의 양식의 작품임을 알려준다. 이 작품에는 역동적인 추상표현주의의 분위기와 다른 다소 명상적이고 동양적인 관조의 미가 간취되고 있다. 이 작품은 뉴욕에 이주한 해인 1964년에 제작하였던 것으로서 추상표현주의를 통해 문미애가 성취한 개인 양식이라 말할 수 있다.

문미애가 도착한 1964년 이듬해인 1965년에는 김병기가 뉴욕으

그림 1 문미애, 〈무제〉, 캔버스에 유채, 122×153cm, 1960년대, 환기미술관, ©Moon & Han.

로 이주하였다. 그는 1965년 브라질 상파울루 비엔날레의 한국 대표로 참가한 뒤 뉴욕행을 결정하였다. 그가 뉴욕으로 이주하게 된 계기는 록펠러재단에서 제공한 연구기금 수여였다. 1965년 미국으로 간 그는 뉴욕주 북부 새러토가스프링스(Saratoga Springs)에 정착하였다. 이곳에서 제작한 〈산학도〉는 검정색의 농담으로 바위산들을 유기적으로 연결시키기보다는 분산시키면서 공간감을 강조한 점이 특징이다. 이 작품은 조선 초기 산수화가 안견이 그린 〈몽유도원도〉에 대한 일종의 오마주로 해석할 수 있다. 또한 거칠게 칠해진 검정의 배경에 거침없는 흰색 선들이 그려진 2015년 작품 〈공간 반응〉은 미국 추상표현주의 미술가 프란츠 클라인의 작품을 연상시킨다. 그러나 그는 형태를 다각도로 분석하여 재구성한 세잔의 공간 개념에 영향을 받았다고 한다. 또한 그는 그 작품이 공간에 대한 인간의 반응을 시각화한 것이라고 하였다. 어쨌든 서예의 거친 선들을 대립시키면서 흑백 대조에 의한 긴장감을 자아내는 그의 캔버스는 서양과 동양의 문화적 요소들이 절묘하게 조화된 "배치"이다. 그럼에도 불구하고 특별히 무(無)에 대한 관조를 유도하는 운치는 이 작품을 한국적 서정의 세계로 몰입하게 한다. 이후 그는 다시 한국으로 돌아와 서울에 거주하면서 왕성한 예술혼을 이어가다 2022년 105세의 나이로 작고하였다.

2세대 뉴욕 한인 미술가들

1970년대에는 김웅, 임충섭, 김차섭, 최일단, 김명희, 이일, 이수임, 김정향, 김미경 등을 포함하여 상대적으로 더 많은 미술가들이 뉴욕에 정착하였다. 이들 중 다수는 미술학 석사인 MFA를 뉴욕 소재 대학에서 받은 다음 영구 정착하였다.

김웅은 1970년부터 뉴욕에 머물며 작품 활동을 하고 있다. 그의

화면은 다양한 출처에서 영향을 받은 하이퍼텍스트이며 그중 일부만이 한국적인 것이다. 그는 유화를 두껍게 바르거나 천을 겹으로 붙인 임파스토 회화, 콜라주, 또는 잘라내기(cutout) 등으로 장식한다. 동서양의 요소들이 혼합 배치된 그의 반-추상 형태는 시각적인 풍요로움에 그만의 정서를 표현하고 있다. 이와 같은 이미지들의 부드러움과 풍요로운 시각적 앙상블은 또한 문화적 요소가 배치된 현상인 "혼종성"에 의한 것이다.

임충섭은 브루클린 뮤지엄 아트 스쿨(Brooklyn Museum Art School)이 제공한 막스 베크만 기념 장학금(the Max Beckmann Memorial Scholarship)을 받아 1973년 뉴욕행을 결정하였다. 그는 1970년대부터 1980년대에는 주로 미니멀리즘의 언어로 작업하였다. 그러다가 1990년대에는 설치작업에 집중하였고, 2000년대에는 발견된 오브제를 이용한 아상블라주 미술도 병행하였다. 그리고 2010년 이후에는 단색의 덩어리 오브제, 고부조 오브제 작업으로 그의 예술 세계를 확대하였다. 그 과정에서 임충섭은 한국의 역사와 관련시켜 자신의 정체성을 탐구하게 되었다. 2012년 국립현대미술관에 전시했던 작품 〈월인천지〉(그림 2)는 하늘과 땅 사이에 다리를 놓기 위한 시도이다. 하늘과 땅은 하나가 된다. 이와 같이 하늘과 땅 사이를 연결시키기 위한 그의 시도는 문화와 자연의 틈새 사이에서 존재하기이다. 그리고 이러한 시도는 또한 동양과 서양의 사이에 존재하기 또는 사유하기로 이어진다.

이어 1974년에는 김차섭이 록펠러재단의 장학금을 받아 뉴욕행을 강행하였다. 뉴욕에서 에칭을 학습한 이후 그는 정체성을 탐구하기 위한 목적으로 자화상 제작과 함께 현대문명을 새롭게 해석한 일련의 작품들을 제작하였다. 김차섭 작품의 특징은 뉴욕 미술계에서 성행하였던 다양한 미술 양식을 두루 섭렵하며 그만의 독자적 세

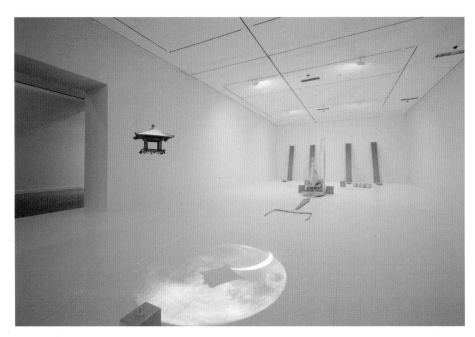

그림 2 임충섭, 〈월인천지〉, 실, 나무, 모형, 비디오, 304.8×609.6×457.2cm, 2012, 작가 소장.

계를 구축한 데에 있다. 1977년 뉴욕 현대미술관에서 주최한 "1973-1976년 구입한 판화(Prints: Acquisitions '73-76')" 기획전에는 김차섭의 에칭 판화가 전시되었다. 그리고 1995년 그의 유화 작품 한 점이 메트로폴리탄미술관에 소장되면서 김차섭은 또다시 뉴욕 미술계에 존재감을 과시하였다.

1975년에는 최일단이 뉴욕으로 이주하였다. 최일단의 작품은 선 작업으로 이루어진 세밀화이다. 그와 같이 선으로 세밀하게 작업한 작품들을 자세히 들여다보면, 최일단 자신이 경험한 동서양의 문화적 요소들이 혼합되어 있음을 알게 된다. 그런데 이러한 작품들 자체는 매우 관념적이고 사변적이면서도 다소 괴이한 느낌을 자아낸다. 세밀하게 그린 동서양의 다양한 사물들은 내밀하게 합쳐져 풀수 없는 수수께끼와 같이 비밀스런 내러티브를 전개시키고 있다. 이러한 양식들은 최일단의 강렬한 내적 욕망이 만든 농축된 풍요의 표현이다.

김원숙이 뉴욕에 정착한 해는 1976년이다. 김원숙은 일찍부터 자신만의 독창적인 화풍을 개척하여 뉴욕 미술계의 경향과는 다소 거리가 있는 구상 화풍을 구사한다. 그녀의 캔버스에서는 여성, 새, 꽃, 그리고 풍경 등의 소재가 일종의 노스탤지어를 자아내며 동화의 세계로 인도한다. 그래서 그녀의 작품을 보면 한편으로 초현실주의적 경향의 마르크 샤갈 화풍을 떠올리게 된다. 김원숙에 의하면, 이러한 화풍은 자신이 경험한 삶 속에서 도출해낸 것이다. 한국에서 태어나 미국에서 공부하였고 또한 성경을 읽었기 때문에 자신의 일상적인 삶이 캔버스에 녹아든 것이다. 다시 말해서, 김원숙의 작품은 그녀가 활동하는 다문화 세계의 표현이다. 그녀의 삶의 표현은 글로벌 감상자들에게 접근할 수 있는 보편적 미(美)를 증명하였고, 1995년에는 앤디 워홀, 로버트 라우션버그, 마르크 샤갈 등 세계적인 미술가들이 수상

한 바 있는 "올해의 UN후원미술가"로 선정되기도 하였다. 김원숙은 미국, 한국, 독일, 브라질 등에서 40여 차례의 개인전을 개최하였다.

김명희 또한 1975년 뉴욕으로 이주하여 활발한 작품 활동을 하다 1990년대 한국으로 귀국하여 강원도 내평리의 한 폐교를 작업장으로 선택하였다. 이후 1년 중 6개월은 한국의 내평리에서, 나머지 6개월은 뉴욕 맨해튼 스튜디오에서 작업하는 유목적 삶을 살고 있다. 김명희의 초기 작품은 한국이 농업 사회에서 산업 사회로 전환됨에 따라 원주민들이 삶의 터전으로부터 이탈될 때 야기되는 제반 현상을 다루었다. 김명희는 이를 강제 이동인 "dislocation"으로 정의하였고, 이 개념이 반영된 작품을 만들었다. 이후에는 한국에서의 디아스포라 역사를 추적한 일련의 작품들을 제작하기도 하였다. 최근의 작품에서는 사회·인류학적 양상이 자신에게 미친 영향을 파헤치고 있다. 김명희의 작품 매체는 칠판이다. 김명희에게 칠판은 기억과 기억의 흔적을 모두 지니고 있는 지속의 물질이다.

1977년에는 이일이 뉴욕으로 이주하였다. 제스처적 행동에 의한 선들로 이루어진 이일의 캔버스는 한편으로 1960년대 뉴욕 미술계의 주역으로 활약하였던 잭슨 폴록의 액션 페인팅을 연상시킨다. 그러면서도 흑색 선의 역동성은 과거 동양미술에 보이는 기운생동의 선을 떠올리게 하는 만큼 동서양 미술의 배합과 같은 혼종적 특징을 보인다. 따라서 그의 작품은 동양 미술과 서양 미술의 혼합적 배치로 한국 미술의 현대화에 성공한 사례로 해석하게 된다.

김정향도 1977년부터 뉴욕에 살며 뉴욕과 서울에서 작품을 전시하고 있다. 처음 뉴욕에 도착하였을 당시 그녀는 개념미술과 미니멀리즘에 매료되었다. 이후 그녀는 데이비드 살르가 유행시킨 이중 회화를 통해 두 패널로 된 화면에서 서로 통합될 수 없는 이질성을 추구하였다. 현재는 주로 자연의 상징으로서 꽃과 같은 반-추상 이미지들을 패

턴화한 회화 작업을 하고 있다. 이러한 작품들을 통해 김정향이 추구하는 큰 개념은 자연과 그녀 자신이 하나로 융합된 "통합"이다.

1979년에는 김미경이 뉴욕으로 이주하여 세라믹 파인아트를 전공하였다. 이후 40년도 넘는 세월 동안 뉴욕에서 작품 활동을 이어가고 있다. 나무, 유리, 철, 지우개, 오일 등을 포함하는 복합 매체를 사용한 그녀의 개념미술은 미니멀리즘에 가까운 설치 작업이다. 비록 서양미술의 화법으로 작업한 것이지만, 김미경의 작품은 그녀가 한국에서 경험한 것들, 특별히 의례적인 세리머니에 관한 서사이다. 김미경에게 한국은 항상 노스탤지어의 대상으로 남아 있다. 그녀의 또 다른 연작 〈돌무더기 풍경〉은 한국의 산사 주변에서 흔히 볼 수 있는 돌로 쌓은 제단을 연상케 한다. 이 밖에도 김미경의 작품 연작에는 〈캘린더〉, 〈수맥 찾기〉 등이 포함되는데 동양철학을 주제로 한 것들이다. 2012년 "미주 한인 여성미술가 15인 비전과 조화"에 출품한 분리된 5폭 병풍 작품 〈파일-지층 5-2(Pile-Strata 5-2)〉의 각 화폭에는 맥박 그래프와 바이오리듬이 기록되어 있다. 이 이미지들은 삶과 죽음의 본질을 사유하기 위한 의도가 담겨 있다.

3세대 뉴욕 한인 미술가들

1981년 한국 정부는 국력이 신장되자 국제 교류의 확대라는 시대적 조건에 부응하기 위해 "여권법"을 전격 시행하였다. 이로 인해 1980년대에는 해외여행이 자유화되었다. 많은 사람들이 해외로 나가 유학할 수 있는 기회가 주어졌다. 한국 미술가들 또한 해외 진출이 보다 쉬워졌고 자유로운 여행을 통해 현대 미술을 직접 접하게 되었다. 동시에 많은 미술가들이 국제 교류전을 통해 뉴욕 미술계와 접촉하며 시야를 넓히게 되었다.

여행의 자유화에 힘입어 1981년에는 한국의 현대 미술이 뉴욕

에 첫선을 보이게 되었다. 큐레이터 진 바로(Gene Baro)가 기획하여 1981년 6월부터 9월까지 뉴욕의 브루클린 미술관에서 "한국 드로잉의 현재(Korean Drawing Now)" 전시회가 열렸다. 종이에 연필로 작업한 작품들을 선보였던 이 드로잉 전시회에 47명의 한국 미술가들이 참가하였다.[3] 마이클 보트윈닉(Michael Botwinick) 브루클린 뮤지엄 관장은 도록 서문에 이 전시회의 의의가 동양의 전통에 서양의 영향을 검토하는 데에 있다고 서술하였다(Baro, 1981). 그에 의하면, 이 전시회는 1979년 샌프란시스코 아시안 아트 뮤지엄에서 개최되었던 "5,000년의 한국 미술(5,000 Years of Korean Art)"의 후속 전시회로서 한국의 현대 미술이 미국에 진출하게 된 첫 사례였다. "한국 드로잉의 현재" 그룹전이 개최되고 "여권법"이 시행된 1981년에는 다수의 한국 미술가들은 뉴욕으로 이주하였다. 이들 중에는 이상남, 변종곤, 조셉 팡, 이수임, 최성호, 정찬승 등이 포함되었다.

이상남은 1981년 뉴욕으로 활동 무대를 옮겼다. 뉴욕에 도착하기에 앞서 그는 약 3년간 일본과 유럽에서 활동하였다. 그의 뉴욕 이주는 상기한 "한국 드로잉의 현재"가 직접적 계기가 되었다. 이상남은 건축물의 일부로 설치된 회화가 구체적으로 어떤 개념인지를 시각적으로 보여주면서 동시대 미술 장르의 범위를 넓혔다. 그의 설치적 회화는 원, 선, 부호 등의 기하학 요소를 활용하여 "풍경의 알고리

3 이들은 한국에서 작업하는 작가 27명, 뉴욕과 미국의 다른 도시, 파리, 일본에 거주하는 작가 20명으로 구성되었다. 한국 거주 미술가 27명은 최봉자, 최병소, 최명영, 최욱경, 하종현, 주태석, 김홍석, 김구림, 김선, 김선회, 김장섭, 김태호, 김용철, 곽남신, 이봉열, 이동렬, 이향미, 이종상, 이강소, 이세덕, 남관, 박장연, 박서보, 박석원, 송수남, 서세옥, 서승원이다. 해외 거주 한국 작가 20명은 다음과 같다. 뉴욕 거주 작가 최분자, 황인기, 황규백, 김포, 김차섭, 김원숙, 이일, 이선원, 임충섭, 문미애, 존 배, 박종선, 설원기 13명, 뉴욕 근교 거주 작가 김봉태(LA), 장화진(미시간), 장한곡(메릴랜드) 3명, 파리 거주 작가 김창렬, 정상화, 이자경 3명, 그리고 일본 교토 거주 작가 문승근 1명이다.

듬"을 지향한다. 이상남의 시각에서 "풍경의 알고리듬"은 서구 모더니즘의 기하학 요소가 그의 감각에 의해 역동성과 순환성의 미학으로 변환된 체계이다.

변종곤은 다소 특이한 이력으로 인해 1981년 뉴욕으로 이주하게 되었다. 그는 1978년 최초의 민전(民展)이었던 제1회 동아미술상에서 대상을 수상하며 한국 미술계에서 주목을 받았다. 그런데 그 수상작은 미국 군인들이 철수된 한국 내의 미국 공항을 황량한 분위기에 사실적으로 묘사한 정치색 짙은 작품이었다. 당시 한국 미술가들에게 정치적 참여는 제한되었기 때문에 그의 수상작은 큰 사회적 이슈가 되었다. 이를 계기로 그는 여행이 비교적 쉬워진 1981년 정치적 망명자로서 뉴욕행을 감행하였다. 변종곤의 작품은 "3차원" 회화에 다양한 오브제와 요소들로 구성된 아상블라주 미술이다. 그는 주로 "발견된" 오브제를 배치하여 극도로 혼종적인 작품들을 만들고 있다. 변종곤이 추구하는 미는 단지 한국인만이 아니라 글로벌 감상자들이 함께 감상하기 위한 보편적인 것이다. 변종곤의 견해로는 혼종성이 그가 추구하는 보편적 미에 접근할 수 있는 방법이다.

조셉 팡(Joseph Pang)은 10대에 부모를 따라 미국으로 이민을 간 사례이다. 그는 1981년부터 뉴욕에 살면서 활발한 작품 활동을 하고 있다. 조셉 팡은 주로 콜라주 기법을 사용하여 물성과 아이디어의 만남, 그리고 그것이 가져오는 우연성 또는 의도하지 않았던 돌발적인 미를 도출해 내고 있다. 이수임도 같은 해인 1981년 뉴욕으로 이주하여 뉴욕 미술계의 일원으로 작품 활동을 하게 되었다. 그런데 이수임의 작품은 뉴욕 미술계의 경향과는 다른 자신의 내면 표현에 집중하였다. 그녀의 작품은 타국에서의 삶이 초래하는 외로움과 불안감, 그리고 그리움을 구상적으로 표현하였다. 지극히 평범한 소재를 단순한 구도에 사실적으로 묘사하여 감상자의 시선을 끈다는 점이

이수임 작품이 지닌 독창성이다. 2010년 이후에는 거친 필치의 레이어가 들어간 비구상 작품을 제작하고 있다.

최성호도 1981년 뉴욕행을 택하였다. 뉴욕에 정착한 최성호는 미국 안에서의 한국인, 또는 동양인이라는 비주류 문화에 대한 관심을 가지게 되어 이를 주제로 벽화와 회화 작품을 제작하였다. 따라서 그의 작품에는 당시 뉴욕 미술계에 부상하게 된 정체성의 담론을 다룬 것들이 다수 포함되고 있다. 그러다 2005년 이후에는 동양 문화를 21세기의 버전으로 새롭게 해석하게 되었다. 사회적 문제에 관심이 컸던 만큼 1990년에는 뉴욕에서 만난 동료들과 "서로문화연구회"를 구성하고 이민자의 소수 문화를 알리면서 동시에 한국과의 문화 교섭을 시도하였다.

1960년대 한국인 최초의 퍼포먼스 미술가로 알려진 정찬승도 1981년 뉴욕으로 이주하였다. 정찬승은 1980년 파리 비엔날레에 참가하기 위해 1년간 파리에 체류하다 미국 비자를 얻어 뉴욕으로 옮겨갔다. 뉴욕에서 정찬승은 동료미술가들과 그룹을 이루어 활발한 작품 활동을 하다 1994년 그곳에서 작고하였다. 2010년 뉴욕한국문화원 30주년 전시회 "얼굴과 사실"에는 "발견된" 오브제를 사용한 아상블라주 미술 〈무제(Untitled)〉가 전시되었다. 이로 보아 정찬승은 뉴욕 미술계의 경향과 유기적 관계 속에서 작품 활동을 했던 것 같다. 2019년 뉴욕 한국문화원에서는 "오드볼: 친구들의 기억을 통해 정찬승을 기억하다(The Oddball: Remembering Chan S. Chung through the memories of his friends)"의 제목으로 그의 회고전이 열렸다. 이 회고전은 동료 미술가들이 간직했던 그의 생전 작품들을 모아 개최할 수 있었다. 그는 브루클린의 그린포인트(Greenpoint)에 동료들과 함께 "한인 미술가 빌리지"를 이루며 살았다. 맨해튼에 비해 집값이 비교적 저렴했던 그곳에 삶의 터전을 마련한 미술가들은 창고였던

건물을 스튜디오로 사용하였다. 실제로 1980년대에 이주한 미술가들 대부분이 그린포인트 한인 미술가 빌리지에 모여 동고동락하며 집단적 성격의 삶을 살았다. 그렇게 희로애락을 함께하던 동료들에 의해 그의 사망 25주년을 기념하는 회고전이 열린 것이다. 전시에 출품된 그의 작품들은 아상블라주 미술과 정크 아트에 대한 그의 친밀도를 말해주고 있다. 실제로 그는 장미셸 바스키아와 키스 해링에 특별한 관심이 있던 것으로 알려져 있다. 그는 최성호와 함께 "서로문화연구회"에서 활동하였다.

박이소가 뉴욕에 도착한 해는 1982년이다. 박이소(본명 박철호)는 뉴욕 체류 시에는 박철호라는 이름이 외국인들에게는 발음하기 어렵다는 이유에서 "박모"로 개명하였다. "박모(朴某)"는 발음이 쉬울 뿐 아니라 타국에서 익명성의 삶을 표현하기 위해 지은 이름이다. 따라서 개명한 이름 "박모"는 1980년대 제3세계 문화권 작가의 무명의 삶을 풍자하기 위한 것이다. 그는 정체성의 이슈를 다룬 작품들을 위시하여 개념미술, 설치 미술 등을 아우르는 작업을 하였다. 그리고 그는 뉴욕예술재단상, 미국연방예술기금상 등을 수상하였고 뉴욕시 공공미술 벽화 제작에도 참여하는 등 활발한 예술 활동을 하였다. 그는 1994년 한국으로 귀국하여 삼성아트디자인학교(SADI)에 교수로 재직하였다. 한국에서는 다시 박이소라는 이름을 사용하였다. 박이소는 베니스 비엔날레 한국관에 〈2010년 세계에서 가장 높은 건축물 톱 10〉을 포함하여 두 점의 설치 작품을 출품하는 등 국제전에 참가하면서 더욱 왕성하게 활동하였으나 2004년 짧은 생을 마감하였다. 뉴욕 거주 시에는 앞서 서술한 최성호, 정찬승과 긴밀한 관계를 유지하며 "서로문화연구회"의 창립 멤버로 활약하였다. 2011년 아트선재센터에서 "개념의 여정"이라는 제목으로 열린 유작전에 선보였던 〈호모 아이텐트로푸스〉(그림 3)는 미국에 살면서 가졌던 동양인으로

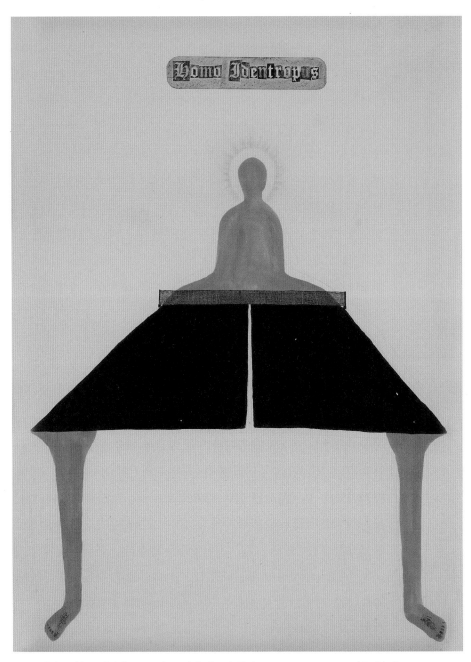

그림 3 박이소, 〈호모 아이텐트로푸스〉, 종이에 아크릴, 콜라주, 76×56cm, 1994, 리움미술관.

서의 불안정한 정체성을 다룬 작품이다. 중앙이 갈라진 탁구대 위에 앉아 있는 불상은 바로 박이소 자신의 모습이다.

강익중이 뉴욕에 정착한 해는 1984년이다. 강익중의 예술적 정체성은 그가 만든 모자이크 회화에 잘 드러나 있다. 그는 생존을 위해 뉴욕의 생활 전선에 나가야 했기 때문에 작업 시간이 부족하였다. 이에 시간을 아끼기 위해 지하철에서 만든 3인치 크기의 작은 작품들을 모아 모자이크를 만들었다. 각기 다른 이질성의 기호, 상징 등이 조화를 이루는 이러한 모자이크는 강익중이 경험한 다양성의 도시 뉴욕의 삶이 낳은 산물이었다. 그가 만든 모자이크에는 한국적 소재도 다수 포함되었다. 이 점은 1980년대 미국 미술계가 다문화 미술을 포용하던 배경이 있었기 때문이다. 이러한 분위기에 편승하여 홍익대학교 동문인 최성호, 정찬승, 박이소와 함께 강익중은 한국적 정체성의 형성 문제 그리고 소수 인권 문제와 같은 사회적 이슈를 주제로 한 작품들을 각종 전시회에 선보였다. 그의 작품 〈영어를 배우는 부처〉(그림 4)에는 고신라시대 작품인 미륵 반가상의 복사품이 『뉴욕타임즈』와 그 밖의 다른 출판물에서 유래한 글들을 배경으로 앉아 있다. 백남준의 〈TV 부처〉를 연상시키는 이 작품은 뉴욕으로 이주한 강익중의 자화상이다. 배경이 된 다양한 출판물의 문자들은 다문화 도시 뉴욕을 상징한다. 당시 강익중은 백남준과 교류하였다. 백남준은 나이가 어린 강익중을 아꼈던 만큼 이 둘의 사이는 매우 각별하였다. 강익중은 1996년 뉴욕의 필립 모리스의 휘트니미술관(Whitney Museum of American Art at Philip Morris)에서 개인전을 가졌다. 이후 1997년 47회 베니스 비엔날레에서 특별상 수상을 계기로 한국 미술계에도 그의 이름이 알려지게 되었다. 2010년 이후 그는 다양한 프로젝트에 참가하기 위해 한국을 빈번하게 방문하고 있다.

1984년에는 이승이 뉴욕으로 활동 무대를 옮겼다. 그는 15세가

그림 4 강익중, 〈영어를 배우는 부처〉, 3,000개의 영어 숙어가 담긴 7.6×7.6cm 크기의 캔버스와 초콜릿이 덮인 부처상, 108×40×40cm, 2000, 루드비히미술관, 독일 쾰른.

되던 1975년 가족과 함께 미국으로 이주한 사례이다. 이승의 작품에는 주로 재활용된 매체가 사용되고 있다. 폐품으로 버려진 "발견된" 오브제를 재사용한 그의 작품들은 미술사의 시각에서 보면, 리사이클링 아트, 정크 아트의 전통에 있다. 1980년대 미국에서는 정크와 스트리트 아트 등이 주류로 포함되고 있었다. 이승은 뉴욕 미술계의 경향에 호흡을 맞추면서 자신의 창의성을 성취하고자 하였다.

1986년에는 김영길이 뉴욕에 정착하였다. 김영길은 선불교, 도교 또는 동양 철학에 기초하여 복잡하게 얽힌 레이어 층을 다루는 작품을 하고 있다. 그러한 작품들은 경우에 따라서 다분히 생략적인 화법으로, 때로는 대단히 구상적인 양식으로 되어 있다. 김영길은 다층적 공간을 만들기 위해 다양한 방법을 사용한다. 김영길에게 공간은 인지작용을 의미한다.

1988년에는 조숙진이 뉴욕으로 이주하였다. 그녀는 1990년 뉴욕 소재 오케이 해리스 갤러리(OK Harris Works of Art)에서 첫 개인전을 열며 주목을 받기 시작하였다. 조숙진의 예술적 의도는 감상자들로 하여금 그녀의 작품과 긴밀히 상호작용하면서 명상을 유도하는 데에 있다. 그녀의 작품은 발견된 오브제를 사용한 아상블라주 미술에 속한다.

한국인 이주자 수가 급격히 증가하던 1980년대의 뉴욕 한인 미술계에는 두드러진 변화가 있었다. 성인이 되어 뉴욕에 진출한 한인 미술가들, 이민자 미술가들, 그리고 미국에서 태어난 코리안 아메리칸 미술가들과의 상호 접촉이 이루어진 것이다. 1985년 뉴욕 맨해튼 소재 비영리 기관인 헨리 스트리트 세틀먼트(Henry Street Settlement)에서 개최되었던 "뿌리를 현실로: 전환기의 아시아계 미국인(Roots to Reality: Asian American in Transition)" 전시는 최성호와 박이소가 참여한 최초의 아시안 아메리칸 미술전이었다. 최성호에 의

하면, 당시 캐나다 토론토에 살던 미술가 엄혁의 소개로 이들은 한국의 민중미술계와 밀접한 교류를 하게 되었다. 이들은 뉴욕 한인 미술가들에게 민중미술과 작가들, 그리고 평론가들을 소개하였다. 당시 한인 미술가들은 1988년 맨해튼의 차이나타운에 소재한 아시안 아메리칸 아트센터(Asian American Arts Centre)에서 "오늘의 한국 미술(Korean Art Today)"이라는 제목의 심포지엄을 기획하였다. 이 심포지엄에는 박이소, 존 배, 엄혁, 이수연, 그리고 윤범모가 초대되었다. 이들은 뉴욕의 소수민족계 미술가들과 한인 미술가들의 관계가 뉴욕 미술계에 미치는 영향과 그 의의에 대해 논의하였다. 이후 같은 해인 1988년에는 한인 미술가들이 기획한 문화 행사가 수차례 열렸다. 그 하나가 뉴욕의 예술 단체인 아티스트 스페이스(Artists Space)에서 개최한 "민중미술: 한국의 새로운 문화 운동(Minjoong Art: A New Cultural Movement from Korea)"이었다. 미술평론가 성완경과 미술가 엄혁이 기획한 이 전시회의 패널 토론에는 저명한 미술 비평가들인 할 포스터(Hal Foster)와 루시 리파드(Lucy Lippard)가 참여하였다.

앞서 언급한 바와 같이, 최성호, 박이소, 정찬승이 조직한 "서로 문화연구회"는 약 4년에 걸쳐 뉴욕 거주 한인 미술가들의 문화 활동을 적극적으로 기획하였다. 이들은 또한 미국 내의 소수 그룹들 간의 교류를 통해 한국 문화를 알리면서 동시에 한국과 접촉하여 서양 문화를 소개하는 문화 전달자의 역할을 담당하였다. 이 연구회에서 가장 괄목할 만한 활동은 1993년 10월 15일부터 1994년 1월 9일까지 대략 3개월 동안 퀸즈미술관에서 개최된 전시회 "태평양을 건너서: 동시대 한국 미술과 코리안 아메리칸 미술(Across the Pacific: Contemporary Korean Art and Korean American Art)"을 기획하고 성사시킨 일이다. 이 전시회는 뉴욕의 주요 언론과 문화 관련 매체를 통해 주목을 받았다. 이 전시회의 1부에는 한국계 북미주 미술가로서 박이

소, 최성호, 데이비드 정(Y. David Chung), 마이클 주, 바이런 김, 김형수, 김진수, 김영, 이진, 민영순, 윤진미가 참여하였다. 데이비드 정은 독일의 본에서 출생하였으며 미국에서 교육을 받은 미술가이다. 마이클 주는 미국 뉴욕 주의 이타카에서 태어나 미네소타, 아이오와, 그리고 미주리 주에서 성장한 코리안 아메리칸이다. 또한 같은 코리안 아메리칸 바이런 김은 캘리포니아 주의 라호이아에서 출생하여 뉴욕에서 활동하는 미술가이다. 민영순은 7세에 가족과 함께 한국을 떠나 로스앤젤레스로 이주한 이민자 미술가이다. 그녀는 1980년대 휘트니미술관 자율학습 프로그램(Whitney Museum Independent Study Program)에 참여하기 위해 뉴욕에 거주하게 되었다. 이렇듯 이 전시회에 참가한 미술가들에는 성인이 되어 뉴욕 미술계에 진출한 미술가들뿐 아니라 어린 나이에 한국을 떠난 이민자 미술가들, 코리안 아메리칸 미술가들이 포함되었다. "서로문화연구회"는 이 밖에도 한국의 『월간미술』, 『가나아트』 등의 미술 잡지를 통해 뉴욕 미술계의 비주류 행사와 진보적 문화 지식을 한국에 알렸다.

1990년대에는 진신, 서도호, 배소현, 김미루, 마종일, 곽선경, 김수자, 김주연 등 더욱더 많은 미술가들이 뉴욕에 정착하여 뉴욕 한인 미술가 공동체에 다양성과 차이의 열기를 불어넣었다. 이 시기에는 성인이 되어 뉴욕에 유학 목적으로 정착한 미술가들 외에 부모를 따라 어린 나이에 미국으로 이주한 이민자 미술가들과 미국에서 태어난 코리안 아메리칸들의 활약상이 표면으로 드러나게 되었다. 1990년대 미술가들의 작품들은 보다 더 개별적인 독자성의 표현을 특징으로 한다. 미술가들은 한국인 특유의 정체성의 본질을 추구하는 자세에서 벗어나 정체성이 관계에 따라 변화하는 성격임을 규명하고자 하였다. 진신은 6세 때 부모를 따라 미국으로 이주하였다. 그녀는 메릴랜드(Maryland)에서 성장하여 프랫 인스티튜트에서 장학금을 받

아 대학에 진학하기 위해 1990년에 뉴욕으로 진출하였다. 진신은 집단적 성격의 정체성을 탐구하는 기념비적 성격의 작품을 제작하였다. 이를 위해 그녀는 버려진 물건들을 작품 매체로 재활용하였다. 그녀는 뉴욕 한인 미술가 공동체와도 긴밀히 교류하면서 자신의 한국성의 뿌리를 추적하는 작업도 병행하고 있다. 서도호는 1993년 미국으로 이주하여 2000년 P.S.1 컨템퍼러리 아트센터에서 개최되었던 "위대한 뉴욕(Greater New York)" 전시를 포함하여 중요한 그룹전에 참여하였다. 서도호가 사용하는 소재로는 한국의 앨범, 고등학교 교복, 한옥, 그리고 그의 뉴욕 첼시 소재 주거지 등이 있다. 이를 통해 그는 집단성과 개체성, 이동성, 틈새 공간을 통한 사유 등 포스트모던 사고를 탐색하고 있다. 서도호가 특별히 한국적 소재를 사용하는 예술적 의도는 개인적인 정체성의 추구와 관련된 것이다.

이민자 미술가들의 경우 정체성을 다룬 그들의 작품들에는 한국에서 성장한 개인적인 경험에 대한 기억과 그것이 한국에 살지 않는 지금 현재에 미치는 영향에 것들이 포함된다. 배소현의 경우는 8세가 되던 해인 초등학교 2학년 재학 중 부모를 따라 미국으로 이주한 이민자 미술가이다. 그녀는 1997년부터 뉴욕에 거주하며 작품 제작에 몰두하고 있다. 배소현의 작품에는《조선시대의 여인》연작을 비롯하여《소녀》연작 등이 있다. 많은 레이어가 들어 있는 배소현의 회화 작품은 그녀가 받은 다층적인 문화적 영향에 기초한 것이다. 그녀가 사용하는 도상은 또한 기억의 부재가 가져온 존재적 의미, 그리움과 관련된 것들이다. 이를 통해 그녀의 캔버스는 한국을 신화화한다. 배소현의 대부분의 작품들은 한국인과 서구인으로서 그녀의 이중적 정체성을 드러내기 위한 것이다. 배소현과 달리 김미루의 경우는 미국에서의 개인적인 경험이 예술적 정체성에 영향을 미치게 되었다. 김미루는 미국 케임브리지에서 태어나 부모를 따라 한국으로 돌아와

성장하였다. 그 후 13세가 되던 1999년 미국으로 이주하여 현재까지 뉴욕에서 거주하며 작품을 제작하고 있다. 김미루의 사진 작품들에서는 뉴욕의 건물들을 배경으로 숨 쉬는 생명 유기체가 소재이다. 이 작품에서 그녀는 스스로 그 유기체의 모델이 되어 도시 건물들과 상호작용하였다.

1990년대에는 퍼포먼스, 설치 작업이 미술가들의 주요 매체가 되었다. 곽선경은 27세가 되던 1993년부터 뉴욕에 거주하고 있다. 단 하나의 검정색 마스킹(masking) 테이프 매체가 벽면 공간에 에너지 넘치는 자발적인 선들의 운동을 만들고 있는 곽선경 작품(그림 5)의 제작 과정은 퍼포먼스를 방불케 한다. 그런데 이러한 작품을 만드는 곽선경의 제작 의도는 각기 다른 시간과 공간에 대해 말하기 위해서이다. 이와 같은 작품은 특정 장소, 즉 주어진 공간이 가지는 구조와 기능, 그리고 역사와 그 주변 환경에 대해 반응한 것으로서 "공간 드로잉(space drawing)"에 속한다. 마스킹 테이프를 매체로 선의 운동을 만들고 있는 곽선경의 작품은 시공간에 대한 해석이다. 퍼포먼스를 보여주는 빈 공간은 존재와 생성 모두를 의미하면서 동양의 도가 사상의 공(空)의 개념과 맞닿아 있다. 선(線)의 조형 요소와 동양 사상을 이용한 곽선경의 작업은 결국 한국적 뿌리를 통해 현대적 조형성을 성취해 낸 것이다. 1996년부터 뉴욕에서 활동하고 있는 마종일이 만드는 가늘고 얇은 나무 띠의 선들은 휘면서 연결되고 엉킨다. 휠수록 탄력이 생기고 그 탄력 때문에 스스로 일정한 모양과 형태를 만드는 나무 띠는 니체가 설명한 영원회귀를 탐색한 것이다.

김주연은 1995년 뉴욕에 도착하였다. 이 시기의 작품들은 자신의 문화적 정체성과는 무관한 것들로 점철되었다. 1960년대 잭슨 폴록, 빌럼 데 쿠닝 등이 구사하였던 행동회화, 즉 크게 제스처가 들어가는 표현주의 미술 양식을 구사하였다. 그러다 점차 동양적인 요소

그림 5 곽선경, 《공간 드로잉》 연작 중 〈풀어버린 공간〉, 마스킹 테이프, 8×80ft, 2018, 칼턴대학미술관, 캐나다 오타와.

가 가미된 작품들을 제작하게 되었다. 이후에는 한국의 철학과 종교를 작품 소재와 주제로 도입하였다. 그 이유는 이러한 철학과 종교가 자신에게 익숙할 뿐만 아니라 이를 서구에 소개하고자 하는 목적에서이다. 철학과 종교가 피할 수 없는 인간의 조건을 다루었기 때문에 서양 문화의 시각에서 볼 때에도 "보편적"이라고 판단했기 때문이다. 그럼에도 불구하고 김주연은 감상자의 작품 해석의 관점과 한국과

서양의 감상자들이 자신의 작품을 이해하는 데 있어서 문화적 이해에서 오는 차이점을 이용하고 있다. 1999년 뉴욕으로 이주한 김수자는 한국적 소재를 사용하여 보편적 문제에 접근하고 있다. 이불보, 보따리, 그리고 연꽃 등 김수자는 주로 한국의 전통적인 소재를 사용하면서, 서양문화로 이동된(displaced) 이주자, 유목민, 그리고 동양 또는 한국 여인의 현황을 독특한 방법으로 표현한 작품을 제작하고 있다. 정연희도 같은 시기 1995년 뉴욕으로 활동 무대를 옮겼다. 그런데 정연희의 작품은 자연과 인간이 만든 문화가 조화하는 방식을 다룬 것이다. 정연희의 경우 뉴욕에서 작업하면서 화풍상의 변화가 있었는데 기하학적 선을 사용하게 된 점이다. 1999년부터 뉴욕에 정착한 장홍선이 만드는 일련의 작품들은 생활 주변에서 찾을 수 있는 일상용품을 이용한 것이다. 그의 예술적 의도는 일상품의 물성을 탐구하면서 동시에 그것을 확장시킨 조형물을 만드는 데에 있다. 그는 다른 문화권의 사람들과 쉽게 공유할 수 있는 공통분모를 찾아 이를 작품에 반영하고자 한다.

1990년대 이후 뉴욕 미술계에서 활약하고 있는 미술가들의 작품에서 가장 두드러진 특징은 전자 및 디지털 기술을 적극 활용하고 있는 점이라 할 수 있다. 고등학교 때 미국으로 이주하여 2000년에 뉴욕에서 활동하기 시작한 고상우는 미술에서 사진의 영역을 새롭게 개척하였다. 고상우의 사진 작품에는 발레리나, 나이 든 할머니, 풍만한 여인 등 다양한 여성들이 소재로 선택된다. 그가 선택한 여인들은 성, 인종, 문화와 관련된 정체성 이슈를 극대화하는 효과를 가진다. 그의 사진 작품은 강렬한 색조 대비에 의해 초현실적인 아름다움을 만들고 있다. 디지털 미술이 추구한 낭만주의이다. 사진에 컬러 네거티브 과정을 거치면서 만들어지는 강렬한 색은 그의 미술을 사진과 회화의 틈새 작품으로 자리매김하게 한다. 고상우의 작품은 사진

과 미술의 경계를 타파하는 탈장르적 성격을 띠고 있다.

지금까지 파악한 바와 같이, 1980년대에는 "여권법" 시행령에 의해 여행의 자유화가 실시되면서 더욱더 많은 미술가들이 뉴욕에 진출하였다. 1990년대에는 고등학교 재학 시 도미하여 미국 대학에서 학사학위를 받은 미술가들이 다수 포함됨에 따라 뉴욕 거주 한인 작가층이 다양하게 확대되었다. 이때에는 이미 1960년대에 정착한 1세대 미술가들, 1970년대에 이주한 2세대들뿐만 아니라, 어린 나이에 부모를 따라 이민 간 미술가들, 미국에서 태어난 미술가들 간에 긴밀한 상호관계가 유지되면서 뉴욕 한인 미술가 공동체가 더욱 풍요롭게 되었다. 따라서 1990년대에 이르러 뉴욕 한인 미술가 공동체는 각기 다른 세대들의 이질성이 대립하고 공생하는 공간이 되었다. 그러면서 미술가들은 이전보다 더욱 밀접하게 한국 미술계와도 접촉하였다.

요약

이 장에서는 한인 미술가들이 활동하는 뉴욕 미술계의 역사와 뉴욕 미술의 특징을 파악하였다. 그런 다음 이를 배경으로 형성된 뉴욕 한인 미술가 공동체를 역사적으로 개관하였다.

뉴욕 미술계는 제1차 세계대전 기간 중 다다이스트들의 활동 무대로서 모더니즘 미술을 알리는 중심지가 되면서 그 모습을 갖추기 시작하였다. 이후 그곳은 제2차 세계 대전을 전후로 유럽에서 활동하던 영향력 있는 미술가들이 대거 이주하면서 풍요로운 후기 모던 미술의 무대가 되었다. 이러한 배경에서 뉴욕 미술가들이 생산한 최초의 뉴욕 미술 양식이 탄생하게 되었다. 바로 추상표현주의이다. 이를 계기로 뉴욕 미술계는 아상블라주 미술과 네오다다이즘의 새로운 미술을 알리게 되었다. 이러한 분위기 속에서 1960년대와 1970년대에

는 미니멀리즘 미술과 미술에서 관념성을 중시하는 개념미술이 탄생하였다. 이어서 대중문화적인 요소가 가미된 팝아트가 성행하게 되었고 1980년대에는 신표현주의의 중심지가 되었다. 이후 1980년대에는 소서사의 많은 비주류 문화들을 인정하여 다문화의 포스트모던 미술 담론을 전개시켰다. 이렇듯 뉴욕 미술계는 처음에는 유럽의 미술을 수입하다가 점차 뉴욕 양식의 미술을 연이어 생산해내며 문화적 패권을 이어가게 되었다.

뉴욕 한인 미술가 공동체는 뉴욕 미술계와 역사를 같이한다. 뉴욕 한인 미술가 1세대는 1920년대 첫 진출 이후 주로 1950년대와 1960년대에 걸쳐 정착하였던 미술가들로 구성되었다. 이들은 개인적이거나 가정적인 문제로 인해, 또는 미국이 제공하는 기금을 받아 뉴욕으로 이주하였다. 이들 1세대 미술가들의 작품은 서양의 모더니즘 미술의 특징을 보여주었다. 회화 작품의 경우 대다수가 추상표현주의로 일관하였다. 이는 뉴욕 미술계에서 20세기 중반의 주류 미술이 추상표현주의였던 점과 관련지어 이해할 수 있다. 이렇듯 한국인 미술가 대부분의 작품 제작은 뉴욕 미술계의 경향과 맥을 같이하였다. 조각 작품 또한 당시 뉴욕 미술계의 주류인 추상조각과 같은 성격을 띠었다. 이들 미술가들은 한국을 떠나 있으면서도 모두가 한국 미술계와 긴밀하게 접촉하고 있었다. 장발은 서울대학교 교수로 재직하면서 한국에 뉴욕 미술을 소개하였던 선구자적 위치에 있었다.

1970년대에 뉴욕으로 이주한 뉴욕 한인 미술가 2세대의 화풍은 1세대 미술가들이 추상표현주의와 추상 조각의 세계를 진작시켰던 것과는 전혀 다른 경향을 보여주었다. 반-추상의 이미지에 경험한 세계의 상징들을 응축시킨 김웅의 임파스토 회화는 혼종성을 특징으로 한다. 임충섭은 한국적인 소재로 현대 미술 매체인 설치 작품을 만들면서 뉴욕 미술계에 풍요를 더하였다. 김차섭의 작품은 뉴욕 미술계

의 여러 경향들과 직접 호흡하면서 이를 바탕으로 하여 자신의 독자성을 찾기 위한 시도이다. 삶의 내러티브로서 김원숙의 동화와 같은 구상 미술은 다양한 문화가 혼합된 다문화 미술 유형에 속한다. 최일단 작품의 독특성 또한 그녀의 인생 여정을 통해 내면화된 온갖 이질적 상징물들을 혼합한 데에 있다. 그녀의 작품은 그러한 이질성을 통해 뉴욕 미술계의 모자이크를 만드는 데 일조하고 있다. 이일의 작품은 동양의 기운 생동하는 선을 현대 미술의 장르로 발전시킨 사례이다. 그리고 그와 같은 동양적 선의 미학이 꽃피울 수 있었던 데에는 다양성의 도시 뉴욕이 배경이 되었기 때문이다. 김명희의 작품은 산업화와 도시화가 초래한 디아스포라 삶의 표현으로서 사회 비평적 성격을 띠고 있다. 김정향은 포스트모던 시각에서 두 폭 회화를 만들다가 이를 통합한 작품을 제작하게 되었다. 김정향의 두 폭 회화는 포스트모더니즘에서 전개된 이중 코딩과 관련된 것이다. 또한 김미경의 작품은 한국적 소재를 미니멀리즘적인 조형으로 만든 아상블라주에 속한다. 김미경의 작품은 지극히 종교적이면서도 동양적인 미니멀 미술로 특징된다. 그녀가 이와 같은 동양성을 작품의 소재와 주제로 삼을 수 있었던 이유는 비주류 미술에 대한 관심이 커지던 1980년대 이후 뉴욕 미술계의 경향과 무관하지 않다. 이렇듯 1970년대 이후부터 뉴욕에서 활동하게 된 미술가들은 개인적 사유를 통한 혼종성과 통합의 개념을 다룬 작품들을 실험하였다.

　뉴욕의 3세대 한인 미술가가 형성된 1980년대에는 "여권법"이 개정되고 해외여행이 자유화되면서 유학이 확대되었다. 그 결과, 이 시기에는 미술가들의 숫자가 기하급수적으로 증가하면서 뉴욕 한인 미술가 공동체가 다층적 양상을 띠게 되었다. 이 시기의 한인 미술가 공동체는 이전의 세대들처럼 성인의 나이가 되어 뉴욕으로 온 작가 일색으로 구성된 동질의 층에서 벗어나 복수층의 성격으로 변모하였

다. 민영순, 김미루, 진신, 배소현 등과 같이, 어린 나이에 미국에서 성장한 미술가들과 다비드 정, 마이클 주, 그리고 바이런 김처럼 미국에서 태어난 코리안 아메리칸 미술가들이 다수 포함되고 있었다.

1980년대에는 한인 미술가들의 작품 또한 그 이전과는 다른 경향을 보이게 되었다. 1980년대 후반과 1990년대 미국 내 거주하는 소수민족들에 대한 사회적 관심이 높아지던 분위기에 미술가들은 정체성과 소수 인종의 인권문제와 같은 사회적 이슈를 주제로 한 작품을 만들게 되었다. 과거 1960년대와 1970년대에 이주한 미술가들이 주로 당시의 국제 양식이었던 "추상"으로 작업하였던 것과 대조적으로 1980년대에는 한국의 문화유산, 도교, 선불교의 철학을 소재 또는 주제로 삼는 경향이 두드러졌다. 미술가들이 이러한 작업을 할 수 있던 배경은 뉴욕 미술계에 불기 시작하였던 포스트모던 다문화주의이다. 이들은 한국 또는 그 밖의 해외의 다른 국가에 거주하는 한인 미술가들과도 긴밀히 교섭하면서 사회 활동가로서도 활약하게 되었다. 다음 장부터는 1세대, 2세대, 그리고 3세대로 나누어 간략히 살펴본 미술가 공동체에서 성인이 되어 뉴욕에 정착한 미술가들, 부모를 따라 어린 나이에 한국을 떠난 이민자 미술가들, 그리고 한국인 부모 밑에 미국에서 태어난 코리안 아메리칸 미술가들의 세 부류에서 몇몇 표본을 골라 이들의 작품과 정체성의 형성 과정을 좀 더 자세하게 살펴보고자 한다.

한국에서
순수 기억을 만든 미술가들

이 장에서는 한국에서 미술 학사학위 취득 후 다음 단계인 미술학 석사 과정을 밟기 위해, 또는 미술의 중심지에서 활동할 목적으로 뉴욕에 정착한 미술가들에 대한 사례 연구를 서술한다. 이와 같이 학사학위 후 성인이 되어 뉴욕 미술계에서 활동하는 미술가들을 어린 나이에 부모를 따라 한국을 떠난 이민자 미술가들, 그리고 미국에서 태어난 코리안 아메리칸 미술가들과 구분하기 위해 "한국에서 '순수 기억'을 만든 미술가들"로 부르고자 한다. 그들은 한국에 대한 생생한 기억이 있기 때문에 스스로를 한국 미술가로 정의한다. 이 장에서는 먼저 이들 미술가들의 예술적 경력, 의도, 목적, 가치, 그리고 그들이 제작한 미술 형태를 묘사하고 분석한다. 그런 다음 이들의 정체성이 형성되는 과정과 그 특징을 해석하기로 한다. 성인이 되어 뉴욕에 진출한 미술가들은 뉴욕 미술계로부터 인정받기 위해 먼저 그 제도권에서 통용되는 미술 언어를 익혀야 한다. 따라서 뉴욕에서 활동하는 미술가들에게 뉴욕 미술계는 프랑스의 심리학자 라캉의 언어로

말하자면 "상징계"이자 절대 권력의 "대타자"이다. 미술가들의 정체성의 변화 과정은 자크 라캉과 철학자 질 들뢰즈의 이론을 통해 해석하기로 한다.

미술가들의 작품과 예술적 의도

성인이 되어 뉴욕에 진출한 미술가들의 표본으로는 김차섭, 민병옥, 김웅, 정연희, 김명희, 이상남, 최성호, 조숙진, 이가경, 그리고 고상우가 선택되었다. 되풀이하자면, 저자가 대학 졸업 후 성인이 되어 뉴욕 미술계에 진출한 미술가, 어린 나이에 부모를 따라 이민 간 미술가, 그리고 한국의 영토 밖에서 태어난 코리안 아메리칸 미술가들에게서 각기 다른 정체성을 확인한 기준은 그들의 한국어 구사력이었다. 예컨대 이 장에서 표본으로 선택된 고상우는 다른 미술가들과 달리 고등학교 재학 중 10대의 나이에 미국으로 진출하였다. 그는 대학을 졸업하고 뉴욕에 거주하고 있는 미술가들과 똑같이 완벽하게 한국어를 구사하였다. 이러한 이유에서 그를 성인이 되어 뉴욕 미술계에 진출한 미술가들에 포함시켰다. 이들 미술가들과의 인터뷰는 모두 한국어로 진행되었다.

김차섭: 상징의 의미체계를 넘어선 현존재

김차섭은 1940년 일본 야마구치현에서 태어나 4세가 되던 1944년 가족과 함께 경주에 정착하여 그곳에서 성장하였다. 그의 부친은 일본의 비행장 격납고 건설에 참여하기 위해 일정 기간 일본으로 이주하였던 기술직 노동자였다. 그는 1963년 서울대학교 미술대학을 졸업하였고 1974년 록펠러재단의 장학금 수혜자가 되어 프랫 인스티튜트에서 미술학 석사학위를 받은 이후 뉴욕에서 작품 활동을 하

였다. 그리고 동료 미술가이자 아내인 김명희와 함께 1990년 한국으로 귀국하여 춘천 부근 내평리의 폐교에 작업실을 마련하였다. 이후 1997년부터 그는 1년의 반은 내평리에서, 또 그 반은 뉴욕 맨해튼 소호의 스튜디오를 오가는 자발적인 디아스포라의 삶을 살다 2022년 작고하였다.

김차섭의 예술 경력은 다음과 같이 구분된다. 1960년대와 1970년대 초반에는 당시 서양 미술계의 주류였던 앵포르멜, 팝아트, 미니멀리즘, 기하학적 추상, 그리고 개념미술 등을 두루 섭렵하였다. 이후 1970년대 중반과 후반기에는 미국에서 에칭 작업에 몰두하였다. 그가 특별히 에칭 작업에 심혈을 기울였던 이유는 그것이 서양의 과학적 사고가 만든 전형적인 미술 장르라는 생각에서이다. 김차섭의 이러한 시도는 서양 문화의 정수인 그 기법에 숙달해서 뉴욕 미술계와 승부하기 위한 야심과 결부된 것이다. 그의 이러한 도전에 뉴욕 미술계는 신속하게 반응하였다. 1975년 에칭 판화 〈무한 사이의 삼각형 (Triangle between Infinities)〉(그림 6)이 뉴욕 현대미술관 소장품으로 선정되었다. 그리고 1977년 현대미술관이 개최한 "1973-1976년 구입한 판화"에 그 작품이 전시되었다. 전시회에서 호평을 받게 되자 같은 판화 한 점이 워싱턴국회도서관에 소장되기도 하였다. 록펠러 재단의 디렉터 포터 맥클레이는 그의 판화를 가리켜 "인간의 눈으로 만든 가장 섬세한 판화"라고 극찬하였다. 자연(nature)으로서 자갈밭을 배경으로 인간이 만든 문화(culture)로서 기하학의 삼각형을 대비시킨 흑백 모노톤의 이 작품은 1970년대 미국 미술계의 주류였던 개념미술과 무관하지 않다.

1980년대 뉴욕 미술계에는 신표현주의와 함께 차이의 정치학으로 다문화주의가 부상하였다. 이러한 시대적 흐름에 조응했던 이 시기의 김차섭은 표현주의적 화법을 이용하여 타자와 구별되는 자신

그림 6 김차섭, 〈무한 사이의 삼각형〉, 에칭, 40.5×40.2cm, 1976, 현대미술관, 미국 뉴욕.

제2장 한국에서 순수 기억을 만든 미술가들

의 정체성을 묻는 일련의 자화상 제작에 몰두하였다. "나는 누구인가?" 이 질문은 김차섭에게 그의 마음 한 공간에 느닷없이 찾아오곤 하던 어린 시절의 기억을 조명하게 하였다. 경주는 그의 예술적 정체성의 형성에 심원한 영향을 미친 곳이다. 어린 시절 폭격에 파헤쳐진 능 주변을 배회하다가 와당 조각을 발견하던 경험은 그의 의도와 상관없이 우발적으로 떠오르곤 하였다. 산 능선을 걷다가 도자기 뚜껑의 파편을 발견하던 경험 또한 부지불식간에 그의 뇌리에 스치는 기억이다. 그러한 기억들이 그로 하여금 한국의 고문화 유산에 각별한 관심을 갖게 하였다. 그가 뉴욕에 도착하던 바로 이듬해인 1975년에는 미국과 소련의 수교를 기념하기 위한 러시아 상트페테르부르크의 스키타이안 고분과 미국의 현대 미술의 교환 전시가 있었다. 그는 메트로폴리탄미술관에서 개최된 이 전시를 놓치지 않았다. 이 전시회는 김차섭에게 그가 경험하였던 과거의 기억을 재차 상기시켰다. 전시회에 선보였던 다양한 부장품들과 유물들은 그가 어린 시절 보았던 경주의 것들과 매우 흡사하였다. 이를 계기로 김차섭은 그의 뿌리를 추적하게 되었다. 고구려나 백제와 달리 신라는 북방의 유목 민족인 스키타이안 혈통이 자리 잡은 곳으로 이해되었다. 이로 인해 한국은 고대부터 단일 민족이 아닌 이질적인 민족이 섞인 국가로 인식하게 되었다. 이러한 자각은 김차섭에게 현재를 사는 인간, 즉 "현존재"[4]로서의 자화상 제작에 몰두하도록 이끌었다. 과거 스키타이 문화에 뿌리를 둔 현존재 김차섭은 서양 문명이 지배하는 세계에 살고 있다. 1983년에서 1984년에 제작한 4폭 회화 〈그린(Green)〉에서 그

4 "현존재"는 독일의 철학자 마르틴 하이데거의 실존주의에서 유래한 개념으로 독일어로는 *Dasein*이라고 한다. "그곳에 있는" 또는 "현존하는" 다시 말해, 현재를 사는 인간을 뜻한다.

는 맨 왼쪽 화폭에 그려졌고 오른쪽에는 에덴의 낙원에서 추방된 아담과 이브가 묘사되었으며 그 중간의 두 폭은 초록의 화면이다. 초록의 낙원에서 추방되어 맨 왼쪽 화면에 그려진 그는 한복 상의에 양복 조끼와 하의를 입고 오른손에 해골을 쥐고 있다. 이 작품은 동서양의 문화를 받아들여 살아야 하는 현존재로서 그 앞에는 죽음이 기다리고 있다는 일종의 "메멘토 모리(Memento mori)"[5]에 대한 경고이다. 아담과 이브에서 그 연유를 찾을 수 있듯이 초록의 낙원은 그가 결코 밟을 수 없는 단절된 세계이다. 지도에 유화로 그린 자화상 〈골호〉에서 그는 고등학교 교복 차림으로 오른손을 주머니에 넣은 채 왼팔로 경주 고분 출토의 신라 토기를 안고 있다. 신라 토기는 김차섭에게 그의 정체성 밑바탕에 자리 잡고 있는 실체를 알리기 위한 상징이다. 그래서 그가 자란 경주는 마음의 고향이기 때문에 지금은 비록 그 영토를 떠나 세계를 떠돌고 있지만, 궁극적으로 회귀해야 할 곳이다. 세상을 살면서 그에게는 여러 존재의 층들이 쌓였지만, 밑층은 경주의 토양으로 만들어졌다. 그의 자화상은 다시 경주 땅으로 회귀해야 하는 삶의 여정을 그린 것이다.

뿌리를 찾기 위해 스키타이안의 과거와 서양 문명이 지배하는 현재를 사는 자신의 모습을 그리는 작업이 언제부터인지 한계를 드러냈다. 과거와 현재의 상징체계가 오히려 그를 제한시키는 것처럼 느껴졌다. 그와 같은 상징으로 설명할 수 없는 또 다른 의미가 남아 있는 것 같았다. 서양 문명이 지배하는 삶을 사는 주체로서 그는 자신의 위치를 설정할 수 있었다. 그러한 시공간이 그의 운명을 만드는 구조로 인식되었다. 주어진 운명적 틀이다. 그럼에도 불구하고 그런 세계의 조건에 결코 충족되지 않는 그의 욕망이 꿈틀거렸다. 그것

5 "Memento mori"는 "인간은 모두 죽는다" 또는 "죽음을 기억하라"는 뜻의 라틴어이다.

그림 7 김차섭, 〈손〉, 캔버스에 유채, 76×105cm, 1995, 메트로폴리탄미술관, 미국 뉴욕.

은 때때로 "충동"과 같았다. 그는 여전히 물질을 연상시키지만 결코 상징화될 수 없는 의미를 표현해야 했다. 황토빛의 세계 지도를 배경으로 짙은 감색의 양복 정장 차림의 모습을 어두운 장막 안에 묘사한 자화상 〈손〉(그림 7)은 이러한 지각과 함께 시도된 작품이다. 이 작품의 주요한 조형 요소와 원리는 명암 대조에 의한 중앙 인물의 강조이다. 그리고 어둠에 감싸인 그 자신의 전체 이미지는 얼굴의 한쪽과 올려놓은 왼쪽 손만이 빛을 받으면서 다시 강렬한 바로크적 명암이 대비된다. 따라서 이 작품은 신표현주의보다는 렘브란트의 화풍에 좀 더 가깝다. 그런데 이 작품을 김차섭 특유의 것으로 정의하는 그의 예술적 표현은 캔버스 오른쪽 하단으로부터 자신을 향하여 무엇인가를 지적하기 위해 내민 타자의 오른팔 묘사이다. 감상자의 시선을 역동적으로 움직이게 하는 이러한 양식은 일견 렘브란트와 같은

시대를 살면서 바로크 미술계의 주역으로 활약하였던 카라바치오의 캔버스를 떠올리게 한다. 그런데 김차섭을 자각시키기 위해 뻗은 타자의 "손"은 감상자로 하여금 다양한 복수적 해석을 하게 한다.

김차섭은 상징체계를 넘어서 언어로 표현할 수 없는 세계를 감각한다. 그래서 그는 어둠의 모호성에 감싸여 있다. 이러한 모호성은 이전에 그렸던 일련의 자화상에서는 나타낼 수 없던 그 잔여를 표현하기 위한 유일한 방법이다. 메꾸어지지 않은 그 잔여의 빈자리에서는 무엇인가 또다시 우글거린다. 마음을 채우지 못하고 남은 그 내면의 빈자리는 욕망의 것이다. 욕망은 막연한 불안감마저 몰고 온다. 그리고 그 욕망을 표현하는 유일한 방법이 모호성이다. 1995년 제작한 이 자화상은 메트로폴리탄미술관에 소장되는 영광을 안았다. 이 작품을 통해 김차섭은 문명 세계 너머 존재하는 또 다른 실재를 찾고자 하였다. 따라서 그러한 탐색은 늘 혼돈의 무한을 향한다. 그리고 이 자화상에서 간파할 수 있듯이, 김차섭 작품의 특징은 과거와 현재, 동양과 서양의 문화적 요소들을 결합시키는 "배치"에 있다. 이러한 시각에서 김차섭의 미술 세계는 국제적인 경향에서 독자성을 성취하고자 하는 시도에 있다. 김차섭은 자신이 한국인임에도 불구하고 한국성을 의도적으로 표현하지 않는다. 미술 제작은 그가 활동하는 세계에서 자신의 의미를 묻기 위한 것이다.

김차섭이 생각하는 좋은 작품은 단지 감각에만 호소하는 피상적 수준을 넘어 다양한 의미를 만들어내는 것이라야 한다. 그래서 감상자들이 그의 작품을 통해 각기 다른 의미로 충만해지길 바란다. 이 점이 바로 김차섭이 생각하는 미술의 기능이다. 미술은 그의 삶 자체이다. 그렇기 때문에 미술은 그의 삶에 대한 자전적 서술이다.

제2장 한국에서 순수 기억을 만든 미술가들

민병옥: 일루전 공간이 드러낸 카오스모스

민병옥은 1941년 서울에서 출생하였다. 서울대학교 미술대학 회화과를 졸업하고 1964년에 뉴욕으로 이주하여 프랫 인스티튜트에 최초의 한국인으로 입학하여 석사학위를 받았다. 이후부터 지금 현재까지 50년도 훨씬 넘은 세월을 뉴욕에 거주하며 작품 활동을 하고 있다. 따라서 민병옥은 뉴욕 한인 미술가 공동체에서 1세대에 속하는 미술가이다.

민병옥이 제작하고 있는 작품은 1980년 중순부터 거의 같은 화풍으로 일관된다. 조금씩 변해오긴 했지만 작품의 큰 개념은 1980년대 이후 거의 비슷하다. 민병옥의 작품 제작은 페인팅 표면의 공간을 조명하는 것이다. 민병옥에게 캔버스는 이른바 "프론탈 스페이스(frontal space)"이다. 이를 위해 표면에 무엇인가 붙이면서 "일루전 스페이스(illusion space)"를 만든다. 〈무제 P1-14〉(그림 8)로 이름 지어진 화면에는 직선과 곡선들이 겹겹이 레이어 층을 이루고 있다. 이러한 각각의 조형 요소들은 때로는 선명한 모습으로 때로는 지워진 흔적으로 위치를 점하고 있다. 뒤섞인 선과 곡선들이 구분을 어렵게 한다. 이렇듯 민병옥의 캔버스에서는 각기 다른 개체들이 유기적인 상호관계를 이룬다. 일견 매우 단조롭게 보이는 화면 구성임에도 불구하고 작품 전체에는 긴장감이 감돈다. 그것은 모든 개체가 존재하는 공간 속에서 서로를 융합시키기 위한 운동 속에 있기 때문이다. 이로써 민병옥이 추구하는 캔버스는 혼돈에서 일어나는 생성의 포착임을 알 수 있다. 그것은 혼돈에서 질서가 일어나는 순간이다. 들뢰즈가 설명하는 카오스(chaos)에서 코스모스(cosmos)가 나오는 "카오스모스(chaosmos)"이다. 민병옥의 시각에서 카오스와 코스모스가 얽힌 카오스모스 공간이 바로 "일루전 스페이스"이다. 이 공간은 캔버스 표면에 화면을 찢기도 하고 덧칠하기도 하면서 질감이 들어간 임

그림 8 민병옥, 〈무제 P1-14〉, 캔버스에 아크릴, 내장된 밧줄, 57.15×60.3cm, 2014, 개인 소장.

제2장 한국에서 순수 기억을 만든 미술가들

파스토 화면을 통해 만들어진다. 그렇게 일루전 스페이스와 캔버스의 프론탈 스페이스가 상호작용하면서 민병옥만의 특별한 미술이 만들어진다. 작가에게는 자신만의 "개성(individuality)"을 찾는 것이 가장 중요하다. 그런데 여기에는 우연이 작동한다. 그렇기 때문에 민병옥에게 페인팅 자체는 우연이 놀이를 하는 일종의 "환영(illusion)"이다. 이러한 맥락에서 민병옥의 작품은 회화의 환영과 보이는 것의 본질을 드러내기 위한 시도이다.

민병옥은 자신의 성격이 미술가의 길로 인도했다고 생각한다. 어렸을 때부터 수줍고 겁이 많으며 내성적이었다. 그런데 그림 그리기에 몰두하면 모든 것이 상호 보완이 되어 마음의 균형을 잡을 수 있었다. 김홍수 선생님에게서 색채 학습을, 그리고 김병기 선생님에게서 미술 지도를 받았던 서울예술고등학교 학창 시절은 그녀의 예술적 성장에서 매우 특별한 시기였다. 해외 유학을 계획하던 1960년대 프랑스 유학은 재정적으로 부담이 갔다. 대신 미국에서는 아르바이트가 가능했기 때문에 뉴욕행을 결심하였다. 또한 그 당시에는 미술의 중심지로서 뉴욕이 새롭게 조명을 받고 있었다. 프랫 대학원에 다닐 당시에는 재스퍼 존스에게 많은 영향을 받았다. 한국에서는 반 추상으로 작업하였으나 미국에서는 비구상으로 바뀌게 되었다. 1970년대 미국에는 한국인 인구가 적었기 때문에 민병옥 작품의 컬렉터는 거의 외국인들로 한정되었다. 그런데 1990년대부터는 한국인 소장자들도 눈에 띄게 늘게 되었다. 한국에서의 전시는 1987년에 처음 하였는데 당시만 해도 갤러리에 다니는 미술 애호가가 그리 많지 않았다.

민병옥은 자신의 작품이 다른 미술가들의 작품과 비교할 수 없는 개인 특유의 것이라 생각한다. 미술가에게는 그 미술가 특유의 양식이 존재하므로 이를 한 카테고리에 넣어 구분하는 것에 반대한다. 예를 들어, 특정 미술가의 작품을 미니멀리즘, 추상표현주의 등의 범

주에 집어넣게 되면 그만큼 감상자가 감상할 수 있는 시야가 제한된다. 감상자는 그 작가가 작품을 어떻게 만들어가는지 그 과정에 주목해야 한다. 그리고 그 방법은 작가들마다 각기 다른 것이다.

민병옥은 자신이 한국인이지만 동시에 뉴욕에 오랜 세월을 살고 있는 뉴요커라고 생각한다. 세계의 많은 작가들이 모여 사는 뉴욕에서는 서로 다른 견해의 다양한 담론들이 생겨난다. 그 결과, 타자와의 상호작용에 의해 자신만의 개성을 찾을 수 있다. 너와 다른 나의 것이 무엇인가? 민병옥은 자신의 것을 찾기 위해 타자의 존재가 필요하다고 생각한다. 민병옥에게 미술은 각자의 삶에 대한 서사이다. 따라서 미술에는 다른 이야기들이 공존한다. 그러므로 미술은 우리의 시야를 넓히고 안목을 높여준다. 그래서 미술을 향유하는 삶은 그만큼 통찰력을 가지게 한다. 그리고 그것이 궁극적으로 인생을 즐길 수 있는 수단이 될 수 있다.

김웅: 이질적인 형태들의 혼합에 내재한 한국성

김웅은 1944년 충청남도 강경에서 출생하였다. 서울대학교 미술대학 서양화과를 졸업한 후 1970년에 미국으로 이주하여 뉴욕에 소재한 스쿨 오브 비주얼 아트(School of Visual Arts)에서 수학하였다. 이후 예일대학 대학원에서 미술학 석사학위를 받았다.

김웅의 작품 〈무제 10-07〉(그림 9)에는 단순화된 반추상적 형태가 때로는 뚜렷하게 때로는 반쯤 지워져 화면을 채우고 있다. "무제"로 이름 지어진 이 캔버스는 물감이 두껍게 칠해져 있다. 여기에 숨겨진 듯 내밀한 형태들이 스스로 그것들을 찾아내길 유혹한다. 그의 작품은 아기자기하면서도 복잡한 형태들이 제공하는 풍요로움을 특징으로 한다. 그가 이러한 작품들을 제작하게 된 동기는 현시적으로 드러내는 것보다 깊숙이 들어가 형태를 숨기고 있는 암묵적인 표현

제2장 한국에서 순수 기억을 만든 미술가들

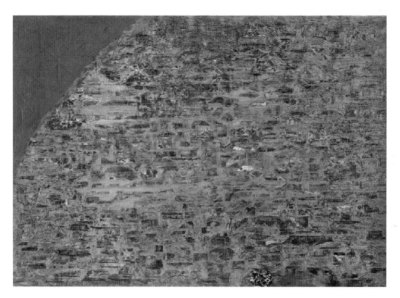

그림 9 김웅, 〈무제 10-07〉, 캔버스에 오일, 185×225cm, 2007, 개인 소장.

을 좋아하는 그의 취향과 관련된다. 모습을 드러낸 듯 숨은 듯한 형
태가 여운을 남기기 때문에 가장 강력한 미술이 될 수 있다. 그는 자
신과 비슷한 경향의 작품을 만드는 작가에게 마음이 끌린다. 미술은
아름다움을 추구하는 데에 의의가 있다고 생각한다.

　　이와 같은 작품을 만들기 위해 그는 자신이 좋아하는 형태들을
수집한다. 잡지나 책을 볼 때마다 스케치해 놓고, 좋아하는 형태들을
모아 작품 제작 시 사용한다. 그가 모은 형태들은 한국적인 것과 다
른 나라의 것들이 모두 포함된다. 그런데 작품에 한국성을 반영하는
것은 매우 중요하다. 그리고 이 점을 의식하는 편이다. 그는 추상 작
업을 하고 있음에도 불구하고 한국의 다양한 소재들을 찾아 선택한
다. 이러한 경향은 나이가 들수록 더해진다. 그런데 그가 한국성을 의
도적으로 찾는 이유는 미술의 보편성을 추구하는 시각에서이다. 현

대에 와서는 모든 문화가 함께 공존하기 때문에 지엽적인 문화, 예를 들어 에스키모인이 만든 작품도 누구든지 아름답게 느낄 수 있는 보편성을 띤다. 따라서 김웅에게 아름다움은 상대적인 것이 아니다. 아름다운 것은 누구나 그렇게 느끼게 하는 절대적인 속성을 지닌다. 인간에게는 보편적 감성이 있다. 이러한 시각에서 김웅은 한국적인 것으로 국제적인 감상자에게 접근한다. 그는 자신이 본질적으로 한국인이기 때문에 한국적인 것을 할 수밖에 없다고 생각한다. 그것은 자연스런 것이다. 그와 같은 자연의 이치에서 벗어난 개성은 있을 수 없다. 그것은 또한 진정성의 문제이기도 하다. 그는 한국인으로서 자신만이 할 수 있는 한국성을 추구한다. 그 사람의 체취가 풍겨나는 작품을 하면 성공할 수 있다고 생각한다. 그것이 그 미술가의 진정성이자 독창성의 표현이다. 진정성과 독창성은 그 사람만이 할 수 있는 것과 관련된 것이라고 생각한다. 그런데 김웅의 한국적 소재에는 그가 수집한 다른 나라의 형태들도 가미된다. 결과적으로 그가 추구하는 21세기의 한국성은 다른 나라의 문화적 형태들과 어우러져 형성된 것이다. 그것은 지극히 혼종적인 형태를 통해 드러나는 것이다.

김웅의 시각에서 한국 미술가의 정의는 간단하지 않다. 현재 그가 뉴욕에 살기 때문에 뉴욕 작가이고 한국으로 돌아가 그곳에 산다고 해서 다시 한국 작가가 되는 것은 아니다. 21세기는 국가적 경계가 허물어지는 초국가적 세계이기 때문이다. 인터넷에 쉽게 접속하면서 세계의 다양한 작품들을 동시에 볼 수 있다. 따라서 이 시대의 미술가는 특정한 지역 문화에 국한되어 영향을 받지 않는다. 이러한 이유에서 미술 제작이나 전시에서 지역적 또는 장소적 개념이 희박해지고 있다.

김웅은 운명적으로 미술가가 되었다고 생각한다. 어려서부터 그림을 잘 그렸다. 그래서 그는 일찍부터 미술이 자신에게 운명과 같은

것이라고 느꼈다. 그렇게 그는 어려서부터 화가가 되어야겠다고 생각하였다. 또한 그는 자신이 색채를 보는 심미안이 뛰어나다고 자부한다. 김웅은 비주류의 소수 문화권에 속하기 때문에 남보다 더 많은 노력을 하고 살았던 자신의 삶을 긍정한다. 그것이 오히려 자신에게는 장점으로 작용하였다고 생각한다. 백인과 같이 상대적으로 유리한 위치에 있었다면 그만큼 안일했을 것이다. 소수민족이기 때문에 장애가 늘 뒤따른다는 압박감이 오히려 작품에 압축된 에너지를 분출시킨다고 생각한다. 그만큼 각고의 노력을 하며 살았다. 힘들었던 성취였기 때문에 값진 것이 되었다. 그렇게 개척한 삶이었기 때문에 나름대로 자부심과 긍지를 느낀다.

김웅에게 미술은 그의 삶이자 생의 서술이다. 그것 없이는 생존할 수가 없는 것이다. 따라서 김웅의 삶은 그가 성취한 미술을 통해 말할 수 있다. 미술은 또한 그의 생활이며 삶의 도구이자 그의 영혼을 어루만져주는 수단이다.

정연희: 자연과 인간이 만든 문화의 조화

정연희는 1945년 서울에서 출생하였고, 1968년 서울대학교 미술대학 졸업 후 도미하여 보스턴대학에 입학하였다. 그리고 이듬해 1969년 캘리포니아로 이주하여 1973년 샌프란시스코 아트 인스티튜트에서 미술학 석사학위를 받았다. 1995년에 뉴욕으로 옮겨와 뉴욕과 샌프란시스코를 오가며 작업하고 있다.

1968년 한국을 떠난 이후 정연희의 삶은 모친에 대한 그리움이 배가되는 여정이었다. 어머니에 대한 그리움이 증폭되는 세월 동안 그 어머니가 계시는 한국 또한 그리움의 대상이 되었다. 정연희의 작품에는 로마네스크 성전의 이미지를 다룬 것들이 많다. 그 이미지들에는 하늘에서 내려다보는 기하학적 요소들이 포함된다. 이러

한 작품들의 특징은 자연과 문명을 융합한 데에 있다. 이를 위해 그녀는 물, 바람, 하늘, 그리고 구름을 그리면서 그 안에 인간이 만든 기하학을 포함시켰다. 정연희가 성전의 도면을 그리게 된 것은 그 이전에 배의 이미지를 많이 그린 결과로 인한 것이다. 다시 말해서, 한동안 앞과 옆에서 본 배의 도면을 그렸다. 그런 작업은 자연스럽게 성전의 도면 제작으로 이어졌다. 성전은 배와 정신적인 측면에서 깊은 관련성이 있다. 배는 어디론가 떠나는 여행을 상징한다. 성전은 그 배가 이상적으로 동경하는 여행의 종착점으로 해석할 수 있다. 흥미롭게도 성전과 배의 구조도 비슷하다. 교회의 중앙 공간을 "네이브(nave)"라고 부르는데 배의 가운데 또한 그렇게 부른다.

시각적으로 아름답기 때문에 성전의 도면을 그리기 시작하였다. 세상을 볼 때 우리는 평면을 보는 것이 아니다. 하늘에서 땅을 내려다보거나 또는 아래에서 위를 올려다보는 등 완전히 다른 시각에서 바라보길 원한다. 도면은 바로 위에서 내려다 본 것이다. 우주는 신이 만든 것이고 기하학은 인간이 만들어낸 것이기 때문에 함께 그리는 것이 흥미롭다. 자연과 인간이 만든 문화의 조화가 정연희 작품에 내재된 큰 개념이다. 〈델피-노랑 배〉(그림 10)에는 신이 창조한 겹겹의 우주에 인간이 만든 기하학이 파편적 형태로 존재한다. 우주에 인간이 만든 문명이 존재하는 방식과 그것에 내재된 의미를 표현한 작품이다. 정연희는 배의 주변을 빛으로 채웠다. 자연과 문화에 가해진 빛이다. 이러한 빛을 그리기 위한 생각은 중간에 바뀌게 되었다. 처음에는 햇빛만을 빛으로 생각했으나, 인도 여행 후 달라졌다. 빛은 바깥의 외방이 아니라 내면에서도 분출된다. 어느 한쪽에서 오는 빛이 아니다. 사물 그 자체가 빛을 발하는 내재적인 것이기 때문에 수많은 빛이 존재한다. 정연희의 목표는 그 빛을 찾아 그리는 것이다. 그것이 기독교의 시각에서는 사랑이고 생명이다. 생명이 곧 사랑이다. 이러

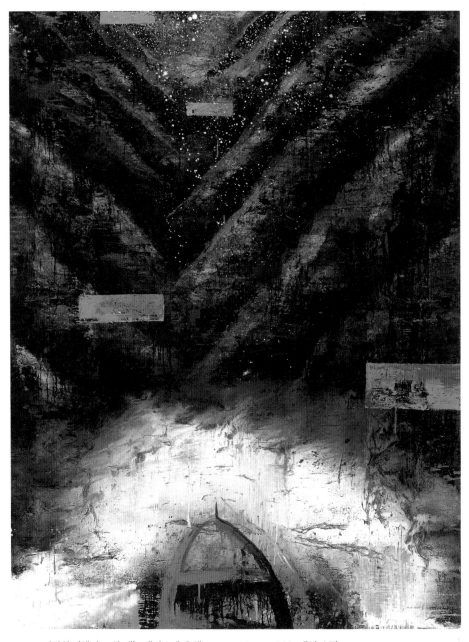

그림 10 정연희, 〈델피-노랑 배〉, 캔버스에 유채, 244×183cm, 1998, 개인 소장.

한 이유에서 정연희의 작품은 주변으로부터 종교적이라는 평을 듣기도 한다.

정연희 작품의 종교성은 그녀의 기독교적 배경에서 자연스럽게 분출된 것이다. 따라서 정연희의 작품은 "영혼적(spiritual)이다"라는 평을 듣곤 한다. 영혼성은 작가에게 필연임에도 불구하고 현대 문화에서는 이를 간과하고 있다. 왜냐하면 현대 사회는 눈에 보이는 것, 즉 물질과 그 물질을 만들어낸 것에만 집착하는 경향이 있기 때문이다. 그러나 물질로 나타낼 수 없는 미지의 영혼 세계가 느껴지기 때문에 이를 표현하게 되었다.

매체에 관해 말하자면, 특별히 알루미늄에 오일을 사용한다. 뉴욕으로 이주한 후 알루미늄 판을 자주 사용하게 되었다. 반짝거리는 알루미늄 표면의 미끄러지는 성질을 이용하여 롤러로 물결 자국을 주로 낸다.

뉴욕에 이주한 후에는 기하학의 선을 많이 사용하게 되었다. 캘리포니아에서는 상대적으로 자연을 많이 접하게 되었던 반면, 뉴욕에서는 건물과 콘크리트 숲속에 살고 있다는 생각이 든다. 맨해튼에서 보는 하늘은 조각나 있다. 건물 사이에서 조각조각 떨어져 나간 사각형의 하늘만 보게 된다. 그렇게 조각난 하늘이 정연희의 캔버스에 기하학적인 선을 새기게 하였다. 정연희에게 뉴욕은 결론만 보이고 그 과정은 생략되어야 할 "최극화의 문화"이다. 즉, 마지막의 정점만 있는 곳이다. 친구끼리도 군더더기 말이 필요 없이 요점만 간단히 하게 된다. 삶이 그렇기 때문에 뉴욕에서 제작하는 작품들에는 자연스럽게 내러티브가 배제된 것들이 많다.

동양인 또는 한국인으로서의 정체성에 대해서는 의식하지 않는다. 남성, 여성, 동양인, 서양인 등으로 자신을 구분하고 싶지 않다. 단지 우주에 태어난 한 "개인" 또는 "개체"의 생명으로 자신을 바라보

고자 한다. 따라서 동양적인 것을 의도적으로 작품에 반영하지 않는다. 작품을 전시할 때에는 한국과 외국의 감상자들 간의 차이점을 의식하지 않는다. 한국인이 좋아하는 것이 또한 세계적인 것이라고 생각한다. 취향이 거의 비슷해진 하나의 세계에 살고 있다고 생각하기 때문에 한국과 미국을 구분하지 않는다. 한국에 있는 미술가들이 오히려 최첨단의 작품을 많이 하고 있다. 한국은 그만큼 유행에 민감한 곳이다. 이에 비해 뉴욕에서는 미술가들이 한국에서처럼 지배적인 유행을 좇지 않는다. 개성의 추구가 보다 중요하다.

정연희에게 미술은 외로움과 기쁨을 함께하는 동반자이다. 이러한 이유에서 미술은 그녀의 존재 이유이다. 다시 말해서, 미술은 생명과 같다. 따라서 그림을 그린다는 것은 목마른 사람이 물을 마시는 것처럼 욕망을 채우는 행위이다. 그래서 미술 제작을 통해 항상 새로워질 수 있다. 그림 그리기가 쉬워지면 일단 그 화풍에서 떠나야 한다. 매너리즘에 빠져 똑같은 것을 되풀이하는 행위는 퇴보하는 것이다. 따라서 그런 작품은 미술가의 욕망을 충족시킬 수 없다. 매일매일 거듭나야 한다. 매일매일 새로워져야 한다. 그렇게 될 수 있는 존재가 바로 미술가이다.

김명희: 유아기 기억 부재가 초래한 강도의 삶

김명희는 1949년 서울에서 출생하여 서울대 회화과를 졸업하였다. 1975년 도미하여 뉴욕 프랫 인스티튜트 대학원 과정을 마친 후 뉴욕에 거주하다 1990년 귀국하였다. 이후 강원도 내평리에 폐교가 된 학교를 구입하여 한 해의 반년은 그곳에서, 나머지 반년은 뉴욕의 소호 스튜디오에서 작업하는 유목적 삶을 반복하고 있다.

김명희 미술의 큰 주제는 산업화와 도시화로 인한 강제 이주와 같은 현대 사회가 초래한 삶의 양상이다. 이러한 주제를 표현하기 위

해 칠판을 매체로 사용하게 되었다. 칠판은 그린 이미지가 하얗게 지워지고 그 하얀 흔적에 다시 그리고 또 지워지는 끝없이 반복되는 과정으로서의 삶을 상징한다. 칠판에 그린 이미지들은 결국 흔적도 없이 사라진다. 칠판은 모든 존재와 사물의 유한성을 드러낸다. 김명희는 "칠판화가"로 알려져 있다. 한국으로 귀국하고 내평리에 폐교가 된 초등학교 건물을 삶의 터전으로 선택하고 그곳에 들어서는 순간 버려진 칠판들이 시야에 들어왔다. "이야, 바로 이것이다!" 하는 선언과 함께 전율이 느껴졌다. 낙후된 시골에서 폐교가 된 공간에 버려진 칠판은 한국의 사회상을 표현할 수 있는 가장 적절한 매체였다. 그 칠판에 오일 파스텔을 사용하여 시골의 아이들을 소재로 한 작품들을 그리기 시작하였다.

유목적이고 역동적인 삶을 즐기기 위해 한국의 오지인 춘천시 내평리와 뉴욕을 자유롭게 오가고 있지만 김명희에게는 자신의 삶이 "전위(dislocation)" 즉, 강제 이동되었다는 의식이 트라우마처럼 작용하고 있다. 자신의 존재가 늘 강제 추방된 것처럼 생각된다. 그런데 최근에는 그 전위 의식이 항상 무엇인가를 그리워하는 자신의 "갈망(longing)"에 기인한 것이라 깨닫게 되었다. 그리고 그것은 한국에서의 어린 시절에 대한 기억의 부재가 근본적인 원인이라고 자각하게 되었다. 그녀는 자신이 어딘지 결핍되었다는 생각에서 늘 허전하고 비어 있는 것 같다. 그 결과, 어디엔가 소속되고 싶은 욕구가 솟구친다. 부친이 외교관이었기 때문에 어린 시절은 한국의 영토를 떠난 삶으로 점철되었다. 따라서 그녀에게는 또래의 한국인들과 함께 공유할 수 있는 한국에 대한 기억과 경험이 부족하다. 그것이 김명희 개인에게 그 결핍을 메꾸어야 한다는 욕구와 함께 힘을 생겨나게 한다. 그런데도 채워지지 않는 욕망은 더욱더 강한 힘을 필요로 한다. 소속감(belonging)이 없어 무엇인가를 또다시 욕망하게 된다. 따라서 김

제2장 한국에서 순수 기억을 만든 미술가들

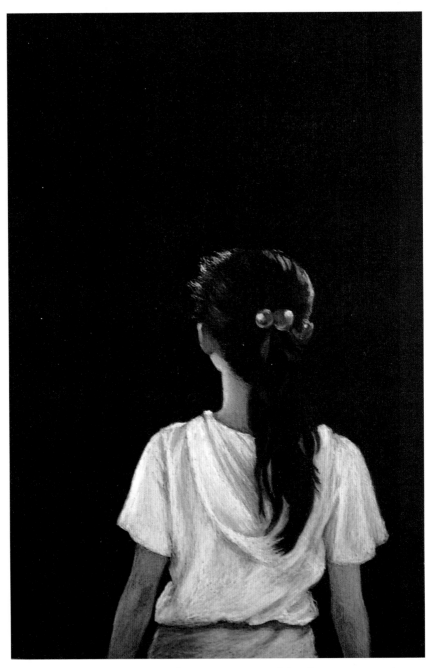

그림 11 김명희, 〈소녀〉, 칠판에 오일파스텔, 36×52cm, 2006, 개인 소장.

명희의 이미지는 자신의 결핍을 채우기 위한 수단이다. 칠판에 그려진 학령기의 〈소녀〉(그림 11)는 그 나이에 한국 땅에서 살지 못했던 자신을 대신하는 대상이다. 이처럼 한국의 토속적인 어린이들을 칠판에 불러들이는 이유는 유년기 기억의 부재가 가져다 준 상처를 치유하기 위해서이다.

1990년대 후반부터는 자신이 인위적으로 강제 이동되었다는 생각에서 "전위"의 역사를 찾기 위한 시도를 하게 되었다. 탈식민주의적 시각에서 제작한 〈사마르칸트의 황금 복숭아〉는 1997년 시베리아 횡단 철도 여행 후 만든 작품이다. 김명희는 우즈베키스탄의 수도 타슈켄트에 거주하고 있는 한국인 후손들과 조우하며 우리나라 강제 이주의 역사를 알게 되었다. 그런데 강제로 추방된 슬픔이 이들에게는 오히려 삶의 역동성을 부여하고 있음을 깨닫게 되었다. 또 다른 작품 〈혼혈〉(그림 12)은 21세기 한국의 혼종 문화가 남긴 흔적이다. 그 "혼종성"이 현재 한국 문화의 실재인 것이다. 마찬가지로 한 개인의 정체성이란 여러 문화들을 수용하면서 형성된다. 21세기의 삶에서는 특별히 그러하다. 이러한 작품들을 그리면서 김명희는 자신의 강제 전위 또한 아픔이 아니라 그녀의 삶을 지탱하는 에너지임을 자각하게 되었다.

김명희는 자신을 한국 미술가로 정의한다. 그런데 모순적이게도 특정 장소에 뿌리를 박고 소속된 정체성 의식은 없는 편이다. 1년 중 절반을 살고 있는 강원도 내평리의 정원을 뉴욕에서 그리는 이유는 그녀에게 내평리라는 장소가 반드시 지형적으로 고정된 공간도 아니기 때문이다. 김명희의 시각에서 내평리는 물리적인 영토일 뿐 아니라 시간을 떠나 고대의 자연과도 연결이 가능한 곳이다. 따라서 칠판에 그린 내평리는 자연을 향한 그리움이며 자연과 합일하고자 하는 욕망의 대상이다. 한국에 대한 유아기 기억의 부재 때문에 한국인으

제2장 한국에서 순수 기억을 만든 미술가들

그림 12 김명희, 〈혼혈〉, 칠판에 오일파스텔, 114×204cm, 1999, 작가 소장.

로서의 정체성은 항상 무엇인가 부족함이 있는 것처럼 느껴진다. 〈김치 담그는 날〉은 한국 여인으로서의 정체성 의식을 강화한다. 한국에서만 작업했다면 나올 수 없는 주제이자 소재이다. 다문화 도시 뉴욕에서 볼 때 김치 담그는 자신의 모습은 매우 독특하다. 더 말할 나위 없이 김치 담그기는 한국 여인의 특별한 이벤트이다. 김명희는 삶 자체가 글로벌해지기 때문에 작품은 오히려 지역적이어야 한다고 생각한다. 자신만의 독특성을 표현해야 하기 때문이다.

진정한 미술은 전율을 느낄 수 있는 작품, 다시 말해서, 가슴을 때리는 작품이다. 작품 제작은 새로워지기 위해 끊임없이 노력하는 자세로 임해야 한다. 그것은 작가의 진정성과도 관계된다. 미술가의 사고가 변화하므로 작품 또한 새롭게 변화해야 한다. 그렇게 할 때 비로소 에너지가 생겨난다. 왜냐하면 미술은 미술가 자신의 표현이기 때문이다. 예전에는 미술의 역할을 사회적인 것으로 국한하여 생각하였다. 하지만 사회 비평적 자세가 또한 김명희 자신의 내면세계를 돌아보도록 이끌었다. 미술은 그녀의 삶 자체이기 때문에 미술가만의 내밀한 세계를 만들 때 충만한 기쁨으로 돌아온다. 그러한 미술작품은 똑같이 감상자의 마음을 파고들어 감상자 자신을 되돌아보게 할 것이다. 한국에서는 현대화랑, 미국에서는 뉴욕 소재 아트 프로젝트 인터내셔널(Art Project International) 갤러리를 통해 작품을 판매한다.

이상남: 기하학의 배치에 의한 감각의 소여가 만든 의미

이상남은 1953년 서울 출생으로 홍익대학교 미술대학 회화과를 1978년 졸업한 후 약 3년간 일본과 유럽에서 활동하였다. 1979년 상파울루 비엔날레에 한국 대표로 참가하였고 1981년에는 뉴욕의 브루클린 미술관에서 개최한 그룹 전시회 "한국 드로잉의 현재"에 참여하였다. 그리고 이를 계기로 같은 해 1981년 뉴욕으로 이주하게 되

었다. 그가 유럽에서 뉴욕으로 활동 무대를 바꾼 이유는 뉴욕이 현대
미술의 중심지라고 생각하였기 때문이다.

이상남은 사진 작업으로 그의 예술 경력을 쌓기 시작하였다. 그
의 20대의 작품들은 미니멀리즘과 개념미술이 주를 이루었다. 그런데
뉴욕으로 활동 무대를 옮겨 작품 활동을 하려고 하니 막상 뉴욕 미술
계의 현실이 그가 생각한 것과 전혀 달랐다. 한국에서 사진을 이용하
여 미니멀리즘과 개념미술로 작업한 작품은 이미 새로운 물결에 밀려
퇴색한 지 오래였다. 1980년대의 뉴욕 미술계는 신표현주의의 파고
가 거셌다. 따라서 뉴욕 미술계에 적응하기 위해 개념적인 미니멀리
즘에서 벗어나 표현적인 화법을 익혀야 했다. 머리로 만든 미술이 아
닌 손으로 그리는 미술을 다시 학습하였다. 그것은 한편으로는 고통
이었지만 또 다른 한편으로는 새로운 것을 배우는 즐거움이 되었다.

10년 정도 뉴욕 미술계의 경향을 따르다가 마침내 이상남은 건
축적 작품으로 자신의 독창성을 찾게 되었다. 그는 〈풍경의 알고리
듬〉(그림 13)을 "설치적인 회화"로 정의한다. 20세기 이후 도시화에
힘입어 건축의 힘이 점점 커지고 있다. 예를 들어, 미술관의 경우 외
형뿐만 아니라 그 미술관 내부에 작품을 걸 수 있는 공간까지도 건축
가의 창의성에 의존하고 있다. 이상남은 회화 작품이 건축물이라는
총체적 예술 안에 속하는 것으로 생각하게 되었다. 건축과 유기적 관
계에 있기 때문에 건축물의 성격에 따라 회화의 양상 또한 달라질 수
있다. 이러한 이유에서 이상남은 자신의 회화 작품을 벽화라는 고전
적 용어보다 "설치적 회화"로 명명하게 되었다. 이렇듯 건축과 유기
적 관계에서 만들어지기 때문에 그는 그 건물의 일부로서의 회화적
특성을 보여주는 차원에 집중한다. 그는 기하학 양식으로 된 자신의
설치 회화를 디자인과 회화의 사이 즉, "틈새"에 있는 것으로 간주한
다. 그래픽 성격의 설치 회화는 모더니즘의 형식주의에 입각하여 제

그림 13 이상남, ⟨풍경의 알고리듬⟩, 스테인리스 위에 우레탄 아크릴 도색, 550×4600×10cm, 2010, 경기도미술관.

제2장 한국에서 순수 기억을 만든 미술가들

작된 것이다. 그는 이 회화를 특별히 "풍경의 알고리듬"이라 이름 지었다. "알고리듬(algorithm)"의 사전적 뜻은 문제 자체의 의미를 파악하고, 해결에 필요한 중요한 실마리를 하나하나 단계적으로 풀어 나간다는 뜻이다. 이상남의 풍경의 알고리듬은 원과 직선을 다양하게 변주시킨 각종 기하 형태들의 리드미컬한 배치에 의해 가능하다. 그는 자신의 풍경 속에 집어넣기 위해 미리 만들어 놓은 저장고에서 도상과 부호들을 하나씩 꺼내 퍼즐을 맞추듯 제작한다. 그 저장고의 뚜껑이 열리면 세계 문명이 만들어낸 온갖 도상들이 하늘에서 별처럼 쏟아져 나온다. 그와 같은 아이콘들을 응용하고 다시 재결합하면서 그만의 풍경적인 알고리듬이 완성된다. 따라서 이상남의 회화는 본질적으로 "추상화(抽象化)" 작업이다. 현대 건축물은 형상이 해체되고 도상이 조합된 회화 작품이 앙상블을 이룬다. 그는 선과 원으로 환원된 문명의 풍경을 만들고자 한다. 여기에서 직선은 죽음이며 원은 순환적 삶을 표상한다. 삶과 죽음이 시간성의 지속 안에 있는 우주적 풍경이다. 따라서 이상남은 이원론을 부정한다. 그와 같은 우주적 표현을 위한 필연으로서의 "추상"이다. 이상남에게는 사실적 재현에 앞선 "추상"이 미술의 본질이다. 그가 생각하는 추상은 의미의 연쇄작용에 의해 만들어진다. 중요한 것은 다이내믹하고 역동적인 손놀림으로 우주의 생동감을 표현하는 것이다. 그래서 그는 밝고 속도감 있는 표현이 가능한 자동차 도료를 매체로 사용한다.

심각한 개념을 전하는 것보다 웃음이 나오고 재미있는 작품이 더 가슴에 와닿는다. 다시 말해서, 이상남에게 미술은 머리가 아니라 영혼에서 느껴지는 오감 또는 감각을 건드리는 것이라야 한다. 그런 역할을 감당할 수 없다면 자신은 예술가가 되기를 포기해야 할 것 같다. 2022년 PKM 갤러리에서 선보인 〈감각의 요새〉(그림 14)는 바로 감각의 마술사로서의 능력을 증명하기 위한 시각의 향연이다. 그것은 의

그림 14 이상남, 〈감각의 요새〉, 패널에 아크릴, 152.5×183.5cm, 2015, 개인 소장.

미 없이 추상화한 형태들의 감각적 소여이다. 이상남은 정작 자신은 의미 없이 만든 형태들이 집합을 이루면서 의미를 가지게 된다고 생각한다. 다시 말해서, 의미 없이 만들었을지라도 그것은 그의 내면의 표현이기 때문이다. 〈감각의 요새〉는 거듭된 반복 행위에 의해 화면의 바탕을 균질하게 만든 다음 그 위에 형태들을 "배치"하였다. 화면 중앙은 횡으로 뻗으면서 바깥을 향해 무한한 가지를 뻗은 이름 모를 형태가 악마적인 것과 신적인 것의 비밀을 무화시킨 채 균형을 잡고 있다. 그리고 두 개의 동심원이 대각선 구도로 마주보는 가운데 중앙 화면 오른쪽에 역시 형태를 알 수 없는 흰색의 원형이 빛을 발하고 있다. 이상남은 조형적 특징을 드러내기 위해 무엇인가를 보태기보다는 직선과 원의 블록을 추구하는 데 집중하고자 한다. 이러한 직선과 호형의 블록들은 더 이상 객체도 주체도 없이 오로지 그 자체만을 통해 지각할 수 있도록 구성된 감각의 비전이다. 그의 감각의 요새는 힘을 포획하면서 강화된다. 그래서 순간의 영원성을 포착한 힘들을 응집시키기 위해 수집한 도상과 부호들로 2차원의 평면에 견고한 요새를 구축하게 되었다. 그리고 그 힘을 감상자에게 전해 그들의 삶을 가두어 놓은 곳으로부터 해방시키고 결과를 알 수 없는 불확실한 투쟁으로 나가게 유도한다. 짙은 꽃자주를 바탕색으로 하여 블랙과 그린이 매치된 이 작품은 색채 감각으로 말하자면 한국인에게는 다소 강한 것이다. 그런데 이 작품이 한국에서 판매된 사실은 감각의 세계화가 이루어졌다는 사실의 방증이다.

이상남의 회화는 전통적 시각에서 볼 때 결코 "한국적인" 것이 아니다. 그 자신 또한 작품에 한국성을 드러내기 위해 의도적인 노력은 하지 않는다. 글로벌 감상자를 염두에 두기 때문이다. 그는 스스로를 뉴욕에서 성장하여 꽃을 피운 미술가로 간주한다. 이러한 이유에서 예술적 계보를 말하자면, 그는 자신의 뿌리가 마르셀 뒤샹에 있

다고 단언하였다. 따라서 그는 자신의 작품을 뉴욕의 현장에서 활동하는 한 작가의 삶의 보고서로 정의한다. 〈감각의 요새〉는 분명 뉴욕 미술가의 작품이다. 그런데 미국에서 태어나지 않았기 때문에 그곳에서 그의 존재감은 매우 미약하다. 또한 한국에서도 자신은 설 땅이 없다는 생각이 든다. 그는 한국보다 뉴욕에서 더 오래 살았지만 미국인들과는 아직도 차이가 나기 때문에 자신을 미국인도 한국인도 아닌 뉴요커라고 생각한다. 이상남에게 뉴욕은 미국이 아니라 미국에서 분리된 섬과 같은 공간이다. 세계의 수많은 이방인들이 모이는 공간이다.

예술의 역할은 인간의 감정을 순화시키고 뇌의 활동을 활성화시키는 데에 있다. 동시에 미술은 빵을 쟁취하는 수단이다. 그는 현재 뉴욕에서는 엘가 위머 갤러리(Elga Wimmer Gallery), 한국에서는 피케이엠(PKM) 전속이며, 이 갤러리들을 통해 작품을 소개하고 있다.

최성호: 사회 비평에서 내면의 성찰로 돌아온 미술

최성호는 1954년 서울 출생으로 1980년 홍익대학교 미술대학 회화과를 졸업한 다음 이듬해 1981년 뉴욕으로 이주하였다. 1984년 프랫 인스티튜트에서 미술학 석사학위를 받았다. 이후 뉴욕에 살면서 활발한 작품 활동을 하고 있다.

최성호는 대학 시절부터 자신만의 고유한 시각 언어를 찾기 위해 많은 실험적 작품을 만들었다. 그러던 중 접착제가 건조해지고 투명해지는 성질을 이용한 평면 작업 《집적(Accumulation)》 연작을 제작하게 되었다. 이 연작은 에너지와 시간의 축적을 품은 자연의 경외감을 보여주려는 그의 예술적 의도와 맞아떨어졌다. 이러한 작품을 각종 공모전에 출품하면서 작가의 꿈을 키웠다. 그러나 진부하고 상투적인 문구가 반복되는 미술 비평, 인맥과 파벌로 얽혀진 한국 미술

계의 현실이 그의 예술적 의지를 억눌렀다. 그리고 그런 분위기에서 자생할 수 없다는 판단하에 미국행을 감행하였다.

지속과 변화를 거듭하는 자연에 대한 탐구는 도미 후에도 한동안 이어졌다. 그런데 환경의 변화는 그의 사고를 변화시켰고 결국 1978년부터 1986년까지 해오던 단색조의 혼합 매체를 이용한 추상 작업과 결별하게 되었다. 타국에서 작가로서의 이상 추구와 한 가정의 가장으로서 생계를 유지하는 과정에서 균형을 잡기가 어려웠기 때문이다. 관습과 언어가 다른 새로운 세계에서의 삶은 최성호 자신과 비슷한 처지의 사람들에게 눈길을 돌리게 하였다. 그러면서 한국 이민자 공동체가 가깝게 다가왔다. 이러한 상황에서 추상 작업은 더 이상 그의 삶의 표현이 될 수 없었다. 최성호는 자연스럽게 1980년대의 뜨거운 사회적 이슈였던 다문화주의에 관심을 가지게 되었다. 1988년부터는 인종차별을 포함하여 이민자가 겪는 제반 문제들을 다룬 작품을 제작하였다. 그는 생존을 위해 일하던 가게의 주인과 여성 고객 사이에서 격렬한 시비가 붙어 이를 말리는 과정에서 그 여성이 벗어 휘두른 하이힐 구두 축에 머리를 맞고 출혈하였다. 담당 경찰은 사건이 복잡해지는 것을 원하지 않아서인지 최성호에게 고소 여부를 물으면서 만약 고소한다면 체포할 것이라 하였다. 그 상황이 지극히 이상했지만 학생 신분에서 불법으로 일하는 자신의 처지가 두려워 사건을 종결시켰다. 그 경험이 트라우마가 되어 인종 갈등과 폭력에 대해 생각하게 되었고, 〈코리안 룰렛〉, 〈나의 아메리카〉, 〈그들의 한국〉 등을 제작하였다. 어린 시절부터 배워온 서구 문명, 특히 미국에 대한 환상, 그리고 동양의 비주류 작가라는 열등의식이 초래한 혼란스런 마음 등 동서양의 이중 문화를 겪는 정체성의 문제를 다룬 작품들이다. 당시의 미국 사회는 소수 문화에 대해 점차 문을 개방하고 있었기 때문에 비주류 작가가 다룬 정체성의 작품이 공공 미

술로 선정되기도 하였다. 천장화 〈아메리칸 파이〉와 타일 벽화 〈나의 아메리카〉 2점이 퀸즈 엘머스트에 소재한 중학교 IS-5에 영구 설치되었다. 그리고 시애틀에 소재한 미연방 법정 로비에 벽화 〈퀼트로드(Quiltroad)〉가 설치되었다.

미술의 사회적 역할에 대한 자각이 생겨나면서 동료 박이소, 정찬승과 함께 공동 창립한 "서로문화연구회"는 한국인 미술가 공동체를 결속시켰다. 이 연구회를 통해 약 4년간 이민 문화의 연구와 정립, 타 소수 문화 그룹들과의 연대, 그리고 전시, 음악회, 독립 영화 상영 등 다양한 문화 행사를 직접 기획하였다. 그러면서 한국 미술계에 뉴욕 미술의 정보를 수시로 알렸다.

예술 경력을 되돌아보면서 최성호는 자신이 변신을 자주하는 작가라고 자평한다. 한국에서는 미술가가 반드시 트레이드마크와 같은 독자적인 양식을 가져야 한다. 어느 특정 작가 하면 특정 양식을 상기시킬 수 있어야 한다. 이는 미술가가 자신의 독창성을 성취하였다는 시각에서 긍정적으로 생각할 수 있다. 하지만 미술가의 독창성 또한 어느 특정 시기의 표현이기 때문에 또다시 변모하는 것이다. 다시 말해서, 미술가의 독창성은 고정불변하는 실체가 아니다. 최성호에게 작가의 진실성은 끊임없이 변모를 거듭하는 데에 있다. 왜냐하면 변화하는 환경이 미술가를 늘 새롭게 사고하도록 만들기 때문이다.

최성호의 사회 참여적 성격의 작품들은 2000년대에 들어 변화하게 되었다. 20년도 넘게 타자와 부딪치면서 그는 자신을 형성하게 된 근원이 알고 싶어졌다. 그것은 동양 문화의 핵심을 찾는 것과 결부되었다. 알파벳으로 된 문자 언어를 사용하는 미국에서 본 중국 서체는 차이 그 자체로서 새롭게 다가왔다. 중국의 문자는 한국과 일본을 포함하는 극동 문화의 기원을 상징한다. 한자가 상형문자라는 점 또한 다른 문화권의 문자와 다르다. 동양 회화에서 선의 강약이 문자와

그림 15 최성호,《심》연작 중 〈복심〉, 나무에 복합 매체, 61×61cm, 2006, 작가 소장.

그림 16 최성호, 《심》 연작 중 〈마인드 블라인드〉, 나무에 복합 매체, 75×75cm, 2008, 작가 소장.

같다는 서화동일(書畫同一) 사상을 직접 체득하게 된 것이다. 그 결과 《심(心)》(그림 15, 16) 연작을 제작하게 되었다. 하지만 최성호에게 "心"은 과거처럼 한지에 붓으로 써서 그 선의 성격을 평가받는 차원이 아니다. 그는 이미 동양 문화권을 떠나 물질주의가 보다 지배적인 세계에 살고 있다. 그래서 "心"마저 물질에 의존한다. 이를 표현하기 위해 그는 로또 티켓을 가지런히 접착한 나무판자 위에 볼펜이나 마커로 특정 문구 또는 형상을 넣는다. 때로는 마음이 찢어지고, 또 때로는 기대에 부풀어져 있다. 이와 같은 최성호의 《심》 연작은 동양 문화와 서양 문명의 배치이다. 이외에 2010년부터 작가 본인의 얼굴을 매일 촬영해온 평생의 작업 《카운팅 업(Counting Up)》 연작, 복권을 이용한 《로또피아(Lottopia)》 연작, 전시회 출품에 응시하여 낙선을 알리는 편지들을 모아 제작한 《리듬(Rhythm)》 연작 등도 오랜 기간 동안 지속해온 프로젝트이다. 좌절감을 가져온 고통은 삶에서 강약의 리듬으로 작용한다. 미술은 분명 사회 고발적이며 참여적 성격을 가진다. 그것이 미술의 주요한 기능이다. 그런데 그와 같은 사회 비평의 미술이 최성호의 내면을 바라보게 한다. 이러한 이유에서 미술은 최성호 자신을 성찰하게 하는 도구가 되고 있다.

조숙진: 한국의 감성과 서양 형식주의의 혼합

조숙진은 1960년 인천에서 출생하였다. 1985년 홍익대학교 대학원 회화과에서 미술학 석사학위를 받았으며, 1988년 미국으로 이주하여 1991년 프랫 인스티튜트에서 다시 미술학 석사학위를 받았다.

조숙진의 예술적 의도는 감상자들로 하여금 자신의 작품과 상호작용하도록 하는 데에 있다. 그러면서 감상자에게 정신적인 명상을 유도하고자 한다. 그렇게 함으로써 조숙진은 인간의 마음을 정화시키고 그들에게 영감을 주길 원한다. 삶과 죽음과 같은 주제를 사용

하는 이유는 그러한 의도와 관련성을 지닌다. 불교의 백팔번뇌를 상징하기 위해 108개의 종을 사용하여 로스앤젤레스 메트로 감옥(the New Los Angeles Metro Jail) 입구에 세운 〈희망의 종 모형/보호하고 봉사하기 위해(Model of Wishing Bell/To Protect and To Serve)〉는 이러한 목적에서 제작되었다. 이 작품에서 종은 평화, 사랑, 그리고 희망을 상징한다. 그 종 하나가 울릴 때마다 번뇌가 하나씩 사라지면서 인간이 모든 고통으로부터 해방되길 희망한다. 〈300개의 희망, 2003-2004〉는 그녀 주변에서 발견되는 다양한 오브제들로 구성되어 있다. 조숙진의 이 작품은 "아상블라주"를 만들기 위해 다양한 공간에서 발견되는 폐품과 재료를 사용하였던 미국 조각가 루이스 네벨슨(Louise Nevelson)의 작품과 관련성이 엿보인다. 또한 자연 매체를 이용하고 있는 영국의 조각가 데이비드 내시(David Nash)의 작품을 연상케 한다. 조숙진에 의하면, "발견된" 오브제는 그 안에 다양한 내력을 가지고 있다. 그녀는 가능한 한 자연 그대로여서 꾸밈없이 "거친(rough)" 매체를 이용하고자 한다. 그것은 아상블라주의 미술 장르가 "발견된" 오브제를 사용하는 맥락과 일치한다.

〈공간 사이/우리는 보이는 것을 가지고 일하지만, 실제 사용하는 것은 보이지 않는 비존재이다(Space Between/We Work with Being, but Non-Being is What We Use)〉(그림 17)는 통나무, 나뭇가지, 그리고 낡은 헛간 마루판자를 느슨하게 엮어서 만든 작품이다. 이 작품에서 조숙진은 한국의 전통 건물과 공예에서 흔히 발견할 수 있는 자연친화적 공간 개념을 활용하였다. 그러면서 나무 층들이 만든 "공간 사이"가 새로운 생성이 일어나는 곳임을 보여주고 있다. 작품 제목, "우리는 보이는 것으로 일하지만 실제 사용하는 것은 보이지 않는 비존재이다"는 노자『도덕경』제11장 내용의 해석이다. 이 장에서 노자는 "비어 있음"의 유용성을 역설하였다. 조숙진에게 "공간 사이"의

그림 17 조숙진, 〈공간 사이/우리는 보이는 것을 가지고 일하지만, 실제 사용하는 것은 보이지 않는 비존재이다〉, 나무, 혼합재료, 300×175×170cm, 1998-1999, 작가 소장.

"틈새"는 이 작품에서 보이는 요소들인 통나무, 나뭇가지, 나무 판자 등에 생명력과 변화를 불어 넣는 비존재이다. 이렇듯 조숙진은 "발견된" 오브제를 이용하여 한국 문화에서 건축이 주는 매력을 한껏 과시하고 있다. 한국의 건축에는 일관되지 않은 틈이 존재하는데 이를 작품에 응용한 것이다. 조숙진에게 그러한 틈새는 생명력을 불러들이는 숨구멍처럼 심신을 편안하게 해 준다.

조숙진이 사용하는 주된 예술적 언어가 미니멀리즘과 형식주의임에도 불구하고 그것을 그녀 자신만의 독특한 미술로 정의내릴 수 있는 것은 그녀의 감성과 서양의 형식주의 요소가 혼합되어 성취된 아상블라주이기 때문이다. 이와 같은 조숙진 특유의 미학은 그녀의 작품과 데이비드 내시의 〈컬트 업과 컬트 다운(Cults Up and Cults Down)〉을 비교하면 쉽게 이해할 수 있다. 〈묘비 풍경/비존재에서 태어난 존재(Tombstone Landscape/Being is Born of Non-Being)〉(그림 18)는 7세기 우리나라 백제에서 만들어진 〈산수문전〉을 순간적으로 떠올리게 한다. 조숙진에게 한국적 감수성은 정교하지 않으며 자연스러움을 최대한 살리는 미이다. 따라서 인공이 가미되지 않은 자연스런 미를 추구하는 자신의 미의식이 바로 한국적인 것이라 생각하게 된다. 조숙진의 작품에는 분명 그와 같은 한국적인 감수성이 자연스럽게 표출되고 있다. 이와 같이 서양 미술의 장르를 탐색하는 조숙진의 작품은 그녀의 한국적 감성이 타 문화와 어우러져 생각하지 못한 독특한 미를 자아내는 점이 특징이다.

조숙진은 한국의 자연 친화적 성격을 가미한 자신의 작품이 뉴욕과 같은 공간에서 정신성 또는 영혼성을 공유하고 전달하길 희망한다. 서양적 요소와 한국적 요소가 혼합된 작품은 색다른 이질성으로 뉴욕의 감상자에게 다가설 수 있다고 생각한다. 그것이 조숙진 작품의 독창성이다. 이러한 이유에서 조숙진은 작품에 다른 문화적 요

그림 18 조숙진, 〈묘비 풍경/비존재에서 태어난 존재〉, 나무, 금속 막대에 오일, 180×540×45cm, 1998-
2000, 작가 소장.

소들을 적극적으로 혼합하고 있다. 여타 이질적인 문화적 요소도 조
숙진의 미감과 어우러져 의도하지 않은 의외의 독특한 미를 발산한
다. 그래서 한국의 전통적 요소와 타 문화적 요소들을 섞는 것이 중
요하다. 조숙진은 다른 문화권을 여행하면서 강렬하게 다가오는 시
각적 이미지이든 색다른 장면이든 이를 물질로 표현할 수 있는 방법
을 찾고자 한다. 이렇듯 조숙진은 문화적 요소에 내재된 가치를 자신
의 작품 제작에 응용할 필요가 있다고 생각할 때에는 한국 문화뿐만
아니라 다른 문화권의 요소도 적극적으로 취한다. 조숙진에 의하면,
다른 문화권의 요소들을 채택하기 때문에 그녀의 작품은 보편성 안
에 개인적이고 개체적인 양상을 띤다.

이가경: 반복의 이미지가 만든 시간성

이가경은 1975년 경상북도 칠곡군 왜관에서 태어났으며 1997년 홍익대학교 미술대학 판화과를 졸업하였고, 이어 동대학교 대학원에서 같은 전공으로 1999년 미술학 석사학위를 받았다. 2001년 뉴욕으로 이주하여 퍼처스 칼리지 대학원(Purchase College 또는 SUNY Purchase[6])에서 책 만들기(Bookmaking)를 전공하였으나 애니메이션에 더 많은 관심을 가지게 되었다. 이후 뉴욕에 거주하며 작품 제작을 하면서 뉴욕과 한국에서 번갈아 전시하고 있다.

이가경의 작품 〈Walk-2009〉(그림 19)는 수백 장의 판화를 연결시킨 애니메이션이다. 판화에서 출발하여 시간에 기초한 미술(time based art)인 비디오와 설치를 만든다. 손 또는 에칭을 매개로 하여 일상에서 반복되는 이미지를 수천 장 제작하면서 움직이는 이미지로 바꾼다. 한 작품을 완성시키기 위해 8mm 정도 두께의 아크릴판 위에 이미지를 그려서 찍고 사포로 지운다. 그렇게 해서 이미지를 덧그려 찍는 과정을 수백 번 반복한다. 그러한 힘든 반복을 통해 성취되는 작품이다. 사포로 지워진 이미지들은 흔적만을 남긴다. 그것은 사라진 과거이지만 판 위에 희미하게 남아 이미지의 지속성을 보여준다. 이는 현재의 모습이 과거의 기억으로 축적되어 가능하다는 사실을 표현하기 위해서이다. 이러한 작품을 만드는 동기나 의미는 자신이 살아가는 일상이 소재가 되기 때문이다. 일상은 반복이기 때문에 작품에 반복성을 가한다. 이와 같이 순간이 연속되는 움직임은 노동집약적인 드로잉을 통해 표현된다.

반복적인 수작업으로 작품을 만들 수 있었던 계기는 바로 어린 시절의 기억이 되살아나면서이다. 이가경은 자신이 어릴 때부터 한

6 정식 명칭은 State University of New York at Purchase이다.

그림 19 이가경, 〈Walk—2009〉, 애니메이션, 종이에 흑연, 흑백 및 사운드, 3분, 2009, 작가 소장.

곳에 계속 머무르지 않고 주기적으로 이사를 하던 사실에 의미를 부여하게 되었다. 그 결과, 정착하지 않고 부유하는 유목성의 이미지가 현실적 실재로 지각될 수 있었다. 그래서 이를 표현하기 위해 20대에는 여행을 주제로 한 작품을 만들었다. 그런데 이후 여행이 삶의 일부가 되었다. 그리고 삶의 일부분이 된 여행은 일상에서 일어나는 반복 행위와 동일한 것으로 느껴진다. 반복적으로 움직이는 이미지를 표현하기에는 영상이 효율적이었다.

2019년에 만든 《철책선》 연작 중 〈실뜨기 그림자 설치〉와 〈엉키고 가려진〉 작품들은 어린 시절의 기억이 토대가 되었다. 이가경이 성장한 경북 칠곡군 왜관에는 한국전쟁이 끝나고 후방을 지킬 목적으로 세워진 미군 부대가 있었다. 초등학교와 집을 오가는 길은 그 미군 부대의 벽을 따라 다니는 경로였다. 그래서 그 벽 위에 처진 철조망을 생각하게 되었고, 그 철조망은 또한 DMZ의 철조망을 연상하게 하였다. 그 철조망이 가져오는 긴장을 푸는 방법은 어린 시절 언니와 늘 함께 했던 실 놀이였다. 한국에서 어린 시절에 실 놀이하는 이미지가 가시 돋친 철조망을 연상시켰고 《철책선》 연작으로 이어졌다. 이렇듯 이가경은 어린 시절의 경험을 토대로 작품을 만든다. 작품 소재가 가족과 관련된 개인적인 경험에서 유래한 것이지만 그것이 다른 사람들도 공감할 수 있는 보편성을 가진 것이라고 생각한다. 요약하자면, 이가경은 그녀의 개인적 경험에서 유래하여 내면화 과정을 거친 작업을 주로 하고 있다. 그런데 2020년대 이후에는 기후 변화, 스모그(연무), 그리고 캘리포니아의 산타 바바라에서 일어났던 산불, 하와이에서의 화산 폭발 등 자연재해로 작품의 주제를 확대하고 있다.

21세기 한국 미술가들은 자신만의 개성을 다양한 실험을 통해 표현하고 있다. 그런 만큼 한국 미술은 그 다양성을 배제하고 정의

할 수 없는 것이다. 따라서 단순하게 정의되지 않는 "한국 미술"이다. 이가경은 의도적으로 한국성을 작품에 반영하지는 않는다. 그러나 한국인 부모 밑에서 자라 20대까지 한국에서 살았다. 한국에서 교육을 받았고 한국적인 정서를 가지고 있기 때문에 자연히 한국성이 작품에 배어 나온다고 믿는다. 이로 인해 한국에서 경험한 것들에 대한 기억을 통해 작업을 하는 한 자신은 한국 미술가라고 생각하게 되었다. 그런데 한국에서 살았던 때가 1990년대 말, 2000년 초이기 때문에 그녀가 기억하는 한국 문화 또한 그 시기까지로 한정된다. 또한 그때까지의 경험과 기억이 작품에 반영되고 있음을 재차 확인하게 된다. 그 결과, 이가경은 뉴욕에서 작업하는 한국의 정체성을 가진 미술가로서 자신을 정의하게 되었다. 흑백의 단색을 주로 사용하는 점 또한 개인적으로 화려한 것을 별로 선호하지 않는 감성 때문이다. 단색이 주는 느낌이 오히려 더 강하다고 생각해서 사용하였다. 그런데 작업 후 한국 사람들이 흑백을 좋아한다는 사실을 알게 되었다. 따라서 흑백 드로잉을 통해 반복적인 작업을 하는 것이 자신의 동양적인 감성에서 연유한 것으로 해석하게 되었다.

이가경은 배우지도 않았는데 서양인의 것과 구별되는 자신의 드로잉 선(線)이 동양성에 기인한 것으로 생각한다. 조형 요소에서 선을 가장 좋아한다. 자발적으로 분출되듯 나오는 선에 집중하기 위해 색을 사용하지 않는다. 외국인들은 그런 이가경의 작품에서 한국적 정서를 간파한다고 말하곤 한다. 선의 역동성이 외국인 감상자들로부터 한국성의 표현으로 평가된다. 감상자들은 각자의 경험을 토대로 작품을 감상한다. 일상의 삶이 소재이기 때문에 그 일상의 익숙함이 관객들로 하여금 이가경 작업에 쉽게 다가가게 한다고 생각한다. 따라서 이가경은 자신의 작품이 동양적인 이유가 개인적인 정체성이 반영되었기 때문이라고 추측하게 된다.

작품의 현대성에 관해 말하자면, 그것은 작품 매체 자체에 의해 드러난다. 애니메이션 비디오 설치 작업은 전통적인 판화로 시작한다. 전통 매체가 현대적 배경에서 사용되는 것이다. 이러한 맥락에서 이가경의 작품 제작은 판화를 확장시킨 것이다. 이가경은 윌리엄 켄트리지(William Kentridge)의 비디오 작업의 스톱모션 방법과 프란시스 알리스(Francis Alÿs)의 비디오 작업에서 반복하는 방법을 배웠다.

20여 년에 걸친 뉴욕 생활은 어느 한순간도 긴장을 풀 수 없을 만큼 결코 만만하지 않은 여정이었다. 한국 국민으로서의 소속감이 약해지는데도 미국의 주류에 속할 수 없는 삶이다. 뉴욕 거주 한국인 미술가들과 개인적으로 만나는 기회는 매우 드물다. 모두들 바쁘기 때문에 한국과 관련된 특별한 이벤트가 있지 않는 한 만나기가 어렵다. 이로 인해 외부와 격리된 채 자신만의 삶으로 침잠해 들어갈 수 있다. 이렇듯 뉴욕에서의 삶은 철저하게 고립된 혼자만의 것이다. 그래서 외로움을 달래기 위해서 그림을 그린다. 따라서 뉴욕에서의 삶은 끊임없이 전개되는 자신과의 싸움이다. 그리고 이를 통해 진지해질 수 있다. 그래서 결코 대충 살 수 없는 삶이다. 또한 다양성의 세계이기 때문에 세계적인 안목을 가질 수 있다.

이가경의 작품은 메트로폴리탄미술관과 미국 국회의사당 도서관에 소장되어 있다. 이와 같이 권위 있는 미술관에서 작품을 소장하게 된 이유는 판화를 사용한 애니메이션 작품의 희소성에 대한 가치뿐만 아니라 작품 자체가 재미있기 때문이라고 생각한다. 이를 계기로 이가경은 10년 넘게 라이언 리(Ryan Lee) 갤러리의 전속이 될 수 있었다.

이가경에게 미술 제작은 몰입이 가져다주는 평화 때문에 또 다시 전념하게 되는 일상의 삶이다. 작업 자체가 삶이다. 그런데 미술 제작은 마음의 평화를 얻음과 동시에 타인에게 보여주기 위한 이중적 목적도 있다. 이러한 이유에서 그녀의 작품 제작은 궁극적으로 타

그림 20 고상우, 〈소녀 초상〉, C-print, 99×74cm, 2009, 개인 소장.

제2장 한국에서 순수 기억을 만든 미술가들

인으로부터 인정받고 싶은 마음과 관련된 것이다. 인정받고 싶은 마음으로 또 다시 작업에 몰입한다. 그리고 몰입함과 동시에 마음에는 어느덧 평화가 자리 잡는다.

고상우: 사진이 포착한 순간의 영원성

고상우는 1978년 서울에서 출생하였으며 고등학교 재학 중 17세의 나이로 미국으로 이주하여 1998년 로드아일랜드 스쿨 오브 디자인(Rhode Island School of Design)에서 수학하였다. 이어 2001년 시카고 아트 인스티튜트를 졸업하였다. 그런 다음 23세가 되던 2000년에 뉴욕으로 활동 무대를 옮겼다.

고상우의 사진 작품 〈소녀 초상〉(그림 20)은 여성을 주제로 한다. 그는 발레리나, 나이 든 할머니, 풍만한 여성 등 다양한 여성들을 주제로 작업을 해왔다. 고상우는 여성들을 소재로 한 이러한 작품들이 감상자에게 아름다움, 사랑의 의미, 그리고 결혼 문화 등에 대한 시각을 넓힐 수 있다고 생각한다. 개인적 시각에서 그는 사랑의 실체가 왜곡되고 있다고 생각한다. 그의 작품들 중에는 세상의 선입견을 깨고 싶어서 동양 여성을 매우 역동적으로 표현한 것들도 있다. 그가 뚱뚱한 여성을 모델로 사용한 이유 또한 여성의 아름다움에 대한 선입견을 깨고자 하는 생각에서이다. 그러면서 사회를 좀 더 변화시키고자 하는 적극적인 의도를 가지게 된다. 최근에는 남성을 통해 사랑이라는 주제로 작품을 만들기도 하였다. 고상우는 사진 작품에 자신의 생각이나 감정이 충분히 표현되고 있다고 본다.

사진을 매체로 작품을 만들게 된 직접적 동기는 어느 날 작업을 하던 중 노랗게 보여야 하는 사람의 살색 톤이 푸르게 보이는 것을 관찰한 데에서 비롯되었다. 그것은 음에서 양으로 갔다가 다시 포지티브로 돌아가는 사진의 메커니즘에 의한 것인데 고상우는 그 매력

에 흠뻑 빠지게 되었다. 그와 같은 메커니즘을 이용하여 우울해 보이는 푸른색을 그대로 뽑아서 작품을 만들었다. 그리고 그 환상적인 푸른색이 좋아서 그러한 작품 제작을 계속하게 되었다. 고상우는 자신의 작품이 보여주는 현대성이 사진을 매체로 한 점과 관련된 것이라 생각한다. 그런데 작품을 구입하는 소장자들은 회화로 혼동했다가 나중에 사진 작품임을 알게 되어서 구입을 취소하는 경우도 종종 있다. 이는 그의 작품이 사진과 회화의 구분이 어려울 정도로 두 장르의 경계를 넘나드는 독특한 것이라는 방증이다.

고상우의 초기 작품들에는 작가 자신이 가발을 쓰고 립스틱을 바르는 모습과 동양 남성이 서양 여성인 마릴린 먼로로 변신한 이미지도 포함된다. 동양 남성이 서양 여성으로 정체성이 변화하는 과정을 보여주는 작품이다. 그의 의도는 정체성의 양상을 탐색하기 위한 목적에 있었다. 그는 이러한 작품들을 신디 셔먼, 이브 클라인, 그리고 백남준과 같은 미술가들에게서 영향을 받아 제작하였다. 이렇듯 고상우의 초기 작품들 중에는 정체성을 주제로 한 것들이 많았으나 곧 한계가 느껴져 최근에는 더 이상 그와 같은 작업은 하지 않는다. 따라서 현재 그가 제작하고 있는 작품들에는 한국에 대한 정체성은 부재되어 있다. 그럼에도 불구하고 그의 작품이 그룹전을 포함하여 모든 전시회에서 "컨템퍼러리 코리안 아트"로 지속적으로 분류되고 있는 점은 그에게 의문으로 남아 있다. 그러한 범주화에 의한 라벨링은 그 자신이 국가관에 별다른 관심이 없음에도 불구하고 꼬리표처럼 따라다닌다. 그것은 결과적으로 자신에게 한국인의 정체성이라는 족쇄를 채우는 것 같다. 결과적으로 그러한 애매모호함이 그가 현재 가지고 있는 문화적 정체성이 되었다. "나는 누구인가?" 애매모호한 존재이다.

뉴욕에서 느끼는 위기의 대부분은 경제적 어려움에서 비롯된 것

이었다. 그 이유 때문에 몇 번이고 짐을 싸고 뉴욕을 떠나고자 하였으나 다행히 고비를 넘기게 되었다. 이와 같은 경제적 어려움에도 불구하고 그가 뉴욕에서 활동하고자 하는 이유는 다양한 문화를 접할 수 있기 때문이다. 다양한 사고와 피부 톤을 가진 인종들과 섞여 있어 작품의 색채 또한 화려하고 현란해지게 되었다. 예전에는 검은색과 노랑머리의 여성, 그리고 파란색이 그가 선택할 수 있던 주요 색채였다. 그런데 최근에는 핑크, 초록색, 에메랄드 등도 과감하게 사용하면서 색채가 이전보다 훨씬 풍요로워졌다. 그는 자신의 작품이 다문화적인 표현을 하고 있다고 자부한다. 고상우의 시각에서 "다문화적" 표현은 동양 여성을 서양의 아이콘으로 설정한 것, 한국 여성을 동정녀 마리아의 모델로 삼은 것과 관련된다. 그리고 이러한 표현은 뉴욕이라는 다문화적 배경에서 가능한 것이다. 때문에 그가 한국에 거주하였다면 그런 작품은 생산할 수 없었을 것이라 생각한다. 이러한 맥락에서 고상우에게 미술작품의 성격은 그 미술가가 사는 사회가 결정하는 것이다.

한국에서 고등학교에 다닐 때 그는 데생 위주의 묘사 능력을 키우는 입시미술에 부정적인 생각이 들어 결국 미국행을 결심하게 되었다. 시카고에서 뉴욕으로 주거를 옮기게 된 이유는 그가 시카고 화랑에 소속되어 전시회를 통해 작품을 팔고 있음에도 불구하고 시카고 미술계와 미술시장이 매우 협소하다는 생각이 들었기 때문이다. 또한 사진 매체에 대한 안목도 낮았기 때문에 다시 뉴욕으로 거처를 옮기게 되었다. 같은 작품에 대해 한국과 외국 감상자들의 반응이 종종 다른 경우를 경험하는데 특별히 섹슈얼리티에 관해서는 더욱 그러하였다. 한국에서는 지나치게 화려하고 자극적이라고 부정적 반응을 받았던 작품이 미국에서는 로맨틱하고 아름답다는 평을 받았다. 따라서 한국에서 전시를 할 때에는 덜 선정적인 작품을 선택한다.

고상우 작품의 특징은 카메라를 이용해서 "순간"을 잡아내는 데에 있다. 순간을 포착하고 그 순간의 영원성을 추구하고자 한다. 미술이 없었다면 세계에 대한 자신의 견해를 표현할 수 없었을 것이다. 따라서 미술은 고상우에게 그가 사는 세계에 대한 견해를 피력하는 수단이다.

상징계로서의 뉴욕 미술계: 한국 미술가들의 사회화

김차섭은 뉴욕 미술계의 양식을 취사선택하여 이를 자신의 독자적인 미술로 발전시키고자 하였다. 그는 어린 시절 경주에서 경험한 기억을 토대로 자신의 뿌리를 추적하여 "현존재"로서 자화상을 제작하였다. 그런데 충족되지 않는 그의 내면에 남겨진 잔여는 그로 하여금 상징을 통해 표현할 수 없는 극한에 존재하는 미지를 지각하게 하였다. 그의 작품은 그러한 감각을 그린 것이다.

민병옥의 프론탈 스페이스는 혼돈에서 질서가 나오는 "일루전 스페이스"이다. 공간에 무게감을 표현하는 존재와 그것을 감싸는 긴장감을 설정하기 위해 민병옥은 스스로 회화의 본질이라 생각하는 일루전 스페이스를 만들고 있다. 그것은 혼돈에서 새로운 생성이 일어나는 환영적인 공간이다. 즉, 들뢰즈가 말한 "카오스모스"이다. 들뢰즈에게 카오스는 질서가 내재된 카오스모스이다. 민병옥에게 그런 환영적인 공간을 그린 작품은 어느 특정 카테고리로 분류될 수 없는 자신만의 것이다.

반-추상의 임파스토 회화 작품을 만드는 김웅에게 미술은 다양성이 공존하는 현대적 삶의 표현이다. 따라서 혼종성으로 특징지어지는 김웅의 작품은 그가 경험한 다양한 세계들에 대한 시각화이다. 세계의 많은 문화들을 수용하고자 하는 열린 자세를 견지하지만 특

별히 그는 한국적인 소재를 의도적으로 반영하고자 한다. 그 이유는 세계화 시대에 지역 문화는 차이의 관점에서 보편성을 지니기 때문이다. 그런데 그가 추구하는 21세기의 한국성은 세계 문화가 혼효된 가운데 새롭게 드러나는 것이다.

정연희는 삶과 죽음이 공존하는 신비적 우주에 인간이 만든 문화를 대비하고자 한다. 그것은 인간의 우주적 참여로 이어지게 되었다. 그리고 그것은 사물의 내면에서 발하는 빛을 표현함으로써 가능하였다. 내면의 빛은 어느 한쪽에서 오는 것이 아니라 사물 자체가 발한다. 로마네스크 양식의 성전 설계도를 우주 공간에 떠 있도록 묘사한 작품은 현대인에게 치유와 안식을 제공하기 위한 의도에서이다. 그것은 우주와 상호작용하는 문명의 표현이다. 이렇듯 우주적 언어로서 미술을 이용하기 때문에 정연희는 한국적 정체성을 작품에 의도적으로 반영하지 않는다. 어느 한 지역에 호소하는 작품이 아니기 때문에 그만큼 보편성을 지닌 것이라고 생각한다. 민병옥과 같은 입장에서 정연희 또한 자신의 예술성이 어느 범주로 분류될 수 없는 개별적인 것이라고 주장한다. 한 개인 특유의 독자성은 어떤 범주로 묶일 수 없는 것이다.

한국과 뉴욕을 오가면서 작업하는 김명희 작품의 큰 주제는 그녀가 경험한 21세기 삶의 표현이다. 김명희의 표현 매체인 칠판은 이미지가 지워지고 그려지는 과정으로서의 삶을 상징한다. 한국 오지의 어린이들은 그녀의 기억 속에 부재한 한국에서의 유년기를 대신한다. 기억의 부재는 그녀가 강제 이주되었다는 트라우마로 작용하게 되었다. 그러한 트라우마는 그녀로 하여금 또한 우리나라 강제 이주의 역사를 추적하게 하였다. 〈사마르칸트의 황금 복숭아〉는 공동체의 강제 이주를 인내와 인류애로 승화시킨 기념비적 작품이다. 〈혼혈〉에서 볼 수 있듯이, 국경을 넘는 삶이 만든 혼종성은 한국 역사의

한 장면이 되었다. 디아스포라의 삶을 지속하고 있지만 김명희는 자신이 본질적으로 한국 미술가라고 생각한다. 자발적으로 선택한 유목적이며 역동적인 삶이지만, 소속감의 부재와 그리움에 대한 복합적 감정은 그녀의 내밀한 욕망과 뒤얽혀 있다.

기하학과 디자인의 사이에 있는 이상남의 작품은 건축물의 공간에 놓이기 위한 설치적 회화의 특징을 가진다. 21세기 뉴욕 미술계에서 작품에 현대성을 부여하고자 하는 이상남의 회화는 미술의 보편성을 찾기 위한 의도와 관련된다. 이를 위해 그는 전 세계의 부호와 기호를 수집하여 이것들을 조합한다. 이러한 이유에서 이상남의 작품은 21세기 동시대 미술의 차원에 있다. 그리고 그는 이러한 작품을 한국의 건물에도 설치하고 있다. 이상남에게 중요한 것은 감상자의 감각을 사로잡는 일이다. 이를 위해 설치 회화의 경우에서는 활달한 선을 그린다. 하지만 이상남의 시각에서 그 선은 동양성의 추구와는 별반 관련성이 없는 것이다. 왜냐하면 기운이 생동하는 힘찬 선이 동양 회화의 전유물은 아니기 때문이다. 그는 단지 역동적인 선이 감각적이라고 생각하여 이를 추구한 것이다.

이민자의 경험, 아메리칸 드림의 허상, 인종 간 갈등 등을 주제로 하여 제작한 최성호의 미국 이주 초기 작품들은 다소 직설적이고 고발적인 성격이 짙다. 그는 자신이 겪은 이민자의 경험이 어떻게 정체성의 형성에 관여하는지에 집중한다. 그는 과거의 식민주의가 현재에도 경제 분야에 그대로 존속하고 있음을 풍자하는 작품들을 제작하였다. 그런데 초기의 다소 과격하고 공격적 자세의 화풍이 최근에는 수용적이 되면서 동·서양이 포개진 "마음(心)"으로 변화하였다.《마음》연작은 21세기에 들어서서 동·서양 문화가 혼합된 최성호 마음의 표현이다.

발견된 오브제를 통해 서양의 미술 장르인 아상블라주를 만드는

조숙진의 예술적 의도는 동양적인 명상의 세계로 이끄는 데에 있다. 한국적 감성에 발견된 매체가 어우러지는 배치가 조숙진 특유의 아상블라주를 만든다. 조숙진은 때로는 의식적으로 한국적 미를 이용한다. 서양 문화의 요소와 섞기 위해서 즉, 혼합하기 위해서이다. 그녀가 생각하는 한국미는 인위가 배제된 자연 친화적인 것이다.

이가경은 동양적인 선 하나의 반복을 통해 움직이는 이미지를 만들고 있다. 이가경 작품의 독특성은 동양 미술의 특징인 선을 사용하여 서양의 애니메이션을 제작하는 데에 있다. 이가경은 또한 어린 시절의 실 놀이 경험을 시각화하여 현재의 삶을 해석하는 작품을 만들고 있다. 그래서 한국적 정체성을 의도적으로 표현하지는 않지만 한국에서의 기억을 반영하기 때문에 스스로를 한국 미술가로 정의한다.

고상우의 사진 작업은 미에 대한 개념적 확대를 위한 탐색이다. 그렇게 하면서 글로벌 감상자에게 접근하기 위한 보편성의 미를 찾고자 한다. 이러한 맥락에서 그는 자신의 한국성을 의도적으로 드러내지 않는다. 따라서 국제전에서 자신이 한국인으로 분류되는 점은 그에게 의문으로 남는다.

성인의 나이에 뉴욕 미술계에 진출한 한국 미술가들의 작품 제작 의도와 관련하여 그들의 예술적 특징은 단 하나의 공통된 방법이 찾아지지 않는 지극히 "개별화된" 각자의 것이다. 그런데 그 작품들은 예외 없이 뉴욕 미술계라는 테두리 안에서 제작되었다. 김차섭의 경우에서 보았듯이 그는 뉴욕 미술계의 경향과 호흡하면서 자신의 정체성을 찾고자 하였다. 세계 속의 한 개인이기 때문이다. 민병옥의 작품은 추상표현주의를 민병옥만의 독자적인 것으로 변주시킨 것이다. 최성호 또한 뉴욕 미술계의 담론을 배경으로 작업하였다. 조숙진의 작품 역시 뉴욕 미술계를 풍미하던 아상블라주의 맥락에 있다. 이렇듯 미술가들의 작품은 "뉴욕 미술계"라는 배경에서 만들어진 것이다.

미술가들은 영향력 있는 비평가들의 논평을 읽으면서 미술계에서 적용되는 평가 기준을 인식하고 있다. 그들 대부분은 이미 미국 대학원 석사 과정을 통해 저명한 비평가들과 큐레이터들의 담론을 학습하였다. 그래서 그들은 현대 미술의 이론에 어느 정도 익숙해져 있다. 따라서 미술가들은 기존에 만들어진 담론으로 자신들의 작품을 해석하기도 한다. 이렇듯 미술가가 되기 위해서는 뉴욕 미술계에 사회화되어야 한다. 들뢰즈(Deleuze, 2002)의 시각에서 미술가는 결코 순백의 처녀지에 작업하는 것이 아니다. 다시 말해, 미술가의 캔버스 표면에는 그 미술계의 여러 규정들이 미리 잠재적으로 덮여져 있다. 그것이 자크 라캉에게는 상징계의 질서이다.

상징계의 대타자로서의 뉴욕 미술계

미술가들에게 뉴욕 미술계는 라캉의 용어로 말하자면 "상징계(the Symbolic)"이다. "상징계"는 한 문화권에서 통용되는 이미지, 기호, 언어의 세계로 되어 있다. 다양한 문화들이 각기 다른 상징체계를 가지고 있다. 라캉에게 정체성의 형성은 상징적 질서를 알게 되는 과정과 관련된다. 인간은 각기 다른 언어 체계를 가진 문화권에서 태어난다. 인간은 언어에서 벗어나 삶을 영위할 수 없다. 한국의 영토에서 태어나 한국인이 되기 위해서는 한국어를 배워야 한다. 한국어를 학습하여 한국어로 말한다. 그런데 그것은 언어에 의해 우리가 중재되어 말하는 것이다. 다시 말해서, 언어는 사회가 만든 틀이다. 성인이 되어 뉴욕에 진출한 미술가들의 모국어는 한국어이다. 뉴욕에서 이들은 영어 사용이 필요한 경우를 제외하고 대부분 한국어를 사용한다. 따라서 이들은 한국어로 소통하면서 한국적 감성을 공유하고 있다. 이 점이 미술가들이 스스로를 한국인 미술가로 생각하는 주된 이유이다. 디아스포라의 삶을 살고 있어도 김명희가 자신을 한국 미술

가로 정의하는 이유는 바로 이러한 연유에서이다.

한국어가 모국어이고 제1언어이지만 이들 미술가들의 작품 제작과 관련된 상징계는 뉴욕 미술계이다. 미술가로 인정받기 위해서는 뉴욕 미술계에서 통용되는 미술 언어를 익혀야 한다. 이상남은 한국에서 구사하던 개념적인 미니멀리즘의 화법을 버리고 뉴욕 미술계의 주류 문화가 사용하던 시각 언어를 다시 배워야 했다. 그 결과, 그는 자신이 뉴욕으로 진출할 당시 풍미하였던 신표현주의적 경향의 화풍을 학습하였다.

뉴욕 미술계에서는 중간 역할을 해주는 에이전시의 활약이 매우 중요하다. 대부분의 미술관들은 미술가 개개인보다는 에이전시를 통해 접촉한다. 미술가들에게는 에이전시로 기능하는 영향력 있는 갤러리에 전속되는 것이 무엇보다도 중요하다. 미술가들이 뉴욕에서 살아남지 못하고 도중에 한국으로 되돌아가는 이유는 자신들을 드러낼 수 있는 기회가 드물기 때문이다. 이렇듯 뉴욕 미술계에서 생존하려면 먼저 특정 갤러리에 전속되어야 한다. 갤러리 전속 작가가 되어 생존에 성공한 이상남은 상징계인 뉴욕 미술계를 다음과 같이 평가한다.

그런데 각 나라의 모든 사람들이 자기 나라에서 뭔가 잘하는 사람들이 뉴욕에 와서 활동을 하고 있는 거죠. 뉴욕에서 한번 성공이나 리뷰 몇 개 얻으면 그것 가지고 유럽이나 또 투어 떠나는 거예요. 그러니까 뉴욕에서 뭔가 계급을 얻어가려고 하죠. 그 계급이 마치 세계에서 약속이나 한 듯이 다 통용되는 계급이니까…… 소위 컨템퍼러리 미술의 메카인 뉴욕에서 왔으니까 무시 못하는 거죠. 그게 소위 뉴욕에서 활동하고 있는 특권이면 특권이죠.…… 그렇다면 그것은 해바라기와 태양 관계가 아닐까요. 월가가 세계 경제의 중심지이듯

미술도 뉴욕이 중심인 것이지. 어차피 수직적으로 보기가 기분 나쁘지만 그래도…… 경제나 문화나 여러 가지 어떤 그 권력을 얘기한다면 아직도 해바라기와 태양의 관계가 분명하지 않나 하죠. 거기[뉴욕]에서 뭔가 벌어지고, 옥션에서 뭐가 어쩌고…… 또는 옥션이 아니더라도 미술 경향이 이쪽에 예민한 것은 사실이죠.…… 옥션 빼놓고 화랑에서 판매되는 소위 새롭게 뜨는 작가들…… 그 끝없이 실험하고 새로운 사고의 경쟁. 뉴욕이 이것이 굉장히 강하다는 거죠. 저는 이것이 뉴욕 미술계의 장점이라고 봐요. 역기능은 오히려 옥션에 있다고 봐요. 오히려 화랑에서 판매되어 돌아가는 것은 굉장히 건강하다고 봐요. 그 상황이 좋았을 때는 너무 좋다 보니까 너무 많은 작가들……유명한 작가들의 작품들, 실험적 작가의 작품들이 팔리는 것보다 장식적인 작품들이 팔리는 것들…… 그런 기능도 있다는 것이지요.

미술가들은 누가 어느 갤러리에서 전시를 하면서 호평을 받고 있는지를 예의 주시한다. 또한 누가 권위 있는 미술 잡지의 최근호 표지를 장식하고 있는지 눈여겨본다. 누가 어떤 옥션에서 리뷰를 받고 있는지도 이들의 최대 관심사에 포함된다. 손꼽히는 굴지의 미술관과 갤러리에 전시된 작품들의 경향을 주시한다. 미술가들은 이러한 상층 미술계의 권부가 선도하는 방향에 촉각을 맞추면서 작품을 만들어야 한다. 미술가들의 작품이 "미술"이 되기 위해서는 저명한 비평가가 미술 출판물이나 포럼 등에서 그렇게 인정해주어야 한다. 비평가는 미술가들의 작품을 평가하면서 해당 작가의 명성을 높이는 데 도움을 준다. 그래서 비평가가 특정 미술가가 만든 작품의 미술적 가치를 증명한다는 것은 그 작품의 시장 가치 또한 높여주게 된다. 이러한 과정을 푸코(Foucault, 1988)는 "권력지식(powerknowledge)"

이라는 특별한 용어를 사용하여 설명한다. 다시 말해, 미술가의 작품이 미술로 인정을 받기 위해서는 "권력" 또는 "힘"을 얻어야 한다. 라캉은 그와 같은 권력을 가진 상징계의 절대적 타자를 "대타자(the Other)"로 부르면서, 소문자로 표기하는 상상계의 타자와 구분하고 있다.[7] "대타자"는 우리의 주체성과 등질화될 수 없는 이질적인 절대성이다. 언어는 주체가 받아들여야만 하는 외부의 절대적 조건이다. 되풀이하자면, 뉴욕 미술계는 언어와 같은 절대 권력의 대타자이다. 정연희가 경험한 뉴욕 미술계라는 상징계의 대타자가 선호하는 미술은 다음과 같다.

> 글쎄, 여기서는 엣지해야 한다고 그러지? 최고로 그 엣지하다는 거는 첨단이라는 것. 그러니까 부수적인 것 스토리 이런 건 다 떼어내고 마지막에 그 에센스만 골라서. 남들 안 하는 것. 아주 극단적인 것. 그걸 하는 게 뉴욕이야. 그래야 남이 알아주고 그러는데. 저도 그 생각을 해봤는데 저는 그래요. 작품이라는 거는 하는 과정이 아름다운 거지 그 결론을 내리는 게 그렇게 모든 게 그러니까는 뉴욕에서는 군소리 다 떼어내고 결론만 보여라 이거야. 결론만. 그런데 그렇게 하다보니까 차갑고 이모션(정서)은 다 떨어뜨리고 마지막 이론 공식 그거만 남은 거거든. 엣지하게 그린다는 건……. 그걸 풀어서 말하자면 어떻게 해서 이런 게 나왔다는 정수만 보여주는…… 그러니까 결론만 보이지 그 과정을 보일 필요가 없는 거예요. 길거리 사람들도 그래. 말을 길게 하면 아주 싫어해요. 그냥 정확하게 조금 얘

7 라캉에게 작은 타자는 실제 타자가 아니라 자아의 반사 또는 투영으로서의 타자이다. 그것은 상대방이자 동시에 이미지이다. 작은 타자는 상상의 질서에서 상대방과 반사 이미지 모두를 뜻한다. 대타자는 동일시를 통해 동화될 수 없기 때문에 상상의 환상적 타자를 초월하는 절대적인 타자성이다. 따라서 대타자는 상징적 질서 안에 있다.

기해야지 만나서 설명을 하고 그러면 안 들으려고 그래요. 그러니까 문화가 여기서는 최소한 최극화한다고 할까? 마지막의 정점만 보이는 거지. 그래서 내가 그림 그릴 적에도 그러면은 무슨 이런 스토리텔링 뭐 과정 이런 거 다 없애고 마지막에 내가 말한 공식 하나만 보이려니까 너무 차가워지는 거 같아. 쓸쓸하고. 친구끼리도 군더더기 이야기를 많이 해야 정도 많이 듣고 그렇잖아. 저는 그렇게 생각 안 하죠. 왜냐면 우리는 다 스토리가 있는데 일생에 그걸 다 빼놓고 결론만 딱 얘기하는 건 너무 재미없다 그런 생각이 들어. 근데 뉴욕의 문화는 그런 거 같아요.…… 그러고 보니까 여기가 내러티브가 좀 없는 것 같아요. 뉴욕에 있는 작품들이…… 다 내러티브하지 않아요. 그러면 아주 촌스럽다고 생각해. 내러티브하면. 근데 내가 보면 인생은 내러티브야.

1980년대 이후 뉴욕 미술계는 백인 중심에서 문화 중심으로 바뀌게 되면서, 제3세계의 작가들에도 시선을 주었다. 그 결과, 비영리(non profit) 단체에서 비주류 미술가들을 위한 공간을 제공하였다. 따라서 한국 미술가들이 이러한 비영리 재단을 통해 한국적 정체성을 다룬 작품들을 전시할 수 있게 되었다. 상징계로서 최고 권력의 대타자인 뉴욕 미술계가 비주류를 인정한 것이다. 최성호에 의하면,

7, 80년대까지만 해도 백인 중심 시스템이었기 때문에 저희 같은 제3세계 작가들이 이곳 뉴욕에서 끼어들 여유 공간이 없었어요. 그러다가 80년대 후반부터 소위 "다문화"가 대두되면서 비주류 미술가들에게 관심을 보이기 시작했어요. 제3세계 작가들에게도 할당된 몫이 생겨났어요. 80년대에 경제적인 여건이 호황을 이루면서 비영리 공간이 많이 생겨났지요. 뉴욕에서 제가 끼일 공간이 생긴 거예

요. 그게 참 아주 신선한 에너지가 되었어요. 저희 같은 비주류 작가들이 목소리를 낼 수 있는 공간들이 생기자 활력을 받아서 작품을 만들고 동료들과 전시 기획을 했습니다.

21세기는 글로벌 자본주의 현상이 가속화되는 "세계화"로 특징지어진다. 많은 문화권의 사람들이 국가 간의 경계를 넘어 소통하는 "초문화적" 또는 "초국가적" 소통 체계에 살고 있다. 이러한 맥락에서 많은 미술가들이 한국의 지엽적인 문화에서 벗어나 다른 문화권과 교차점을 찾아 작품을 제작하고자 한다. 이들 미술가들은 "보편성의 미학"을 추구한다(박정애, 2018). 21세기 미술가들이 추구하는 보편성은 모더니즘의 보편주의와 다르다. 20세기 세계의 많은 미술가들은 국적을 초월한 미술의 보편주의를 추구하였다. 그것은 "추상"의 사용으로 가능한 것이었다. 세계 각국의 언어는 달라도 미술은 선, 형, 색채 등의 조형 요소를 균형, 통일, 대비 등의 조형 원리에 입각하여 작업할 수 있는 보편성의 시각 언어였다. 그 결과, 모더니스트 미술가들의 화면은 거의 획일화되었다. 이에 비해, 21세기 미술가들에게 보편성은 전 세계의 감상자들이 함께 공명할 수 있는 절대성이다. 그것은 한 미술가 특유의 독특성의 표현일 때 성취할 수 있는 것이다. 이는 들뢰즈(Deleuze, 1994)가 설명하는 "독특성(singularity)"으로서 보편성(universality)이다. 다시 말해, 진정성 있는 한 개인 특유의 독특성은 모든 사람에게 호소할 수 있는 절대성 또는 보편성을 가진다. 이와 같은 개념을 이상남은 다음과 같이 설명하였다.

10년 정도 유행을 좇아갔습니다. 그런데 어느 순간 그것이 신기루를 좇았다고 깨닫게 되었습니다. 소박하게 저의 이야기를 풀어가기 시작했습니다. 뉴욕 미술계는 모든 것을 수용합니다. 그것이 한 사

람 특유의 이야기이면. 뉴욕은 새로운 사고의 경연장입니다. 그것이 진부하든 새로운 것이든 관계없이 자신의 이야기로 구축해야 강한 메시지로 전달됩니다. 똑같지 않으면 정상에서 다양하게 만나게 됩니다.

한국 미술가들은 그와 같이 자신의 이야기를 통해 진정성이 담긴 보편성의 미술을 추구하고자 한다. 그런데 미술가들이 따라야 할 현실 또는 사회 현실로서 상징계의 대타자는 "개념 있는 차이의 한국 미술"을 요구한다.

대타자가 요구하는 개념 있는 차이의 미술

사회학자 롤랜드 로버트슨(Robertson, 1991)은 글로벌 자본주의가 야기하게 된 소비주의의 문제를 제기하였다. 바로 "보편주의 대 특별주의"의 이슈이다. 로버트슨에 의하면, 21세기의 시장 공급은 보편성과 특별성으로 분류된다. 다문화 시대에는 문화의 다양성과 차이의 차원에서 비주류를 반드시 포함시켜야 한다. 이러한 맥락에서 미술 공급도 보편적인 일반용과 소수적인 특수용으로 나뉜다. 서양의 주류 미술가들의 작품은 인류가 함께 지향해야 하는 큰 담론을 다루는 보편적 공급용이다. 이와 대조적으로 지역 미술가의 작품은 다양성과 차이를 인정하는 차원의 특별 공급용에 맞추어진 것이다. 따라서 비주류 미술가들로서 한국 미술가들에게 그들이 원하는 보편성의 미학은 포기해야 하는 것이다. 대신 유럽과 미국의 감상자들을 충족시킬 수 있는 "문화 기억(cultural memories)"에 입각한 작품을 만들어야 한다. 그들이 기억하는 오리엔탈리즘에 호소해야 한다. 예를 들어, 서구에서 "오리엔탈리즘"은 전통으로서 선불교적 명상과 관

련된다. 그와 같이 문화 기억을 이용한 자본주의자의 전략은 들뢰즈(Deleuze, 1994)가 설명하는 "개념 있는 차이"의 미술을 필요로 한다. 그래서 뉴욕 미술계의 대타자는 한국 미술가들에게 "개념 있는 차이의 한국 미술"을 명한다. 서양 미술과 다른 차이의 미술을 만들어야 한다.

들뢰즈(Deleuze, 1994)에게 "차이"는 개념으로 설명할 수 없는 잠재성이다. 즉, 말로 설명되지 않는 차이가 잠재성 안에 숨어 있다. 그것은 반복을 통해 드러난다. 예술은 "개념 없는 반복"을 통해 어느 순간 새로운 차원으로 들어간다. 모네가 수없이 많은 수련들을 반복하여 그린 이유는 "개념 없는 반복"을 통해 "개념 없는 차이"를 얻기 위해서이다. 지우기와 그리기를 반복하여 만들어지는 드로잉은 어떤 개념을 가지고 이전에 제작하였던 선을 그대로 복제한 것이 아니다. 따라서 반복적으로 선 드로잉을 하는 과정에서 "개념 없는 차이"가 나타난다. 이에 비해 "개념 있는 차이"는 언어를 통해 표현할 수 있다. "한국 미술은 이런 것이고 중국 미술은 이런 것이다." "개념 있는 차이"는 "개념 없이" 만든 차이를 언어로 설명하면서 만들어진 것이다.

개념 있는 차이의 한국 미술

한국 미술가들은 세계인에게 호소할 목적의 "보편성의 미학"이라는 원대한 꿈을 접어야 한다. 대타자인 뉴욕 미술계의 요구에서 자유로울 수 없기 때문이다. 대타자의 요구는 한국 미술가들에게 그들이 경험한 현실이 아니라 서구인이 기억하는 동양 문화의 특징을 그리라는 것이다. 그 모순에 대해 이상남은 다음과 같이 설명한다.

서구는 무조건 아시아를 일반화시킵니다. 소위 문화 지식이라는 게 굉장히 약합니다. 한국 사람들도 다 다르잖아요. 자연적인 풍경 속

에서 자란 시골 사람이 있고 아니면 도시에서 사는 사람들이 있고. 박정희 대통령 이후 도시화가 되어 변모했잖아요. 저는 그 도시 속에서 살던 사람이었죠. 그리고 미국에 온 다음에는 유랑하게 되는데…… 유목민처럼 돌아다니게 되었죠. 그게 도쿄이든 파리이든 뉴욕이든 간에 결국은 모든 도시가 가지고 있는 일반성이 있다고요. 그 안에서 살게 되니까 오히려 저는 그 도시에 내재된 소위 이데올로기를 보게 되었거든요. 왜냐면 저는 거기서 소위 하위층으로 전락되었잖아요. 돈이 없고 그러니까 노동을 하게 되었으니까요. 저는 현실적으로 그 도시와 직접 부닥친 것입니다. 그러니까 제 신분이 한국에 있을 때 하고 뉴욕에서는 달랐으니까요. 제 신분이 그렇기 때문에 저는 오히려 이데올로기라는 것과 마주치게 되었다고요. 있는 자와 없는 자의 문제 등등. 어쨌든 간에 이런 것이 제 마음에 들어왔습니다. 그런 것을 생각하게 되었어요.

미술가 각자의 성장 배경이 다르기 때문에 일반화된 한국 그림을 그리는 것은 지극히 작위적이고 모순적이다. 더욱이 뉴욕에서 대부분의 한국 미술가들은 자본주의 사회가 초래한 빈부격차의 삶을 겪는다. 하지만 그와 같은 거대담론은 철저하게 주류 미술가가 펼쳐야 할 몫이다. 이러한 조건하에 한국 미술가들은 대타자의 요구를 충족시키기 위해 한국성을 의도적으로 반영한 작품을 제작하기도 한다. 서양 미술과 다른 한국 미술이어야 한다. 많은 한국 미술가들은 서양인들이 알고 있는 일반화된 동양성을 환기시키기 위한 목적으로 작품을 만든다. 서양인들에게 동양성은 중국, 한국, 그리고 일본이 공유하는 불교, 도교, 유교 등의 종교와 관련된 것이다. 한국 미술가들은 삶과 죽음이라는 피할 수 없는 인간의 조건을 다루기 위해 명상 목적의 작품을 만들 때 불상과 같은 도상을 이용하게 된다. 서양인들

이 기억하는 청자와 백자는 한국미의 탁월성을 확인하는 차원에서 소재로 사용되기도 한다. 바로 "개념 있는 차이"의 한국 미술을 만들기 위해서이다. 이와 같은 일반화된 동양성이 백인 중심의 주류 미술 시장에서 비주류 미술가를 위해 할당된 유일한 몫이다. 한국 미술은 어떤 특징이 있는가? 서양 미술과 한국 미술의 차이는 무엇인가? 김명희는 뉴욕에서 관찰하게 되는 한국 미술의 특징을 다음과 같이 설명한다.

> 한국 작가 작품이 외국 작가와 같이 있는 아트페어(art fair) 같은 데 가서 보면 항상 관념적이라는 생각을 하게 돼. 그러니까 리얼(real) 하지 않은 것이지. 왜 그렇게 관념적일까? 그런데 관념적인 이유 가…… 유교적 사고에서부터 쭉 내려오는 전통이기 때문인지 모르겠어. 그렇게 관념적인 것이 좋은 것인지 나쁜 것인지 모르겠어. 나도 어차피 한국 작가 중에 한 사람이니까 그런 요소가 있을지도 몰라. 이우환 씨 작품 같은 경우에도 보면 굉장히 관념적이야. 이우환 씨 예로 쉽게 이해될지 모르겠어. 그런 점이 한국 작가의 특징이라 그럴까? 그런 것이 느껴져.

한국 미술가들은 그들의 현실과 다른 "개념 있는 차이"의 미술을 강요하는 뉴욕 미술계가 결코 친숙해질 수 없는 절대성의 대타자임을 재차 절감하게 된다. 반복하자면, 라캉에게 있어 개념 있는 차이의 한국 미술은 대타자의 담론이자 욕망이다. 미술가들은 절대적 대타자의 욕망을 무시할 수 없다. 그렇기 때문에 "인간의 욕망은 타자의 욕망이다"라는 라캉의 명제를 다시 상기하게 된다. 그렇게 뉴욕 미술계라는 대타자의 욕망은 한국 미술가들로 하여금 그들의 현재적 삶과 관련성이 적은 "한국적인" 작품을 만들도록 강요한다. 전

통적이고 문화적인 정서가 흐르고 있는 한국 미술가들이지만 그들은 과거의 한국 미술이 만들어진 조건과는 다른 세계에 살고 있다. 21세기의 한국 작가들은 끝없이 펼쳐지는 글로벌 시각 문화 속에서 작품을 만들고 있다. 그들은 어느 한곳에 정박하고 박제된 존재가 아니다. 전 세계를 자유자재로 이동하고 있다. 그러면서 그들의 정체성은 지극히 혼종적이고 복합적인 것으로 변화하고 있다. 따라서 이들 미술가들의 시각에서 "개념 있는 차이"의 한국 미술은 상투적인 "클리셰(cliché)"에 불과하다. 들뢰즈와 과타리(Deleuze & Guattari, 1987)에게 그것은 도상을 이용한 "사본 만들기(tracing)"와 같다. 또한 과거의 영토로 단순 회귀하는 재영토화인 것이다. 결국 "대타자의 욕망(desire of the Other)"인 "자아 이상(Ego Ideal)"과 미술가 자신들의 "이상적 자아(ego ideal)"가 충돌하기 시작한다. 라캉은 이를 "주체 분열"이라 부른다. 미술가들의 주체 분열은 그들이 속한 상징계인 뉴욕 미술계에서의 소외와 분리 과정을 통해 일어난다.

상징계에서의 소외와 분리

라캉(Lacan, 2019)이 확인한 주관성은 상상계, 상징계 그리고 실재계의 3단계로 되어 있다. 라캉에게 상상계(the Imagery)는 전적으로 자아가 상상하는 영역이다. 상상계는 이미지의 구조를 기본으로 한다. 라캉에 의하면, "거울 단계(The Mirror Stage)"에서 주체의 핵심 개념은 거울 이미지이다. 아이는 거울에 비쳐진 이미지를 통해 자아를 자각한다. 거울 이미지는 아이에게 자신의 통일성과 일관성을 제시한다(Fink, 2002). 거울 속의 이미지를 자신과 동일시하는 과정을 통해 아이는 하나의 전체적인 이미지로서 자신을 파악한다. 라캉에게 이것이 자아의 기원이다. 거울에 비친 상의 경험이 자아에 이상적 원형을 제공한다. 이후 아이는 이러한 동일화를 반복하면서 자아

를 형성해 나간다. 이미지로서의 자아가 만들어지는 것이다. 이렇듯 라캉에게 자아는 자기를 반영하는 이미지에 대한 동일화의 확인이자 그 결과이다. 따라서 라캉의 자아는 전적으로 상상에 의한 것이다.

상상계의 과정은 자아를 형성하고 주체에 의해 외부 세계와의 관계가 반복되며 보강을 통해 지속된다. 이러한 맥락에서 상상계는 특정 시기로 집중되는 발달 단계의 과정이 아니다. 그것은 매일매일 겪는 경험이 중심에 자리 잡은 인간 심상의 원형이다. 매 순간 우리는 자아의 확신과 함께 무엇인가를 꿈꾼다. 따라서 상상계는 "순간적"이 다. 미술가들은 작품을 만들기 위해서 매 순간 상상한다. 그러한 상상 계는 또한 매번 무너지기 마련이다. 미술가는 상상을 통해 작품을 구 상하지만 그것은 현실적 틀 안에서 맞추어져야 한다. 다시 말해서, 미 술계의 대타자의 관심과 맞아야 한다. 또는 감상자들이 선호하는 경 향에서 크게 벗어나지 않아야 한다. 미술가들은 미술계의 규정인 상 징계 안에서 상상의 주관성이 작동하는 자신만의 상상계를 오간다. 상상계는 분명 동일시, 왜곡, 그리고 환영이 나타나는 영역이다.

한국 미술가들은 상상계와 미술계라는 상징계와의 조화를 계산 한다. 상징계는 전적으로 대타자의 세계이다. 그래서 그들은 또한 뉴 욕 미술계라는 상징계의 경향을 무시할 수 없다. 미술가들은 상징계 가 만들어 놓은 체계 속에서 의미를 만들면서 상상계와 상징계를 오 간다. 상상계의 작용으로 새로운 아이디어가 떠오르지만, 대타자의 조건과 맞아야 하는 한계가 있다. 그렇지만 미술가들은 오로지 상징 계에만 매몰되길 원하지 않는다. 뉴욕 미술계의 경향만 좇는다면 자 기 존재에서 벗어나는 것 같다. 즉, "소외(alienation)"이다. 소외는 상 징계의 언어 속으로 편입되어 버리는 현상이다. 라캉의 거울 이념 또 한 인간의 자아가 상상에 기초한 것으로서 소외 단계가 필연임을 시 사한다. 거울 단계에서 유아는 먼저 타자 안에서 자신에 대해 오인함

으로써 최초의 소외가 일어난다. 따라서 소외는 자아 형성이 초래하는 필연적 과정이다. 주체를 찾기 위해 겪어야 할 필요조건이다. 소외된 주체는 언어가 지닌 감각적 측면인 기표의 주체가 된다. 미술가가 미술계의 경향에 매몰되는 상황은 단지 감각적이고 형식적인 측면만을 흉내 내는 것일 수 있다. 때문에 그것은 주체의 상실과도 같다. 되풀이하면, 소외는 미술가가 미술계에 동일화되는 과정이다. 즉, 뉴욕 미술계가 요구하는 "개념 있는 차이"의 한국 미술에 천착하는 행위는 분명 소외 단계이다.

소외가 지속되면서 미술가는 점차 대타자의 욕망에서 벗어나고자 하는 내면의 소리에 귀 기울이게 된다. 즉, "분리(separation)"가 시작되는 것이다. 대타자의 욕망으로부터 미술가 자신의 이상적 자아가 "분리"되는 것이다. 이상남이 뉴욕 미술계의 유행을 좇은 것은 "소외"이다. 그런데 10년 후 그것이 신기루에 불과하다고 자각하게 된 것은 그의 이상적 자아가 상징계에서 분리되는 것이다. 정연희는 뉴욕 미술계의 상징계에 매몰되지 않고 이를 벗어나기 위한 "분리" 과정을 다음과 같이 설명한다.

내가 처음에 와서 열심히 전시회도 하고 발맞춰서 뉴욕 사회에 어울리려고 그냥 쫓아다니고 그랬는데, 가만 보니까 작가되는 거는 너무 바깥의 영향을 받는 게 그렇게 중요한 것 같지가 않은 생각이 들고…… 뉴욕이라는 데가 너무 경쟁이 많은 곳이고……

정연희의 시각에서 바깥의 영향을 좇는 것 또한 라캉이 말하는 "소외"이다. 그리고 그 바깥의 영향이 별반 중요하지 않다는 생각이 대타자의 욕망에서 자아가 "분리"되는 징후이다. 뉴욕의 상징계에 단순 반응하는 것은 작가의 소임을 다하는 것이 아니다. 주류 미술계의

경향에 매몰되는 경향은 작가적 진정성에서 벗어난 것이다. 대타자의 욕망이 중요하지 않다고 생각하였기 때문에 정연희는 자신의 이상적 자아가 요구하는 길을 걷게 되었다. 그 결과, 미술에 종교성을 더하게 되었다. 정연희에 의하면,

> 옛날엔 내가 종교적인 걸 내가 일부러 그런 냄새가 안 나게 하고 싶었는데 그래도 나오더라고. 왜냐면 스피리철(spiritual)한 거. 영혼. 내 그림을 스피리철하다고 다 그래요. 영혼을 얘기하는 건 작가가 네세서티(necessity), 그 필연적인 것인데…… 현대문명이 영혼을 보고 싶어 하지 않아요. 영혼적인 그림을 부담스럽고 싫어해. 싫어해요. 그러니까 눈에 보이는 것. 물질 사회잖아. 영혼을 얘기하는 게 너무 추상적이고 불편하게 생각해…… 그러니까 스피리철한 것도 여러 종류가 있겠지. 인간의 내면을 요구하는 것, 꼭 무슨 종교가 아니고. 그것을 원해서 심리적인 것. 어떤 그 인간의 내면이 원하는 것. 저는 그런 양상을 스피리철이라고 얘기하죠. 그렇게 얘기를 할 수 있죠.

상징계의 언어로 표현할 수 없는 또 다른 세계를 어렴풋하게 지각할 수 있다. 정연희에게 상징계 너머의 내면은 종교적 대화를 통해 목소리를 낸다. 그래서 그녀는 상징들과 의미작용의 과정인 현실을 넘어 우주와 지속적인 긴장 관계를 가지는 미지의 세계를 탐험하고 싶은 욕망에 사로잡힌다. 구조 밖, 물질세계 너머에 있는 차원을 파헤치고 싶다. 정연희는 상징계 대타자의 욕망으로부터 자신의 욕망을 분리시키고자 한다. 상징계의 욕망과 미술가의 욕망은 다르다.

상징계와 미술가의 욕망

라캉은 "세미나: 프로이트 이론과 정신분석 기술에서의 자아"에서 먼저 존재의 결핍을 지적하였다. 라캉에게 욕망은 존재의 결핍에서 기인한 것이다. 결핍은 제대로 말하지 못하는 부족이다. 그것은 이것 또는 저것의 결여가 아니라 존재가 존재할 수 있도록 본질적으로 존재에 속하는 결핍이다. 따라서 라캉은 "욕구(need)"와 "욕망(desire)"을 구분하였다. 배고픔이나 갈증과 같은 물질적 욕구는 그것이 주어지면 충족될 수 있는 것이다. 반면, 욕망은 인간의 기본적 욕구 너머 충족될 수 없는 생명의 본질이다. 라캉(Lacan, 2019)은 요구, 욕구, 그리고 욕망을 다음과 같이 설명한다.

> 욕망은 요구 너머에서, 주체의 삶을 그의 조건들과 연결시키면서 요구가 욕구를 가지 치는 것 너머에서 생산된다. 그러나 또한 욕망은 요구의 안쪽을 뚫는다. 현존과 부재에 대한 무조건적 요구가 존재에의 결여를 환기하기 때문이다.(p. 739)

라캉은 프로이트를 해석하면서 욕구와 구별되는 무의식적이고 무조건적인 요구, 이 둘 모두 근본 원인이 존재의 결여에 있다고 보았다. 따라서 그것은 타자의 위치에서 의미 있는 구조를 찾을 수 있다고 설명하였다. 이러한 이유에서 라캉에게 욕망은 대상을 갖는다. 한국에서의 유아기 부재는 김명희로 하여금 그녀의 결핍을 메꾸어 줄 대상을 찾도록 만든다.

라캉의 상징계는 존재의 결핍이 초래하는 욕망의 개념과 관련되어 있다. 그런데 결핍에서 비롯된 욕망은 주인과 노예의 변증법에 뿌리를 둔 헤겔적 개념에 의존한 것이다. 프랑스 학계에서 헤겔에

대한 이해는 철학자 코제브의 "정신현상학" 강의에 힘입은 바 크다(Masaaki, 2017). 라캉은 이 강의에 참가하였던 지식인들 중 한 사람이다. 라캉은 코제브의 헤겔 해석을 응용하여 초기의 욕망 이론을 만들었다. 바로 주인과 노예라는 헤겔의 변증법에서 유래한 이론이다. 무까이 마사아키(Masaaki, 2017)는 이를 다음과 같이 설명한다.

> 우선 의식은 대상을 통해 소외되는 결과로 인해 대상이 바로 자기 자신임을 깨닫는다. 이어서 의식은 자(기)의식으로 이동하는데, 이 때의 자(기)의식은 자기반성을 하지 않는 객관적 사태를 대상으로 하지 않고 자기와 동일한 수준에 있는 타인의 자의식을 포착하고, 그것에 의해 인정을 얻으려고 한다. 바꿔 말하면 하나의 주체는 다른 주체에게서 주체로 인정받음으로써만 만족을 얻게 되는 것이다. 여기서 하나의 변증법이 전개된다.(p. 81)

상기한 글은 욕망이 대타자의 욕망이라는 라캉의 인식이 헤겔의 주인과 노예의 변증법에서 기원한 것임을 알게 한다. 따라서 라캉에게 욕망의 충족은 상징계에서 사용되는 기존의 질서를 받아들일 때 비로소 가능한 것이다. 이렇듯 라캉의 욕망은 결핍에 기인한 것이기 때문에 그것은 언제나 대타자의 욕망이다. 이에 대해 라캉(Lacan, 2019)은 다음과 같이 부연한다.

> 욕망은 요구의 안쪽을 뚫는 간격 속에서 현상하는 것이다. 주체가 시니피앙 사슬을 조직하면서 존재에의 결여를―말의 자리인 대타자가 동시에 이 결여의 장소라면, 이 결여에 대한 대타자의 보충을 받으려는 호소와 함께―드러내는 한에서 말이다.(p. 737)

라캉의 시각에서 무의식에 머물러 현실화되지 않은 것이 인정받으려고 나오려는 운동 또한 욕망이다. 따라서 그것은 언어화되고자 하는 욕망이다. 라캉(Lacan, 2019)은 이렇게 선언한다. "언어에 포획된 동물이 만들어낸 인간의 욕망은 대타자의 욕망임을 제시해야 한다"(p. 738). 이러한 이유에서 라캉은 욕망이 전적으로 상징계의 것이라고 거듭 주장하였다. 상징계 대타자의 욕망은 주체 간의 선망과 질투에 의한 상상적 욕망과는 성격이 전혀 다르다. 오히려 그것은 주체의 깊은 곳에 뿌리를 내린 무의식에서 유래한다. 이러한 뜻에서 라캉은 또한 무의식이 대타자의 담론이라고 설명하게 되었다.

러셀 그릭(Grigg, 2010)에 의하면, 라캉은 욕망의 특징을 인정에 대한 욕망으로 간주하였다. 따라서 욕망은 또한 "인정 욕망"이다. 그렇기 때문에 라캉의 욕망은 언제나 대상을 갖는다. 이가경은 마음의 평화를 얻음과 동시에 타인에게 보여주고 전시하기 위해 작품을 만든다. 이러한 이유에서 결국 자신의 욕망은 타인으로부터 받는 인정과 관련된 것이다. 하지만 욕망이 단지 인정받고자 하는 원인에서 비롯되었다는 전제는 현실적으로 욕망이 사라지지 않는 이유를 설명할 수 없다. 다시 말해서, 단지 다른 사람들로부터 인정받기 위한 욕망이라면 그것이 성취되면 그 욕망은 사라져야 한다. 그런데 현실은 그렇지 않다. 그래서 라캉은 로만 야콥슨의 은유와 환유의 구조적 모형을 도입하면서 욕망의 극복이 불가능하다는 사실을 설명하게 되었다. 즉, 욕망의 대상은 언제나 욕망의 원인에 대한 환유라는 것이다. 환유는 자리바꿈의 기능을 한다. 환유는 개념의 유사성에 따라 의미를 확장해 나가는 비유법이다.

성인이 되어 뉴욕에 진출한 미술가들에게 한국은 그리움의 대상이다. 그렇지만 막상 한국에 가면 그곳은 미국에서 추억하였던 대상으로서의 한국이 아니다. 과거의 한국은 더 이상 존재하지 않는다. 많

제2장 한국에서 순수 기억을 만든 미술가들

은 것들이 변하였다. 학창 시절의 친구들 또한 세월의 층이 겹겹이 쌓이면서 변화한 모습이다. 더 이상 공유할 수 있는 관심사가 그리 많지 않다. 그래서 한국에 간들 마음속 그리움의 대상을 찾기 어렵다. 그런데 그것을 확인한다는 것은 절망에 가깝다. 그리움의 대상이 없기 때문에 절망한다. 프로이트의 용어로 말하자면, 정신적으로 거세당한 것이다. 그런데 금지당함은 영원한 욕망의 대상을 만든다. 한국에 대한 그리움의 욕망은 그 욕망이 금지당하고 무의식적으로 억제당하자 현실적인 자아를 만들어낸다. 그것은 동일화된 부분과 금지 사항이 합쳐져 만들어진 "초자아"이다. 그래서 미술가들이 현실적으로 동료애를 느끼는 대상은 자신들과 처지가 비슷한, 즉 성인이 되어 뉴욕에서 만나게 된 미술가들이다. 브루클린의 그린포인트(Greenpoint) "한인 미술가 빌리지"에서 동고동락하는 동료들이 새삼 더욱 소중해진다. 프로이트에 의하면, 욕망의 금지가 이러한 정신 구조를 강화한다. 이를 라캉의 시각에서는 욕망의 대상이 계속해서 치환되는 과정인 것이다. 라캉은 이를 "욕망의 환유"라고 불렀다. 욕망의 환유는 욕망이 대상을 바꾸어가면서 계속해서 이동하는 것이다(Grigg, 2010). 이는 욕망이 끊임없이 미끄러지고 이동한다는 사실을 함의한다.

욕망은 어떤 특정한 대상에 고착되지 않고 더 큰 욕망을 만들어낸다(Fink, 2002). 한국에서의 유아기 경험 부재로 인한 존재의 결핍에서 온 김명희의 욕망은 궁극적으로는 그리움에서 비롯된 것이다. 그리움이 텅 빈 욕망을 만든다. 비어 있는 욕망이다. 비어 있기 때문에 더욱더 욕망한다. 그런데 역설적으로 빈자리를 확인해야 오히려 온전히 설 수 있다. 그 빈자리 자체가 열려 있다. 그래서 라캉은 결국 비어 있기 때문에 욕망이 일어난다는 결론에 또다시 도달하게 되었다. 들뢰즈에게 그것은 "강도(intensity)"의 삶이다. 강도는 현실화를 가능케 하기 위해 쌓인 에너지이다. 어머니에 대한 사무친 그리움이

정연희에게는 오히려 삶의 원동력이 되고 있다. 바로 어머니에 대한 그리움의 강도적 에너지가 어느 지점에서 응축되어 새로운 것으로 변환되기 때문이다. 그와 같은 강도의 에너지로 정연희는 종교화를 그릴 수 있었다. 김명희의 비어 있는 욕망에는 강도의 에너지가 충만하다. 김명희가 〈사마르칸트의 황금 복숭아〉에서 묘사하고자 한 것은 강도적 삶이다. 강제로 추방된 슬픔이 역동적 에너지로 전환된 것은 강도에 의해서이다. 프로이트의 용어로 말하자면, 그것은 고착화되는 상태를 변화시키는 현상인 "승화(sublimation)"이다. 그렇게 강도적 삶과 승화를 체험하면서 미술가들은 상징계 대타자의 욕망이 아닌 그들 내면의 목소리에 더욱 집중한다. 그 순간 대타자의 물음이 있다. "네가 나에게 원하는 것이 무엇인가?"

대타자의 물음: 네가 나에게 원하는 것이 무엇인가?

라캉에게 주체는 자신의 존재를 나타내는 기표를 갖지 못한다. 왜냐하면 상징계의 언어는 전적으로 대타자의 것이기 때문이다. 라캉은 이를 주체의 결여로 설명한다. 주체는 결국 자기 존재의 결여를 타자의 결여로 인지한다. 그 결과, 주체는 타자의 욕망으로 자신의 욕망을 경험한다. 반복하자면, 이것이 "인간의 욕망은 타자의 욕망이다"라는 라캉의 명제이다. 따라서 주체가 되기 위해 우리는 일단 대타자의 욕망과 관계해야 한다. 그런데 역설적으로 대타자의 욕망에 동화되어야 주체의 욕망을 형성할 수 있다. 이러한 이유에서 "소외"는 필연적 과정이다.

뉴욕 미술계라는 대타자의 의지는 주류와 비주류의 몫을 따로 구분하는 것이다. 따라서 미술가들은 그들의 문화적 뿌리를 표현해야 한다. 하지만 미술가들의 이상은 세계의 모든 감상자에게 접근할

수 있는 보편성의 미술을 만들어내는 것이다. 그것은 미술가 특유의 진정성이 표현된 작품이다. 미술가들이 생각하기에 한 작가 특유의 독특성은 모든 사람들에게 호소할 수 있는 절대성을 가진다. 그래서 그들의 삶과 관계가 없는 대타자의 요구, 즉 "개념 있는 차이"의 정형화된 한국 미술은 결코 만들고 싶지 않은 것이다. 그들은 한국 미술이 아닌 자신만의 미술에 정초하고 싶다. 이러한 시각에서 미술가들은 대타자의 요구에 반문한다. "내가 한국적인 것을 추구하려고 한다면 왜 굳이 뉴욕까지 왔겠는가?" 그렇게 해서 대타자의 욕망과 주체의 이상적 자아가 충돌하게 되었다. 그 결과, 미술가들은 대타자에게 신탁을 기대한다. 그 과정에서 "네가 나에게 원하는 것이 무엇인가?(Chè vuoi)"의 대타자의 질문이 그들의 내면에 투영된다. 그와 같은 대타자의 질문이 미술가들을 주체의 욕망으로 되돌아오게 한다 (Lacan, 2019). 미술가들이 대타자의 욕망으로부터 "분리되는" 것이다. "네가 나에게 원하는 것이 무엇인가?"라는 대타자의 질문을 통해 상징계에서 분리된 미술가들은 스스로 묻는다. "타인과 다른 나는 누구인가?" 이상남에 의하면,

그러니까 뉴욕에서 하층민으로 전락하여 빈부격차의 자본주의 이데올로기를 보는 것이죠. 그런데 그것 자체도 또 함정이 있잖아요. 왜 그러냐 하면 그것도 이렇게 제도화된 것이고…… 그러면 다시 어디로 가냐 하면 결국은 이제 소위 얘기해서 나로 가는, 이게 나로 귀착되는 거죠. 내가 드러나는 거지. 그런 환경에서. 왜 내가 이것에 대해서 반대를 하게 되지? 그러면서 나의 역사라든가 내가 살아온 삶이라든가 내가 교육받았고 내가 어떤 환경에서 컸고…… 이런 것에 대해서 곰곰이 생각하고 반응하게 되는 것이죠. 그러니까 그동안 불편하게 생각하던 문제에 대해서 생각하게 된다니까요.

이 과정을 통해 대타자에서 완전히 분리되면서 미술가들은 자신이 할 수 있는 미술이 어떤 것인지를 숙고한다. 내용적으로 또는 형식적으로 다룰 수 있는 미술의 성격에 대해 고민한다. 그렇게 해서 그동안 추구하였던 미술에 대해 좋은 의미에서 균열이 생기고 다시 무엇인가를 찾아 나선다. 이 과정에서 미술가들은 그동안 간과하였던 어린 시절의 기억에 주목한다. 부지불식간에 떠올라 여운을 남겼지만 대타자의 욕망에 매여 있을 때에는 무시했던 어린 시절의 기억이 이제는 매우 각별한 것이 되어 의미를 되새기게 한다. 미술가들의 예술적 정체성을 형성하는 데에 영향력이 있는 어린 시절의 기억을 철학자 앙리 베르그손(Bergson, 1988)은 "순수 기억(pure memory)"이라고 부른다.

미술가들의 순수 기억

베르그손(Bergson, 1988)에 의하면, 정신은 의식의 표층뿐만 아니라 무의식 깊숙한 심층의 층위까지 아우르며 표층과 심층의 층위를 자유롭게 오간다. 이러한 이유에서 베르그손은 기억력이 정신의 본질적 특성이라고 주장하였다. 베르그손에게 기억은 정신적 삶이 전개되는 모든 시간 속에서 지나간 과거가 현재의 순간으로 연장되는 정신적 운동이다(김재희, 2008). 기억은 주체의 의지와 상관없이 현재의 의식에 잠재해 있다. 그래서 베르그손의 무의식은 그 자체가 "기억"을 의미한다. 이는 무의식을 단지 의미론적으로 설명한 프로이트와는 다른 견해이다. 프로이트에게 무의식의 발현은 반드시 어떤 인과관계에 의한 것이다. 이에 비해 베르그손의 무의식은 역사로 체화된 것이다. 이러한 맥락에서 베르그손에게 무의식으로서 기억은 내적 "지속(dureé)"이다. "지속"이란 일상적으로 어떤 사태가 일정 기간 계속됨을 나타내는 시간적 개념이다. 역사와 생명이 눈덩이

처럼 쌓여 그러한 형태로 흘러간다. 그러므로 의식도 역사이고 생명도 역사이며 물질 또한 역사이다. 그런데 프로이트와 베르그손이 설명하는 무의식의 공통점은 우리의 인성이 무의식으로부터 시작된다는 것이다. 베르그손에게 우리의 의식은 분리된 순간들의 인위적 합으로서 존재한다. 그것은 매 순간의 상태들이 연속되어 있다.

　베르그손이 설명하는 기억은 다른 두 유형이 포함된 것이다. 하나는 "습관 기억"이다. 그것은 반복에 의해 자동적인 행동으로 습득된다. 신체도 기억의 역사를 담고 있는데 그것이 우리 안에 녹아 있다. 그리고 그 기억 또한 없어지지 않고 역사로 남는다. 일정 기간 배운 운동은 상당한 시간이 흐른 뒤에도 그 동작이 그대로 재현된다. "습관 기억"은 자동적 기억이다. 이렇듯 기억은 신체에도 작동한다. 기억이 우리의 신체 안에 녹아들어 있다. 이러한 맥락에서 우리의 신체 또한 기억의 산물이다. 우리의 몸은 모든 것을 기억하며 지각하고 있다. 베르그손이 구분하는 기억의 두 종류에서 또 다른 기억은 무의식 안에 있는 심층적 기억인 "순수 기억"이다. 베르그손(Bergson, 1988)의 시각에서 "순수 기억"은 한 개인의 개체성과 "독특성"을 만든다. 어떠한 순수 기억을 가지는가에 따라서 한 인간의 개성과 독특성이 형성된다. 베르그손에게는 생명의 차이를 만드는 것이 바로 이러한 "순수 기억"을 통해서이다. 이러한 이유에서 들뢰즈(Deleuze, 1988)에게 베르그손의 순수 기억은 바로 "존재론적 기억(ontological memory)"이다. 경주에 대한 김차섭의 순수 기억은 그의 현재 작업에까지 영향을 주는 본질적인 것이다. 과거의 기억이 지금 현재의 나의 동력을 만드는 잠재성이다. 이러한 이유로 미술가들의 순수 기억은 그들의 예술적 정체성의 형성에 지대한 영향을 미친다. 김차섭에 의하면,

우리가 어릴 때는 문화 파악 수준이 안 되고 중·고등학교 때는 감수성이 발달하지만 학문적으로 역사적으로 문화를 파악할 능력이 없어요. 대학교 대학생 수준을 넘어야, 그 나이를 넘어가야 어린 시절의 경험에 어떤 의미를 부여하게 되는 것이죠. 나이가 좀 들어 여행도 많이 하고, 다녀보고 하면서 뭐 다른 게 있구나, 이거 어렸을 때 본 것과 유사하구나 하는 생각이 들어 의미를 새기게 되는 거지. 어렸을 때 본 것이 그 나이쯤에 우발적으로 나타나는 것은 그런 뜻에서 이해할 수 있지.

베르그손의 순수 기억은 동시에 "우발적 기억(souvenir spontané: spontaneous memories)"[8]이다. 그것은 우리의 의지와 상관없이 부지불식간에 떠오른다. 김차섭은 뉴욕 메트로폴리탄미술관에 전시된 스키타이안 유물을 보고 어렸을 때 경주에서 보았던 신라 유물들이 느닷없이 떠올랐다. 그래서 그는 전쟁으로 인해 폭격에 파헤쳐진 옛 무덤의 능선을 따라 배회하다가 유물을 발견하던 경험을 지도에 유화로 그린 자화상 〈골호〉(그림 21)로 표현하였다. 바로 우발적 기억에 의해서이다. 이를 계기로 그는 경주 문화에 뿌리를 둔 자화상 제작에 일정 기간 천착하게 되었다. 어린 시절 실 놀이 하던 이가경의 우발적 기억은 《철책선》 연작 중 〈실뜨기 그림자 설치〉(그림 22)를 만들게 하였다. 이렇듯 어린 시절의 경험은 주체가 만든 복수적인 층 밑에 침잠해 있다가 어느 순간 표면으로 올라가 사유를 유도한다. "이거 내가 어렸을 때 본 것과 유사하구나!," "이 골호가 내게 무엇을 뜻하는 것일까?" 그런데 그와 같은 어린 시절의 기억은 정확하게 말하자면 "구성되는" 것이다. 들뢰즈(Deleuze, 1994)에게 그러한 구성은 전치와 위장을 뜻한다. 이러한 시각에서 스튜어트 홀(Hall, 2003)은 편집되는 기억의 특징을 다음과 같이 설명하였다.

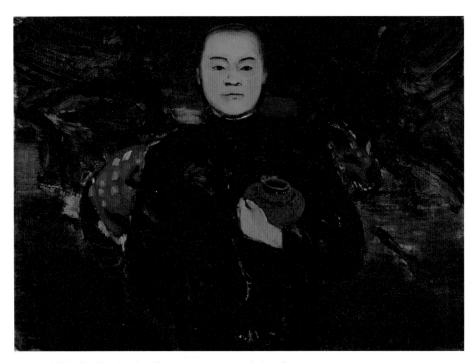

그림 21 김차섭, 〈골호〉, 지도에 유채, 67×94cm, 1989, 작가 소장.

그림 22 이가경, 《철책선》 연작 중 〈실뜨기 그림자 설치〉, 잘라낸 종이 인형에 손전등, 크기 가변, 2019, 작가 소장.

과거는 계속해서 우리에게 말을 건네고 있다. 그러나 과거는 더 이상 단순한 사실적 "과거"로서 우리에게 다가오지 않는다. 왜냐하면 과거와의 관계는 아이와 엄마의 관계처럼 항상 "휴식 이후"에 존재하기 때문이다. 그것은 항상 기억, 환상, 내러티브, 신화를 통해 구성된다. 문화적 정체성은 역사와 문화의 담론 속에서 만들어지는 동일시의 지점, 불안정한 동일시 또는 봉합의 지점이다. 본질이 아니라 "포지셔닝(positioning)"이다. 따라서 문제가 없고 초월적인 "기원의 법칙"을 절대 보장할 수 없는 정체성의 정치, 위치의 정치가 항상 존재한다.(p. 237)

무엇이 어떤 이유로 우리가 단순 사실의 "과거"를 그대로 말하는 것을 방해하고 있을까? 대타자의 질문, "네가 나에게 원하는 것이 무엇인가?"를 통해 자신의 욕망으로 되돌아온 미술가들의 심연에는 순수 기억과 별도로 욕망의 대상인 "대상 a"가 자리 잡고 있다.

대상 a

상징계의 빈틈을 인식하는 주체의 욕망은 채워지지 않고 마음 한곳에 잔여를 남기고 있다. 그러한 욕망의 주체에게 남겨진 잔여분이 "대상 a"이다. 라캉은 욕망의 원인인 실제적 대상을 "대상 a(object a)"[8]로 불렀다. 욕망은 실제적 또는 구체적 대상으로 향한다. 대상 a는 욕망의 원인이면서도 욕망이 도달할 수 없는 대상을 가리킨다. 라캉의 시각에서 보면 고상우의 대상 a는 백남준을 향한다. 고상우에 의하면,

8 라캉(Lacan, 2019)은 대상 a라는 용어가 특별히 번역되지 않은 상태로 유지되어야 한다고 설명한다. 이러한 맥락에서 대수 기호의 상태로 표시하게 되었다.

신디 셔먼 아까 말씀드렸고 개인적으로 백남준 선생님. 한국 사람, 남자가 저렇게 할 수 있구나. 그분이 갔던 길을 제가 그대로 따라가려고 해본 거예요. 17살 때 나갔던 것도 그분이 17살 때 한국을 떠났어요. 그리고 요즘 그러니까 그분이 대단한 게 제가 중앙일보 기사에 "백남준 선생님이 유일하게 한국에서 아, 한국인으로서 영향력을 발휘하고 파워 있는 그 미술계에 국제적 인물이다" 그랬더니 그러지 말고 "누구도 있지 않냐 미국에 누구도 있지 않냐" 이러는데 제가 볼 때는 레벨 자체가 달라요. 요즘 좀 활발하게 한다는 4-50대 작가들은 문화원 도움 받고 뭐 갤러리 펀딩(funding) 받고 스폰서 있고 다 이런 식으로 되잖아요. 다 누군가의 도움을 받아서 하잖아요. 근데 백남준 선생님은 혼자서 개척을 했잖아요. 그리고 17살 때 한국을, 그 시대에 나가서 독일에서 음악 공부를 하고 일본에서 공부하고 이렇게 할 수 있었다는 거는 요즘 젊은이도 상상할 수 없는 과감하고 그릇 자체가 달랐던 분이에요. 요즘 이렇게 좀 중견 작가 한국을 대표하는 그 분들이랑은 비교가 안 된다고 생각하죠. 대단히 대단하신 분인 것 같아요.

김명희의 대상 *a*는 강원도 내평리 오지의 어린이들을 가리킨다. 김명희는 한국에서의 유년기 기억의 부재를 보완하기 위해 내평리의 어린이들을 대상으로 삼는다. 그래서 그녀의 대상 *a*는 내평리의 어린이들을 통해 도달할 수 없는 욕망을 성취하고자 한다. 오지의 어린이들은 어린 시절에 경험하지 못한 한국적 삶을 자신에게 지속시키는 존재이다. 대상 *a*로 대체된 어린이들은 김명희의 빈자리를 메워주는 힘이다. 이렇듯 라캉의 욕망에는 대상이 존재한다. 민병옥의 한때 대상 *a*는 잭슨 폴록이었다. 민병옥은 잭슨 폴록이라는 다른 주체와 관계를 맺으면서 작품 제작에서 시야를 넓힐 수 있었다. 이에 대해 민

병옥은 다음과 같이 설명한다.

잭슨 폴록이라든지 영향을 받았다. 이렇다고 그것을 뭐 캐치(catch)
해가지고 내 생각을 표현하는 게 아니라, 그런 사람들의 작품을 보
면서, 내가 느끼는 게 있죠. 내가 페인팅이라는 것에 대해 이렇게 생
각을 하고 왔는데, 이게 여러 사람들의 표현 방법을 보니까 내가 생
각 안 하던 것을 보고 있더라. 그래서 거기에 대한 지각의 분야가 넓
어지는 거죠. 그런 영향을 말하는 거지. 인식의 분야가 넓어지고 다
른 여러 가지 문화를 생각하게 되는 거죠. 그러니까 내 것이 무엇인
가 이렇게 꼭 중점을 둔다고 자기 것이 나온다고 생각을 안 하거든
요. 자기 것은 자기가 충실하게 하면 나오게 되니까.

민병옥은 부연하길,

아까도 말했듯이 그 사람이 유명해서 영향을 주었다기보다 내 체질
에 맞는 작가가 있죠. 하지만 느끼는 게 달라요. 똑같은 작품을 봐도
얻어오는 게 달라요. 이 작가는 이것을 봤지만 저 작가는 다른 것을
보고. 그러니까 사람마다 다른데, 그게 뭐, 아까 말했듯이 그림을 이
렇게도 그리는구나. 이런 걸 기존에는 생각을 못했는데. 지각이 넓어
지죠. 그러니까 자기 그림 앞에서도 넓은 지각으로 볼 수 있죠. 그 전
보다도. 그런 영향이지. 그것이 직접적인 영향이라고 하기는 어렵죠.

라캉에게 대상 a는 도달할 수 없는 욕망의 대상이다. 따라서 라
캉의 욕망은 대상 a의 구조를 가졌다는 점에서 구조주의의 맥락에
있다. 이러한 시각에서 스피노자(Spinoza, 1990)는 인간의 욕망은 다
른 사람의 욕망을 흉내 내는 것이라고 하였다. 따라서 욕망은 모방

작용을 수반한다. 스피노자에 의하면,

> 욕망은 의식을 동반하는 충동으로 정의될 수 있다. 나의 자유의지로 욕망한다. 왜 욕구하는지는 모른다. 경쟁심은 우리와 유사한 다른 사람이 어떤 것에 대한 욕망을 가진다고 우리들이 표상하여 우리 안에 생기는 욕망에 지나지 않는다.(p. 260)

대상 a는 주체의 뒤에서 주체를 욕망으로 몰아세우는 원인이다. 대상 a는 미술가들의 순수 기억을 현재의 욕망에 맞춰 편집한다. 이러한 이유에서 뉴욕 미술계라는 상징계의 구멍 난 틈새를 통해 개인적 정체성을 찾기 위한 목적으로 끄집어낸 순수 기억이 현대적 버전으로 각색된다. 따라서 미술가들이 어린 시절의 순수 기억을 불러낸 것은 과거를 향한 단순 회귀의 재영토화가 아니다. 미술가들은 순수 기억을 통해 "지금 현재"의 삶을 표현한다. 그것은 또한 "개념 없는 차이"의 한국 미술이 된다. 그래서 이들 미술가들이 만든 작품은 그들의 개인적 차원에서 만든 미술이다. 이러한 이유에서 성인이 되어 뉴욕에 거주하는 한인 미술가들은 개인적 정체성을 드러내기 위해 과거의 순수 기억을 이용한 것이기 때문에 자신들의 작품은 국가적 정체성과는 무관하다고 주장한다. 하지만, 그들이 경험한 어린 시절의 순수 기억이 관여하는 한 그것은 분명 한국 미술이다. "한국 미술은 이런 것이다!" 그와 같은 개념을 가지고 만든 작품이 아니다. 그것이 들뢰즈(Deleuze, 1993)에게는 "개념 없는 차이의 한국 미술"이다.

요약하면, 미술가들이 생각하는 상징계의 뉴욕 미술계는 완벽하지 않다. 그렇기 때문에 그들은 미술계에 빠져들어 자아가 소외된 상태로부터 "분리"되고자 한다. 이 과정에서 미술가들은 뉴욕 미술계인 대타자에게 신탁과 같은 질문을 던진다. "네가 나에게 원하는 것이

무엇인가?" 이러한 대타자의 물음과 함께 주체 분열이 시작되고 미술가들은 어린 시절의 순수 기억을 불러낸다. 그리고 대상 a의 적극적인 활동이 있다. 상징계에서 벗어나 개인적 욕망을 되찾은 미술가는 점차 실재계를 감각한다.

욕망이 향하는 실재계

자본의 논리를 좇아 규정적이고 인위적인 틀로 만들어진 미술계는 결코 완벽하지 않다. 그래서 상징계에서 사용하는 언어로 말할 때에는 가슴 속에 남은 잉여가 있다. 마찬가지로 미술계가 요구하는 작품에는 늘 표현하지 못한 잔여분이 남아 있다. 그 이유는 바로 "실재계"가 존재하기 때문이다. 때문에 미술가들은 상징계의 틈새에서 자신들을 되찾고자 한다. 미술계가 요구하는 미술은 결국 자본주의의 논리를 따른 것이다. 미술가들은 상징계의 미술계가 요구하는 "개념 있는 차이"의 한국 미술을 원하지 않는다. 그들에게 미술은 한 개인만이 가진 특유의 것이어야 진정성이 있는 것이다. 진정성의 미술은 김웅이 말한 바대로 그 사람의 체취가 풍겨나는 작품이다. 그래서 미술가들은 이미 개념화된 한국적 정체성이 아닌 그들의 개인적 정체성을 찾기 위해 순수 기억을 끄집어냈다. 그런데 미술가들의 욕망은 그들의 순수 기억이 단지 추억담 수준에 머무는 것을 원치 않는다. 21세기를 사는 "현존재"를 표현해야 한다. 그러기 위해서는 타자와의 관계 맺기가 있어야 한다. 욕망의 대상인 대상 a가 그 작업을 담당한다.

욕망의 원인인 대상 a는 순수 기억의 재료를 미술가의 현재 모습으로 편집한다. 이가경은 서양 미술가들과 다른 자신의 "선(線)"으로 동시대의 작품을 만들기 위해 윌리엄 켄트리지의 비디오 작업의 스톱모션 방법과 프란시스 알리스의 반복하는 방법을 참조하였다.

이 단계에서 미술가들은 한국성의 차이를 전략으로 활용하기도 한다. 따라서 이가경에게 한국 미술의 특징으로서 선은 과거를 사본 만들기하는 데에 사용된 것이 아니다. 그것은 동양적 선이 서양의 매체와 어우러져 "배치된" 것이다. 이러한 과정을 통해 미술가들은 과거 한국 미술에서의 탈영토화에 완전히 성공한다. 탈영토화만이 영토를 넓힐 수 있다. 여기에서 영토는 관념적인 코드가 아닌 구체성을 말한다. 즉, 미술가에게는 그들이 구축한 작품 세계이다.

미술가들은 다시 욕망한다. 상징계의 의미체계로 만든 작품이 만족스럽지 않다. 그 잉여가 또 다른 이야기를 만들고자 욕망하게 한다. 들뢰즈와 과타리(Deleuze & Guattari, 1986)에 의하면, 욕망은 모든 선을 따라 나아가고, 해방된 표현을 인도하며 탈형식화된 내용을 유도하면서 내재성의 평면에 도달한다. 들뢰즈에게 "내재성의 평면(plane of immanence)"은 외부의 초월적인 것에 의해서가 아니라 한 개인 안에서 무제한적으로 펼쳐지는 생명의 활동이다. 그 결과, 욕망은 라캉의 실재계를 향한다.

미술가들이 보는 상징계 내부는 여러 군데 구멍 나 찢겨 있다. 한국 미술가들은 대타자로서 주류인 유럽과 미국의 백인 문화가 자신들을 어떻게 다루고 있는지를 잘 알고 있다. 경제적 논리만 좇는 미술계이다. 더군다나 그 미술계는 백인들만이 주역이 될 수 있는 그들만의 무대이다. 상징계 자체가 완벽하지 않다. 미술가들은 틈새를 통해 상징계에서 빠져나오고 싶다. 그들은 상징계 대타자의 욕망에서 분리된 욕망의 주체로 남게 된다. 이렇듯 미술가들이 자아를 되찾을 수 있도록 하기 위해서 남겨진 잔여분이 그들 심연의 욕망을 부추긴다. 그러면서 상징계의 질서 너머의 실재계를 순간 순간 감각한다. 이러한 과정을 거듭하며 새로운 미술이 창조되는 것이다. 그래서 위대한 미술가는 상징계의 틈새 구멍을 파열시키고 자신만의 상징계를

만든다. 그것은 대상 a와의 관계를 통해서이다. 강조하자면, 미술가가 새로운 상징계를 만들 때에는 실재계를 감각하는 가운데 만들어진다. 김차섭의 자화상 〈손〉(그림 7)이 표현하고 있듯이, 미술가들은 실재계를 감각하면서 심연을 향하고자 한다. 민병옥의 일루전 스페이스는 혼돈에서 질서가 나오는 공간이다. 그래서 환영적 공간은 질서와 혼돈의 양가성의 공간이기 때문에 결코 단순하지 않다. 새로운 생성을 꿈꾸는 긴장감이 감도는 공간이다. 이와 같은 민병옥의 하얀 공간은 동양화의 여백과 같다. 새로운 질서를 기다리는 "여백"이다. 이는 라캉에게는 "실재"이고 알랭 바디우에게는 "공백"이며, 지젝에게는 "간극"이다.[9] 또한 동양의 도가사상에서는 공(空)과 무(無)의 세계이다. 〈공간 사이/우리는 보이는 것을 가지고 일하지만, 실제 사용하는 것은 보이지 않는 비존재이다〉(그림 17)에서 조숙진이 시각화한 노자의 "공"으로서의 "사이 공간"은 또한 "공백"이며 "간극"이다.

실재계는 공백 또는 간극과 같다. 때문에 실재계는 상징으로 표현할 수 없다. 그것은 또한 추론을 넘어서 있다. 미술가들은 자신들의 캔버스에 담은 상징이 그들의 내면뿐 아니라 현실을 충분히 담았다고 생각하지 않는다. 그렇게 못다 표현하고 남겨진 부분이 실재계이다. 그런데도 감각한 것을 캔버스에 그릴 방법이 없다. 그래서 공백과 간극으로 남는다. 이러한 공백과 간극의 공간에서는 욕망의 대상이었던 대상 a가 설 자리를 찾지 못하게 되었다. 이제 모습을 감추어야 한다. 그 결과, 미술가에게는 이제 욕망의 대상이 없다. 그러면서 단지 욕망한다. 그래서 미술가들은 끊임없이 찾아 헤매야 하는 상실된 대

9 라캉의 실재는 바디우의 공백, 들뢰즈의 혼돈, 니체의 심연, 하이데거의 허무, 헤겔의 밤, 카뮈의 부조리와 유사한 개념이다. 노장사상에서 "무," "허"의 개념, 동양화에서의 여백과 같은 맥락에 있다.

상, "사물"만을 감각한다.

사물

초기 라캉 이론에서 대상 a의 활동 무대는 주로 상징계였다. 그런데 후기 라캉에 이르면 대상 a는 실재계에서 활약하게 된다. 라캉의 실재계는 "환상," "대상 a," 그리고 "주이상스($Jouissance$)"의 개념이 보다 빈번하게 사용되고 있다. 실재계는 언어에 의해서도 이미지에 의해서도 파악할 수 없는 차원이다. 그렇다고 가슴에서 느껴지는 실재계를 전혀 말로 표현할 수 없는 정도는 아니다. 그것은 대상이나 사물이 아니라 욕망의 형태로 인간이 만든 상징계에 무의식적으로 침투하기 때문이다. 그렇기 때문에 얼핏얼핏 감지할 수 있다. 라캉은 이 억압된 요소를 "대표 표상" 또는 "사물($das\ Ding$)"[10]이라고 설명한다(Homer, 2017). "사물"은 모든 의미체계에서 벗어난 상태이다. 상징을 넘어서 있기 때문에 우리가 "사물"을 만나는 단계가 실재계이다. 김차섭의 자화상은 의미체계로 결코 메꾸지 못하는 빈자리에 대한 물음이다. 그는 그 빈자리 주위에 머물고 있는 자신에게 질문을 던진다. 그래서 상징계의 의미체계를 벗어난 상태를 암시하기 위해 캔버스 오른쪽 하단에서 그를 향해 무엇인가를 지적하고 있는 타자의 오른손을 그렸다. 그 손은 김차섭 내면의 상실된 대상인 "사물"을 가리킨다. 따라서 사물은 언어의 세계에 존재하는 인간이 결코 도달할 수 없는 대상이다. 김차섭은 그렇게 존재의 물음을 통해 실재계에 접근한다. 하지만 사물 그 자체는 도통 알 수 없다. 사물은 상징

10 "$das\ Ding$(다스딩)"은 하이데거가 논문, "사물($das\ Ding$)"에서 처음 사용한 용어이다. 하이데거는 근대 인식론에서 "사물"을 인식하고 판단하는 주체 앞에 놓인 "대상"으로 파악하고 있음을 확인하면서 이를 비판하였다.

계로부터 배출된 실재계의 장이다(Masaaki, 2017). 숀 호머(Homer, 2017)는 라캉의 실재계를 다음과 같이 설명하였다.

> 우리가 우리의 아픔과 고통을 언어로 표현하여 상징화하기 위해 아무리 노력한다 해도 항상 어떤 것이 남겨지게 된다. 다른 말로 바꾸면 언어를 통해 변형될 수 없는 잔여가 언제나 남아 있다. 라캉이 X라고 부르는 이 초과분이 바로 실재계이다. 그러므로 점차적으로 라캉이 실재계와 조우하는 것이 불가능하다는 것을 강조하게 됨에 따라 실재계는 죽음 충동 주이상스와 연결된다.(p. 132)

이렇듯 라캉의 실재계는 상징에서 벗어난 단계이다. 미술가들이 추구하는 것은 상징을 벗어난 본원적인 경험으로서의 실재계의 표현이다. 거기에서 자신만의 의미체계를 만들어야 한다. 그것은 위험한 경험이다. 그와 같이 상징체계를 넘어 전복을 수반하는 쾌락이 "주이상스"이다. 핑크(Fink, 2002)에 의하면, 주이상스는 "순수한" 쾌락과는 다른 뜻이다. 그것은 이미 타자의 요구, 명령, 가치가 쾌락에 금기를 부여하고 그것을 저해한다는 점을 전제로 한다. 따라서 주이상스는 쾌락 원칙을 초월한 쾌락이다.

라캉은 그의 연구 경력의 중기에 해당하는 1960년대 이후에는 사물인 *das Ding*(다스딩)을 대상 *a*로 대체하였다. 그래서 상징계의 대상 *a*와 실재계의 대상 *a*는 다른 모습이다. 실재계에서 대상 *a*는 그것이 대상이라고 명명되었음에도 불구하고 대상성을 갖지 않는다. 그리고 그와 같이 대상성이 없는 대상 *a*가 궁극적으로 지향하는 곳이 실재계이다. 그래서 이후 남겨진 것은 대상성이 없는 욕망이다. 이제 미술가들의 욕망은 대상이 없다. 그들은 생산하기만을 욕망한다. 그렇게 해서 라캉의 "결핍으로서의 욕망"이 들뢰즈와 과타리가 설명

하는 "생산으로서의 욕망" 개념과 자연스럽게 조우한다.

생산으로서의 욕망

17세기에 활약한 바뤼흐 스피노자(Spinoza, 1990)는 욕망을 다음과 같이 해석하였다. "욕망이란 인간의 본질이 주어진 정동에 따라 어떤 것을 행할 수 있도록 결정된다고 파악되는 한에서 인간의 본질 자체이다"(p. 219). 스피노자(Spinoza, 1990)는 부연하길,

> 이성에서 생기는 욕망, 즉 우리가 활동하는 한 우리들 안에 생기는 욕망은 인간의 본질이 오로지 인간의 본질에 의해서만 타당하게 생각되는 일을 하도록 결정된다고 생각되는 한에서 인간의 본질 또는 본성 자체이다.(p. 303)

스피노자에게 욕망은 인간이 자신의 존재를 지속시키고자 하는 노력이다. 따라서 그것은 인간의 본질 자체이다. 욕망은 어떤 방식으로 어떤 행동을 하도록 결정한다. 이러한 맥락에서 스피노자의 욕망은 "정동"이 초래하는 것이다. 따라서 스피노자는 욕망을 "*conatus*(코나투스)"라고 말한다. "코나투스"는 라틴어로, "역량"으로 번역되며 사물이 계속 존재하고 스스로를 향상시키려는 타고난 성향을 뜻한다. 스피노자에 의하면, 인간의 정동은 코나투스 혹은 완전을 목표로 하는 끊임없는 "충동"으로부터 일어난다. 이러한 이유에서 김명희에게 "진정한" 미술작품이란 전율을 느낄 수 있는 것이라야 한다. 가슴을 때려 충동을 느끼게 하는 작품은 보는 사람에게 에너지가 생기게 한다. 이상남 또한 오감 또는 감각이 열려 있어 영혼을 자극해야 한다면서 그것이 우리의 정서를 순화시킨다고 하였다. 많은 미술

작품들은 이러한 "충동"과 관련된 것이다. 그런데 미술가들의 삶은 변화하고 그들 또한 변화한다. 그들의 변화한 삶은 새로운 작품에 표현되어야 한다. 최성호에 의하면,

> 우리가 흔히 알고 있는 것처럼 어느 작가, 특히 한국 작가를 언급할 때 대부분은 그 작가가 항상 다루고 있는 소재나 제목을 떠올리게 되죠. 작가들에게 일관성이 그렇게 중요한 것일까? 화가 초년생 시절에 찾아낸 그만의 트레이드마크를 죽을 때까지 유지해야 인정받을 수 있는 것일까? 저는 통념에서 도피하고 싶습니다. 그것은 거짓인 것 같아요. 저는 변화하고 또 변화하면서 거듭나고 싶습니다.

미술가들은 미술작품을 지속적으로 만들어내길 욕망한다. 동시에 그들은 늘 새롭게 변모하길 욕망한다. 따라서 욕망은 생산이고 또한 변모하는 것이다. 그런데 라캉의 욕망은 대타자의 것이다. 그리고 그것은 결핍에서 오는 것이다. 그런데 결핍으로서 욕망은 그것의 변형적인 힘을 설명하지 못하고 있다. 대타자에게 끊임없이 사로잡혀 있는 한 라캉은 스스로 생산하고 변모를 꿈꾸는 최성호의 욕망을 설명할 수 없다. 실재계에서 대상 a는 그것이 대상이라고 명명되었음에도 불구하고 대상성이 없다. 그래서 주체는 명확한 대상 없이 생산하길 욕망한다. 대상이 사라지고 생산하는 마음이 충동을 일으키는 단계에서 라캉은 "생톰"을 언급한다. "*sinthome*(생톰)"은 정신분석적인 "symptom(증상)"을 재정의한 개념이다. 그것은 증상과 창의적인 동일시를 통해 향락을 느끼는 내적 작용이다. 즉, 생톰은 존재 실현의 적극적인 측면이다. 미술가는 타오르는 욕망과 함께 대타자인 상징계의 질서에서 벗어나 순수 행위에 몰입한다.

욕망이 어떻게 미술가들을 새롭게 변화하게 하는가? 예를 들어

반 고흐는 19세기 말엽에 유행하게 된 대중문화의 요소를 그의 캔버스로 가져왔다. 그리고 그가 열광하였던 대상 *a*인 일본 판화를 번역하였다. 백남준 또한 기존의 상징계에 얽매이지 않고 상상의 세계를 개척하며 새롭게 비디오 아트를 창조하였다. 1984년 백남준은 전 세계에 동시 송출된 〈굿 모닝 미스터 오웰〉의 풀 버전 영상에서 20세기의 새로운 삶의 방식으로 동시성과 복수성을 표현하였다. 20세기의 대표적 대중매체인 텔레비전은 전 세계에 하나의 이벤트를 동시에 알렸다. 그것은 하나이자 다수가 되는 것이다. 즉, 동시성과 복수성이다. 그는 또다시 1986년에는 〈바이 바이 키플링〉이라는 작품에서 동서양의 조화를 주제로 서양의 대표 도시 뉴욕과 비서양의 대표 도시 도쿄, 서울의 모습을 순서 없이 배치하면서 동서양 모두 동일한 시간 축에 살고 있음을 역설하였다. 다시 말해서, 동서양이 절대로 서로 어울릴 수 없다는 주류와 비주류의 이분법을 정면으로 반박한 것이다. 백남준이 생각하는 삶은 "많을수록 좋다"는 "다다익선(多多益善)"이다. 이는 "적을수록 좋다"는 미니멀리즘을 반박한 것이다. 그렇게 하면서 백남준은 뉴욕 미술계의 대타자의 욕망에서 완전히 벗어나게 되었다. 백남준이 기존의 상징계를 타파하고 새로운 상징계를 만들 수 있었던 것은 그가 관계를 맺은 요소들을 배치하면서이다. 그것은 욕망의 배치이다.

욕망의 배치

백남준의 미술 제작은 들뢰즈와 과타리에게는 "배치" 행위이다. "배치"는 프랑스어 *"agencement*(아장스망)"의 한국어 번역이다.[11]

11 *"agencement*"의 영어 번역은 『천 개의 고원』의 영문판 번역자 브라이언 마수미에 의해 "assemblage(아상블라주)"로 되었다. 그러나 한국어 번역의 "배치," 영어의 "as-

"아장스망"은 기존의 요소들을 연결하고 접속하며 맞춘다는 뜻이다. 로버트 라우션버그는 주변에서 발견되는 요소들을 컴바인 회화로 만들기 위해 새로운 방식으로 맞추고 조절하는 실험을 하였다. 그러한 배치는 본래적으로 욕망에 기인한다. 욕망이 미술가들에게 배치 행위를 하도록 이끈다.

　　미술가들의 작품 제작은 본질적으로 배치 행위이다. 미술가들이 "개념 있는 차이"에 입각하여 사본 만들기를 원하지 않는 이유는 그것이 배치 행위가 아니기 때문이다. 과거의 한국성을 상징하는 도상을 복제하는 행위는 "사본 만들기"이다. 어떻게 만들어야 하는지 이미 정해져 있다. 기존의 것을 복사하기 때문에 새로운 실험적 시도가 없다. 예를 들어, 고려청자, 조선백자, 부처의 이미지, 한복 등 과거와 동일한 이미지를 복제하는 행위이다. 지극히 당연하게도 미술가들은 사본 만들기가 아닌 "지도 만들기"를 원한다. 바로 배치 행위를 위해서이다. 지도 만들기는 구상하거나 무엇인가 만들기를 시도하는 행위를 말하는 은유적 용어이다. 미술 제작의 첫 단계는 무엇인가를 구상하는 것이다. 그러한 첫 단계가 지도 만들기이다. 무엇인가 구상하는 과정에서 미술가는 무의식에 있는 것들을 불러들인다. 그러면서 여러 가지 알고 있던 것들을 참조하면서 관계를 짓는다. 들뢰즈와 과타리(Deleuze & Guattari, 1987)는 지도 만들기를 다음과 같이 설명한다.

　　지도는 그 자체로 폐쇄된 무의식을 재현하는 것이 아니라 무의식을 구성한다. 지도는 장들 사이에서 연결 접속하면서 막힘 제거를 위해 애쓰면서, 일관성의 평면 위에 기관 없는 몸을 최대한 열어 놓는다.

———

semblage"는 프랑스어 *agencement*이 뜻하는 의미와 정확하게 맞아떨어지는 것은 아니다.

지도는 그 자체로 리좀의 일부이다. 지도는 열려 있으며, 모든 차원들에 연결 접속 될 수 있다. 그것은 분리 가능하고 뒤집을 수 있으며 지속적으로 수정할 수 있다.(p. 12)

들뢰즈의 시각에서 아이디어 구상 단계는 주체의 무의식에 내재한 것들을 구성하는 것이다. 들뢰즈의 무의식은 구성되고 구축된다. 따라서 들뢰즈의 무의식은 의미화와 관련되는 라캉의 무의식과 다르다. 다시 말해서, 라캉에게 무의식은 의미가 있는 것이다. 하지만 들뢰즈의 무의식은 라캉의 무의식처럼 의미로서 해석되는 것이 아니다. 라캉의 정신분석(psycho-analysis)에서는 무의식이 작동하는 틀이 상정된다. 바로 언어의 틀이다. 이러한 의미에서 들뢰즈의 무의식은 뿌리 또는 근본이 없는 "고아"이다. 그것은 우주 자체이기 때문에 한 주체가 알고 있는 것들을 참조하면서 관계 짓기를 한다. 이것저것 나열하는 것이 "배치"이다.

지도 만들기에는 "일관성의 평면(plane of consistency)"의 인지 행위가 필요하다. 미술가는 일관성의 평면에서 각기 다른 요소들을 편평하게 펼친다. 지도 만들기를 시작할 때의 막막한 혼돈 상태에서 일관성의 평면이 여러 가지 이질적인 요소들을 하나로 통일시킨다. 어떻게 새로운 것을 만드는가? 일관성의 평면이 펼쳐질 때 미술가는 "기관 없는 몸"이 된다. 들뢰즈와 과타리의 용어 "기관 없는 몸(Body without Organs: BwO)"[12]은 신체의 유기적 조직이 해체된 전개체적 상태를 말한다. 기관 없는 몸은 구체성에서 멀어져 이것저것 해 볼

12 이 용어는 프랑스의 시인이자 연출자인 앙토냉 아르토의 1947년 라디오 희곡, 〈신의 심판을 끝내기 위해(*To Have Done with the Judgment of God*)〉에서 처음 사용하였다. "당신이 그를 기관 없는 몸을 만들 때, 그러면 그의 모든 자동 반응에서 그를 구출하고 진정한 자유로 회복시킬 것이다"(Artaud, 1976, p. 571).

수 있는 상태이다. 기관 없는 몸은 어느 한곳에 열중하게 되어 다른 일체의 상념들이 없어지고 강렬한 에너지가 뿜어져 나오는 "강도의 몸"이다. 강도의 몸은 뜨거운 열정이 지속되는 "정동의 몸"이다. 그와 같은 "기관 없는 몸," "강도의 몸," 그리고 "정동의 몸"은 모두 욕망이 만든 몸이다. 따라서 기관 없는 몸은 욕망 자체이다. 욕망은 이것저것을 배치하면서 창의성을 성취한다. 어떤 것과도 관계 짓기가 가능하기 때문에 기관 없는 몸은 "리좀"이다. 뿌리줄기인 "리좀"은 위계적인 수목형의 나무뿌리와 달리 어디에서든지 연결 접속이 가능하다.

무엇인가를 구상하는 우리의 인지 작용은 처음과 끝이 일관되지 않는다. 기관 없는 몸이 되어 속도를 내게 되는 중간에서 다른 것들이 참조되며 처음의 의도가 바뀌게 된다. 미술가들의 작업은 그렇게 중간에 다른 요소들을 첨가하며 배치하고 처음에 계획했던 구상을 바꾸면서 새로운 영역을 만들어내는 지도 제작이다. "야! 이거야!" 독특성의 선언은 중간에서 하게 된다. "야! 내가 그리고자 한 것이 바로 이거다!" 우연성 또한 중간에서 선언한다. 즉, 독특성은 "중간"에서 일어난다. 중간에서 속도를 내면서 획득되는 독특성은 "개념 없는 반복"을 통해서 만들어진 "개념 없는 차이"이다. 미술가들은 "개념 없는 차이"의 미술을 만들기 위해 "욕망기계"가 된다.

욕망기계

들뢰즈와 과타리(Deleuze & Guattari, 2009)는 연결과 접속을 만들면서 새로운 생성에 임하기 때문에 욕망이 성취되는 방식을 "기계"로 설명한다. 들뢰즈와 과타리에게 "기계"는 무엇인가를 만드는 방식에 대한 은유적 표현이다. 우주의 생산 과정에서 접속하는 짝이 달라지며, 채취하고 이탈하면서 나머지가 생기는 것이 기계작용이다. 기계의 기능은 흐름을 절단하는 것이다. 존재하거나 깨어지는 하나

의 추상적 또는 구체적 물체는 서로 결합하고 연결하며 욕망의 흐름을 차단하지만 그럼에도 불구하고 작동을 계속한다. 그래서 욕망에는 단지 기계적 배치가 있을 뿐이다. 기계는 욕망의 작업을 한다. 그래서 "욕망기계(desiring machine)"이다.

욕망기계의 중심에는 "전쟁기계(war machine)"가 있다. 전쟁기계는 변신을 야기하는 기능을 말한다. 그것은 발명을 뜻한다. 미술가들에게 "창조적 파괴"는 새로운 발명을 위해서이다. 그리고 그것을 담당하는 것이 "전쟁기계"이다. 따라서 전쟁기계는 발명과 창조를 수행하는 행위의 은유이다. 전쟁기계이고 싶은 이상남은 다음과 같이 말한다.

변모하고 싶고…… 항상 그런 욕망이 가득 차 있어요. 뭐냐면 내가 지금까지 한 것을 부수고 다시 짓는 것이죠. 그런 면에서 제 자신은 또 미국정신에 영향을 받았어요.…… 저는 한곳에 머무르지 않고 끊임없이 변화하고 싶습니다. 그런 욕망이 있습니다.

전쟁기계의 작업은 창조하는 것이다. 바로 예술가들의 기능이다. 즉, 미술가 자체가 바로 전쟁기계이다. 그런데 이러한 기계의 원인은 바로 욕망적 생산이다. 라캉이 주장한 바와는 달리, 들뢰즈와 과타리에게 욕망은 결핍에서 오는 것이 아니라 오히려 그것은 풍요로운 흐름이며, 주체-객체 대립 이전에 존재하는 것이다. 들뢰즈와 과타리의 욕망은 실제적인 어떤 물질적 흐름으로서 그 자체가 충만한 생명이자 삶이다. 욕망은 삶의 활력을 넘치게 한다. 삶에 취하게 한다. 그와 같은 욕망은 또한 변화를 욕망한다. "지속으로서의 변화"이다.

지속으로서의 변화

베르그손은 인간의 존재 방식을 "지속"으로 말한다. 다시 말해서, 지속의 방법으로 인간이 존재한다. 지속은 인간의 본성이 변화화면서 차이를 만드는 방법이다. 따라서 지속은 변화하는 실체이다. 변화는 같은 것이 지속적으로 달라지는 현상이다. 이가경의 작품은 같은 인물을 반복적으로 그리면서 나타나는 차이의 이미지로 구성된다. 그렇게 무수히 많은 이미지들은 다소간의 변화에 의해 차이가 생긴다. 그래서 차이로 구성된 많은 이미지들은 시간을 담고 있다. 따라서 지속은 하나이면서 여럿이다. 이가경이 만든 지속의 이미지들은 베르그손(Bergson, 1998)의 설명을 통해 이해할 수 있다.

우리의 지속은 단지 한 순간이 다른 순간을 대체하는 것이 아니다. 만약 그렇다면, 현재 외에는 어떤 것도 없을 것이다. 과거를 현실적인 것(the actual)으로 연장하는 일도 없을 것이며, 진화도 없으며, 구체적인 존속 기간도 없을 것이다. 지속은 미래를 만들고 앞으로 나아가면서 부풀어 오르는 과거의 지속적인 진보이다. 그리고 과거가 멈추지 않고 성장함에 따라 그 보존에도 제한이 없다.(p. 4)

지속은 과거와 미래를 모두 아우른다. 그렇기 때문에 이가경이 만든 지속의 이미지에는 모든 기억들이 담겨 있다. 미술가들은 늘 변화를 꿈꾼다. 그런데 그들이 원하는 변화는 자신들의 특성을 드러내는 한에서의 변화이다. 작품이 변화했지만 여전히 그 미술가의 체취가 풍겨나야 한다. 그것이 "지속으로서의 변화"이다. 미술가들은 지속 안에서 변화하고자 한다. 새롭게 변화한 삶이 펼쳐지고 인식도 변화한다.

변화는 타자와의 새로운 관계 맺기에 의해 가능하다. 타자와의

그림 23 이가경, 〈자메이카역―1110〉, HD 동영상, 종이에 흑연, 흑백 및 사운드, 46초, 2011, 작가 소장.

관계적 요소가 첨가되면서 변화한다. 그 변화 속에서도 과거 미술가들이 만든 질서의 일부가 재구성된다. 이러한 이유에서 지속으로서의 변화인 것이다. 이를 위해 미술가들의 주관성은 사이 공간에서 번역에 임한다.

사이 공간에서의 번역

이가경에게 20여 년 넘게 지속되고 있는 뉴욕 생활은 한국 국민으로서 소속감이 약해지면서 주류 미국인 또한 될 수 없는 모호한 삶이다. 얼굴이 묘사되지 않은 익명의 존재들을 선 드로잉과 원근법만을 사용하여 제작한 〈자메이카역-1110(Jamaica Station-1110)〉(그림 23)은 여기도 저기도 속하지 못하는 자신의 경계성이 이입된 작품이다. 자메이카역은 메이저 전철역이 아닌, 대부분 흑인들이 사용하는 역이다. 그리고 이 역은 익명의 존재들이 이용하는 공간이다. 자신 또한 그들 중 한 사람이라는 생각으로 이 작품을 만들게 되었다. 이렇듯 여기도 저기도 속하지 못한다는 모호한 감정이 작품 제작에 영향을 준 것이다. 1년 중 반을 한국의 오지인 강원도의 내평리, 나머지 반을 뉴욕에 거주하는 김명희의 유목적 삶은 어린 시절 자신이 강제적으로 이주되었다는 전위 의식에서 비롯된 것이다. "왜 나의 과거에는 한국에 대한 기억이 부재한가?" 이러한 사이 공간에서 이가경과 김명희의 강도적 에너지는 어느 것과도 연결 접속이 가능하다.

심연의 사이 공간이 탈식민주의 학자 호미 바바(Bhabha, 1994)에게는 너도 나도 아닌 "제3의 공간"이다. 제3의 공간에서는 상호 간의 차이적 모순이 새로운 생성으로 이어진다. 생성은 번역 행위에 의해 가능하다. 욕망이 행하는 관계 짓기 행위이다. "translation(번역)"[13]은 다른 사람들의 요소들을 변형시키는 행위이다. 〈사마르칸트의 황금 복숭아〉(그림 24)는 17세기 이탈리아 바로크 미술의 대가 카

그림 24 김명희, 〈사마르칸트의 황금 복숭아〉, 칠판에 오일파스텔, 204×114cm, 1999, 작가 소장.

제2장 한국에서 순수 기억을 만든 미술가들

라바지오의 명암 대비의 감각 코드를, 그리고 18세기 조선시대의 풍속화가 김홍도의 〈군선도〉의 인물 구성을 번역함으로써 성취될 수 있었다. 이 작품의 주인공들은 스탈린에 의해 연해주에서 1937년부터 1939년까지 우즈베키스탄으로 강제 이주되었던 고려인들의 3대 후손들이다. 그들이 미술가 김명희를 맞이하기 위해 춤을 추고 있는 극적인 장면이다. 복숭아를 쥐고 있는 이들은 이제 여신과 같은 뮤즈가 되었다. 복숭아는 3세대로 이어진 긴 세월의 아픔을 치유하고 그 아픔 이전으로의 회귀를 상징한다. 살던 땅에서 강제로 추방되었기 때문에 작품을 구상할 당시 김명희는 그들의 유목적인 삶을 아픔으로 표현하고자 하였다. 그러나 그 아픔은 단지 아픔 그 자체로 끝나는 것이 아니라 삶의 역동성으로 되돌아온다. 그것이 들뢰즈에게는 강도의 삶이고 프로이트에게는 승화이다. 〈사마르칸트의 황금 복숭아〉는 들뢰즈의 강도의 삶과 프로이트의 승화를 표현한 작품이다. 그것은 사이 공간에서 만들어질 수 있었다. 카라바지오가 될 수 있었고 김홍도도 될 수 있었던 심연의 사이 공간이다. 김웅은 그의 캔버스에서 이루어지는 타자 요소들의 번역 행위를 다음과 같이 설명한다.

저는 굉장히 다른 문화를 많이 보죠. 사실 굉장히 포크 아트를 좋아하는데…… 세계 각국의 포크 아트에 관심이 많거든요. 멕시코, 아프리카, 오스트레일리아…… 전부 관심이 있어요. 그림 교육 안 받은 사람들이 한 것들이 더 정확하고 명확하고, 배운 사람들 것보다 이상하게 더 좋거든. 그것의 아름다움은 기가 막히죠. 다른 나라 사람들의 미술, 요소들을 받아들이고 작품에 넣으려고 하지요. 조형

13 케임브리지 사전은 translation이 "어떤 것을 다른 형태로 변화시키는 활동이나 과정"이라고 정의한다.

적인 요소와 의미와 상징 둘 다 넣으려고 합니다. 예를 들어서, 이건 풍경화 찍은 걸 따서 한 것이거든요. 꽃 같기도 하고 그렇지만 거기에서 나온 것인데, 나무이지만 아프리카 풍경에서 따서 한 것이고. 형태가 다 연결이 되어 있다고 생각해요. 아프리카 포크라고 굉장히 많이 생각하고 있는데 그쪽에…… 선사시대 돌, 옛날 사람들이 그린 동물 같은 그런 것 있잖아요.…… 그런 것에 대해 관심이 참 많고…… 굉장히 나로서는 그런 걸 좋아하기 때문에 집어넣고 그렇죠. 사실 이런 생각 같은 건 내가 봐도 어떻게 했는지 모르겠어. 어떻게 내가 했을까? 속에서 저절로 우러나오는 거거든요. 그림 그리는 사람들은 그걸 다 느낄 거예요. 그래서 자기를 만들기 위해서는 남이 필요한 것 같아요.

김웅은 타자의 요소들을 그의 캔버스에 결합시키기 위해 번역을 계속한다. 그것이 김웅과 타자 사이에서 공통되지 않은 새로운 성질을 도출시킨다. 바로 "독특성"이다. 그 독특성은 "개념 없는 반복"에 의한 "개념 없는 차이"를 통해 성취된다.

독특성: 개념 없는 반복에 의한 개념 없는 차이

미술가는 이미 상징계에 의해 고착화된 관습인 클리셰를 지우고 새로움을 성취해야 한다. 정연희는 그 과정을 다음과 같이 상세하게 설명한다.

그러니까 작품을 하는 동안에 나하고 우주가 연결되잖아. 나하고 우주가 연결되면서 다 한꺼번에 포함시키는 것. 다 끌어안는 것. 그런 그냥 그리고 내가 얼마나 약한지 자꾸 알게 되지. 수없이 넘어졌다

일어났다 하면서 하는 거니까. 그러니까 작가라는 건 수없이 넘어지고 수없이 일어나는 게 아니에요? 작품 하나를 할 적에는 저는 그래요. 작품은 우선 지우는 작업이죠. 왜냐면 어저께 그린 것을 지우는 게 오늘이라고. 완전히 지우는 게 아니라 똑같이 그 위에다가 딴 칠을 해야 하니까 어저께 것이 없어지잖아. 어저께 꺼가 없어지고 물론 나는 새로 더 좋게 그리려고 하는 것이지만 어저께 것을 지움으로써 더 좋은 게 나오는 거거든. 왜 문학하는 사람은 원고지를 버렸다가도 다시 꺼내볼 수 있지만 피아노 치는 사람도 같은 곡을 또 치고 또 치고 우리는 한번 그 위에 그려놓으면 어저께 그려놓은 게 다시 살아 나오지는 않는다고. 그러니까 계속 새 출발입니다. 하루하루가 새 출발이고. 사실 너무 과거를 아까워하면 새 그림이 안 나와.

정연희는 우주와 자신을 연결시키기 위해 수없이 넘어졌다 일어나길 반복한다. 들뢰즈(Deleuze, 1994)에게 반복은 어떤 유일무이하고 독특한 것과 관계하면서 행동하는 것이다. 그러한 반복에 의해 "n승의 역량"을 얻어 새로운 차원을 얻게 된다. 새로운 문턱을 넘는 것이다. 또한 "야! 이것이다. 내가 하려고 했던 것이!"를 외치는 순간이다. 바로 독특성의 성취이다. 〈언약 #1〉(그림 25)은 정연희가 반복에 반복을 거듭하며 우주적 질서에 참여한 순간이다. "바로 이거야! 우주와 나를 연결시킨 거야!" 정연희의 우주 참여는 반복의 과정을 통해 배치가 이루어지면서 가능하였다. 이 과정이 "개념 없는 반복"을 통해 일어난다. "개념 없는 반복"은 넘어지고 또 넘어지고 일어나고 다시 일어나는 행동이다. 들뢰즈(Deleuze, 1994)는 예술과 개념 없는 반복의 관계를 다음과 같이 설명한다.

아마도 예술의 가장 높은 목적은 종류와 리듬의 차이, 각각의 변위

그림 25 정연희, 〈언약 #1〉, 알루미늄 판에 유채, 63.5×91cm, 2000, 작가 소장.

제2장 한국에서 순수 기억을 만든 미술가들

와 변장, 발산과 분산이 있는 모든 반복을 동시에 작동시키는 것, 그
것들을 서로 포함시키고 각각의 경우에 따라 "효과"가 달라지는 환
상 속에서 하나 또는 다른 것을 발전시키는 것이다. 예술은 무엇보
다도 반복하기 때문에 모방하지 않는다. 예술은 내면의 힘에 의해
모든 반복을 반복한다.(p. 293)

"개념 없는 반복"을 통해 미술가는 자신 안에 차이를 끌어들인
다. 들뢰즈에게 차이는 반복의 통합적 일부이면서 구성적 일부이다.
반복은 매 순간 이어지는 외형적 요소의 기계적 반복이 아니다. 그것
은 각기 다른 수준이나 강도들에서 공존하기 때문에 차이를 얻게 한
다. 그 차이가 "개념 없는 차이"이다. 차이는 반복의 정도와 수준 사
이에 있다. 독특성의 성취는 바로 그 차이를 훔치는 것이다. 그래서
미술가들은 다음과 같은 결론에 도달한다. 독특성을 얻기 위한 반복
이다. 그래서 넘어지면 일어나야 한다. 또 넘어지면 또다시 일어나는
것이다. 자신만의 독특성을 얻기 위해서이다. 미술 제작에서 가장 이
상적인 이벤트이자 개인으로서의 실존적 성취는 바로 개인적 "독특
성"을 성취하는 것이다.

들뢰즈(Deleuze, 1994)에게 "독특성"은 타자의 영향이 융합되어
주체의 성격이 없어지는 특이점을 통과하며 나타난다. 따라서 그것
은 이질적인 요소들이 화학 반응을 일으키며 이전에 없던 돌연변이
형태가 도출되는 것이다. 이러한 시각에서 예술의 본질은 우연이다.
그래서 조숙진은 우연을 기대하며 이질적인 요소들을 혼합한다. 조
숙진의 독특성은 한국의 감성과 그녀가 다른 문화권들을 여행하면서
얻은 타 문화의 요소들을 배치하는 데에 있다. 같은 맥락에서 김웅은
다음과 같이 설명한다.

그냥 너무 아름답다고 저는 그걸 볼 때. 아름답고 시각적으로 아름답고, 그쪽에 관심이 많은 걸 설명을 할 수가 없어요. 미술 잡지보다는 책에서 패션 잡지라든지, 인테리어 디자인을 볼 때 사진에서도 많이 영향을 받는데 제 작품에 이용하고 그러거든요. 컬렉터 같은 면이 제가 보이는데 좋은 형태 같은 건, 예를 들어서 이 형태가 내가 이번에 한 것인데 그건 내가 굉장히 아름답다고 생각을 해서 그걸 내가 꼭 써야겠다, 그래서 적당한 곳에 집어넣으니까 "야! 이거구나" 이렇게 되죠. 완전히 퍼즐 맞추기 같은 것이지. 어떻게 구성을 해야 재미있는 작품이 나오나? 고심하다가 그렇게 다른 요소들을 섞는 거죠.

김웅의 관심은 그가 가져온 타자의 요소들을 번역하고 뒤섞는 데에 있다. 그러한 작업은 그를 실망시키지 않고 그만의 독특성을 만들게 한다. 김웅의 독특성은 그의 한국적 소재와 타자의 요소들이 혼효된 결과이다. 그것은 21세기 김웅이 경험한 세계의 표현이다. 21세기에는 국가적 경계가 무너지고 세계의 문화적 요소들이 공존한다. 그 결과 "국가성"이 약화되면서 초국가주의라는 개념이 부상하고 있다. 이러한 배경에서 작업하기 때문에 그는 타 문화의 요소를 섞는 자신의 작품이 진정성의 표현이라고 자부한다. 따라서 그가 추구하는 한국성은 기존의 것에서 벗어나 21세기의 요소들이 혼합된 가운데에서 표현되는 새로운 양상이다.

요약

이 장에서는 성인이 되어 뉴욕에 거주하고 있는 한국인 미술가들의 정체성과 그들의 작품을 살펴보았다. 김차섭은 어린 시절 경주

에서 경험한 스키타이안 문화를 그의 정체성의 뿌리로 파악하였다. 그래서 그의 존재는 또한 그 뿌리로 귀환해야 하는 운명이다. 그런데 그 존재는 결코 해석할 수 없는 세계에 둘러싸여 있다. 김차섭의 자아는 상징체계 너머 이해 불가능한 실재계를 감각한다. 민병옥의 캔버스는 혼돈의 공간인 우주에 대한 탐색이다. 혼돈에서 질서가 나오는 우주이기 때문에 민병옥의 캔버스에는 균등하지 않은 흐름의 공백이 존재한다. 민병옥에게 이러한 공간은 특별히 환영과 같은 것이다. 김웅은 반-추상의 형태를 수집하여 임파스토 화면을 창조한다. 그의 삶에 기록된 미의 총체로서 그 형태들은 다양한 인구에게 보편적으로 접근하기 위한 감각 자료이다. 정연희의 회화에는 인간이 만든 교회의 도면과 배 등의 문명과 자연이 대비된다. 그리고 우주와 상호작용하는 문명은 스스로 빛을 발하면서 우주와 하나가 된다.

김명희의 칠판 회화의 큰 개념에는 그녀가 경험하지 못한 한국에서의 유아기의 삶이 포함된다. 때문에 그것은 상실한 대상의 대안을 찾는 지속적인 과정이다. 21세기 삶을 배경으로 한 설치 회화를 제작하는 이상남의 조형 언어는 미니멀리즘과 형식주의이다. 그는 한국성을 의도적으로 추구하지 않는다. 그의 의도는 세계인에게 호소할 목적에 있다. 그래서 이상남은 세계 문명이 만든 모든 부호와 기호를 그의 저장고에 넣어두었다가 필요 시 꺼내 사용한다. 이러한 이유에서 그는 자신의 작품이 더 이상 한국 미술이 아닌 21세기의 동시대 미술이라고 간주한다. 이는 김웅이 수집한 다문화 형태를 통해 한국성을 추구하는 것과 유사한 것이다. 그렇게 한국성을 의도적으로 추구하지 않는 이상남은 "뉴욕 미술"을 한국의 건물에 설치한다. 최성호는 미국으로 이주하여 한국에서 추구하던 추상 작업을 포기하고 이민 생활을 통해 형성된 소수민족의 정체성을 다룬 일련의 작품들을 제작하였다. 따라서 그의 작품은 사회 고발적인 성격이 짙다. 그

와 같이 사회 참여적이며 비판적인 미술은 점차 그의 내면을 성찰하게 하면서 작품상의 변화를 이끌었다.

　김웅과 비슷한 맥락에서 조숙진의 독특성은 서양의 미술 형태에 동양적 감성을 배치하는 데에 있다. 그 결과 조숙진의 작품은 문화적 혼종성이 특징이 되고 있다. 조숙진의 미술 제작에서는 배치에 의한 우연성이 중시된다. 우연은 모든 것을 열어 놓는다. 때문에 작품의 의도와 동기가 중간에 바뀌는 경우가 많다. 미니멀리즘과 형식주의의 조형 언어로 아상블라주를 만드는 조숙진의 예술적 의도는 감상자에게 명상을 유도하기 위한 것이다. 비디오와 설치에 의한 애니메이션 작업을 하는 이가경은 일상의 반복적 행위를 시간성으로 다루고 있다. 그리고 최근 작업은 어린 시절 한국에서의 경험에 기초한 실 놀이를 소재로 하였다. 가족과 관련된 개인적인 경험에서 유래한 내용이지만 그녀는 그것이 다른 사람들에게 접근할 수 있는 보편성을 가진 것으로 생각한다. 개인적이고 지역적인 작품이 오히려 보편성을 지닐 수 있다고 생각하기 때문이다. 고상우의 사진 작업은 동시대의 여성을 소재로 한 것이다. 특별히 한국 여성을 소재로 하지 않기 때문에 그의 작업은 한국성을 드러내기 위한 정체성의 정치학에 입각하지 않는다. 그럼에도 불구하고 그의 작품은 국제전에서 동시대의 한국 미술로 분류되고 있다.

　상기한 미술가들의 예술적 의도와 관련된 그들의 작품은 여러 과정을 거쳐 성취될 수 있었다. 뉴욕에 정착한 첫 단계에서 대부분의 미술가들은 한국적 정체성을 의도적으로 반영하는 데에 소극적이었다. 그들의 작품은 한국이 아닌 뉴욕 미술계에 호소하기 위해 제작되었다. 하지만 뉴욕 미술계는 이들 미술가들에게 주류 미술가들과 구분되는 비주류의 "한국적" 작품을 요구하였다. 그것은 "개념 있는 차이의 한국 미술"이다. 다시 말해서, 부처의 이미지가 등장하고 여백

의 미가 강조되며 명상을 유도하는 평화롭고 고요한 동양성이 확인되어야 한다. 즉, 서양인들이 기억하고 있는 동양성의 요구이다. 뉴욕 미술계의 요구에 반응하기 위해 많은 미술가들이 동양의 종교와 철학을 주제로 택하고 있다. 이와 같이 단지 뉴욕 미술계의 요구를 충족시키는 작품 제작은 라캉의 용어로 말하자면, 미술가로 하여금 자기 존재로부터 "소외"되도록 만든다. 미술가들은 점차 뉴욕 미술계 자체가 완벽한 상징계가 아님을 자각한다. 뉴욕 미술계가 요구하는 개념 있는 차이의 한국 미술은 자본주의 논리에 입각한 것이다. 미술가들의 시각에서 상징계의 대타자가 기억하는 한국성, 즉 불교와 도자기의 도상은 더 이상 그들의 삶의 표현이 아니다. 이와 같은 미술가들의 자각은 대타자의 욕망과 그들의 이상적 자아의 충돌을 초래한다. 그 결과, 미술가들은 신탁을 걸기 위해 대타자의 질문을 듣고자 한다. "네가 나에게 원하는 것이 무엇인가?"

대타자의 질문은 미술가들로 하여금 자신들의 욕망으로 되돌아오게 한다. 대타자의 자아 이상으로부터 미술가들의 이상적 자아가 "분리"된다. 이른바 "주체 분열"이다. 미술가들은 개인의 정체성을 찾기 위해 그들의 순수 기억을 작품 제작의 소재로 선택한다. 미술가들은 동양 미술도 한국 미술도 아닌 자신만의 작품을 만들고자 기존의 영토에서 탈영토화 한다. 미술가들의 순수 기억은 욕망의 주체가 되면서 욕망의 원인인 대상 a로 인해 편집된다. 이러한 메커니즘에 의해 미술가들의 재영토화는 순수 기억이 동시대 미술의 조형 언어에 의해 전치되고 위장되는 가운데 이루어진다.

상징계의 대타자에서 분리되어 자신들의 욕망으로 돌아오게 된 미술가들은 적극적인 존재 실현에 임하는 주체이다. 라캉의 언어로 표현하자면 "생톰" 미술가이다. 미술가들은 종종 기존의 의미체계로 표현할 수 없는 실재계를 감각한다. 실재계에서는 욕망의 대상성이

사라지고 그들은 단지 생산하기만을 욕망한다. 생산하고자 하는 욕망은 삶의 활력을 찾게 한다. 욕망에 달아오르고 욕망에 취한 삶이다. 따라서 욕망은 삶이고 유유히 흐르는 생명 자체이다.

　　미술가들의 욕망은 배치 행위를 한다. 미술가들의 독특성은 타자 요소의 번역 행위에 의한 배치로 획득된다. 그들은 동서고금의 어느 요소들과도 연결 접속이 가능하다. "번역"을 통해서이다. 그렇게 하면서 미술가들은 각자 자신만의 독특성을 성취하게 된다. 김웅의 현실로 가시화한 형태와 잠재적인 것의 유희, 이가경의 선의 미학, 이상남의 설치적인 회화, 그리고 조숙진의 동서양 요소의 배치는 기존의 한국성에서 탈영토화하면서 자신들의 독특성을 성취한 예이다. 미술가들의 욕망은 리좀 작용을 하면서 어느 것과도 연결 접속하여 새로운 형태를 만든다. 따라서 욕망은 리좀적이다.

　　미술가들은 욕망기계이다. 욕망기계는 전쟁기계가 된다. 끊임없이 파괴하고 또다시 생산하는 전쟁기계이다. 전쟁기계 미술가들은 변화를 거듭한다. 같은 것이 지속적으로 달라지는 변화이다. 미술가가 지속적으로 변화하는 것이다. 그렇기 때문에 변화는 "지속"이다. 미술가들은 변화하는 존재이다. 이러한 이유에서 미술가들은 자신들이 어느 한 범주에 속하게 되는 것에 저항한다. 욕망은 그들을 변화하도록 재촉한다. 그 변화는 "개념 없는 반복"을 통해 가능해진다. 개념 없는 반복이 거듭되면서 어느 순간 n승의 역량에 의해 독특성이 획득된다. 실제로 미술은 반복이 만든 차이이다. 그 차이가 "개념 없는 차이"이다. 미술가들은 "개념 없는 반복"에 의해 변화하면서 "개념 없는 차이"의 한국 미술을 생산한다.

　　성인의 나이로 뉴욕에 진출한 한국인 미술가들의 영토화 운동을 이끄는 주역은 바로 한국에서 형성된 "순수 기억"이다. 때문에 그들의 영토화 운동에서 한국성은 지층의 기저인 "밑지층"으로 기능한다.

한국에 대한 순수 기억이 있기 때문에 성인이 되어 뉴욕 미술계에 진출한 한인 미술가들은 자신들을 한국 미술가로 정의한다. 한국에서 지낸 시간보다 더 긴 세월을 뉴욕에서 살고 있어도 그들은 영원한 한국인이다. 다음 장에서는 어린 나이에 한국을 떠나 한국에 대한 순수 기억이 온전하지 않은 이민자 미술가들의 정체성에 대해 알아보고자 한다.

제3장

한국에 대한
유아기의 블록을 가진 미술가들

이 장에서는 어린 나이에 한국을 떠나 미국에서 교육받고 뉴욕에서 활동하고 있는 이민자 미술가들의 정체성에 대해 알아본다. 어린 나이에 한국을 떠났기 때문에 이들의 한국어 구사력은 좋은 편이 아니다. 이들은 적절한 단어와 어휘 사용에 의한 한국어 대화가 어렵다. 그와 같은 소통 능력의 부족 때문인 듯, 이민자 미술가들과 성인의 나이로 뉴욕 미술계에 진출한 한인 미술가들과의 관계는 긴밀하지 않다. 이들에게 한국은 이미 "떠난" 나라이다. 따라서 이들은 한국에 속해 있지 않다는 의식이 팽배하다. 이러한 이유에서 이민자 미술가들은 스스로를 "완전한" 한국인이라고 생각하지 않는다. 한국은 어린 시절의 경험과 관련된 기억 속의 나라이다. 그런데 그 기억은 매우 단편적이어서 전체적인 배경과 연결되지 않는다. 조각나 부유하는 기억들이다. 이들은 "한국에 대한 '유아기의 블록'을 가진 미술가들"이다. 이와 같은 제반 특징을 가진 이민자 미술가들은 앞 장에서 파악한 미술가들 즉, 한국에서 순수 기억을 만든 미술가들과 뚜렷한

정체성의 차이를 보이고 있다. 이민자 미술가들의 정체성의 제반 특징을 그들이 제작한 작품과 관련시켜 해석하고자 한다.

미술가들의 작품과 예술적 의도

어린 나이에 부모를 따라 한국을 떠난 미술가들은 민영순, 배소현, 그리고 진신이 표본으로 선택되었다. 민영순은 현재 LA에서 활동하고 있으나 1980년대에 뉴욕에 거주하여 성인이 되어 진출한 한인 미술가들과 활발하게 교류하였다. 이러한 이유에서 현재 뉴욕에서 활동하지는 않지만 민영순을 표본에 포함시켰다. 앞 장에서 학사학위 취득 후 한국을 떠난 미술가들에 대한 서술과 마찬가지로 이들 또한 나이순으로 서술하기로 한다. 미술가들의 나이에 따른 서술은 역사적 흐름에 대한 이해를 용이하게 해준다.

민영순: 내러티브가 형성하는 복합적인 정체성

민영순(Min Yong Soon)[14]은 1953년 한국의 수원 근처에서 출생하였다. 7세 때 미국 캘리포니아 몬터레이(Monterey)로 가족과 함께 이민을 갔고 버클리대학에서 미술학 석사학위를 받았다. 1980년대 뉴욕 휘트니미술관 자율학습(Whitney Museum Independent Study) 프로그램에 참여하기 위해 뉴욕으로 이주하였다. 현재는 LA에 거주하면서 활동하고 있다.

민영순 작품의 큰 개념은 주로 정치와 정체성의 이슈에 관한 것

14 민영순의 영문명은 Min Yong Soon이다. 따라서 정확한 한국어는 민용순이다. 하지만 민용순은 한국에서 "민영순"으로 알려져 있다. 이러한 이유에서 이 글에서는 민영순으로 표기하고자 한다.

이다. 1992년에 제작한 〈순간들을 정의하면서(Defining Moments)〉
(그림 26)는 그녀의 삶에서 일어난 한국과 미국의 사건들이 어떻게 자
신의 정체성을 형성하게 되었는지를 탐구한 설치 작품이다. 민영순
에게 정체성은 살면서 겪은 일련의 이벤트를 내러티브로 만들 때 형
성되는 것이다. 이를 위해 그녀는 자신이 기억하고 있는 각각의 이벤
트가 일어난 날짜들을 열거한다. 1953년은 한국전쟁이 끝난 해이며
또한 그녀가 태어난 해이다. 다음 날짜는 "사-일-구" 또는 4/19이다.
어린 아이로서 그녀가 목격하였던 그날은 한국에서 이승만 정권이
민중에 의해 타도되었던 날이다. 이 사건으로 인해 그녀는 가족과 함
께 한국을 떠나게 되었다. 현대의 한국사로 기록되는 5/18/80은 민
영순으로 하여금 한국 사회에 관심을 가지게 한 기폭제가 된 날이다.
바로 한국 정치의 전환점인 광주항쟁이 일어난 날짜이다. "사-이-구"
또는 4/29 또한 그녀의 생일날 일어났던 LA 폭동을 나타낸다. 민영
순에게 정체성은 이러한 날짜들에 내재된 사건들과 관련하여 자신의
위치를 어떻게 설정하는지에 따라 형성되는 것이다.

2014년 3월 서울미술관에 전시된 작품들 또한 정치와 정체성의
문제에 관한 것들이다. 사진 연작 《나를 만든다(Make Me)》는 "모델
소수자(model minority)"를 상기시키기 위해 아시안 아메리칸계의
이슈를 다룬 작품이다. 아시안 아메리칸계는 미국에서 "모델 소수자"
로 간주된다. 그런데 이들은 소수자이지만 이상화된 모델이다. 다시
말하자면, 시끄러운 아프리칸 아메리칸과 비교하여 조용하고 비교적
환경에 잘 순응하는 소수자이다. 민영순에게 이 점은 양날의 칼과 같
은 것이다. 한국인들은 온순하기 때문에 당연한 권리 주장을 해야 할
때에도 큰 목소리를 내지 않는다. 이 점이 바로 주류가 원하는 것이
다. 즉, 다른 소수자들도 모델이 된 소수자처럼 되어야 한다. 이러한
시각에서 민영순은 왜 우리에게 그런 정체성이 주어졌는지 의문을

그림 26 민영순, 〈순간들을 정의하면서〉, 유리에 에칭, 텍스트가 있는 흑백 사진 6부 시리즈, 각 50.8×40.64cm, 1992.

제기한다. 자신의 의상을 전시한 〈복장의 역사(Wearing History)〉는 민영순의 생애와 역사를 포괄하고 있다. 민영순은 매일매일 입는 평상복의 위 가슴 부분을 가로질러 특정 날짜 "1932"를 새겨놓았다. 한국의 위안부 이슈를 부각시키기 위해서이다. "1932"는 일본 군인들이 위안소를 만든 연도이다.

민영순에게 정체성은 지속적으로 변화하는 것이다. 그렇기 때문에 그녀는 복합적인 정체성을 가지고 있다고 생각한다. 그녀의 다양한 정체성들 중에는 아시안 아메리칸 여성, 코리안 아메리칸 등이

제3장 한국에 대한 유아기의 블록을 가진 미술가들

포함된다. 그리고 이러한 정체성은 다양한 내력을 통해 형성되었다. 1980년대 뉴욕에서 활동할 때, 그녀는 한국의 민중미술 색채가 짙은 "한국청년연합(Young Koreans United)"에 참가하여 작품 활동을 하면서 한국 역사를 배웠다. 뉴욕에 한국인 수가 폭발적으로 증가하던 1980년대 민영순은 성인이 되어 뉴욕으로 이주하였던 한인 미술가들과 활발하게 교류하였다. 1985년 개최되었던 전시, "뿌리를 현실로: 전환기의 아시아계 미국인(Roots to Reality: Asian American in Transition)"에 그녀는 최성호, 박이소 등과 함께 참여하였다. 이 전시는 최초의 아시안 아메리칸 미술전이었다. 이들과의 "관계 맺기"를 계기로 한국인으로서의 정체성에 대해 보다 진지하게 고민하게 되었다. 그 결과, 한국인의 정체성을 강화할 수 있었다. 민영순은 점차 자신의 개인적 정체성이 한국의 국가적 정체성에 영향을 받고 있음을 깨닫게 되었다. 하지만 민영순이 생각하기에 자신의 한국성은 완전한 것이 아니다. 이러한 이유에서 그녀는 자신이 한국인도 미국인도 아닌 어중간한 위치에 있다고 생각하게 되었다.

정체성은 항상 자신의 위치를 어디에 설정하는지에 따라 달라진다. 때문에 그것은 언제나 새롭게 만들어지는 과정에 있다. 그렇게 자각하게 되면서 민영순은 이전과는 다른 시각으로 세계를 바라볼 수 있었다. 이전과 달리 한국이 매우 특별하게 가슴에 새겨졌다. 그리고 그것은 또다시 그녀를 극적으로 변화시켰다. 세계에서 자신이 어느 위치에 있는지도 알게 되었다. 그러면서 정치적 이벤트에 적극적인 관심을 키우게 되었다. 그렇게 세계에서 일어나는 일과 자신을 관계시키자 생각이 또다시 변화하였다. 자신과는 관계가 없는 것으로 멀게 느껴졌던 페미니즘이었다. 그런데 사회 정의를 실현하고자 하는 그녀의 의식은 페미니즘과 자신의 문제를 밀접하게 엮어갔다. 민영순에게 정체성에 대한 인식은 작품을 만드는 데 매우 중요하

다. 자신이 누구인지 모른다면 작품 또한 매우 피상적일 수밖에 없기 때문이다.

민영순은 의미를 만들기 위해 작품을 제작한다. 미술은 일종의 의미 만들기이다. 자신이 작품에 담은 의미가 타인에게 전달되길 바란다. 그러나 그녀가 만든 작품의 의미를 다른 사람들이 그대로 이해하지 않고 다르게 해석하는 것 또한 매우 흥미롭다. 왜냐하면 그것이 그녀에게 또 다른 시각을 제공하기 때문이다.

배소현: 기억과 즉흥성이 혼합된 한국성

배소현은 1967년 서울에서 태어나 8세가 되던 초등학교 2학년 때 부모를 따라 미국으로 이주하였다. 1990년 로드아일랜드 스쿨 오브 디자인(the Rhode Island School of Design)에서 미술 학사학위를, 1994년에 보스턴대학에서 미술학 석사학위인 MFA를 취득하였다. 그런 다음, 로드아일랜드 스쿨 오브 디자인 유러피언 어너스 아트 프로그램(Rhode Island School of Design European Honors Art Program)으로 이탈리아에서 유학하였다. 이후에도 학위 과정을 계속해서 1997년에는 신학으로 하버드대학에서 문학 석사학위를 받았다. 또한 뉴햄프셔대학(University of New Hampshire)에서 교육 경력을 쌓은 바 있다. 배소현은 1997년 뉴욕으로 활동 무대를 옮겨 현재까지 이곳에서 작품 활동을 이어가고 있다.

1998년 제작한 작품으로 2007년 예술의 전당 내 한가람미술관 개최 "뉴욕 거주 동시대 한국 미술가들(Contemporary Korean Artists in New York)"에 출품하였던 〈조선시대 여인의 머리 III〉(그림 27)은 배소현의 다층적 배경을 드러낸다. 이 작품은 처음에는 15세기 이탈리아 미술가 피에로 델라 프란체스카의 〈마돈나 델 파르토(Madonna del Parto)〉[16]에서 영감을 받았다. "마돈나 델 파르토"는 임신한 성모

그림 27 배소현, 〈조선시대 여인의 머리 III〉, 캔버스에 순수 안료와 라이스페이퍼, 206×206cm, 1998.

를 뜻한다. 〈임신한 성모 마리아(Madonna del Parto)〉는 원형 공간의 중앙에 배가 부른 마리아와 양쪽에서 커튼을 가르고 있는 두 천사를 묘사한 작품이다. 마리아가 서 있는 텐트 안의 원형과 함께 이 작품이 놓인 성당의 동그란 원형 공간을 보면서 배소현의 머리 속에는 원이 반복되어 맴돌았다. 그러자 그녀는 한국을 떠난 후 처음으로 치마저고리의 이미지가 느닷없이 뇌리를 스쳤다. 그녀는 한복 치마의 부푼 부분을 연상하면서, 다시 피와 비옥한 토양, 그리고 마른 나뭇잎들을 연속적으로 떠올렸다. 그러자 이번에는 땅에서 파낸 인간의 머리를 상상하게 되었다. 〈조선시대 여인의 머리 III〉(그림 27)은 이러한 기이한 상상작용의 연속에 의해 탄생하였다. 또 다른 작품, 〈조선시대의 여인: 태반 항아리(A Woman of Josun Dynasty: Placenta jar)〉는 고대 가야왕국(42-562 AD)에서 신생아의 탯줄을 그물망에 쌓아 작은 항아리에 넣은 후 땅에 묻는 전통과 관습을 생각하고 제작하였다.

《조선시대의 여인》 연작은 넓게는 《소녀》 연작에 포함된다. 《소녀》 연작은 주로 여인들을 소재로 하고 있다. 이 작품 속의 여인들은 한국의 전통 의상을 입고 있다. 그런데 그것은 앞서 서술한 이탈리아 작품을 보고 한국의 한복을 연상하면서 그리게 된 것이다. 따라서 이러한 일련의 연작들은 배소현이 처음 피에로 델라 프란체스카가 그린 〈임신한 성모 마리아(Madonna del Parto)〉에 영향을 받음으로써 만들어졌다. 이렇듯 배소현의 작품들은 의식적으로 또는 무의식적으로 한국에서의 기억이 작동하면서 그녀의 이중적 존재를 반영하고 있다.

〈라스 메니나스(Las Meninas)〉(그림 28)는 《포장된 파편들》 연작

15 마돈나 델 파르토(Madonna del Parto)는 임신한 성모 마리아를 상징적으로 묘사한 작품들을 가리킨다. 14세기에 주로 이탈리아의 토스카나에서 그려졌다. 피에로 델라 프란체스카의 작품이 가장 유명하다.

에 속하는 작품이다. 2003년 제작한 이 작품은 배소현이 어린 시절에 경험한 한국에서의 기억에 연유한다. 어린 시절 그녀의 집에는 계란을 파는 여인이 정규적으로 방문하곤 하였다. 계란을 가득 담은 바구니를 머리에 인 여인은 한복을 입고 있었다. 자신의 체구보다 큰 계란 바구니를 머리에 이고 있는 이 여인은 중압감에 균형을 잃지 않으려고 안간힘을 쓰던 모습이었다. 세월이 흘러 이 여인은 삶의 아슬아슬한 곡예를 타는 인물이 되어 줄곧 머릿속을 맴돌았다. 그래서 배소현에게 이 여인은 "인생의 짐을 진 여인"의 상징이 되었다. 그 결과, 벨라스케스의 작품 제목을 차용해서 계란 바구니를 머리에 진 여인 또한 "라스 메니나스(Las Meninas)"가 되었다. "시녀들"을 뜻하는 스페인어 "*Las Meninas*"는 가족을 부양하기 위해 큰 짐을 지고 있는 한국 여인과 동일시 되었다. 아련하게 먼 기억 속의 여인이기 때문에 희미하게 퇴색한 이미지로 되어 있다. 또한 파편화된 기억 속의 여인이라 전체가 연결되지 못하고 부분 부분들이 끊겨졌다.

한국의 미가 단순성의 화려함에 있다고 생각하기 때문에 배소현은 작품을 통해 이 점을 실험하고 있다. 그러한 단순성은 소재뿐만 아니라 마크 만들기에서도 그러하다. 2008년 제작한 〈청록색(Turquoise)〉은 대담하고 자유 분망하며 신속한 필법으로 나뭇가지와 그 틈새의 새를 묘사하였다. 이 작품에서 배소현은 마음에 압축된 힘을 외부로 나타내는 데 조바심이 난 듯 붓을 휘갈기고 있다. 이와 같은 방법은 제임스 케일(Cahill, 1985)이 설명하였듯이, 중국 당나라와 송나라 때의 화가들이 구사했던 "일품(逸品)" 양식으로 그 기원이 거슬러 올라간다. 짙은 푸른색이 현대적 분위기를 전하고 있지만, 이 작품은 특별히 광폭한 붓질로 공격하듯 대나무를 그린 중국 명나라의 화가 서위(徐渭: 1521-1593)의 필법을 연상시킨다. 실제로, 인터뷰에서 배소현은 동양 미술이 보여주는 필법의 특징에 대한 지식을 피력한

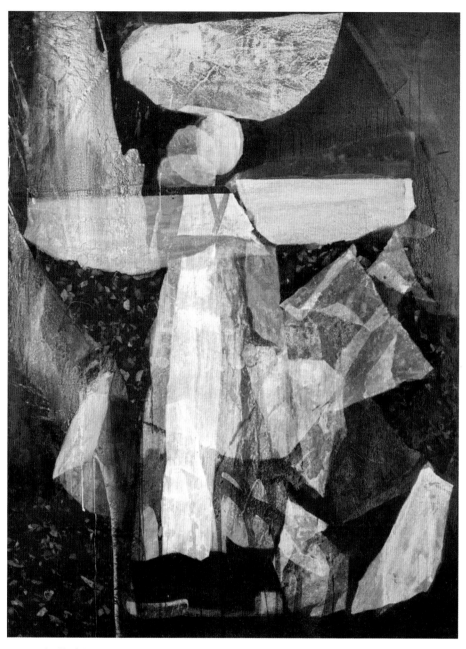

그림 28 배소현, 〈라스 메니나스〉, 캔버스에 라이스 페이퍼와 순수 안료, 206×153cm, 2003.

바 있다. 이와 같이, 배소현의 작품들에는 여러 출처들, 즉 한국과 서양 미술의 전통이 혼합되어 있다. 많은 레이어가 들어간 배소현의 회화 작품들에는 분명 그녀가 받은 다양한 문화적 영향이 암시적으로 덧입혀져 있다. 결과적으로 배소현의 대부분의 작품들은 한국인과 서구인으로서의 자신의 정체성을 드러내기 위해 한국과 외국 요소들이 이중 코딩 또는 병치되어 있다. 이러한 이유에서 배소현에게 미술 감상은 이미지 자체가 아니라 그것이 함축하는 것에 집중해야 하는 것이다.

배소현은 자신이 문화적으로 코리안 아메리칸이라고 생각한다. 그녀는 자신의 코리안 아메리칸의 이중적 정체성을 장점으로 생각한다. 한국인 정체성의 반을 가진 것이 장점으로 작용하고 있음을 확인하게 된다. 아울러 이탈리아인과 결혼했기 때문에 그녀는 또한 어떤 면에서 이탈리아인의 정체성도 함께 느낀다.

현대 미술가들은 다양한 문화권에서 이미지들을 차용한다. 그런데 그것은 단지 차용의 차원을 넘어 새로운 의미로 순화되어야 한다. 삶에 기준이 없듯이, 미술에도 좋은 미술과 나쁜 미술을 정하는 기준은 딱히 존재하지 않는다. 그렇지만 작가의 내면이 원하는 작품, 즉 자신에게 충실한 작품을 좋아한다. 그것이 바로 그 작가의 진정성의 표현이기 때문이다. 그러한 작품이라야 다른 사람들에게 호소력을 지닌다.

배소현에게 미술은 마치 자신이 숨 쉬는 것과도 같은 생명 자체이다. 그래서 미술 제작은 그녀의 욕망을 충족시키는 수단이기도 하다. 그것은 축복이면서 동시에 어느 순간도 벗어나지 못하고 미술에 사로잡혀 있기 때문이다. 미술에 대한 능력을 계발할 수는 있지만, 미술가가 되는 것은 매우 어린 시기에 결정된다고 생각한다.

진신: 이질적인 조각들의 미분적 집합이 만든 한국성

진신(Jean Shin)은 1971년 서울에서 출생하였고, 6세 때 부모를 따라 미국으로 이주하여 메릴랜드에서 성장하였다. 그녀는 고등학교 재학 중 미국 대통령상을 수상하여 스미스소니언미술관에서 전시회를 가졌다. 이후 1990년 장학금을 받아 프랫 인스티튜트에 진학하면서 뉴욕으로 삶의 터전을 옮겼다. 프랫 인스티튜트에서 회화로 학사학위를, 이어 같은 대학에서 미술사를 전공하여 석사학위를 받았다. 현재 모교인 프랫에서 겸임교수로 재직하고 있다.

진신의 대다수 작품들의 예술적 의도는 우리의 고정관념을 새롭게 하는 데에 있다. 이를 위해 그녀는 일상생활에서 버려진 물건을 의례적인 방법에서 해체하고 새롭게 재결합한다. 새로운 방식의 배치를 통해 일상적으로 사용하는 물건들에 내재된 이야기를 끄집어내고자 한다. 그러면서 그 물건을 사용하는 공동체의 역사를 다시 쓰고자 한다. 그 한 예가 2004년 뉴욕 현대미술관의 후원을 받은 프로젝트이다. 진신은 미술관 관람자들을 참여시키며 그들이 평상시 입는 의복을 가져오게 하였다. 그녀는 관람자들의 의복을 그들의 정체성을 드러내는 기호로 간주하였다. 진신이 생각하기에 미술관 관람자들에게 작품 감상은 상상력을 종합하는 추상작용을 요구한다. 그것이 기존에 보았던 전시와 전혀 다른 새로운 것일 경우에는 존 듀이가 말한 "미적 경험"으로 작용한다. 새롭게 충격으로 다가와 그들에게 사유를 이끄는 "미적 경험"은 관람자들의 정체성을 형성하는 데에 영향을 미친다. 이러한 이유에서 그녀는 미술관이 감상자의 정체성을 형성하는 데에 일정 부분 관여한다고 생각한다. 이는 동시에 미술관의 정체성을 간접적으로 말하는 것이다. 뉴욕 현대미술관은 미술관으로서 나름의 정체성을 가지고 있다. 이러한 맥락에서, 진신의 작품에 내재된 아이디어는 우리의 개인적 정체성이 큰 맥락에

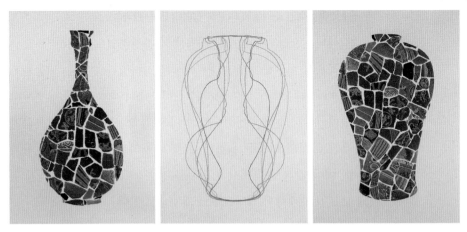

그림 29 진신, 〈청자 실 2008〉, 디지털 자수 및 스티치, 아치 페이퍼에 잉크젯 프린트 3부작, 각 58.4×40.64cm, 전체 크기: 58.4×125cm, 2008.

서 집단적 문화에 속한다는 사실이다. 그녀가 생각하기에 우리가 착용하는 옷은 문화를 드러낸다. 우리는 직장에 맞는 의복을 착용해야 한다. 그래서 의상은 개인만의 것이 아니며 집합적인 성격을 띤다. 이러한 연유에서 의상은 언어, 의례, 연극 등과 함께 문화적 요소에 속한다.

진신의 대부분의 작품들은 주로 프로젝트에 기초한 것이다. 그녀의 작품 아이디어들은 장소성 또는 공동체와 그 배경에서 유래한 것들이 많다. 그러므로 특정 오브제가 지니는 장소성을 탐색하고, 그것이 어떤 배경에서 사용되며 궁극적으로 정체성의 형성에 어떻게 관여하고 있는지를 작업을 통해 풀어내고자 한다. 각각의 프로젝트에 내재된 주제들은 다르다. 그렇지만 모든 프로젝트에 공통으로 들어있는 진신의 큰 개념은 사물과 인간의 삶의 관계에 관한 것이다. 보다 구체적으로 말하자면, 사물이 어떻게 인간의 삶을 변화시키는지에 관한 것이다. 진신이 생각하기에 인간의 사고는 인간 간의 상호작용뿐 아니라 주변의 사물들에서도 영향을 받는다. 이러한 시각으로

그녀는 일상생활의 오브제를 정체성과 공동체에 대한 표현으로 변형시킨 기념비적 설치 작업을 하고 있다.

2010년 뉴욕 한국문화원 주최의 "얼굴과 사실(Faces and Facts)" 전시회에 선보였던 〈청자 실 2008〉(그림 29)은 뉴욕 퀸즈의 지하철에 제작하기 위한 프로젝트를 기획하면서 파생된 작품이다. 2008년 진신은 MTA Arts & Design[16]의 후원을 받아 뉴욕 퀸즈의 플러싱 지역에 〈청자의 잔재(Celadon Remnants)〉를 설치하였다. 이 작품은 퀸즈 플러싱의 롱아일랜드 철도(Long Island Rail Road, 축약하여 LIRR) 브로드웨이 스테이션에 만들었다. 특별히 플러싱은 한국인 이주자의 인구 밀도가 높은 지역으로 한인 타운이 있는 지역이다. 이 지역에 공공 미술을 제작하기 위해 한국인의 정체성 및 역사와 관련된 주제를 택하게 되었다. 진신은 일찍부터 한국 문화유산의 하나인 전통 도자기에 각별한 애정을 가지고 있었다. 도자기에 대한 애정은 그녀로 하여금 한국 문화사 지식을 키우게 하였다. 그래서 청자 조각들을 사용하여 한국의 전통 도자기 모양과 실루엣이 있는 대규모의 모자이크 벽화를 LIRR 브로드웨이 스테이션에 제작하였다. 이 모자이크 벽화는 브로드웨이 스테이션 남쪽 계단 벽(Northern Boulevard를 향함)과 역 건물의 틈새에 설치되었다. 고려청자 주병과 주전자 실루엣의 이미지는 한국의 이천시에서 직접 수입한 수천 개의 청자 조각들로 채워졌다. 진신은 2002년 예술가 레지던시 프로그램으로 한국에서 활동하는 동안 과거 도자기 생산의 중심지였던 이천시 도요지를 방문하여 청색의 유약이 칠해진 전통 도기 파편들을 발견한 바 있다. 그 파편들은 도공들이 완성품으로서 불완전하거나 결함이 있다고 생

16 MTA Arts & Design은 뉴욕시와 주변 지역에 교통 서비스를 제공하는 시스템을 위해 메트로폴리탄 교통국이 운영하는 예술 프로그램이다.

제3장 한국에 대한 유아기의 블록을 가진 미술가들

각하여 생산 즉시 깨버린 도자기들의 잔재였다.

과거 한국의 전통 도자기가 진신의 현재 정체성을 나타내는 것은 아니다. 그러나 그것은 그녀가 지나온 길을 은유한다. 그녀는 이미 한국을 떠났다. 그래서 그녀의 정체성은 깨진 파편의 부분들과도 같다. 진신에게 한국은 유산이고 전설이며 바다이면서 깊은 심연이다. 각기 다른 배경을 가진 한국인들이 성장하여 전 세계로 이동한다. 그것이 진신에게는 또 다른 한국의 유산이다. 이러한 시각에서 퀸즈에 살고 있는 사람들을 함께 모으고자 한다. 그래서 도자기의 깨진 파편들로 뉴욕보다는 한국을 연상시키는 이미지를 만들었다. 그런데 그것을 다시 만드는 작업은 결국 정체성을 변형시키는 행위이다. 이러한 이유에서 LIRR 브로드웨이 스테이션 프로젝트는 코리안 아메리칸들의 변화한 정체성을 반영할 수 있다. 이와 같은 생각과 함께 진신은 한국에서 가져온 도자기 파편들을 이용하여 한국 도자기의 이미지를 만들 수 있었다. 도자기 파편들은 한국의 디아스포라에 대한 시각적 은유이다. 이 프로젝트를 진행하면서 진신은 한국 미술과 한국 미술가 되기에서 자신의 관계적 위치를 생각하게 되었다. 한 장소에서 유래한 파편들이 제작 과정을 통해 다른 곳들에서 온 파편들과 어떻게 함께 어우러지는지에 따라 의미가 지속적으로 변화한다. 진신은 자신이 작품을 만들기 위해 세계의 어느 한 곳에서 가져온 돌 조각과 같다고 생각하였다. 그 돌 한 조각의 존재에 불과한 자신은 한국에서 살고 있지도 않다. 또한 현재 퀸즈에 살고 있는 것도 아니다. 그렇게 한국에서 가져온 돌 조각들이 한국 문화의 상징이 되어 다른 배경에서 집합을 이루는 것이다. 진신은 그 이미지 만들기가 실제적으로 한국인 되기에 임하는 것이라 생각한다.

자신이 태어났든 부모가 태어났든, 또는 아직 한국에 있든 없든 간에 모든 이질적 다양성의 집합체가 지금의 한국적 정체성을 만드

는 데 관여한다. 진신은 참가자들에게 이러한 사회적 교류에 적극 참여하길 권한다. 그것은 평범한 아름다움을 찾는 것뿐만 아니라 관계를 맺는 일이다. 그렇게 해서 완성된 설치 작품은 집단에게 개별적 경험을 제공하게 된다. 그녀는 노동 집약적이고 변형적인 그 과정이 마치 연금술과도 같다고 말한다. 매체를 변형시키는 과정에서 공동체에 참가하기 때문에 〈청자의 잔재〉 제작은 참여적이고 협업적 성격을 띤다. 공동체에서 버려진 재료를 사용함으로써 이를 통해 우리가 어떻게 살고 누구이며 무엇을 하였는지를 드러낼 수 있다. 진신의 관심사는 공동체에 참여하는 방법을 모색하는 과정에서 일어나는 대화를 통해 관계를 파악하는 것이다. 결과적으로 이 프로젝트는 우리 스스로 다양한 파편의 한 조각 되기이다. 파편의 일부가 되고 어떻게 그것들이 좀 더 조화롭고 아름다운 방법으로 함께 할 수 있는지를 보여주는 것이다. 이러한 방법으로 대화를 이끄는 설치 작업이 큰 반향을 얻게 되자 진신은 작품 제작에서 시너지를 얻게 되었다. 진신은 코리안 아메리칸 되기가 분명 그녀의 정체성을 새롭게 형성할 수 있다고 생각한다.

코리안 아메리칸 되기와 별도로 진신은 자신의 국가적 정체성을 미국인으로 정의한다. 그래서 아메리칸 되기는 그녀의 또 다른 정체성의 일면을 강화하는 것으로 간주한다. 2014년 진신은 뉴욕의 63번가 두 번째 길(63rd Street Second Avenue) 지하철역 플랫폼에 작품을 만들도록 후원을 받아 2016년에 완성하였다. 새롭게 지어진 63번가 역의 3개 층에 위치한 진신의 작업 〈올려진(Elevated)〉은 2번가와 3번가 고가선에 관한 보관 사진, 1940년대 고가선을 해체한 건설 빔과 크레인의 이미지, 그리고 1940년대에서 1960년대에 뉴욕시 통근자들의 스틸 사진으로 구성되었다. 따라서 이 작품은 진신을 포함하여 모든 뉴욕 시민들의 경험을 토대로 만든 것이다. 각 작품은 세라

믹 타일, 유리 모자이크 및 접합 유리로 구성되어 초현실적인 뉴욕시의 이미지를 보여준다. 진신은 도시 지하철에 작품을 제작한 최초의 한국 출생 미술가이다.

　진신은 메릴랜드 교외에서 유년시절을 보냈다. 그녀의 부모는 한국에서 대학교수 신분이었으나 미국으로 이주하여 자영업으로 생계를 꾸렸다. 그녀가 성장하던 1980년대 워싱턴 부근의 경제는 매우 어려웠고 분위기는 폐쇄적이었으며 때로는 폭력적이었다. 한인 공동체와 아프리카인 공동체는 주류와 어울리지 못했고 격렬한 저항운동을 반복하였다. 이러한 분위기 속에서 그녀는 다른 미국 학생들처럼 학교에서 작품 만들기에 몰입하며 즐거운 시간을 보내면서도 다른 한편으로는 부모와 주위 한인들이 이민자로서 저항하는 모습을 보며 자랐다. 그래서 자신의 현실은 미국 친구들의 현실과는 다른 것이라 생각하였다. 따라서 그러한 현실을 보면서 세계가 각기 다른 많은 "세계들"로 공존한다는 사실을 일찍부터 지각하였다.

　뉴욕에서의 삶은 미술가 진신을 만드는 배경이 되었다. 강렬하면서 활기로 가득 찬 도시는 매우 흥미로웠다. 뉴욕의 삶은 한편 어렵기도 했지만 자신이 고립되었다는 느낌은 전혀 들지 않았다. 그래서 한편으로 뉴욕은 편안한 집처럼 느껴졌다. 지루한 순간이 없었고 작품을 만들고자 할 때 항상 에너지를 불어넣어 주는 곳이었다. 강렬하고 노동 집약적이며 정교한 특징으로 작품을 만들 수 있도록 자신에게 활력을 불어넣은 공간이었다. 실제로 뉴욕은 그녀에게 현대적 배경에서 작업하는 데에 커다란 영향력을 가진 도시이다.

　진신은 어렸을 때부터 미술가가 되겠다고 생각하였다. 미술은 항상 그녀의 삶의 일부였다. 타오르는 불꽃과 같은 열정이 끓어올랐을 때 항상 무엇인가 그려야 했고 다른 사람들의 작품에도 관심을 가지게 되었다. 미술은 자신의 모든 것을 의미한다. 미술은 미술가의 경험

을 반영하기 때문에 자아의 표현이다.

진신이 생각하는 미술가의 역할은 매우 복합적인 것이다. 궁극적으로 자신에게 집중하게 하고 자기 자신처럼 느끼게 하는 미술이었다. 미술가는 문화 제작자가 되어야 하는 책임이 있다고 생각한다. 많은 사람들이 매일매일 경험할 수 있는 공공 미술을 제작할 때에는 명예와 함께 그 작품이 어떻게 사람들에게 작용할지를 생각하며 책임감을 느낀다.

상징계와 미술가들의 욕망

민영순, 배소현, 그리고 진신에게 한국은 기억 속의 나라이다. 이들의 공통점은 모두 한국에서 사용하였던 모국어를 현재는 더 이상 사용하고 있지 않다는 점이다. 이들은 자유자재로 한국어를 구사하지 못한다. 그런데다 한국에 대한 기억은 희미해져 있다. 이러한 언어 상실과 기억의 희미해짐을 대체하기 위해 욕망이 자리 잡는다. 그것은 강도의 전환에 의한 것이다. 그러면서 이들은 한국을 신화화한다. "한국은 유산이고 바다이고 심연이다." 그렇게 한국은 전설이 된다.

앞 장에서 파악하였던 한국에서 학사학위 취득 후 뉴욕에 진출한 한국 미술가들에게 뉴욕 미술계의 경향은 무시할 수 없는 절대적 조건이었다. 라캉의 용어로 말하자면, 상징계인 뉴욕 미술계라는 대타자의 욕망이 한국 미술가들에게 "개념 있는 차이"의 한국 미술을 주문하고 있다. 그러나 미술가들은 이러한 대타자의 욕망을 충족시키기 위해 그러한 성격의 한국 미술 제작을 원하지 않는다. 21세기를 사는 미술가 자신의 삶의 표현이 아니기 때문이다. 그 과정에서 대타자의 욕망과 미술가의 이상적 자아가 갈등한다. 이를 계기로 미술가들은 개인적인 작품을 만들기 위해 그들의 순수 기억을 소재로 한 한

국성에 재영토화하게 된다. 따라서 미술가들의 재영토화는 먼저 개념 있는 차이로서의 한국 미술에서 탈영토화를 통해 이루어졌다. 어린 나이에 부모와 함께 한국을 떠난 이민자 미술가들에게도 뉴욕 미술계는 그 의미체계를 따라야 할 상징계이다. 미술가들은 뉴욕 미술계에서 사용하는 규정과 상징체계를 활용하여 작품을 만든다. 그런데 상징계에 대한 이민자 미술가들의 반응은 성인이 되어 뉴욕에 거주하고 있는 미술가들과 다르다. 이들은 뉴욕 미술계가 자신들에게 "개념 있는 차이"의 한국 미술을 요구한다는 생각에서는 상대적으로 자유롭다. 그러므로 민영순은 자신과 뉴욕 미술계가 상호 호혜적 관계에 있다고 생각한다. 이와 같은 견해를 설명하기 위해 민영순은 상징계가 자신에게 미치는 영향에 대해 다음과 같이 설명한다.

뉴욕은 미술가들, 화랑과 박물관을 포함한 많은 미술기관들이 있는 도시입니다. 그뿐 아니라 신문과 저널들이 미술 활동을 고무시키고 있습니다. 열정적인 많은 사람들이 미술작품을 보고 그 작품에 대해 서술합니다. 그것 또한 매우 중요합니다. 많은 미술작품들을 바라보고 그들 또한 내 작품에 대해 글로 반응합니다. 사실상 상호보완적입니다.

사회학자 하워드 베커(Becker, 1982)는 미술작품이 단지 한 개인의 생산이 아니라 많은 사람들이 관여하는 "협업" 활동에 의한 것임을 설명하였다. 베커에 의하면, 하나의 작품이 "미술"로서 생명을 지속하기 위해서는 그것을 보존하고 보호하는 조직화된 기반이 있어야 한다. 미술계는 미술가, 미술사가, 큐레이터, 미학자, 화랑 종사자, 감상자, 소장자, 딜러 등이 함께 관여하는 유기적이고 동적이며 끊임없이 변화하는 체계이다(Becker, 1982). 철학적 또는 역사적 맥락에서

작품을 연구함으로써 그 작품에 의미를 부여하는 비평가, 미학자, 그리고 미술사가들과 같은 특별한 감상자들은 실제적인 권위이다. 딜러와 큐레이터가 작품을 전시할 때 그들은 전문적 판단과 그 작품의 가치에 승부를 거는 것이다. 만약 전시한 작품이 인정을 받게 되면 큐레이터 또한 힘을 얻을 수 있기 때문에 미술가와 큐레이터는 사실상 상생관계에 있다. 따라서 베커가 설명하는 미술계는 상호 관계의 시각에서 협동적인 네트워크로 기능한다. 미술가들은 이러한 미술계의 메커니즘에서 결코 자유로울 수 없다. 그렇기 때문에 미술계의 경향은 무시할 수 없는 절대적 조건이다. 반복하자면, 미술가에게 미술계는 어김없이 따라야 할 상징계의 규정이다.

민영순의 욕망은 상징계와 밀착하여 형성된 것이다. 그래서 대타자의 욕망이 또한 그녀의 욕망인 것이다. 민영순은 결국 타자가 자신을 만들었다고 생각한다. 이러한 이유에서 뉴욕 미술계와 자신의 관계는 상호보완적이다. 대타자의 욕망을 만족시키면서 민영순의 욕망 또한 충족될 수 있다. 그래서 "인간의 욕망은 타자의 욕망이다"라는 라캉의 명제가 힘을 얻게 된다. 이는 무의식의 핵심을 구성하는 것이 근본적으로 타자성임을 시사한다. 이렇듯 상징계 대타자의 욕망에 부응하는 것은 상호적 성격을 띤다. 그래서 민영순은 대타자의 욕망을 따르는 한 작품에 이 시대의 감각을 구현할 수 있다고 생각한다. 민영순은 부연하길,

저는 동시대성을 의식하지 않는다고 생각하지만, 탈식민주의적이 되거나, 포스트모던 시각을 가지는 것은 동시대성의 한 양상이라고 생각합니다. 당신은 당신의 이슈를 다루고 있습니다. 그것은 당신에게 큰 이슈이지요. 이러한 시각에서 저도 현재 제 자신의 문제를 다루고 있습니다. 그리고 그것은 제가 진정성을 가지게 되는 매우 중

요한 문제이기도 합니다. 저는 동양 미술가와 아시아계 미국인 예술가로서 진정성에 대한 질문을 다루고 있습니다.

상징계 안에서 통용되는 조형 언어는 반드시 숙지해야 한다. 민영순은 상징계의 언어를 학습하면서 자신의 정체성을 새롭게 한다. 그렇게 새로워진 민영순의 정체성에 대한 의식은 작가적 반경을 넓힐 수 있는 렌즈로 작동한다. 이를 토대로 타자의 세계를 볼 수 있는 안목이 생기기 때문이다. 이 점에 대해 민영순은 다음과 같이 설명한다.

우리는 전 세계를 배경으로 살고 있습니다. 저는 늘 타인의 이슈를 접하고 있습니다. 그래서 다른 사람으로서의 정체성 의식을 통해 저는 타인이 어떻게 취급받고 있는지를 파악합니다. 다시 말해 다른 국가들과 그 국민들의 웰빙(well-being)에 대해 매우 의식하고 있습니다. 다른 나라들이 어떻게 대우받고 있고 그 국민들의 웰빙이 정당한지⋯⋯ 웰빙의 상태와 그들의 지위와 위치-성 때문에 당신은 항상 당신 자신에 대한 자의식을 가지게 되고 당신과 진정한 관계에 있는 타인을 이해하게 됩니다. 그와 같은 이중성 때문에 나에 대한 이해는 타인을 통해 일어납니다. 변증법적입니다.

민영순에게 주체는 일단 어느 한 상징계를 통해 정체성이 구축되어야 하는 것이다. 즉, 어느 한 문화권에서의 언어를 구사할 수 있을 때에 다른 문화권의 언어로 범위를 확장시킬 수 있다. 그래서 민영순은 정체성을 다음과 같이 이해하고 있다.

자기 자신에 대해 잘 안다면 그것은 타인과 말하는 데 기초를 제공합니다. 나아가 자신의 작품을 만드는 데 신념을 줍니다. 그것은 미

술가로서 자신이 원하는 모든 것들을 하는 데 자신감을 제공합니다. 그리고 그것은 자신의 길에 다가오는 이슈들에 대해 좀 더 민감해질 수 있습니다. 만약 누군가가 "왜 그것이 당신에게 중요하고 당신에게 맞는가?"라고 묻는다면, 내가 누구인지 왜 그 길을 택했는지 설명해야 하는 것입니다. 나 자신을 아는 것은 모든 것을 감상할 수 있는 공간을 제공합니다. 우리는 믿을 수 없을 만큼 글로벌화되었습니다. 작금, 우리는 모든 것을 감상할 수 있습니다. 우리는 이탈리아, 프랑스, 독일, 미국 또는 다른 국가성을 즐길 수 있습니다. 또한 자신의 정체성의 입장에서 단지 그것들을 취하고 감상할 수 있습니다. 따라서 글로벌 시대 자신의 정체성을 모른다면 그것은 세계에 대한 우리의 시각을 스스로 제한시키는 것입니다.

미술가들은 자신이 속한 문화권에서 기능하는 상징계의 언어를 배우면서 사회화한다. 그러면서 그들이 사는 세계의 감각을 그리게 된다. 상징계의 언어는 필수조건이다. 하지만 충분조건은 아니다. 위대한 미술가들은 기존의 상징계에서 벗어나 자신들만의 상징계를 창조한다. 그렇게 하면서 상징계 또한 변화를 거듭한다. 미술가들은 상징계의 대타자에서 벗어날 수 없지만 완전히 동화되는 것은 아니다. 실재계가 있기 때문이다. 그들은 상징계의 언어를 통해 작품을 만들지만 남겨진 빈 공간을 느낀다. 배소현은 다음과 같이 상징계 대타자로서의 뉴욕 미술계를 설명한다.

지금 미술계는 경기 침체로 꽤 힘든 상태입니다. 뉴욕 시장은 아직도 세계에서 가장 중요한 시장이고 그래서 좋은 것들과 나쁜 것들이 함께 공존합니다. 작가가 자신의 길을 발견해야 합니다. 나를 대신해줄 수 있는 믿을만한 딜러를 발견해야 합니다. 뉴욕에는 모든 것

들이 있고 방법을 찾아야 하고 내가 어떻게 행동해야 하는지 계산해
야 합니다.

배소현은 상징계로서의 뉴욕 미술계가 완벽하지 않음을 말한다.
철저하게 자본의 논리로 움직이는 무대이다. 무대의 주역은 늘 백인
미술가들이다. 동양의 소수계에 결코 주역 자리가 양보되지 않는 무
대이다. 비주류의 소수계에 속하는 한국 미술가들은 "개념 있는 차이
의 한국 미술"이라는 할당된 몫을 챙기는 것으로 만족해야 한다. 그
리고 그 몫은 상징계의 욕망을 충족시키는 대가이다. 주류 미술은 모
든 사람들에게 통용되는 일반용이다. 이에 비해 한국 미술은 다양성
과 차이의 특수 목적용이다. 그래서 "개념 있는 차이"의 한국 미술을
만들어야 하는 것이다. 그런데 배소현의 한국적 소재 선택에는 대타
자의 욕망이 개입될 여지가 없다. 그녀의 욕망의 강도가 너무도 강하
기 때문에 애초부터 대타자의 욕망이 들어설 여지가 없는 것이다. 배
소현의 욕망은 라캉이 말하는 결핍으로서의 욕망을 생각하게 된다.
그녀는 다음과 같이 자신의 욕망에 대해 말한다.

우리는 많은 욕망을 가지고 자랐습니다. 우리의 욕망은 채워지지 않
았습니다. 저의 아버지는 원래 황해도 출신으로 50년 이상 가족을
본 적이 없습니다. 그것은 끊임없이 이어지는 우리 가족 문제와 관
련된 슬픔이었습니다. 어떤 면에서 저는 1976년 이후에도 그 땅에
서 산 한국인보다 더욱더 한국인입니다. 한국에 살았다면 아마도 다
르게 그림을 그렸을 것입니다.

배소현과 그녀의 가족이 갈 수 없는 금단의 땅 황해도는 욕망의
대상으로 남아 있다. 때로는 악마처럼 슬픔의 한을 심는 대상 a이다.

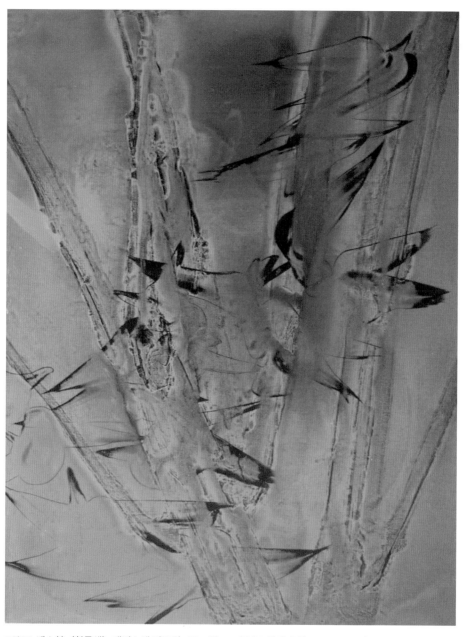

그림 30 배소현, 〈청록색〉, 캔버스에 아크릴, 80×60cm, 2005, 작가 소장.

제3장 한국에 대한 유아기의 블록을 가진 미술가들

그리움의 대상으로서 채워지지 않는 욕망이기 때문에 더 큰 욕망을 만들어낸다. 배소현은 자신에게 남겨진 빈 공간을 느끼며 더욱더 욕망한다. 라캉의 욕망은 대상을 갖는다. 그러나 그 대상은 채울 수 없는 결핍으로 인해 계속 인접한 다른 대상으로 바뀌게 된다. 그래서 채워지지 않는 욕망은 배소현으로 하여금 더욱더 한국인이 되도록 만들었다. 이로 인해 배소현은 한국적 소재를 선택하게 되었다. 이와 같이 욕망의 대상이 계속해서 치환되어 가는 상태가 라캉이 설명한 "욕망의 환유"이다. 그것이 들뢰즈에게는 또한 강도의 삶이다. 배소현의 한국 미술 제작은 욕망이 충족되지 않기 때문에 존재를 성취하기 위한 "충동"에서 비롯된 것이다. 실제로《조선시대의 여인》연작과《소녀》연작 등을 포함하는 수많은 한국적 소재의 작품들은 이러한 "충동"과 함께 제작되었다. 내면의 응축된 힘을 쏟아내기 위해 의식의 통제를 벗어난 듯 휘갈기는 필법으로 그린〈청록색(Turquoise)〉(그림 30)은 작가 내면의 "충동"의 표현이다. 실재계에 접근하기 위해 휘갈기는 필법으로 드러낸 "충동"이다. 라캉에게 "충동(drive)"은 자기 존재를 만족시키지 못한 주체가 대상물에 의해 존재를 획득하려는 운동이다. 그러한 충동과 함께 밟을 수 없는 북한 땅은 그녀의 심연에 강한 욕망을 만든다. 결코 이룰 수 없는 욕망이기 때문에 그것은 슬픔이지만 그 슬픔의 강도가 다른 차원의 감정을 요구한다. 배소현은 이를 "내장 감정"이라고 말한다. 그녀에게 충족할 수 없는 욕망의 강도가 "내장 감정"을 부르는 것이다. 배소현은 아마도 찾을 수 없지만 또한 끊임없이 찾아야 하는 상실한 대상인 라캉의 "사물"에 접근하길 욕망하는 것같다. "사물"에 대한 체험은 원시적이고 전혀 의미를 가지지 않으며 모든 억압에 선행하는 "정동(affect)"을 일으킨다(Masaaki, 2017). 정동은 가장 근원적인 열정의 근원이다. 배소현은 "내장 감정(visceral feeling)"을 다음과 같이 설명한다.

작품을 볼 때 신체적으로 감동을 주어야 합니다. 어떤 종류의 내장 반응이 있어야 합니다. 내 몸이 반응하고 있어야 하고 그것이 나를 붙잡아야 합니다. 저는 사람들에게 충격을 주기 위해 강력한 방식으로 만들어진 충격값에는 흥미를 느끼지 않습니다. 그것은 대중매체 어디에서나 볼 수 있는 흔한 것입니다. 내장 반응을 일으키기 위해서는 깊이가 있어야 하고 오랫동안 저를 지속시키고 몇 번이고 보고 또 보고 싶게 만드는 것이어야 합니다.…… 그와 같은 내장 감정은 "시각적" 예술이라고 부르는 것이 담당할 수 있습니다. 그래서 저는 시각적으로 말하고 싶습니다. 저는 오장육부를 만족시킬 수 있는 시각적인 향락을 원합니다. 그것만이 우리를 진정으로 만족시킬 수 있습니다. 미술은 그런 역할을 합니다.

화이트헤드(Whitehead, 1929)는 내장 감정이 시각이나 청각보다 더 근원적이고 원초적인 인간의 감각이라고 설명하였다. 화이트헤드에 의하면, 원시적인 지각 양태는 감각 자료를 명확하게 이해하는 상태가 아니다. 오히려 그것은 우리를 무엇인가 압박하는 듯 현실을 둘러싼 모호한 감각이다. 김차섭의 자화상은 알 수 없는 압박감에 의해 혼돈에 싸인 모습이다. 오른쪽 화면 아래에서 그를 향하고 있는 타자의 손은 그에게 충동을 불러일으키기 위한 실재계의 손짓이다. 다시 말해서, 그 손은 내면의 실재계에 접근하고 있는 그의 "충동"의 표현이다. 같은 맥락에서 자신의 존재를 만족시키지 못하고 있기 때문에 배소현은 늘 충동에 사로잡혀 있다. "충동"의 목적은 충동의 충족이다. 그것은 오직 내장 감정을 통해 충족될 수 있다. 화이트헤드(Whitehead, 1929)는 말하길 "철학자들이 '내장 감정'을 통해 얻는 우주에 대한 정보를 경멸하고 시각적 감정에 집중했다"(p. 129). 그는 내장 감정(내장에서 파생되어 구체화된 감각)과 시각적 감정을 구분하

였다. 그러면서 전자인 내장 감정이 인과적 효능의 양태로서 더 순수한 지각을 이끌어내는 반면 후자는 시각적 느낌의 표면 효과만 있다고 설명하였다. 화이트헤드가 언급한 시각적 감정이 배소현에게는 단지 감각의 표피만을 건드리는 충격값이다. 그래서 그것은 보다 근원적 감정이 될 수 없다. 이러한 이론적 배경에서 브라이언 마수미(Masumi, 2002)는 "정동"을 "내장 지각(visceral perception)"으로 설명하고 있다. 배소현이 추구하는 "내장 감정"은 분명 상징계의 대타자를 좇는 행위로는 가능하지 않다. 그것은 상징계를 뛰어넘는 예술가의 창작이 가져다주는 희열이다. 때문에 그것이 배소현에게는 "시각적 향락"이다. 라캉에게는 주이상스이다.

지금까지 파악한 바와 같이, 한국에서 학사학위 취득 후 뉴욕에서 활동하는 한인 미술가들과 마찬가지로 이민자 미술가들이 파악하는 상징계의 대타자는 완벽하지 않다. 이러한 이유에서 이들에게 주체적 욕망이 들어선다. 이민자 미술가들의 욕망은 한국에 대한 기억의 부재, 그 땅에 없었기 때문에 이를 보완하고자 하는 시각 활동을 하게 한다. 그래서 이룰 수 없는 욕망의 대상 a는 이들 미술가들에게 오히려 특별한 "강도적" 삶을 만든다. 그것은 앞 장에서 보았듯이 김명희가 상징계 안에 존재하는 빈자리를 인식하면서 그 간극을 메꾸기 위해 강원도 내평리의 아이들 그리기에 몰두하는 것과 같다. 추방된 삶의 슬픔이 크면 클수록 그것이 강한 역동성으로 나타나게 되는 것 또한 강도가 작동하기 때문이다. 실제로 이민자 미술가들은 뉴욕의 상징계를 배경으로 작업하면서 한국어의 상실과 기억의 희미해짐이 요구하는 "강도적인" 삶을 지속하고 있다. 이를 파악하기에 앞서 먼저 한국어가 관계하는 상징계가 어떻게 미술가들의 정체성을 형성하고 있는지 알아본다.

한국어와 미술가들의 정체성

하이데거(Heidegger, 1962)는 『존재와 시간(Being and Time)』에서 "언어는 존재의 집"이라고 하였다. 하이데거에 의하면, 언어는 의사소통의 수단이면서 인간의 사유를 지배하고 복속시킨다. 우리가 보는 세계는 이름이 만들어지면서 개념화된다. 그리고 출생하면서부터 우리는 이미 정해진 문화권에 속해진다. 우리는 타인들을 통해 그 문화권에서 사용하는 언어를 배워야 한다. 그래서 우리가 언어를 말하기보다는 그 언어를 통해 말하는 것이다. 다시 말해, 언어는 한 개인의 소유물이 아니다. 이렇듯 언어는 집단적이며 문화적인 성격을 가진다.

문화는 한 집단의 삶의 양상 또는 사고방식이다. 한 사회적 그룹의 사고방식은 그렇게 생각하고 믿고 평가하며 행동하도록 하는 믿음 체계와 관련된다. 문화는 사회적 관습, 제도, 그리고 언어에 의해 집합적으로 재현된다. 언어는 의미를 순환시키는 매개체이다. 그런데 특정 문화권이 공유하는 의미 또는 가치 체계가 있다. 스튜어트 홀(Hall, 1997)에게 의미는 언어와 같은 사회적 실제에 의해 구축되고 생산된다. 이러한 맥락에서 의미는 언어, 담론, 이념 등을 통해 만들어진다(Du Gay, 1997; Woodward, 1997). 따라서 같은 언어를 구사하는 집단은 같은 의미체계를 공유한다. 그래서 한국인의 문화는 한국어를 통해 반영된다. 따라서 한국인들의 사고방식을 알기 위한 가장 좋은 수단이 한국어이다. 이렇듯 한 개인의 정체성의 형성은 사회적, 문화적 단위로 사용되는 언어에 많은 영향을 받는다. 이러한 맥락에서 프랑스의 언어학자 구스타브 기욤(Gustave Guillaume)에게 최초로 배운 모국어는 아이가 시간과 공간에서 현실을 표현할 수 있도록 하는 우주적 차원의 표현 체계이다(Hewson, 2008). 성장할 때 우리의

뇌는 언어에 따라 일정한 방향으로 발달한다. 따라서 한국어를 배우면서 우리는 한국인의 사고방식을 강화하게 된다. 강조하자면, 언어는 문화적 체계이다.

언어는 의미의 기호현상(semiosis)이다. 이러한 사고는 스위스의 언어학자 페르디낭 드 소쉬르(Ferdinand de Saussure)에 의해 구체화되었다. 소쉬르에게 언어는 "기호(sign)"이다. 기호는 문자로 쓰인 단어인데 "기표(signifier)"로서의 소리와 "기의(signified)"로서의 개념으로 구성된다. 그런데 그 기표와 기의의 관계는 어떤 체계나 규정에 의한 것이 아니고 지극히 자의적이며 사회 관습에 따라 결정된다. 다시 말해서, 의미가 각각의 기호들 안에 담긴 것이 아니다. 오히려 그것은 언어 체계 안에서 기호들 간 관계 자체에 있다. 소쉬르에게 언어는 차별적 체계를 생성하는데 이 체계 안에서 각각의 기호들이 다른 기호와의 차이에 의해서만 그 의미를 얻게 된다. 소쉬르는 일상적으로 사용하는 말을 통제하는 우리 안의 "구조"가 어떤 방식으로 존재하는지를 확인한 것이다. 언어적 구조주의의 기본 전제는 언어활동이 일정한 규칙을 가진 기호 체계로 움직이는 견고한 구조가 분명히 존재한다는 것이다. 이러한 "구조"는 문화인류학에서 프랑스의 클로드 레비스트로스(Claude Lévi-Strauss)에 의해 구체화되었다. 레비스트로스는 인간의 사회적 관계에서 행동 양식을 규정하는 "구조"를 확인하였다. 언어적, 문화적 "구조"의 개념은 이후 라캉의 상징계에 이론적 틀을 제공하였다.

소쉬르가 불변하는 언어의 "구조"를 확인한 것과 달리, 라캉에게 그 구조는 다름 아닌 "무의식"이다. 20세기 초·중반 지그문트 프로이트(Sigmund Freud)는 무의식을 정신분석으로 구조화하였다. 프로이트에게 무의식은 의식 세계의 원인이다. 그런데 라캉이 확인한 무의식은 상징이나 본능이 아닌, 언어의 틀, 즉 대타자의 틀에 의해 만

들어진다. 이어 라캉은 야콥슨의 은유와 환유의 개념을 무의식에 대입하게 되었다. 따라서 라캉은 다음과 같이 선언하였다. "인간의 무의식은 언어와 같이 구조화되었다." "주체의 욕망은 타자의 욕망이다"와 함께 라캉의 또 다른 유명한 명제이다. 이렇듯 라캉의 무의식은 언어를 통해 만들어지는 동시에 언어의 규칙에 의해 운용된다. 그런데 라캉에 의하면, 그러한 무의식은 우리의 통제 너머에 있는 의미 작용의 과정이다. 라캉에게 무의식은 개인적인 차원 너머에 있는 상징계가 주체에 미치는 효과이다(Homer, 2017). 이러한 시각에서 보면, 무의식은 상징계를 통해 해석될 수 있다. 다시 말해서, 인간은 언어를 통해 삶을 영위하기 때문에 상징계의 언어를 분석하면서 무의식이 작동하는 방식을 해석할 수 있다. 이 점은 주체가 개인적인 차원 너머에 있는 상징계와의 관계에서 해석이 되는 존재임을 시사한다. 따라서 라캉에게는 무의식 자체가 타자(an-Other)의 담론이다. 언어가 무의식에 관여한다. 주체가 언어에 의해 결정되는 이상 기표의 주체라고 할 수 있다. 기표는 언어의 감각적인 측면이고 기의는 그것이 함축하는 내용이다. 라캉에게 "어떻게 말해지는지"의 기표는 무의식의 영역이고 "말해진 것"의 기의는 상징계의 영역이다. 그리고 언어의 내부에 존재하는 것이 바로 간극이다. 원인의 내부에 본질적으로 혼돈적인 것이 존재한다. 그래서 프로이트와 달리 라캉에게는 원과 인이 연결되지 않는다. 요약하면, 무의식은 언어와 같이 구조화된다는 것이 라캉의 명제이다. 때문에 무의식 또한 대타자의 담론이다.

앞 장에서 파악하였듯이, 라캉의 상징계는 언어적 질서로 되어 있다. 우리는 경험한 것이나 생각한 것을 언어를 매개로 표현한다. 그것은 일종의 환원 작업이다. 라캉은 무의식을 언어로 환원하면서 무의식에 내재한 인간의 욕망을 해석하였다. 이렇듯 라캉의 주체는 언어로 형성된다. 그러나 인간은 언어의 주체가 아니다. 말하자면, 인간

이 언어에 구속되어 있다. 그래서 하이데거(Heidegger, 1962)는 인간이 언어를 다스리는 것이 아니라 언어가 인간을 부리는 것이라 하였다. 강조하자면, 언어는 주체의 소유물이 아니다. 라캉에 의하면, 주체는 근본적으로 단순화할 수 없는 순간을 지속적으로 반복한다. 그것은 단지 언어 안에서만 작동이 가능하다. 따라서 주체는 사실상 언어 안에서 구성된다. 이러한 이유로 라캉은 상징계를 언어의 질서로 해석하였다. 그런데 어린 시절 한국을 떠난 미술가들에게 한국어는 유기적으로 연결이 되지 않는다. 따라서 이들에게 한국의 상징계는 제한적이고 불연속적이다. 그 결과, 한국어는 이들이 생각하는 한국의 실재에 간극으로 작동한다. 한국어로 한국을 충분히 표현할 수가 없다. 그런데 미술가들은 한국어로 말할 때와 영어로 말할 때의 자아는 다르다고 말한다. 한국어로 말할 때에는 영어를 사용할 때와 다른 억양, 몸짓, 그리고 표정이 저절로 나온다. 그러면서 지금과 다른 희미해진 과거의 자아가 다시 살아나 강화되는 것 같다. "그래! 나는 한국인이다!" 그렇게 다시 한국인임을 확인한다. 한국어로 말해야만 마음이 온전히 전해지는 것 같다. 영어로는 느낄 수 없는 한국인 특유의 "정(情)"이 통하는 것 같다. 그것은 쾌감을 느끼게 한다. 그와 같은 쾌감은 또한 한국 문화 공동체 의식을 고취시킨다.

반복하자면, 언어활동은 단순히 단어를 수단으로 소통하는 차원이 아니다. 그래서 같은 주제를 가지고 어떤 언어를 사용하는지에 따라 의미가 전혀 달라지기도 한다. 한국어이어야만 한국인 특유의 "정"을 나누며 유대감을 돈독히 할 수 있다. 따라서 한국어가 미술가 각자에게 중요해질수록 모국인 한국에 대한 애정도 각별해진다. 이민자 미술가들에게 한국어의 사용 장소였던 가정은 한국을 기억하고 한국인으로서의 자아를 강화할 수 있는 공간이었다. 그런데 성장하면서 미국인 친구들과 보내는 시간이 많아지면서 한국어 사용이 상

대적으로 줄어들게 되었다. 그리고 현재는 부모로부터 독립한 상태이기 때문에 한국어를 사용하는 경우가 급속도로 줄어들게 되었다. 그 결과 민영순, 배소현, 그리고 진신에게 한국어는 잊어버린 모국어가 되었다. 한국어를 잊어버렸다는 사실은 이들로 하여금 한국의 문화적 정체성을 갖게 하는, 하이데거의 표현을 빌리면 "존재의 집"을 상실하게 된 것이다. 한국인의 자아를 불러내곤 하던 "자아의 집"으로서 한국어를 잃어버린 것이다. 한국인으로서 호흡하면서 정서적 공감대를 제공할 수 있는 수단이 없어진 것이다. 그러면서 한국은 기억 속의 나라로 침잠해 들어가게 되었다. 한국에 대한 기억이 점점 희미해진다. 기억 또한 불연속적이기 때문에 심리적 상실감을 상쇄하기 위한 욕망이 일어난다. 그래도 기억을 불러내야 한다. 그렇게 해서 한국을 다시 마음에 담아야 한다.

한국에 대한 미술가들의 기억과 정체성

민영순의 〈순간들을 정의하면서〉는 한국 현대사에 대한 기억이 어떻게 한 개인의 정체성을 형성하는지에 관한 서사이다. 실제로 민영순의 이 작품은 기억과 정체성의 함수 관계에 대한 추적이다. 한국 여성, 소녀, 보자기, 온돌 등 배소현의 소재는 한국에서 어린 시절에 경험했던 기억으로부터 나온 것이다. 나는 누구인가? 이러한 정체성의 물음은 분명 과거의 기억을 끄집어내게 한다. 이렇듯 정체성은 기억과 연관되고 있다. "나"를 규명하고 정의하는 일은 과거와 현재가 하나로 이어지는 일관성에 의해서이다. 베르그손(Bergson, 1988)은 그러한 일관성에 기억이 일정 부분 작용한다고 주장하였다. 과거는 "나"의 상상력을 종합하는 데 관여하고 기억은 "나"를 동일하게 만든다(Hughes, 2014). 기억이란 무엇인가? 그것이 어떻게 작용하여 한

개인의 정체성을 일관된 방향으로 유지시켜 주는가?

플라톤은 기억에 대해 언급한 최초의 철학자이다(황수영, 2006). 플라톤에게 인간은 원래 이데아계에 있었다. 그래서 인간이 현실에 존재하지 않는 그 이데아의 원형을 인지할 수 있는 이유는 바로 그 이데아에 대한 "기억" 때문이라고 하였다. 그러나 이와 같은 플라톤의 기억에 대한 생각은 매우 피상적인 수준에 머문 것이다. 플라톤은 기억과 인지와의 관련성을 막연하게 설명했을 뿐이다. 그러나 그러한 기억이 궁극적으로 무엇인지는 설명하지 않았다. 이후 17세기에 이르러 데카르트가 기억에 대해 언급하였다. 잘 알려진 바대로 데카르트의 관념론은 "이성 중심 사고(logocentrism)"에 기초한 것이다. 데카르트가 본 이 세상은 수학으로 이루어졌다. 데카르트에게 자아는 바로 수학하는 자아이다. 이러한 맥락에서 이성이란 다름 아닌 인간 안의 수학적 질서를 증명하는 능력이다. 데카르트의 이성은 바로 이와 같은 특성으로 정의되었다. 이성을 중시하였기 때문에 데카르트는 불명확성이 수반되는 기억에 대해 간과하게 되었다. 결과적으로 데카르트의 자아는 기억과 무관하게 기저에 깔린 어떤 본질 또는 "실체(substance)"가 존재하는 것이다. 다시 말해, 데카르트에게 실체는 다른 것에 의존하지 않으면서 존재하는 본질적인 것이다. 정체성에서 본질주의자의 자세는 바로 이러한 데카르트의 전통을 이은 것이다. "이것이 바로 진정한 나의 정체성이다!," "나의 정체성의 본질은 이것이다!" 본질주의의 관점에서 배소현에게 한국 미술이 가지는 정체성의 본질은 단순성에서 오는 화려함이다. 이러한 본질주의적 시각의 정체성은 바로 그 본질인 어떤 실체를 규명할 수 있다고 보았다. 이러한 관점에서 본질주의 시각에서 정체성은 인간 본성의 자아 반영으로 간주되었다. 한 인간의 의미가 그 자아에 내재되듯이, 자아 반영은 지속적인 자아 관찰을 통해 노출될 수 있다는 것이다. 그렇게

하면서 인간은 불변하고 고정된 실체로서 진정한 자아를 이해할 수 있다는 것이다. 이러한 이유에서 본질주의 철학에서는 인간에게 작동하는 기억의 기능과 역할이 자연 무시되었다.

기억을 인간의 정체성과 관련시킨 철학자는 18세기 영국의 데이비드 흄이었다. 흄은 합리론과 대립하는 경험론을 주장하였던 철학자이다. 때문에 흄은 데카르트가 주장한 본질적인 "실체"의 개념을 철저하게 부정하였다. 감각 경험을 중시하면서 흄은 데카르트와는 대조적으로 기억을 통해 인간이 어떻게 의식의 동일성을 가지게 되는지를 규명하고자 하였다. 흄에게 기억은 인상이 생생하게 유지되면서 시간이 지나 의식에 반복되는 현상이다. 흄(Hume, 1994)은 기억과 상상력을 다음과 같이 구분하였다.

> 우리는 어떤 인상이 정신에 현전했을 때, 그 인상이 다시 관념으로 정신에 현상하는 것을 경험적으로 발견한다. 그리고 여기서 그 인상은 다음과 같이 서로 다른 두 가지 방식에 따라 나타날 것이다. 첫째, 그 인상이 새로 현상함에 있어서 인상이 그것 최초의 생동성을 상당한 정도로 유지한다면, 그것은 인상과 관념 사이의 어떤 중간자이다. 둘째, 그 인상이 그 생동성을 완전히 상실했을 때, 그것은 완전 관념(perfect idea)이다. 우리가 인상을 첫 방식으로 반복하는 직능을 기억이라고 하며, 둘째 방식으로 반복하는 직능을 상상력이라고 한다.(p. 31)

흄에 의하면, 인상의 지각이 인간의 정신에 남아 관념이 되고, 그 중에서 생생함과 강력함을 간직한 것이 "기억"이다. 또한 상상력은 그 생생함과 무관하게 작동하는 것이다. 따라서 상상력은 기억과 달리 근원적 인상과 동일한 질서 및 형태에 얽매이지 않는다.

흄은 기억이 있는 한 시간이 지나도 한 인격은 과거와 동일체로 간주하게 된다고 설명하였다. 다시 말해, 기억으로 인해 한 인간의 동일성이 유지된다는 것이다. 그렇다면 그 기억은 어떻게 작용하는가? 흄은 자연계의 물질에서 원자들이 서로 결합되는 "인력(attraction)"이 작동하는 것처럼 인간의 정신작용도 같은 이치로 움직인다고 설명하였다. 그 결과, 흄은 인간의 상상력이 관념들을 상호 간 결합시키고자 하는 "관념 연합의 법칙(the principles of association)"에 있다고 주장할 수 있었다. 관념 연합의 법칙은 서로 비슷한 관념들끼리의 유사성(law of similarity), 시간이나 장소의 인접성(law of contiguity), 그리고 원인과 결과에 의한 인과성(law of causality)의 세 가지 관계에 의해 관념들이 연결된다는 것이다. 이 법칙은 결국 기억이 한 개인에게 이러한 지각들이 생겨나는 계기와 그것들이 지속되는 범위를 상정한다는 것이다. 이로 인해 기억은 그 사람 특유의 동일성을 유지시켜 주는 것이다. 흄에게 동일성은 유사, 인접, 그리고 인과의 세 관계에 의존한다. 유사, 인접, 그리고 인과는 결국 연결 접속이 가능한 주변과의 "관계 형성"에 의해 더욱 확장될 수 있다. 이 점은 궁극적으로 한 인간의 정체성이 관계 또는 상호작용에 의해 형성되는 것임을 함의한다. 이러한 시각에서 들뢰즈(Deleuze, 2001)는 흄의 철학을 해석한 저서 『경험주의와 주체성』에서 실체적인 주체성을 부정한 흄의 주체성이란 결국 태어나서 죽을 때까지 한 개인이 접한 모든 것들의 흔적이라고 설명하였다. 존재에 접힌 주름들이 그 주체를 구성한다. 지극히 경험론적인 해석이다.

블록을 이룬 미술가들의 순수 기억

살펴본 바와 같이, 흄에게 기억은 한 인간에게 일관된 정체성을 부여하는 기능을 한다. 이후 기억을 다시 철학에서 다루어야 할 핵

심 개념으로 가져온 철학자는 앞 장에서 설명했듯이, 순수 기억을 개념화한 앙리 베르그손(Henri Bergson)이다. 베르그손에게는 기억 자체가 바로 정신이다. 순수 기억은 습관 기억과 함께 무의식의 층위에 머무르고 있다. 무의식의 층위에서 순수 기억은 우발적 기억으로 우리의 의지와 상관없이 떠오른다. 이와 같은 우발적 기억으로서 순수 기억은 한 인간의 정신에 작동하면서, 그 인간의 정체성을 형성하는 근본이 된다.

　미술가들은 기억을 되새기면서 그것이 자신과 타자를 다르게 만드는 본질적인 것이라고 생각한다. 민영순은 자신이 경험한 한국과 미국에서의 사건들에 대한 기억을 토대로 타자와 다른 점들을 내러티브로 엮었다. 기억의 이벤트를 스토리로 엮을 때 민영순은 스스로를 새롭게 "구성"할 수 있었기 때문에 정치와 정체성의 이슈를 주제로 한 작품을 제작할 수 있었다. 배소현 또한 피에로 델라 프란체스카가 그린 성모 마리아가 위치한 텐트 안의 원형 공간을 통해 어린 시절 한국에서 보았던 여성의 한복 치마를 순간적으로 떠올렸다. 미술가들은 상상력을 불러들여 그 기억을 토대로 의미를 만든다. 실제로 미술가들의 기억과 예술적 정체성은 함수 관계에 있다.

　앞 장에서 파악하였듯이, 성인이 되어 뉴욕에 정착한 한인 미술가들에게 한국에서 만들어진 순수 기억은 그들의 개체성을 형성하는 가장 중요한 동력으로 작동하였다. 그만큼 가상에 미치는 순수 기억의 힘을 실감할 수 있었다. 그러나 성인의 나이에 뉴욕으로 진출한 한인 미술가들의 순수 기억과 달리 배소현에게 한국에 대한 순수 기억은 배경과 유기적으로 연결되지 않는다. 배소현에 의하면,

　《소녀》시리즈 이전에는 동양, 특히 한국의 영향을 받지 않았습니다. 그런데 로마에서 1년을 보냈을 때 변곡점이 생겼습니다. 로마 외

곽에 "마돈나 델 파르토"라고 불리는 피에로 델라 프란체스카의 그림이 있는 성당이 있었습니다. 가임에 어려움을 겪는 여성들이 기도하러 오는 곳이기 때문에 분위기가 매우 엄숙했습니다. 그리고 분명 그들의 간절한 기도에 응답이 있었습니다.…… 온통 감사 편지가 [성당의 벽에] 붙어 있었으니까요. 그런데 저를 놀라게 한 것은 그림에서 반복되는 원형 공간이었습니다. 피에로 [델라 프란체스카]의 그 특별한 그림에는 마리아를 중심으로 두 명의 천사가 양쪽에서 커튼을 가르고 있습니다. 정말 꽤나 멋진 장관이었습니다. 원형 공간을 드러내고 이 공간에 마돈나가 거주하고 있습니다. 제목이 다른 〈자비의 성모 마리아(Madonna della Misericordia)〉에는 이 그림의 후원자들이 그림 속의 신성한 공간에 들어가 성모 앞에 무릎을 꿇고 있습니다. 저는 그 원형의 신성한 공간에 관심을 가지게 되었습니다. 그러다가 한국 전통 의상인 한복에도 독특하게 부푼 부분이 있다는 생각이 들었습니다. 그래서 그 돌출로 만들어진 내부 공간이 저에게는 어떤 원형 공간처럼 보였습니다. "그 공간을 어떻게 채울 수 있을까?" 그런 질문을 계속하기 시작했습니다. 그리고 그 공간을 채우기 시작했습니다. 저는 한 쪽은 바스락거리는 낙엽으로, 다른 한 쪽은 피가 묻어 촉촉한 흙으로 채웠습니다.

배소현에게 한국은 일관된 맥락과 연결되지 않은 채 이미지의 조각으로 부유한다. 한국에 관한 많은 이미지들이 앞뒤가 맞지 않은 채 자유롭게 떠돈다. 때문에 그런 이미지들이 아무런 제약 없이 이질적 요소들과 쉽게 하나가 된다. 맥락이 맞지 않는 이질적인 문화적 요소들이 예술적 영감에 의해 하나가 되는 것이다. 그렇게 해서 임신한 성모 마리아가 위치한 원형 텐트가 한복 이미지와 연결되었다. 그러고는 낙엽과 피 묻은 흙으로 그 치마의 부푼 공간을 채우는 "특이

한" 결합이 일어난 것이다. 배소현에게 한국에 대한 조각난 기억들은 불연속적인 형태로 남아 있다. 그런데 그러한 불연속성은 성격이 타 문화적 요소들을 묶는 유연성을 가진다. 이러한 이유에서 차단되고 조각난 기억은 "강도"에 의해 연합되는 "블록"이 된다. 강도는 새로운 것을 만들 수 있는 에너지이다. 이렇듯 어린 나이에 한국을 떠난 미술가들에게는 "유아기의 블록"이 함께 한다.

유아기의 블록이 형성한 강도의 블록

유아기에 한국을 떠난 미술가들에게 한국은 기억 속의 나라이다. 그런데 어린 시절 경험한 한국 문화에 대한 기억이 한국을 배경으로 연결이 되지 않는다. 한국적 맥락에서 떨어져 나와 자유롭게 떠도는 조각난 이미지들이다. 그렇게 파편화된 부분들이기 때문에 다른 조각들과 연결되어야 하는 불연속성의 일부이다. 배소현의 〈포장된 파편들(Wrapped Shards) #1〉(그림 31)은 깨진 도자기 파편과 같은 그녀 안의 이미지 기억들이 어떻게 하나로 연결될 수 있는지에 관한 질문이다. 깨진 파편들로 포장되었기 때문에 배소현 내면에는 강도적 에너지가 만들어진다. 조각난 파편들을 연결시키기 위해서이다. 이 작품은 조각난 기억의 틈에 강도가 작동하는 배소현의 "유아기의 블록 (a childhood block)"을 그린 것이다. "블록(block)"의 사전적 정의는 "장애물"이다. 정신 의학에서는 의식의 단절을 의미한다. 따라서 "유아기의 블록"은 어린 시절의 기억이 유기적으로 연결되지 않고 군데군데가 막혔다는 뜻이다.

어린 시절의 기억이 차단된 현상인 "유아기의 블록"은 그 유아기를 구성하는 요소들을 통해 현재의 삶을 재구성하게 한다. 그 단계는 기존의 조각난 기억들을 메꾸기 위한 작업으로부터 착수된다. 그

그림 31 배소현, 〈포장된 파편들 #1〉, 캔버스에 라이스페이퍼와 순수 안료, 205.7×205.7cm, 2002, 작가 소장.

래서 먼저 파편화된 기억에서 벗어나기 위한 탈영토화가 일어난다. 그것은 새로운 것을 만드는 창조적 작업으로 이어진다. 이러한 과정에서 깨진 기억의 조각조각을 타자의 요소들로 채우기 위해 미술가는 들뢰즈와 과타리(Deleuze & Guattari, 1987)가 설명한 "구분 불가능의 지대(a zone of indiscernibility)"로 들어간다. 그 결과, 탈영토화의 과정에서는 자신이 타자인지 타자가 자신인지 구별이 되지 않는 상황의 "번역"이 일어난다. 타자의 요소를 가져가기 위한 작업인 것이다.

이러한 들뢰즈의 "구분 불가능의 지대"가 인류학자 빅터 터너(Turner, 1982)에게는 "경계성"이다. 또한 호미 바바(Bhabha, 1994)에게는 "제3의 공간"이다. 반복하자면, 그러한 경계성과 제3의 공간에서 미술가는 타자의 요소들을 적극적으로 취한다. 다시 말해서, 욕망의 주체인 미술가에게 욕망을 성취하기 위해 대상 a가 활약하는 것이다. 그래서 들뢰즈와 과타리(Deleuze & Guattari, 1986)는 유아기의 블록이 욕망을 강화한다고 알려준다. 들뢰즈와 과타리에 의하면, 유아기의 블록은 또한 시간을 마음대로 옮기고 우선순위를 뒤바꾸며 다른 것들과의 연결을 확산시킨다. 그래서 그 연결을 위한 강도를 만든다. 이와 대조적으로 "유아기의 기억(a childhood memory)"은 어린 시절의 기억을 그대로 재현하는 태도이다. 정신분석에서 종종 볼 수 있듯이, 그것은 어린 시절에 전적으로 집착하는 경향이다. 따라서 이러한 유아기의 기억은 어린 시절로의 단순 재영토화이다. 이로 인해 욕망은 무화되고 과거의 단순 복사본만이 재생산된다. 들뢰즈와 과타리(Deleuze & Guattari, 1986)는 유아기의 기억과 블록을 다음과 같이 비교하여 설명하고 있다.

카프카의 기억력은 결코 좋은 편이 아니었다. 하지만 이는 훨씬 잘

된 일이다. 왜냐하면 유아기의 기억이란 치유할 수 없을 정도로 오이디푸스적이어서 욕망을 가로막아 사진에 가두고, 욕망의 머리를 구부리며 모든 접속으로부터 욕망을 절단해 버리기 때문이다.("추억이란 그런 것 아닌가요?'라고 나는 말했다. 그래요, 기억하는 것 자체도 슬픈 일이지만 그 대상과 얼마나 비슷한가요!") 기억은 유아기의 재영토화를 초래한다. 그러나 유아기의 블록은 다르게 작동한다. 그것이 아이에게 유일한 실제 삶이다. 그것은 탈영토화하며 시간 안에서 시간과 함께 자신을 이동시키면서 욕망을 다시 활성화하고 욕망의 접속을 증식시킨다. 그것은 강렬함이며, 가장 낮은 강도에서도 높은 강도를 만들어낸다.(pp. 78-79)

파편화되고 끊어진 기억들을 어떻게 하나로 통일될 것인가? 그런데 하나로 연결되는 온전한 유아기의 기억은 기억 그 자체로 남는다. 그러나 이러한 기억과 달리 유아기의 블록은 배경과 연결되지 않기 때문에 맥락에서 차단된 조각들이다. 배소현의 "포장된 파편들"과 같이 유아기의 블록은 유기적으로 연결되지 않은 채 조각조각 모여 있다. 서로 짝이 맞추어지지 않는 조각들이다. 조각난 파편들은 하나로 맞추어야 한다. 그래서 진신은 청자 조각들을 모아 짜 맞추기 작업을 시도하게 되었다. 결과적으로 배소현의 조각나 파편화된 기억은 이질성과 짝을 짓기에 이르렀다. 피에로 델라 프란체스카가 그린 성모 마리아의 배와 한복이 짝짓기 하였고 낙엽과 피 묻은 흙으로 한복의 부푼 부분이 채워졌다. 이렇듯 블록을 이룬 기억은 이질성과 화합적 결합을 이루며 무제한적으로 뻗어나갈 수 있다. 따라서 블록은 오히려 연속적이다. 그런 이질성의 화학 반응은 지극히 무제한적이다. 배경에서 떨어져 자유롭게 부유하기 때문에 멀리 있는 타자와도 쉽게 하나가 된다. 그 결과, 배소현은 머리에 계란 바구니를 이고 있

는 한국 여인을 전혀 다른 문화권의 작품과 짝짓기 하였다. 계란 바구니를 머리에 이고 있는 여인은 인생의 짐을 지고 있는 여인이다. 가족들의 시중을 들고 있는 여인이다. 이러한 연유로 그 여인은 벨라스케스의 "라스 메니나스(Las Meninas)"와 동일시되었다.

기억은 시간과 관계하며 변화한다. 그러나 차단된 기억에는 그것을 연결시키고자 하는 힘인 "강도"가 끼어 든다. 그 강도는 단편적 기억들이 연합된 블록을 만든다. 단편적 기억들은 조화가 되지 않기 때문에 불협화음을 낸다. 불협화음은 협화음을 만들기 위해 강한 울림을 낸다. 강도의 울림인 것이다. 단편적 기억들을 연결시키고자 에너지가 작용하는 것이다. 이렇듯 강도는 어느 한쪽의 역량이 다른 쪽으로 옮겨가는 에너지이다. 그렇기 때문에 그것은 존재가 가진 강렬한 가상적 힘이다. 이렇듯 유아기의 블록은 유아기의 기억과 구별된다. 그것은 기억에 얽매이지 않은 채 다른 문화적 요소들과 만나 협업하며 현재를 활성화시키는 힘으로 작동한다.

"깨진 조각들을 어떻게 하나로 맞출 수 있을까?" 진신의 2008년 작품, 〈청자의 잔재〉와 〈청자 실 2008〉에서 도자기의 이미지는 파편들의 간극과 그 관계에 따라 달라진다. 불연속적인 파편들이 원의 호상에 배치된다. 원은 우주이다. 깨진 파편들은 인접한 것들과 긴밀한 관계를 가진다. 이 파편들은 변동적인 또는 미분적인 간격을 두고 정렬된다. 그것은 들뢰즈와 과타리(Deleuze & Guattari, 1986)가 설명한 "블록"의 작용이다. 이 경우 파편들은 정확한 위치가 정해지지 않은 채 서로 치환하고 이동한다. x와 y가 어디에 있는지 알 수 없는 미분적 관계이다. 그것은 또한 계열-블록을 형성한다. 여기서 계열들은 강도적인 또는 잠재적인 것이다. 깨진 파편들로 이루어진 도자기 호상이 만들어지는 과정은 강도를 통해 그 모습을 드러낸다. 이러한 이유에서 〈청자의 잔재〉와 〈청자 실 2008〉은 강도의 블록이다. 강조하자

면, 들뢰즈와 과타리에게 "유아기의 블록"은 어린 시절의 기억과 전혀 다른 기능을 한다.

유아기의 블록과 기억

앞 장에서 파악하였듯이, 성인의 나이에 뉴욕으로 이주한 한국의 많은 미술가들은 타자와 다른 차이를 찾는 입장에서 어린 시절 경험했던 한국적 소재를 선택하였다. 그런데 미술가들이 순수 기억에서 끄집어낸 한국적 소재는 전치되고 위장되면서 21세기의 작품으로 만들어졌다. 따라서 그들의 작품은 순전히 기억을 기초로 만드는 것이 아니다. 욕망의 원인인 대상 a가 미술가들로 하여금 지금 현재의 욕망을 충족시키도록 작업을 하기 때문이다. 미술가들의 순수 기억은 캔버스에서 새롭게 "구성"되는 것이다. 자아의 나르시시즘이 작동하면서 욕망이 새로운 요소들을 집어넣고 과거는 편집된다. 그래서 들뢰즈와 과타리(Deleuze & Guattari, 1987)는 다음과 같이 선언한다. "생성은 반-기억이다(Becoming is an antimemory)"(p. 294). 우리의 체험은 하루가 지나면 희석된다. 그것이 기억이 작동하는 방법과 관련된다.

배소현과 진신의 작업이 말해주듯이, 이민자 미술가들의 작품 소재와 주제에는 깨진 파편 맞추기가 포함되고 있다. 이는 분명 조각난 기억의 파편들을 연결시키고자 하는 그들의 무의식의 표현인 것이다. 그러나 깨진 파편들은 결코 맞추어지지 않는다. 그런데 그들의 마음에는 항상 대상 a가 들어 있다. 서양란과 말벌이 각자의 욕망을 충족시키기 위해 순간적으로 각자의 대상 a가 되듯이, 이민자 미술가들의 조각난 기억은 타자의 요소와 관계 맺기가 더욱더 유연하다. 그리고 내가 타자인지 타자가 나인지 모르는 구분 불가능의 지대에 들어가 타자 요소를 취한다. 그것이 조각난 한국의 기억을 재구성하는 방

식이다. 이러한 맥락에서 들뢰즈와 과타리(Deleuze & Guattari, 1987)는 유아기의 블록과 기억의 차이를 재차 강조하였다. 들뢰즈와 과타리(Deleuze & Guattari, 1994)는 다음과 같이 설명한다.

> 모든 예술 작품이 기념비인 것은 사실이지만, 여기서 기념비는 과거를 기념하는 것이 아니라, 이벤트를 기념하는 복합물로 그 이벤트를 제공하고 오직 그 자체로만 보존되어야 하는 현재적 감각의 블록이다. 기념비를 만드는 행위는 기억이 아니라 우화적 소설화에 의해서이다. 우리는 어린 시절의 기억으로 글을 쓰지만, 현재의 어린 아이가 되어가는 유아기의 블록을 통해 글을 쓴다.(pp. 167-168)

사실상, 기념비를 만드는 작업은 "우화적 소설화(fabulation)"에 의해서이다(Deleuze & Guattari, 1994). 우화적 소설화는 상상력의 활약에 의해 가능하다. 미술가의 나르시시즘은 상상을 펼치며 우화적 소설을 쓰는 시각적 소설가가 되게 한다. 그것은 욕망의 원인인 대상 a 때문에 가능한 것이다.

요약하면, 어린 시절의 기억은 과거에의 단순 회귀인 재영토화에 불과하다. 이에 비해 유아기의 블록은 단편적 기억의 요소들을 통해 현재의 것들을 변형시키고 궁극적으로 탈영토화를 시도하면서 서로 다른 요소들과 연결 접속된다. 그것은 기억을 그대로 재현해내는 것이 아니다. 차단된 기억에 새롭게 관계한 것들이 접속된다. 다시 말해, 단편적 기억이 강도를 만들어 내면서 혼종적인 새로운 작품을 만들 수 있는 것이 유아기의 블록이다. 배소현이 피에로 델라 프란체스카가 그린 〈임신한 성모 마리아〉에 자극을 받아 낯선 문화가 하나가 되는 색다른 연출을 하게 만드는 것이 바로 그녀의 유아기의 블록이다. 성모 마리아가 그려진 원형 공간과 한복치마가 연결되었다. 한복

치마의 부푼 부분에 다시 낙엽과 흙이 연결되었다. 그러면서 인간의 머리가 땅에서 모습을 드러냈다. 합리적으로, 논리적으로 설명되지 않는 연상 작용이다. 이렇듯 유아기의 블록은 원래적인 상징을 무시하고 그것이 다른 배경으로 옮겨져 새로운 요소들과 짝을 짓는다. 그러면서 새로운 생성을 향한다.

이민자 미술가들에게 유아기의 블록은 현실일 뿐만 아니라 삶의 방법이다. 유아기 기억의 파편들이 삶의 흐름인 시간 속에서 타자의 요소들과 연결되어 전혀 다른 이야기를 만들어낸다. 그러면서 이들 미술가들은 정동을 얻는다. 들뢰즈(Deleuze, 1997)에게 정동은 힘의 잠재적 경험을 확보하는 복잡한 존재이다. 들뢰즈와 과타리(Deleuze & Guattari, 1986)는 유아기의 기억과 유아기의 블록을 욕망과 관련시키면서 다음과 같은 등식을 만들고 있다.

숙인 고개(초상화-사진): 최소한의 연결 접속, 어린 시절의 기억, 영토성 또는 재영토화와 함께 차단되거나 억압되거나 억압되고 무력화 된 욕망.
쳐든 고개(음악적-소리): 곧게 펴거나 앞으로 나아가고 그리고 새로운 방향, 유아기 블록 또는 동물 블록, 탈영토화에 열린 욕망.(p. 5)

욕망은 깨진 조각들을 연결시킬 수 있는 실마리를 찾기 위해 고개를 쳐들고 있어 늘 불안정하다. 이 시점에서 잠시 라캉을 회고하고자 한다. 앞 장에서 파악하였듯이, 라캉의 "주체 분열"은 소외와 분리의 단계를 거친다. 소외된 주체는 선택의 여지가 없다. 많은 한국인 미술가들이 대타자의 욕망에 매몰되어 자기 존재로부터 소외되어 "개념 있는 차이"의 한국 미술을 제작한다. "한국 미술은 이런 것이다!" 그런 개념을 가지고 조선시대의 도자기를 재생산한다. 한국의

여백의 미를 개념 있게 그려낸다. 이러한 소외에서 벗어날 수 있는 방법 중 하나가 줄리아 크리스테바가 개념화한 "추방"이다. 크리스테바(Kristeva, 1991)는 "추방(exile)"과 "소원함(estrangement)"을 이론화하였다. 크리스테바의 생각으로는 상식의 수렁에서 벗어나기 위해 언어, 성(性), 그리고 정체성으로부터 이방인이 되는 것이 필수적이다. 따라서 추방은 새롭게 글을 쓰기 위한 필수 조건이다. 언어라는 대타자에 매몰되어 주체가 소외 상태에 빠진다. 추방은 모국어를 새롭게 사용하도록 도우면서 주체를 되찾게 한다. 배소현은 그렇게 익숙한 것에서 떨어져 나와 새로운 인식을 부여하는 추방에 대해 다음과 같이 설명한다.

다음, 추방의 주제에 관해 이야기해야 합니다. 저는 항상 추방 생활을 했습니다. 그것이 가져오는 것은 과거의 무언가에 대한 "갈망(yearning)"이고 그것은 일종의 욕망입니다. 이탈리아로 이사했을 때 그 감정은 더욱 절실해졌습니다. 왜냐하면 저는 두 번 당했기 때문입니다. 추방당하면 거리, 시간, 공간의 이점을 누리게 되며, 그것이 나를 분명히 볼 수 있게 해줍니다. 몬테비데오에서 보았던 "트리플 라이트"라는 쇼는 매우 흥미로웠습니다. 한국인 미술가 두 명과 함께 공연을 했어요. 한국에서 자랐고 한국에서 교육받은 한국인 예술가였습니다. 저와는 달랐지요. 북한의 상황이 그 작업에 어떤 영향을 미쳤는지에 대한 TV 인터뷰가 있었습니다. 저는 그들의 반응에 놀랐습니다. 젊은 예술가는 그것이 그의 이슈가 아니라고 말했습니다. 그는 새로운 세대로 자랐으며 남북 통일에 관심이 있는 사람은 아니었습니다. 저는 1976년 미국으로 이민을 왔습니다. 부모님과 우리 가족의 한국에서의 시간은 얼어붙었습니다. 우리의 기억은 1976년에 멈추었습니다.

미국으로 추방되면서 배소현의 한국은 1976년까지로 국한되었
다. 그리고 미국 땅으로의 추방은 한국을 새롭게 각색하게 하였다. 추
방의 상태에서 한복 치마의 부푼 부분은 지극히 독특한 것으로 각인
되었다. 때문에 유아기의 블록은 기존의 문화적 요소들을 자유자재
로 옮겨 혼종성의 무대를 만든다. 그런 만큼 미술가들의 유아기의 블
록은 기존의 상징계를 새롭게 한다. 특별히 이민자 미술가들의 상징
계는 상대적으로 매우 유연하다. 그런데 뉴욕 미술계의 상징계와 그
들의 가슴에 있는 상징계에는 간극이 존재한다. 어느 상징계도 완벽
하지 않다. 그 틈을 통해 얼핏 실재계를 감각하게 된다. "깨어진 파편
들"로 채워진 배소현의 심연은 어느 순간 또 다시 "충동"에 사로잡힌
다. 이제 충동은 미술가들로 하여금 욕망을 자극하여 배치 행위를 하
게 한다.

욕망의 배치자로서의 미술가

욕망이 미술가들에게 어떤 구성적 또는 형성적 힘을 가지고 있
는가? 결핍으로서 욕망은 결코 이러한 질문에 답하지 못하였다. 결핍
되었기 때문에 욕망한다는 것은 존재 자체에 대한 불만이 있음을 전
제로 한다. 누구든지 결핍으로 인한 욕망을 경험한다.

그런데 욕망이 충족되어도 우리는 또다시 욕망한다. 그리고 이
현상이 라캉이 설명한 "욕망의 환유"가 된다. 같은 시각에서 들뢰즈
와 과타리(Deleuze & Guattari, 1986)는 욕망의 대상이 끊임없이 인접
한 다른 것으로 바뀌는 과정을 "인접성"과 "욕망의 인접성"으로 설명
하고 있다. 즉, 인간은 어떤 욕망에 사로잡혀 그 욕망과 관계없는 다
소 모순적인 행동을 종종 하게 된다. 그런데 라캉의 욕망은 주체가
힘을 구축하여 그 욕망을 성취하는 과정을 설명하지 못하였다. 라캉

과 구조주의자와는 다른 맥락에서 들뢰즈와 과타리(Deleuze & Guattari, 2009)에게 욕망은 결여된 것을 채우려는 의지가 아니다. 오히려 이들의 욕망은 무엇인가를 생산하려는 의지이다. 때문에 욕망은 본질적으로 생산과 동일한 것이다. 다시 강조하자면, 결핍으로서 욕망에 대한 라캉의 이해는 들뢰즈와 과타리가 발전시킨 "생산으로서 욕망"이라는 견해와 대립한다. 들뢰즈와 과타리의 견해를 지지하기 위해 배소현은 다음과 같이 말한다.

> 욕망은 시적 아이디어와 비슷합니다. 창작 과정에서 욕망이 필요하며 모든 예술가는 무언가를 창조하기 위해 욕망합니다. 스튜디오에 앉아 있을 때 저는 정체성에 대해 생각하지 않습니다. 창을 닫은 제 스튜디오는 뉴욕에 있습니다. 그래서 저는 제 창문을 통해 뉴욕을 봅니다. 그때 뉴욕은 단지 그림이 됩니다. 저는 뉴욕에 있지만 문을 닫으면 단지 스튜디오에 있습니다. 저는 아무런 생각 없이 작품에 임합니다. 다시 말해서 저에게는 단지 욕망만이 있을 뿐입니다. 욕망을 충족시키기 위해 작품을 만듭니다.

들뢰즈(Deleuze, 1994)는 욕망에 대해 다음과 같이 설명하고 있다.

> 무의식이 욕망하고 욕망하는 것은 사실이다. 그러나 욕망이 가상의 대상에서 욕구와의 차이의 원리를 찾는 것처럼, 그것은 부정의 힘이나 반대의 요소로 나타나는 것이 아니라 욕망과 만족과는 다른 영역에서 작동하는 질문, 문제 제기 및 탐색의 힘으로 나타난다. 질문과 문제는 사변적인 행위가 아니며, 따라서 완전히 잠정적이며 경험적 주체에 대한 순간적인 무지를 나타내는 것이다.(p. 106)

실제로 들뢰즈와 과타리(Deleuze & Guattari, 1986)에게 욕망은 형식이 아니라 절차이자 과정이다. 가슴에서 들끓고 있는 뜨거운 욕망. 결국 욕망은 모든 위치, 다양한 상징계를 거뜬하게 통과할 수 있는 힘이다. 그래서 배소현은 다음과 같이 말할 수 있다.

유사점은 결국 차이점보다 중요합니다. 우리가 모두 인간이고 욕구와 욕망이 있다는 점을 기억한다면 그것은 모두 어떤 특유의 시각에 빠진다고 생각합니다. 그건 아주 간단하게 생각할 수 있는 것인데 우리는 왜 그것을 이해할 수 없는지 모르겠습니다. 우리가 처음 사람을 인간으로 본다면, 모든 것은 모두 욕망 안에 있다는 것을 알게 됩니다.

욕망은 배치를 통해 수렴된다. 욕망은 배치만을 알고 배치만을 행한다. "배치"에 해당하는 프랑스어 명사 단어, "*agencement*(아장스망)"의 동사 "*agencer*(아장세)"는 "실험하다" 또는 "마련하다"의 뜻을 포함한다. 아장스망은 구체적인, 일종의 결과인 아상블라주를 만든다. 미술가가 배치에 집중하기 위해서는 비유기적인 "기관 없는 몸(Body without Organs)"이 되어야 한다. "기관 없는 몸"은 구체적인 형상이 형성되기 이전의 상태이다. 그것은 구체성에서 멀어져 막연한 생각을 실험해 볼 수 있는 무한의 잠재성인 카오스의 상태이다. 이와 같은 카오스의 잠재성을 복원해 내기 위해 "기계"가 작동한다. 기계는 욕망인 채로 있다. 들뢰즈와 과타리(Deleuze & Guattari, 2009)에 의하면, 모든 기계는 자기 안에 비축해 놓은 일종의 코드를 가지고 있다. 기계는 효과를 나타내기 위해 맥락을 절단할 뿐만 아니라 이질적인 것을 가져다 붙인다. 이러한 이유에서 들뢰즈와 과타리(Deleuze & Guattari, 2009)에게 "기계(machine)"는 존재론적 의미를

가지는 용어이다. 특별히 과타리가 보기에 정신은 특정한 모형에 의해 작동하는 것이 아니라 다양한 방향에서 다른 것들과 접속하면서 움직인다. 구조주의의 시각에서 주체의 움직임은 일정한 "구조(structure)"에 따른 것이다. 이에 비해 과타리에게 그 움직임은 "구조적"인 것이 아니라 "기계적"인 것이다. 과타리는 "구조"라고 하는 것 또한 실제로는 다양한 부품들이 조립되어 작동하는 것에 불과하다고 주장하였다.

욕망을 성취하기 위한 기계는 끊임없이 배치를 향한다. 욕망은 그것이 배치 자체라는 점에서, 기계 톱니의 부품 및 기계의 권력과 엄격하게 하나를 이룬다. 욕망은 분해되는 기계이고 다시 기계로 만들어진다. 배치는 욕망의 흐름을 따라 행동한다. 배치는 안정된 상태가 아니다. 다른 변화가 얼마든지 가능하다. 한 개인의 자아가 유지되는 상태도 이와 같다. 자아 또한 안정된 상태가 아니라 배치의 과정에 있기 때문에 변화를 겪는다. 그렇기 때문에 변화하는 정체성이다. 욕망의 배치에 따라 달라지는 정체성이다.

한국적 정체성을 유지할 수 있었던 유일한 공간인 집을 떠나자 이민자 미술가들의 욕망은 사회적 공간과 더욱 밀착되었다. 사회에서 일어나는 이벤트는 그들을 의식적으로, 무의식적으로 급속도로 변화시키는 촉매제가 되었다. 넓은 의미에서 "이벤트"는 앞으로 시공간에서 일어나는 예상하지 못한 불확실한 변화의 기제를 의미한다. "이벤트"는 미술가들이 경험하는 정규적인 일상뿐만 아니라 일상에서 벗어나는 일도 포함한다. 그들은 일상에서 겪는 일에 의해 점차 변화하게 된다. 또한 전혀 기대하지 않았던 사랑과 같은 "빅 이벤트"가 일어나면 정체성의 변화에는 가속도가 붙는다. 이들 미술가들의 배우자 또는 동거인이 다른 국적을 가지고 있거나 다른 언어를 사용하는 "이벤트"는 미술가들의 욕망이 또 다른 배치를 하도록 재촉한

다. 그래서 배소현은 코리안 아메리칸, 이탈리안, 그리고 아메리칸의 경계를 넘나들 수 있다. 진신 또한 욕망이 작동하는 한 코리안 아메리칸 되기와 아메리칸 되기를 반복할 수 있다. 그녀는 두 개의 상징계를 오간다. 미술가들은 욕망하는 존재이다. 그리고 이러한 욕망은 그들에게 기존과는 다른 배치를 하게 한다. 그러한 배치에 의해 끊임없이 다른 작품을 만들면서 또다시 변화한다. 욕망이 배치를 이끌면서 미술가들은 한국 미술가 되기와 아메리칸 미술가 되기를 거듭한다.

한국 미술가 되기, 아메리칸 미술가 되기

완전한 한국인도 미국인도 아닌 민영순의 정체성은 자신을 어디에 위치시키는지에 따라 달라지는 변동적인 것이다. 즉, 스튜어트 홀 (Hall, 2003)이 말한 바, "포지셔닝"에 의해 변화하는 정체성이다. 그래서 한국에 대한 관심이 커질 때에는 한국적 정체성이 보다 견고하게 자리 잡는다. 민영순의 작업은 이 점을 보여주기 위한 시도이다. 이렇듯 내가 나를 어떻게 말하는지에 따라 달라진다는 시각에서 정체성이란 스스로 만들어가는 것이다. 이러한 자세는 민영순에게 세계에 대한 새로운 시각을 제공하였다. 내가 만드는 의미로 구성되는 세계이다. 이러한 맥락에서 홀(Hall, 1996)은 우리의 정체성이 타자와 자신이 이루어낸 담론의 "재현" 안에 존재하거나 구성된다고 주장하였다. 홀에 의하면, 우리 모두는 특정한 장소, 시간, 역사, 문화를 배경으로 글을 쓴다. 이는 정체성이 우리 자신을 특정 상황의 주역으로 또는 주변인으로 재현시킬 때 형성된다는 뜻이다. 같은 맥락에서 폴 리쾨르(Ricoeur, 1991)는 "서사적 정체성(narrative identity)"을 주장하였다. 이렇듯 정체성은 고정불변하는 실체가 아니라 어떻게 재현시키는지에 달려 있다. 홀과 리쾨르가 주장한 것처럼 정체성은 궁극

적으로 "재현"에 의해 형성된다. 이 점을 새롭게 조명하기 위해 진신은 한국에서 가져온 도자기 파편들을 모아 한국 도자기의 이미지를 만드는 프로젝트를 실행하며 한국 미술가 되기를 시도하였다. 이에 대해 진신은 다음과 같이 말한다.

저의 정체성을 말하자면 실제로는 코리안 아메리칸입니다. 그런데 저에게 그 정체성은 거의 모순에 가까운 것입니다. 무엇인가가 한국적일 때 또 한편에서 무엇인가는 미국적입니다. 극단의 차이입니다. 그러나 그러한 극단의 차이들인데도, 저는 이 둘을 이해할 수 있습니다. 저는 이 둘에 비평적일 수도 있습니다. 그리고 때때로 저는 어느 하나가 다른 개념과 반드시 모순을 나타낸다고 생각하게 됩니다. 그것은 이상하게 이 둘이 공존할 수 있다는 의미입니다. 한국은 동종 문화의 공간이며, 미국은 그와 반대인 매우 다양한 곳입니다. 저는 나머지 다른 하나로서 또 다른 하나에 편안해지면서, 어떤 갈등도 없습니다. 그것은 다르게 작동하는데, 이러한 라벨 사이에는 분명 미묘한 선이 존재합니다. 그것은 음과 양의 종류입니다. 하나는 다른 하나가 일어나기 위해 발생해야 하지만 충돌할 필요는 없습니다. 저는 설치 작품을 그렇게 만드는데, 그 작품에는 많은 해석이 있고, 그중 일부는 반대의 태도나 의미이지만 함께 공존할 수 있습니다. 현실이 취약성 또는 유약성에 대해 다소 비극적으로 말하는 것이라면, 동시에 많은 것들을 하나로 모으는 낙관론과 강점에 관한 것이기도 합니다. 저는 [한국성과 미국성의 공존이] 모순적이라고 생각하지 않습니다. 저는 [이 두 상반된 요소로 인해] 갈등하지 않습니다. 왜냐하면 이것들이 설상 다르다 해도, 서로 모순되지 않다고 생각합니다. 저는 둘이기 때문에, 왜 한국인이 그런 입장인지 비평하고 이해할 수 있습니다. 저의 또 다른 극단에서는 미국인으로서 매우 다

른 시각이 제공됩니다. 미국인으로서 저는 한국적 가치를 이해할 수 있지만, 또한 비평적일 수 있습니다. "이것은 좋다 또는 저것은 좋지 않다" 그런데 그런 좋고 나쁨은 단지 시각차입니다. 둘에 좋은 것이 [각각] 있을 것입니다. 그래서 저는 다른 시각차를 즐깁니다.

반복하자면, 진신은 극단의 차이가 음과 양처럼 공존할 수 있다고 생각한다. 그녀는 두 자아를 가지고 있다고 하였다. 진신이 말하기를 "다른 하나로서 또 다른 하나가 편안해지기 때문에 저에게는 어떤 갈등도 일어나지 않습니다. 그것들은 다르게 작동하는데, 이러한 라벨 사이에 미묘한 선이 존재합니다." 이러한 시각에서 들뢰즈와 과타리(Deleuze & Guattari, 1986)는 다음과 같이 설명한다. "모든 것이 욕망이고, 모든 선들이 욕망이다"(p. 56). 우리가 선을 넘는다고 말할 때에는 바로 욕망을 자제하지 못한다는 뜻이다. 따라서 진신에게는 언제든지 넘어야 하는 욕망의 선이 존재한다. 그 경계를 넘을 수 있는 "미묘한" 경계의 선이 있다. 진신의 마음에는 또한 다양한 선들이 공존한다. 즉 욕망의 선은 하나가 아닌 복수이다. 따라서 욕망은 한 선에서 다른 선을 넘고자 한다.

미국인과 한국인의 모순 또는 차이가 평화롭게 공존하는 진신에게 정체성은 이중적 정체성이다. 마찬가지로 민영순은 아시안 아메리칸 여성, 코리안 아메리칸을 포함하여 복수적 정체성을 가진다. 따라서 본질적인 질문이 제기된다. 서로 배타적이지 않은 두 질서의 공존이 가능한가? 자아는 단일한 것인가? 복수적인 것인가? 같은 맥락에서, 들뢰즈와 과타리(Deleuze & Guattari, 1987)는 묻는다. "늑대는 한 마리인가? 여러 마리인가?" 진신에게 동양인과 서양인의 이중적 정체성은 이원론적으로 분리되지 않으며 나눌 수도 없는 "개별적인(individual)" 한 개인의 것이다. 이 양자, 즉 동양과 서양의 정체성은

항상 가변적이다. 진신은 말할 것이다. "내 안에는 타자가 공존한다," "나는 또 다른 타자이다(I am an other)." 그렇게 두 개의 가치관이 공유되며 공존한다. 미셸 푸코에게 그것은 인식론적 단절이다.[17] 그런데 이질적인 두 정체성의 통합이 가능한 것인가? 진신에게는 한국적인 것과 미국적인 것이 분명 차이로서 공존한다. 그것은 분명 모순적인데 어쨌든 그녀 안에 공존한다. 두 자아인 것이다. 두 자아의 차이가 함께하는 것이다. 그 "차이"에 대해 들뢰즈(Deleuze, 1994)는 다음과 같이 설명한다.

> 차이는 부정이 아니다. 반대로 부정은 아래에서 보면 차이가 반전된 것이다. 소의 눈에는 항상 촉광이 있다. 차이는 첫째, 정체성에 종속되는 재현의 요구 사항에 의해 반전된다. 그 다음에는 부정적인 환상을 불러일으키는 "문제"의 그림자에 의해 반전된다. 마지막으로, 강도를 덮거나 설명하는 크기와 특성에 의해 반전된다.(p. 235)

진신은 한국성과 미국성이라는 다른 개념이 대립하는 모순이 역설적으로 이 둘의 공존에 대한 방증임을 설명하였다. 다시 말해, 진신의 내면은 한국성과 미국성이 대립하며 음과 양처럼 극단에서 조화를 이룬다. 이에 대해 들뢰즈(Deleuze, 1994)는 다음과 같이 설명한다.

> 우리 자신이 그럴 만한 반대에 직면할 때마다 그리고 이러한 반대가 퍼져 있는 범위에서 우리는 그것을 극복하고 해결할 수 있는 광범

17 이러한 개념은 저서 『과학 혁명의 구조(The Structure of Scientific Revolutions)』에서 토마스 쿤(Kuhn, 1996)이 두 개의 같은 체계에 같은 잣대를 들이댈 수 없다는 "불가공약성(incommensurability)"을 통해 설명하고 있다.

위한 종합에 의존해서는 안 된다. 반대로, 구성 요소의 격차 또는 둘 러싸인 간격은 강도적 깊이에 서식한다. 이것들은 부정적 환상의 근 원이기도 하지만, 동시에 이 환상을 부정하는 원리이기도 하다. 차 이만이 문제를 일으키기 때문에 깊이만이 해결한다. 서로 다른 것의 종합이 화해로 이어지는 것이 아니라(유사 긍정), 반대로 서로 다른 것의 차별화가 강도를 긍정하는 것이다. 반대는 항상 평면적이며, 주어진 평면에서 원래 깊이의 왜곡된 효과만을 표현한다. 이는 종 종 입체적 이미지에 대해 언급되었다. 보다 일반적으로, 모든 힘의 장은 잠재적 에너지로 되돌아가고, 모든 반대는 더 깊은 "이질성"을 가리키며, 이질적인 사람들이 먼저 깊이 있는 소통의 질서를 발명하 고 서로를 감싸는 차원을 재발견하여 자격을 갖춘 확장성의 내면세 계를 통해 거의 인식할 수 없는 집중적인 경로를 추적하는 정도까지 만 시간과 확장성에서 반대들이 해결된다.(pp. 235-236)

진신은 욕망의 배치에 따라 차이가 공존하는 한국인 되기와 아 메리칸 되기를 반복한다. "한국인 되기"와 "미국인 되기"의 "~되기" 는 들뢰즈의 "생성(becoming)" 철학을 통해 해석할 수 있다. 들뢰즈 와 파르네(Deleuze & Parnet, 2007)는 생성을 다음과 같이 설명한다.

생성은 하나의 항이 다른 하나의 항으로 되는 것이 아니라, 각각의 항이 다른 항, 즉 둘 사이에 공통되지 않은 어떤 단일한 생성과 마주 치는 것이다. 왜냐하면 이것들은 서로 아무런 관련이 없지만, 두 항 들 사이에 있으며, 그 자신만의 방향, 생성의 블록, 비-평행적인 진 화를 가지기 때문이다. 이것이 바로 이중 포획, "말벌과 난초(the wasp AND the orchid)"이다. 즉 말벌 속에 있는 것도 아니고, 난초 에 있는 것도 아니다. 교환되어야만 섞일 수 있는 것도 아니고, 둘

사이에 있고 둘 밖에 있으며 다른 방향으로 흘러가는 어떤 것이다. 마주친다는 것은 찾고, 포착하고, 훔치는 것이지만 오랜 준비 외에는 찾을 수 있는 방법이 없다. 훔친다는 것은 표절, 베끼기, 모방, 유사 행위와 반대되는 개념이다. 포획은 항상 이중 포획이고, 도둑질은 이중 도둑질이며, 상호적인 것을 생산하는 것이 아니라 비대칭적인 블록을 만드는 것이며, 비평행 진화, 항상 "외부"와 "사이"이다. 그래서 이것은 대화가 될 것이다.(pp. 6-7)

민영순은 "대화"를 설명하며 들뢰즈의 주장을 지지한다.

당신이 어떤 의미를 전달하는 일을 하려고 노력하지만 다른 사람들이 그것을 완전히 이해할 수 있는지의 여부는 여전히 의문이지만, 당신은 당신이 그 일에 최대한 많은 의미를 부여했다고 생각합니다. 관객이 이해할 수 있기를 바랍니다. 때로는 오해가 있거나 다른 용어에 대한 이해가 흥미로울 수도 있습니다. 그들이 처음에는 깨닫지 못했을 수도 있는 작품에 대한 새로운 관점을 제시할 수 있지만, 청중과의 대화라는 것을 알고 있습니다. 그리고 그것은 대화입니다.…… 그것은 진실로 유익한 대화입니다.…… 당신이 작품을 만들고 많은 의미를 전달하려고 노력하며 때로는 감상자들이 내가 생각했던 방식으로 해석하지 않습니다. 그러나 그들은 다른 대화를 시작합니다. 만약 당신이…… 만약 그 대화가 흥미롭다면, 나는 그들로부터 무언가를 배울 수 있습니다.

"대화"를 통해 새롭게 거듭나고자 한다. 이를 위해 진신은 한국인 공동체에 참여하며 "한국인 되기" 프로젝트를 기획하였다. 그녀는 뉴욕 퀸즈 플러싱 소재 한인 공동체에 작품을 제작하기 위해 한국을

방문하였다. 그녀는 한국의 문화유산으로서 전통 도자기에 각별한 애정을 가지게 되었다. 그 결과 플러싱에 도자기를 매체로 한 작품을 만들게 되었다. 진신이 2008년도에 브로드웨이 스테이션 정면에 제작한 청자 실루엣의 모자이크 벽화는 한국의 전통 도자기 파편들을 배치한 것이다. 초록과 비색으로 통일된 형태는 청자만의 독보적 아름다움을 실감나게 한다. 이 프로젝트에 사용된 도자기 파편들은 진신이 한국의 이천 도요지에 널린 파편들을 가져온 것이다. 그렇게 해서 브로드웨이 스테이션에 그 파편들은 한국인의 디아스포라 문화사를 은유하고 있다.

맨해튼 동쪽 새로운 63번가 두 번째 길(63 Street 2nd Avenue)에 있는 역에 만든 〈엘리베이티드(Elevated)〉는 진신에게 "뉴요커 되기" 프로젝트의 일환이다. 제목 "엘리베이티드"는 현재는 철폐된 "세컨드 에비뉴 엘리베이티드(Second Avenue Elevated)"[18]라고 불렸던 뉴욕 맨해튼의 고가철도에서 따온 이름이다. 〈엘리베이티드〉는 1940년대에 "세컨드 에비뉴 엘리베이티드" 고가선이 해체되고 새로운 역이 들어선 사실을 상기시키기 위한 의도를 가진다. 즉, 〈엘리베이티드〉는 "창조적 파괴"에 입각하여 새롭게 재건된 역임을 환기시킬 목적으로 제작되었다. 오늘날의 출퇴근자들은 새로운 지하철역에서 에스컬레이터를 타고 지하로 내려가는 동안 〈엘리베이티드〉를 보며 과거 고가선을 타고 통근하였던 사람들과 조우하게 된다. 그래서 이 작품은 과거의 기억을 불러일으키면서 과거와 현재, 그리고 미래가 공존하는 뉴욕시의 존재를 알게 된다. 진신은 이 역에 대해 각별한

18 Second Avenue Elevated 또는 Second Avenue El로도 알려진 IRT Second Avenue Line은 1878년부터 1942년까지 미국 뉴욕 맨해튼의 고가철도였다. 1940년까지 Interborough Rapid Transit Company에서 운영했고 뉴욕시가 IRT를 인수하였다. 57번가 역 북쪽 노선은 1940년 6월 11일에, 나머지 노선은 1942년 6월 13일에 폐쇄되었다.

애정을 가지고 있다. 이 작품에서 그녀가 가장 좋아하는 캐릭터는 큰 서류 가방을 들고 있는 청년이다. 진신은 앞을 똑바로 바라보는 극소수의 인물들 중 한 명과 자신을 동일시한다. 그 인물의 이미지는 첫 직장에 출근하는 모습이다. 다소 긴장한 것 같지만 그의 눈은 야심에 차 있다. 진신에 의하면, "그의 모습은 처음 뉴욕에 왔을 때의 저를 생각나게 합니다." 그녀는 꿈을 이루기 위해 뉴욕 땅을 밟던 과거를 회상한다. 기대와 설렘과 함께 열심히 살기를 다짐하던 자신의 모습이 새록새록 떠오른다. 그녀는 이 작품 속의 인물이 살았던 경험을 바쁜 일상 속의 통근자들과 함께 공유하고자 한다. 그렇게 함으로써 통근자들이 스스로의 삶을 긍정할 수 있는 힘을 가질 수 있길 희망한다. 이렇듯 그녀는 자유자재로 아메리칸 되기에 참여한다. 진신은 다음과 같이 말한다.

진정한 "뉴욕 정신"이 무엇을 의미하는지 아는 사람은 이를 현재의 삶에 적용할 수 있을 것입니다. 이 설치 작품이 특정 시대보다 오래 살아남는 뉴욕의 양상이 있음을 보여주기 때문입니다.

들뢰즈가 말한 바대로 진신의 한국인 되기, 미국인 되기는 모방도 동화도 아니다. 들뢰즈와 파르네(Deleuze & Parnet, 2007)에 의하면, 그것은 비평행 또는 비대칭 진화, 두 계열 사이의 결혼과 같은 현상이다. 들뢰즈는 다시 말벌과 서양란의 예를 들면서 이를 설명한다. 말벌의 서양란 되기, 서양란의 말벌 되기는 각기 다른 종이 닮아 가는 것이다. 두 종이 상호작용하면서 각자의 역할에 맞는 임무를 수행한다. 블록 관계의 말벌과 서양란은 서로 관계가 없는 종이다. 이렇듯 종을 초월한 이 두 존재의 재생산이 들뢰즈와 파르네(Deleuze & Parnet, 2007)에게는 "비평행적 진화"이다. 들뢰즈와 파르네(Deleuze

& Parnet, 2007)에 의하면, "분화에 의해 진행되는 것이 아니라 완전히 이질적인 존재들 사이의 한 선에서 다른 선을 껑충 뛰어 도약하는 것이다"(p. 26). 그리고 그것은 탈영토화를 통해 가능한 것이다. 한국인 되기, 미국인 되기는 비평행 진화이다. 소위 말하는 각기 다른 인간 종류로서 "인종(人種)"이지만 미국인도, 한국인도, 이탈리아인도될 수 있다. 각기 다른 "인종"이지만 미국인보다 더 전형적인 미국인이 될 수 있다. 다른 "인종"으로서 서양인이지만 한국인보다 더 전형적인 한국인이 될 수 있다. 이것이 말벌과 난초의 각기 다른 종이 닮아갈 수 있는 비평행 진화이다.

〈엘리베이티드〉를 통해 감상자는 만남과 생성의 대화를 하게 된다. 이러한 시각에서 진신이 추구하는 바는 "모든 뉴요커들과 공동으로 작업한 작품"이다. 다시 말해, 진신의 작품은 많은 뉴요커들과의 대화의 결과이다. 이러한 이유에서 이 작품은 더욱더 많은 사람들에게 대화를 유도할 것이다. 그래서 이 작품은 뉴욕에 모여 사는 각기 다른 "인종"들에게 대화를 이끌어내면서 아메리칸 되기에 적극적으로 동참하길 요구한다. 들뢰즈와 과타리(Deleuze & Guattari, 1987)에게 이러한 "되기"의 생성은 가장 지각하기 힘든 것이다. 그런데 그와 같은 "타자 되기"가 우리의 삶을 아우르고 삶에 취하게 한다. 삶의 절정은 타자와 함께할 때이다. 결국 타자와 더불어 사는 삶이 새로운 생성을 향하게 한다. 이러한 시각에서 푸코(Foucault, 1988)는 통일된 주체는 없다고 선언한다. 주체는 맥락에 따라 달라진다. 미술가들은 특정 맥락에 맞게 자신들을 다른 형태로 바꿀 수 있다. 주체는 "다형태(multiform)"이다. 그래서 들뢰즈와 과타리(Deleuze & Guattari, 1987)의 질문을 재차 떠올리게 된다. "늑대는 한 마리인가? 여러 마리인가?" 즉, 자아는 하나인가? 여럿인가? 미술가들은 한국인이 되었다가 미국인으로 변모한다. 이 둘은 다른 형태를 취한다. 그와는 달리

그들의 "독특성"은 그들 안에 남겨져 있다. 그럼에도 불구하고 그것 또한 변화한다. 그래서 어린 시절에 보았던 한국의 소재를 다른 맥락으로 옮기길 즐기는 배소현은 다음과 같이 말한다.

저는 미국인입니다. 이제 한국인이 되는 것은 이득이 되고 있습니다. 지금 한국인들은 많은 관심을 받고 있다고 생각합니다. 한국인이라는 사실이 저를 돕고 있습니다. 저는 둘 다입니다. 그래서 이 둘에서 이득을 취해야 한다고 생각합니다. 저는 한국인이라고 그리고 저는 미국인이라고, 그리고 저는 어느 시점에서 이탈리아 사람이라고도 느낍니다.…… 그것이 단지 현실입니다. 그리고 그 상황에서 제 자신은 매우 전략적으로 잘 대처할 수 있습니다. 저는 세 나라 언어를 말할 수 있습니다. 저는 트라이컬처럴(tri-cultural)입니다. 그런 시각에서 적응하는 방법을 쉽게 배울 수 있습니다. 그리고 저의 경우가 모든 인간에게 같을 것입니다.

관계에 따라 욕망이 원하는 대로 변화할 수 있는 정체성이다. 배소현의 한국인 되기, 미국인 되기, 그리고 이탈리아인 되기는 이러한 맥락에 있다. 진신의 한국 미술가 되기, 아메리칸 미술가 되기 또한 마찬가지이다. 위치 설정에 따라 변화하는 민영순의 정체성은 결국 관계 맺기에 의한 것이다. 그리고 그것은 욕망의 배치에 의해서이다. 한국인 미술가 되기, 미국인 미술가 되기를 거듭하게 하는 욕망의 배치이다.

요약

어린 나이에 부모를 따라 미국으로 이주한 미술가들인 민영순,

배소현, 그리고 진신의 정체성은 단순하게 정의되지 않는 복합적인 것이다. 그들의 정체성은 때로는 불안정하고 불연속적이다. 민영순의 정체성은 기본적으로 코리안 아메리칸이다. 민영순의 시각에서 코리안 아메리칸은 완전한 한국인도 미국인도 아닌 어중간한 위치에 있는 존재이다. 욕망이 향하는 방향에 따라 변화할 수 있는 유동적인 정체성이다. 민영순이 한국인으로서의 정체성을 강화할 수 있었던 계기는 "한국인 청년 연합"에 참가하여 성인의 나이에 뉴욕으로 진출하였던 한인 미술가들과 교류하면서이다. 한국인 되기 또는 한국 미술가 되기는 그들과의 "대화"를 통해 가능하였다. 대화하면서 한국 미술가 되기를 직접 실천할 수 있었다. 이를 계기로 민영순은 한국사를 학습하게 되었다. 그 결과, 정체성이 자신을 어디에 포지셔닝하는지에 따라 달라질 수 있다는 사실을 알게 되었다. 이를 확인하기 위해 민영순은 스스로 중요하다고 의의를 두고 있는 한국과 미국의 이벤트를 이야기로 재현시킨 작품을 제작하였다. 이렇듯 정체성은 불변하는 본질적 실체가 있는 것이 아니다. 그것은 끊임없이 변화하는 과정에 있다.

배소현은 미국에서 성장하였기 때문에 스스로를 미국인이라고 정의한다. 그럼에도 불구하고 그녀의 정체성은 또한 단순하게 정의할 수 없는 지극히 복합적인 것이다. 그 이유는 유기적으로 연결되지 않는 어린 시절 한국에서의 단편적 기억이 심연에서 "포장된 파편들"로 남아 있기 때문이다. 단편적인 기억의 조각들인 〈포장된 파편들〉은 하나로 완성되길 기다리고 있다. 그러한 지각이 배소현에게 동일한 전체로서의 하나를 만들도록 욕망이 심연에서 출렁거린다. 그 욕망은 강도를 얻으면서 다른 방향으로 환유한다. 그래서 그녀는 지속적으로 한국적 소재를 찾게 된다. 배소현의 욕망은 자신에게 부재한 어린 시절을 내평리의 어린이를 통해 충족하고자 하는 김명희의

경우와 유사하다. 배소현과 가족에게는 금단의 북한 땅이 욕망의 원인인 대상 a로 남아 있다. 도달할 수 없는 대상 a이기 때문에 그것은 한과 같은 슬픔으로 남아 그녀에게 내장 감정을 요구한다. 다시 말해서, 내장 감정만이 그 한을 일시적으로 완화시킬 수 있다. 이렇듯 배소현의 작품은 모호한 상태에서 이중적 정체성의 심층을 파고든 결과이다. 결과적으로 그녀의 대부분의 작품에는 한국인과 서양인의 두 정체성이 모순적으로 이중 코딩되어 있다.

진신은 자신이 한국에서 살고 있지 않기 때문에 온전한 한국인이 아니라고 생각한다. 한국은 단지 기억 속의 나라이다. 그녀의 심연에서 지워지지 않은 채 부유하는 기억의 나라이다. 진신은 마음속에 자리 잡은 한국에 대한 기억의 조각들을 연결시켜 한국적 정체성을 강화하고자 하였다. 뉴욕 퀸즈 플러싱의 롱아일랜드 철도(LIRR) 브로드웨이 스테이션에 설치한 벽화 〈청자의 잔재〉는 그러한 의도로 제작하였다. 〈청자의 잔재〉는 일률적이지도 규정적이지도 않은 도자기 조각들을 모자이크로 만든 한국의 전통 도자기 이미지로 되어 있다. 그 돌조각들은 전 세계의 구석구석을 떠돌고 있는 디아스포라 한국인의 총체이다. 따라서 이 작품은 현재 한국의 문화적 정체성에 대한 시각적 은유이다. 이 작품에서 진신은 돌 한 조각이 되었다. 그녀는 청자 조각들을 모아 만든 프로젝트를 통해 "한국인 되기"에 임한다. "한국인 되기"는 돌 한 조각으로서의 자신을 확인하는 것이다. 그런데 그 돌 한 조각 하나로서 진신의 "한국인 되기"가 성취되는 것은 아니다. "한국인 되기"의 돌 한 조각은 다른 조각들과 함께 "어우러지기"이다. 결국 "다른 조각들과 어우러지기"를 통해 가능한 "한국인 되기"이다. 한국인 되기와 동시에 진신은 뉴욕 맨해튼 지하철역에 제작한 〈엘리베이티드〉를 통해 "미국인 되기"를 적극 실천한다. 진신에게 한국인 되기와 미국인 되기의 프로젝트는 타인과의 만남을 통해

그녀의 존재를 스케치하면서 가능하였다. 그것은 미분적 관계의 블록을 형성하는 것과 같다. 그러한 블록을 통해 만들어지는 미국인 되기이다. 따라서 생성은 어느 한 사람 되기에 의한 것이 아니라 모든 사람들의 사이에 있을 때 가능해진다. 즉, 생성은 "대화"에 있다. 민영순도 이를 지적한 바 있다. 민영순과 진신을 새롭게 거듭나도록 하는 촉매제는 관계의 만남에서 일어나는 대화이다.

요약하면, 민영순은 자신을 코리안 아메리칸으로, 배소현은 미국인으로, 진신은 코리안 아메리칸으로 스스로를 정의한다. 그러나 그와 같은 정의와 별개로 미술가들의 한국에 대한 기억의 편린들이 이들을 새로운 생성의 길로 이끈다. 기억이 있는 한 이들은 한국인 되기와 미국인 되기가 가능하다. 이렇듯 성인이 되어 뉴욕에 거주하는 한인 미술가들과 마찬가지로 이민자 미술가들에게 어린 시절의 순수 기억이 그들의 예술적 정체성에 미치는 영향은 지대한 것이다.

이민자 미술가들의 한국에 대한 순수 기억은 한국에서 학사학위 취득 후 성인이 되어 뉴욕으로 이주한 한인 미술가들의 그것과는 판이하게 다르다. 어린 나이에 한국을 떠났기 때문에 이들의 기억은 배경과 함께 전체가 유기적으로 연결되지 않는다. 그렇기 때문에 끊겨진 기억의 조각들이 연합하여 "블록"을 형성한다. 이들은 들뢰즈와 과타리가 설명하는 "유아기의 블록"을 가지고 있다. 끊겨진 기억들이 블록으로 연결되기 때문에 유아기의 블록은 또한 "강도의 블록"이다. 조각들을 잇기 위해 강도가 사이사이로 끼어들기 때문이다. 그 결과, 조각의 사이사이에는 다른 이질적 요소들이 쉽게 연결되어 이색적인 삶의 무대를 꾸민다. 이렇듯 연합된 블록이기 때문에 오히려 무한대로 확장되어 새로운 생성을 향한다. 특별히 배소현에게 한국은 조각난 기억들이 만든 나라이다. 그래서 한국의 이미지들은 난파된 배의 조각들처럼 또는 강 위의 깨어진 얼음 조각들처럼 원래의 배경에서

분리되어 자유롭게 어디든지 항해할 수 있다. "포장된 파편들"은 배소현의 유아기의 블록이다. 응축된 강도가 수시로 분출하는 배소현의 심연에서 이미지 조각들이 짝을 추적하고자 한다. 유기적인 전체를 이루지 못하고 차단된 정체성의 다른 쪽을 찾고자 하는 배소현의 충동은 그녀를 한국 문화 연구가로 만들고 있다.

이민자 미술가들의 상징계는 성인이 되어 진출한 한국인 미술가들의 상징계와 구별된다. 미술가들은 상징계로서 뉴욕 미술계라는 대타자의 욕망에 부응하고 있다. 그래서 대타자의 욕망과 그들의 욕망이 동일시된다. 대타자의 욕망을 따르는 한 미술가들의 작품에 동시대성을 반영할 수 있다. 그러면서 21세기를 사는 문화를 공유할 수 있다. 민영순의 작품은 이러한 맥락에 있다. 그런데 이들의 상징계는 이중적이다. 때문에 이민자 미술가들의 정체성은 지극히 불안정하고 복합적이다.

미술가들의 불안정적이고 복합적인 정체성은 그들의 모국어 상실과도 유관하다. 이들의 한국어 구사력은 성장하면서 미국 학교에 진학하게 되고, 부모를 떠나 미국인 배우자를 만나면서 약해졌다. 이들의 공통점은 한국에서 사용하였던 모국어를 현재는 더 이상 사용하지 않는다는 사실이다. 모국어를 상실한 결과, 이들의 한국성은 더욱더 기억과 관련된 것이 되었다. 그런데 전체가 하나로 연결되지 않는 한국에 대한 기억의 조각마저 점차 희미해지고 있다. 그런 만큼 이들의 상징계는 더욱더 유연해진다.

유동적이고 변동적이기 때문에 이들 미술가들의 작품 활동 공간은 상대적으로 넓다. 이들은 욕망의 배치에 따라 한국인 되기와 미국인 되기를 반복한다. 다시 말해서, 미술가들의 정체성은 욕망이 새롭게 배치 행위를 함에 따라 또다시 변화한다. 이렇듯 정체성은 자신을 특정 위치에 포지셔닝하는 과정에 있다. 그리고 이를 가능하게 하는

것이 욕망의 배치이다. 욕망의 배치에 따라 변화하는 정체성이다. 이 벤트에 따라 욕망은 배치 활동을 하고 미술가들은 변화를 거듭한다. 다음 장에서는 한국인 부모에 의해 미국 땅에서 태어난 미술가들의 정체성이 보여주는 특징에 대해 알아보기로 한다.

기억에 없는
한국 문화를 전수받은 미술가들

이 장에서는 미국에서 한국인 부모 밑에 태어난 미술가들의 정체성의 형성과 특징에 대해 알아본다. 한국에서 학사학위 취득 후 성인의 나이에 뉴욕 미술계에 진출한 첫 번째 유형의 한인 미술가들, 그리고 어린 나이에 부모를 따라 미국으로 이주한 두 번째 유형의 미술가들과 달리, 세 번째 유형의 코리안 아메리칸 미술가들은 한국어를 전혀 구사하지 못한다. 이들에게 한국은 직접 체험한 나라가 아니며 부모로부터 배운 나라이다. 이러한 이유에서 이들은 지리적이지는 않지만 정신적으로 한국 문화에 속한다고 생각한다. 직접적으로 체험한 경험이 없기 때문에 한국에 대한 순수 기억 또한 부재하다. 따라서 이들은 "기억에 없는 한국 문화를 전수받은 미술가들"이다. 이들은 한국인으로서의 정체성을 추구하기 위한 욕망이 없기 때문에 스스로를 미국인 또는 코즈모폴리턴으로 정의한다. 문화적 정체성 의식이 부재한 대신 이들 미술가들은 코즈모폴리턴의 시각에서 21세기 삶의 조건을 조명하고 이를 시각화하는 데 집중한다. 이와 같

은 조건의 코리안 아메리칸 미술가들의 정체성을 그들의 작품과 예술적 의도와 관련하여 파악한다.

미술가들의 작품과 예술적 의도

뉴욕 한인 미술가 공동체를 구성하는 미술가들의 숫자는 한국에서 성장하여 학사학위를 마치고 성인이 되어 뉴욕 미술계로 진출한 첫 번째 유형이 제일 많다. 그 다음이 어린 나이에 부모를 따라 한국을 떠난 이민자 미술가인 두 번째 유형이다. 이에 비해 세 번째 유형인 한국인 부모에 의해 미국에서 태어난 미술가들의 숫자는 상대적으로 매우 적다. 이러한 이유에서 두 명의 미술가들이 표본으로 선택되었는데 바이런 김과 마이클 주이다.

바이런: 형식주의에 내재한 감각의 의미

바이런 김은 1961년생으로 캘리포니아주의 라호이아(La Jolla)에서 출생하여 예일대학에서 영문학을 공부하였다. 이후 미술로 전공을 바꾸어 메인주 매디슨 소재 미술학원인 스코히건 회화 조각학교(Skowhegan School of Painting and Sculpture)[19]에서 미술 프로그램을 공부한 후 세인트루이스에 있는 워싱턴대학에서 미술학 석사학위를 받았다. 그는 현재 뉴욕의 브루클린에 거주하며 작품 활동을 하고 있다.

바이런 김은 1993년 휘트니 비엔날레에 선보였던 작품, 〈제유법(Synecdoche)〉(그림 32)으로 예술적 명성을 얻었다. "제유법"은 일종

19 스코히건 회화 조각학교는 메인주 매디슨에 위치하며 1946년에 설립된 신진 비주얼 아티스트를 위한 집중적인 9주 코스의 여름 레지던시 프로그램이다.

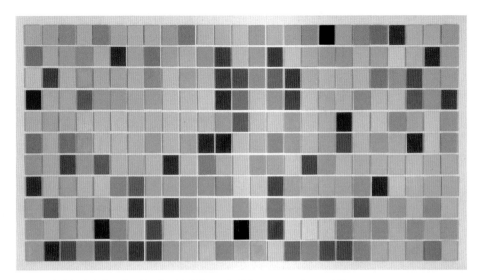

그림 32 바이런 김, 〈제유법〉, 나무에 오일과 왁스, 각 패널: 25.4×20.3cm, 전체: 305.4×889.6cm, 1991-현재, 워싱턴내셔널갤러리, 미국 워싱턴 D.C.

그림 33 1993년 뉴욕 휘트니미술관에 설치된 〈제유법〉.

의 환유법이다. 275개의 각기 다른 색으로 칠해진 작은 패널들은 인간의 피부색에 대한 내러티브이다. 이 색들은 바이런 김 자신과 가족을 포함하여 주변 친구, 동료 작가, 대학생들의 피부색을 상징한다. 그래서 이 작품은 일종의 집단 초상화이다. 작품이 제작되던 한 해 전인 1992년은 흑인들이 폭동을 일으킨 이른바 "LA 폭동"으로 인종차별 문제가 첨예한 사회적 이슈가 되었던 해였다. 이 작품에 내재된 의도는 인간의 정체성이 피부색으로 구분되고 있음을 경고하면서 인종과 공동체에 대한 새로운 인식을 이끌기 위한 것이다. 바이런 김은 자신의 미술이 동시대 미술계의 시각에서 보면 시대에 뒤떨어진 추상미술로 간주될 수 있다고 말한다. 실제로 바이런 김의 미술은 모더니즘 미술인 미니멀리즘 양식과 유관하다. 그런데 양식적으로 유사하지만 작품 안에 내재된 철학은 미니멀리즘과 전혀 다르다. 그는 이 점과 관련하여 자신의 예술적 정체성을 정의한다.

　미술가로서는 마크 로스코와 애드 라인하르트를 좋아한다. 애드 라인하르트는 미술작품이 어떤 의미를 가지지 않는다고 말했는데 이 점이 그에게 영향을 주었다. 그럼에도 불구하고 그는 점차 라인하르트와 다른 견해를 가지게 되었다. 바이런 김은 모노크롬에 의한 미니멀리스트 방법으로 스킨 톤을 그린 자신의 작품이 분명 모더니즘의 화법에 입각한 것임에도 불구하고 모더니즘의 형식주의가 내세우는 담론과는 관련성이 없다고 생각한다. 〈제유법〉은 분명 스킨 톤과 정체성이라는 사회적 담론을 제기한 작품이다. 그것은 흥미롭게도 모더니즘 미술의 형식을 빌려 모더니즘 미학을 넘어서는 차원에 있다. 따라서 그의 작품은 모더니즘의 형식주의가 보여주는 허구를 방증하는 부수적 효과를 가진다. 바이런 김은 미술의 다양한 성격을 특정 이론이 담아낼 수 없음을 깨닫게 되었다. 다시 말해서, 형식주의는 형태의 중요성을 강조한다. 그런데 이 이론과 달리 캔버스 안에 담긴

형태가 의미를 전한다. 〈제유법〉은 백인 문화에 우월권을 부여하였던 단일 문화의 담론에서 벗어나 다양성과 차이의 세계들에 대한 시각적 서술이다. 275개의 판넬은 각기 다른 "많은 문화들"의 공존을 은유한다. 피부색이 다른 다양한 인종이 어우러져 사는 다양성과 차이의 세계이다.

그의 경력이 말해주듯이, 바이런 김은 어린 시절부터 미술가가 되기 위한 길을 걸었던 것은 아니다. 오히려 고등학교 시절에는 시인이 되길 원해 예일대학의 영문과에 진학하였다. 그러나 불행하게도 대학 시절 그는 시를 쓰는 데에서 남다른 재능을 확인할 수 없었다. 그런 상황에서 인생의 전환점을 맞게 되었다. 바로 대학 4학년 때 들었던 현대 미술 강의였다. 그는 개념미술에 대해 알게 되었고, 그것이 또 다른 면에서 시의 기능을 한다고 이해하였다. 그래서 다른 방향에서 시인의 길을 추구하고자 하였다. 예일대학을 졸업하고 예술가로서 자격증을 얻기 위해 스코히건 코스를 통해 미술을 배웠다. 단지 9주의 프로그램으로 이루어진 이 코스의 교수진은 매 해 여름 6명 또는 7명으로 구성되었다. 9주로 이루어진 이 코스는 매우 집약적이면서 유익하였다. 바이런 김은 여기에서 얻은 자격증으로 워싱턴대학 대학원에 진학할 수 있었다.

이후 바이런 김은 뉴욕에 정착하였다. 그가 뉴욕을 좋아하는 이유는 무엇보다도 다양한 사람들이 함께 살고 있기 때문이다. 실제로 뉴욕에서는 지극히 이질적이며 각기 다른 개성을 가진 미술가들의 작품을 접할 수 있다. 이 점에서 뉴욕은 다양성과 차이를 체험할 수 있는 이상적인 공간이다. 〈제유법〉은 수많은 인종들이 모여 사는 뉴욕 문화가 만들어낸 사회적 산물이다. 그가 뉴욕에 살기 때문에 제작이 가능한 작품이었다. 바이런 김의 예술적 위기는 뉴욕에 도착하여 맞게 되었다. 그 이전까지 자신이 만든 구상 회화(figurative painting)

가 큰 의미가 없다고 생각하게 된 것이다. 그의 구상 회화는 뉴욕의 분위기에 어울리지 않았다.

바이런 김의 부모가 미국으로 이주하였던 1950년대는 한국인 이민자의 수가 극히 드문 시기였다. 그는 취학하기 전 5, 6세까지 집에서 한국어를 사용하였다. 따라서 그의 제1언어는 한국어였다. 그러나 미국 학교에 다니면서 차츰 영어를 쓰는 빈도가 늘어났고, 상대적으로 사용 기회가 적어진 한국어를 점차 잊게 되었다. 정체성의 형성에 관해 말하자면, 그는 언어가 많은 관련이 있다고 생각한다. 한국인과 미국인 둘 중 어느 하나를 선택해야 한다면 그는 주저 없이 미국인을 택한다. 그 이유는 한국어 구사 능력이 부족하기 때문이다. 그럼에도 불구하고 그는 자신이 백인도 흑인도 아니라고 생각한다. 코리안 아메리칸으로서 그는 백인과 흑인의 "틈새" 존재라고 생각한다. 영국에서 "블랙(black)"은 모든 유색인종을 뜻하지만 미국에서는 특별히 흑인을 가리킨다.

바이런 김은 언제부터인가 도교 철학을 알게 되었고 점점 이에 빠져들게 되었다. 그리고 이 철학은 자신에게 또 다른 예술적 정체성을 형성하는 계기가 되었다. 그는 도교 철학을 접하기 전부터 이미 그 철학과 비슷한 감성으로 작품을 제작하였음을 확인하면서 그 철학에 더욱 탐닉하게 되었다. 그는 도교 철학에 빠져드는 자신의 감성을 한국적인 것으로 해석하였다. 그렇게 생각하자 한국이 그리 멀지 않게 느껴졌다. 어린 시절 시인이 되고자 하였던 그의 감성은 우회적 경로를 거쳐 방법을 찾게 되었다. 그는 마치 한 편의 시와 같은 화풍을 전개시키게 되었다. 그가 2001년부터 현재까지 계속해오고 있는 《일요일 회화(Sunday Painting)》(그림 34, 35) 연작은 시인으로서의 바이런 김의 감수성이 그대로 녹아나 있다. 각각의 작품에는 하늘과 구름에 일상의 소회를 적은 텍스트가 적혀 있다. 하얀 구름이 노니는

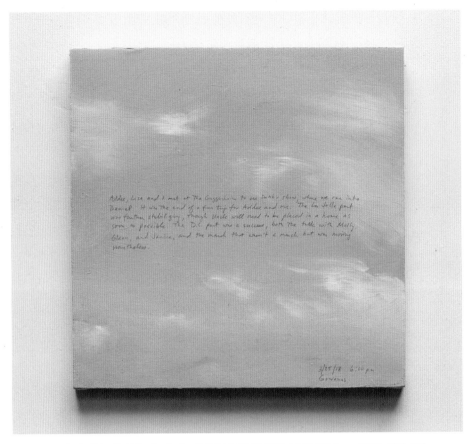

그림 34 바이런 김, 〈일요일 회화 3/25/18〉, 패널에 아크릴 및 연필, 35.5×35.5cm, 2018, 개인 소장.

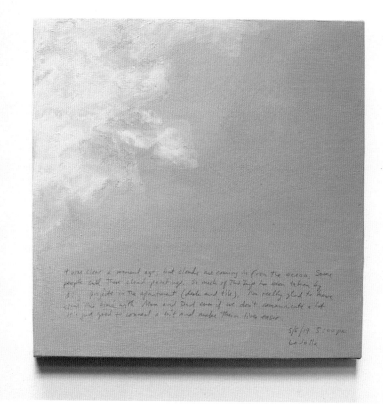

그림 35 바이런 김, 〈일요일 회화 5/5/19〉, 패널에 아크릴 및 연필, 35.5×35.5cm, 2019, 개인 소장.

푸른 하늘은 비슷하면서도 차이가 난다. 어제의 하늘은 더 이상 존재하지 않는다. 고대 그리스의 철학자 헤라클레이토스는 "우리는 같은 강물에 두 번 발을 담글 수 없다"고 하였다. 마찬가지로, 같은 하늘을 두 번 다시 볼 수 없다. 이 시점에서 바이런 김은 노자 『도덕경』 1장을 떠올렸을 것이다. "도가도비상도(道可道非常道)." 즉, "도"를 "도"로 말해서 관념화된 도는 항상 그 모습대로 지속되는 도가 아니다. 일상적으로 반복되고 있는 삶도 마찬가지이다. 비슷해 보이지만 어제의 삶과 오늘의 삶은 다르다. 같아 보이지만 결국은 변화한 삶이다.

바이런 김이 생각하는 미술은 매우 중요한 기능을 한다. 그러나 그 자신의 작품은 정작 크게 중요하지 않다는 생각이 든다. 그 이유는 그것이 "투표(voting)"와 같은 기능을 한다고 생각하기 때문이다. 그런데 그의 투표는 넓은 시각에서 볼 때 큰 의의가 있는 것은 아니라고 생각한다. 그러나 많은 사람들의 투표권은 중요하다. 미술작품을 만드는 이유는 타자의 조건을 파악하기 위해서이다. 그래서 미술 제작은 일종의 "타자 되기"이다. 각기 다른 수많은 타자이다. 이러한 이유에서 바이런 김에게 미술은 보편적인 시각 언어가 아닌 지역 언어들이다. 제각기 다른 지역 언어들이 다양성과 차이를 보여주는 것이다. 그것이 미술의 중요성이다.

"타자 되기"이기 때문에 미술 제작은 또한 타자의 조건을 이해할 수 있는 수단이 된다. 만약 그것이 사실이 아니라면 미술작품을 만들 이유가 없다. 타자와 무엇인가를 소통하기 위해 시, 음악, 그리고 미술작품을 만든다. 다른 예술과 마찬가지로 미술은 타자와의 소통을 전제로 한다. 그런데 바이런 김이 작품을 만드는 보다 근본적인 이유는 마음 한곳에서 느끼는 감정을 현실화할 수 있기 때문이다. 그래서 미술 활동은 그의 무의식의 이념을 현실로 끌어내는 역할을 한다고 생각하게 된다. 그러면서 새롭게 힘을 얻을 수 있기 때문에 미술을

계속할 수밖에 없다.

바이런 김은 2010년대 이후 한국의 다양한 전시 행사에 참여하고 있다. 2011년에는 PKM 트리니티 갤러리에서, 2018년에는 국제 갤러리에서 개인전을 가졌다. 그리고 2018년 광주 비엔날레에 참가하였다. 그는 현재 미국에서는 뉴욕 소재 제임스 코한 갤러리(James Cohan Gallery), 우리나라에서는 국제갤러리의 전속 작가이다.

마이클 주: 타자 되기와 피상성 타파하기

마이클 주(Micheal Joo)는 1966년 미국 뉴욕주의 이타카(Ithaca)에서 출생하여 미네소타, 아이오와, 그리고 미주리주에서 성장하였다. 그의 부모는 1950년대 후반 미국으로 이주한 과학자였다. 코네티컷주 소재 웨슬리언대학에서 생물학을 공부한 후 1989년 세인트루이스에 소재한 워싱턴대학에서 조각으로 미술학 학사학위를, 1991년 뉴헤븐에 위치한 예일대학에서 같은 전공인 조각으로 미술학 석사학위를 받았다. 현재 마이클 주는 뉴욕의 브루클린에 살고 있다.

마이클 주는 주로 개념을 다루는 미술가이다. 그의 작품들은 특별히 고정관념의 문제를 다루고 있다. 그는 우리가 어떻게 대상을 보는지, 즉 어떻게 지각하는지를 파헤친다. 이를 위해 다학제적 스튜디오 작업이 필요하다. 따라서 그의 작업에는 과학, 존재론, 인식론, 엔트로피 등이 포함된다. 특별히 그는 사물의 이중성을 파헤치기 위해 종교와 과학의 언어를 시각화한다. 과학 픽션은 흥미로운 무대이다. 우리가 과학 픽션의 무대에서 존재하기 때문이다. 새로운 기술과 과학 발달을 읽을 때에는 단지 공상과학 소설과 같은 픽션 그 자체이다. 하지만 그 기술과 과학이 우리의 삶에 응용되고 현실을 변화시킨다. 결과적으로 과학적 지식이 현실을 만든다. 그리고 그것이 정체성의 형성에 영향을 준다. 그래서 끊임없이 삶과 세계에 대해 다시 쓰

기를 하게 된다.

마이클 주는 특정한 사물의 선입견을 재해석하면서 인간과 오브제의 관계를 탐색하는 내러티브를 만들고자 한다. 우리가 어떤 사물을 바라볼 때에는 무의식적으로 자신만의 안경을 쓰게 된다. 그런데 그러한 자세는 틀에 박힌 고정된 시각을 고수하게 한다. 왜 우리가 그것을 그렇게 지각하고 있는가? 그것은 사회·문화적 배경의 언어가 특정 방향에서 그렇게 지각하고 바라보도록 조정하는 것이다. 마이클 주는 특별히 미술 언어로 만들어진 형태, 사실과 픽션이 우리의 사고에 미치는 영향에 관심을 가진다. 인간의 자연에의 중재, 시에서 해방된 자연도 그의 관심사에 포함된다. 그런데 이와 같이 자연에 가해진 인간의 사고, 시에 담긴 자연이 스테레오타입이 되면서 자연 안에 내재된 무한한 잠재성을 파악하는 데에 방해가 되고 있다. 실제로 "피상성(superficiality)"은 우리가 자연과 사물 안에 잠재된 풍요로움을 깊이 있게 파악하는 데 가로막으로 작용한다. 어떤 고정된 실체를 찾고자 하는 생각 또한 무한의 잠재성을 놓치게 한다.

미술 제작에서는 타자의 아이디어가 빈번하게 다루어진다. 마이클 주는 "타자 되기"를 통해 새롭게 내적 성장을 도모할 수 있다고 생각한다. "타자 되기"는 다르게 보기이다. 따라서 그는 미술을 통해 기존의 피상성을 "타파(subversion)"하고자 한다. 이를 위해 실체에 대한 기존의 생각과 그 생각을 뒤집는 생각을 대비시킨다. 본질적인 실체는 존재하지 않고 항상 변화하는 것이고 미술은 그 과정을 다루는 작업이다. 이를 통해 예술가는 매번 새롭게 태어나야 한다.

상기한 마이클 주의 예술관은 그의 경력과 맥을 같이하여 발전하였다. 과학자 부모의 삶을 보고 자란 그는 의예과를 다니다 생물학으로 전공을 바꾸어 대학을 졸업하였다. 이후 오스트리아 빈 소재 식물 종자를 연구하는 회사에서 수년간 근무하였다. 그런데 미술에 관

심이 많았던 회사 동료들의 일상은 그에게 내적 "갈등"을 일으키게
하였다. 동료들의 사적 대화의 주제는 대부분 미술에 관한 것들이었
다. 그들은 최근에 본 전시회를 비롯하여 다양한 미술을 화제 삼아
대화하였다. 일찍이 보지 못했던 매우 생경한 장면이었다. 이로 인해
그는 자신의 과거를 되돌아보게 되었다. 마이클 주는 미술과 문화가
있는 환경에서 성장하였다. 그는 1960년대, 1970년대 한국인이라곤
찾아볼 수 없었던 미국 중부의 시골 마을에서 성장하였다. 그의 부모
는 문화의 중요성을 늘 강조하였다. 어렸을 때 그는 공부하면서 틈틈
이 생물학적인 아상블라주를 만들곤 하였다. 그는 형제들과 함께 동
물들을 땅에 묻기도 하였고 또한 그 해골들을 수년간 간직하기도 하
였다. 그리고 종종 실험을 하였다. 그 실험은 매우 조각적이었다. 그
러한 만들기는 즐거움 자체였다. 그렇게 즐거움을 제공하였던 미술
작업이었지만, 그는 미술 전공에 대해서는 한 번도 생각하지 못했다.
그런데 그의 오스트리아 동료들이 자신들의 전공보다도 미술에 대해
더 많은 관심을 갖는 것을 보며 그의 내면이 혼란스러워졌다. 이를
계기로 그는 자신이 진실로 원하는 것이 무엇인지 고민하게 되었다.
이후 자신의 길을 찾게 되었고 미술을 전공하기 위해 다시 대학에 들
어갔다.

어린 시절 마이클 주는 가족과 함께 이사를 자주 다녔으며 자신
이 다른 사람들과는 문화적으로 다르다고 생각하였다. 친구들과 다
른 문화적 장벽이 있다고 느끼면서 그림 그리기에 몰두하곤 하였다.
그것은 평화라기보다는 기본적으로 마음의 평정을 찾기 위해서였고,
도피가 아니라 어느 방향에서 자신의 세계를 통제하며 힘을 부여받
는 방법이었다.

마이클 주는 자신이 지리적으로 위치해 있지는 않지만 한국의 정
체성을 가지고 있다고 단언하였다. 그것은 정치적인 것이 아니다. 왜

그림 36 마이클 주, 〈헤드리스〉, 우레탄 폼, 안료, 비닐 플라스틱, 스티렌 플라스틱, 우레탄 플라스틱, 스테인리스 스틸 와이어, 네오디뮴 자석, 167.6×853×548.6cm, 2000, 아트선재센터.

냐하면 그 자신이 한국의 정치적 현실과 연결되어 있지 않기 때문이다. 그래서 그의 한국적 정체성은 오히려 문화적 정체성과 좀 더 관련된 것이라 생각한다. 그의 부모님은 가정에서 매우 한국적인 방식으로 그를 양육하였다. 부모님은 전형적인 한국인이었고 그에게 한국에 대해 많은 것을 가르쳐주었다. 그리고 그들은 한국의 정체성을 반드시 유지해야 한다고 누누이 강조하였다. 그래서 취학 이전에는 오직 한국어만 사용하였고 한국의 전통적인 방식으로 교육받았다. 그러나 성장 과정에서 이민자로서 정체성의 협상이 이루어졌다. 그것은 이민자 책략과도 같은 것이었다.

미술작품은 이 세계에서 무엇이 일어나고 있는지를 다루는 사회적·시대적 풍경이어야 한다. 따라서 그 작품을 만든 미술가가 사는 사회와 시대를 반영해야 한다. 마이클 주에게 그러한 "동시대성"의 표현은 여러 분야의 언어들을 동시에 사용하는 것과 관련된다. 즉

그림 37 〈헤드리스〉의 세부.

제4장 기억에 없는 한국 문화를 전수받은 미술가들

학제적 접근이다. 그것이 21세기의 삶의 다층성과 혼종성을 표현할 수 있는 방법이다. 현대 사회는 다양한 영역으로 전문화되어 그 분야 특유의 언어를 사용한다. 뉴욕에서의 삶은 늘 그 점을 확인시켜 준다. 각자 그 분야의 언어로 말한다. 그래서 다양한 분야의 언어를 담은 자신의 작품은 세계에 대한 복합적인 안목을 키워줄 수 있다고 생각한다. 이러한 시각에서 작품 제작은 항상 질문하고 그 물음을 푸는 방법이다. 미술작품에는 세계에 대한 작가의 생각이 투사되기 때문이다. 그리고 그것은 어느 누구와도 공유할 수 있다. 이를 위해 그의 작품은 항상 국제적인 것이며 특정한 공동체를 염두에 두고 제작하지 않는다. 따라서 그는 국가적 맥락이 아니라 초국가적 배경에서 작품을 만들고자 한다. 다시 말해서, 전 세계의 많은 인구들이 함께 공감할 수 있는 "보편성"을 추구한다. 이러한 시각에서 그의 예술적 정체성은 미국인도 한국인도 아닌 "세계인"이다.

마이클 주에게 정체성이란 시간이 가져오는 수용과 동화 사이의 차이이다. 그래서 그의 정체성은 늘 변화한다. 어떠한 카테고리로 속박되지 않는 정체성이다. 그러나 자신의 이러한 생각에도 불구하고 미술계에서 그는 한국인에 좀 더 가깝게 취급되면서 국제전인 경우 "코리안 아메리칸 아티스트(Korean American Artist)"라는 라벨이 붙는다. 그래서 세계인의 시각을 견지하면서도 백인과 한국인의 "틈새(in-between)"에 위치하고 있는 자신을 스스로 바라보곤 한다. 그리고 이러한 라벨링(labeling)과 함께 타자는 그와 같은 "코리안 아메리칸"에 걸맞는 작품을 주문한다. 아트선재센터에 전시된 〈헤드리스(Headless)〉(그림 36, 37)는 팝아트를 연상시키는 제각기 다른 수십 개의 장난감 머리가 불상 몸통에 연결되지 못하고 철사줄에 묶인 채 공중에 떠 있다. 다양한 문화권을 상징하는 각종 장난감 인형의 머리와 달리 모든 불상의 몸통은 대동소이한 형태로 되어 있다. 마이클 주에

게는 각기 다른 지역에서 유래한 "머리들" 또한 같은 불심(佛心)을 가지고 있다. 그런데 불심의 몸통과 머리는 네오디뮴 자석이 삽입되었음에도 분리된 모습이다. "코리안 아메리칸으로서의 정체성은 무엇인가?" 그의 정체성은 전통적인 재료, 즉 청동이나 금동의 전형적인 불상으로 나타낼 수 없는 것이다. 그는 현대문명이 만든 화학 매체인 우레탄폼 몸통과 플라스틱 머리를 가진 하이브리드 잡종이다. 잡종은 잡종끼리 유유상종한다. 그래서 다른 문화권 출신의 온갖 잡종 불상들과 함께 어우러져 있다. 이를 통해 마이클 주는 21세기의 다양한 문화들의 공존이 초래한 "혼종성"의 삶을 역설하고자 하였다.

마이클 주는 한국 미술계와도 유기적인 관계를 맺고 있다. 2006년에는 반가사유상의 세부에 작은 카메라들을 꽂은 작품, 〈보디 옵푸스 케터스〉로 광주 비엔날레에서 대상을 받았다. 반가사유상에 카메라 기술을 첨가한 작품은 분명 백남준의 〈TV 부처〉를 회상하는 것이다. 그는 광주 비엔날레에 정규적으로 작품을 출품할 뿐 아니라 한국에서의 개인전도 활발하게 열고 있다. 마이클 주는 현재 뉴욕에 거주하며 콜롬비아 대학교 겸임교수로서 석사 과정의 학생들을 지도하고 있다. 동시에 예일대학교 조각과 수석 비평가로 일하고 있다. 미국의 시카고 소재 카비 굽타 갤러리(Kavi Gupta Gallery), 우리나라의 국제갤러리 전속이다.

언표 행위의 집단적 배치

미국에서 한국인 부모 밑에 태어나 그곳에서 성장한 바이런 김과 마이클 주의 정체성은 성인이 되어 뉴욕에서 활동하는 미술가들과 분명 다르다. 어린 시절의 경험이 존재적 특성을 가지게 하는 이들의 순수 기억은 한국과 관련된 것이 아니다. 또한 이민자 미술가들처럼 한

국에 대한 어린 시절의 단편적 기억들을 연결시키기 위한 강한 강도의 힘이 한국성을 추구하게 만드는 한국에 대한 유아기의 블록도 없다. 그렇기 때문에 바이런 김과 마이클 주와 같은 코리안 아메리칸 미술가들에게는 한국인 되기, 미국인 되기에 임하고자 하는 욕망도 없다. 이들에게 한국은 전적으로 부모의 나라이다. 그런데도 이들은 어린 시절부터 자신들이 미국인과는 다른 문화적 차이를 자각하게 되었다. 이러한 인식에 기인하여 마이클 주는 미국인도 한국인도 아닌 "세계인"을 지향한다.

바이런 김에게 정체성의 형성은 언어와 많은 관련성이 있다. 그는 사고방식을 형성하는 데에 언어가 결정적 역할을 한다고 생각한다. 이러한 이유에서 바이런 김은 한국어 구사 능력이 부족하기 때문에 자신을 미국인으로 정의한다. 이는 언어가 상징계의 대타자라는 라캉의 주장을 다시 한번 되새기게 한다. 반복하자면, 라캉의 상징계는 언어가 지배한다. 인간은 이미 만들어진 상징계로 들어가 사회화되어야 한다. 따라서 언어가 상징계를 지배하는 권력인 대타자이다.

바이런 김은 학교에 다니기 전 5, 6세까지 집에서 한국어를 사용하였다. 마이클 주 또한 취학 이전 집에서 한국어만 사용하였고 한국의 전통적인 방식으로 교육을 받았다. 바이런 김과 마이클 주 모두 한국어가 제1언어인 모어이다. 이들은 한국인 부모로부터 한국어를 배웠다. 이들의 부모는 한국인의 정체성을 잃지 않은 전형적인 한국인이었다. 마이클 주의 경우 부친이 불교 신자였기 때문에 미국의 집에서 조상의 제사까지 지냈다. 따라서 이들에게는 부모가 한국 문화 그 자체였다. 이러한 시각에서 바이런 김과 마이클 주를 한국과 연결시켜주는 유일한 연결고리가 부모였다. 이들은 미국인 친구들과 시간을 보내면서 자연스럽게 미국인이 되어 갔으나 집에 오면 한국 가족이 있었다. 따라서 집 밖과 안은 전혀 다른 두 세계였다. 그러나 학

교에 다니면서 이민자로서 스스로와 타협하면서 점차 미국 문화에 동화되었다. 그 결과, 현재 이 둘은 한국어를 전혀 구사하지 못한다. 따라서 이들의 정체성은 어린 시절 한국을 떠난 이민자 미술가들과는 또 다른 사례이다. 비록 뚜렷하지는 않더라도 이민자 미술가들에게는 한국 문화를 경험했던 기억의 잔재가 남아 있다.

　미국에서 한국인 부모에 의해 태어난 미술가들과 어린 나이에 한국을 떠난 이민자 미술가들은 언어적으로도 차이가 있다. 되풀이하면, 바이런 김과 마이클 주의 경우, 그들은 취학과 동시에 점차 한국어를 상실하였다. 그런데 초등학교 저학년을 다니다 미국으로 이주한 이민자 미술가인 배소현은 능숙하지는 않지만 현재도 한국어 구사가 부분적으로 가능하다. 다시 말해, 바이런 김과 마이클 주는 유아기에 부모로부터 배워 집에서 사용하였고, 배소현은 한국의 학교에서 한국어를 사용한 경험이 있다. 그런데 바이런 김과 마이클 주는 현재 모어를 잊어버렸고, 배소현은 한국어 의사소통이 부분적으로 가능하다. 왜 바이런 김과 마이클 주는 어린 시절 부모로부터 배워 가정에서 사용한 모어를 잊어버리게 되었는가? 이 점은 언어가 궁극적으로 들뢰즈와 과타리가 주장하는 "언표 행위의 집단적 배치(enunciation of collective assemblage)"임을 확인시켜 준다.

　"언표 행위의 집단적 배치"의 담론은 언어 행위가 개인에 의한 것이 아니라 사용자가 속한 집단을 반영하는 성격임을 말해준다. 들뢰즈와 과타리(Deleuze & Guattari, 1987)에 의하면, 개인적인 "언어 표현" 즉, "언표(言表)" 행위는 존재하지 않으며, 그 행위의 주체도 없다. 언표 행위는 이미 사회에서 사용되고 있는 단어나 어휘들을 조합하는 방식이다. 이와 같은 "언표 행위의 집단적 배치"의 개념은 원래 과타리에 의해 개념화되었다. 과타리(Guattari, 1995)는 "집단적(collective)"에 대해 구체적으로 설명하고 있다.

"집단적"이라는 용어는 세트의 한계를 정하는 논리보다 정동의 논리를 지적하면서, 개인을 넘어서, 사회 측면에서, 이전과 같이, 그 사람 이전에, 말로 나타내기 이전의 강도들의 면에서 그 자체를 전개시키는 다양체의 의미로 이해되어야 한다.(pp. 8-9)

"집단적"이란 주위 현실과 연결된 "사회적"이라는 뜻이다. 현실이 새로운 어휘를 만들고 기존의 단어에 의미를 더한다. 예를 들어, 영어 단어 "culture"의 최초의 뜻은 "농작물과 동물을 기르는 과정"이었다(Williams, 1976). 이처럼 "culture"는 농작물을 재배하고 가축을 기르는 일이 중요한 농경 사회를 배경으로 만들어진 단어이다. 그런데 사회가 변화하게 되었다. 18세기에는 산업화가 진행되고 자본이 형성되면서 도시가 만들어졌다. 이러한 변화를 도모한 모더니티는 이성과 문명의 발달을 강조한 계몽주의를 근간으로 한다. 계몽주의는 이성의 계발을 통한 문명화를 목표로 한다. "civilization(문명)"이 사회적 가치가 되자 원래 농작물과 가축을 기르는 과정으로서의 "culture"와 "civilization"이 동의어가 되었다(Williams, 1976). 시대적 변화에 조응하여 "culture"는 마음이나 정신이 세련된 상태라는 뜻으로 바뀌었다. 그래서 이 단어에 기존과는 다른 사회적 가치를 나타나는 개념들이 덧붙여졌다. 그 결과, 18세기에는 "civilized(문명화된)"와 "cultivated(문화화된 또는 교양 있는)"가 같은 뜻으로 사용되었다(Kroeber & Kluckhohn, 1952). 그런데 19세기의 사회는 또 다른 성격으로 변화하였다. 이 시기 서부 유럽은 제국주의가 전개되면서 강대국들 간에 영토 전쟁이 빈번했던 때였다. 당시 유럽인들은 서양 문화와 다른 다양한 이질적인 문화들을 경험하게 되었다. 이를 계기로 백인의 유럽 "문화"만이 아닌 무수히 다른 "많은 문화들"이 함께 공존하고 있다는 사실을 알게 된 것이다. 그렇다면 "많은 문화들"에서

"문화"는 무엇을 뜻하는가? 그 결과, 마음이나 정신이 세련된 상태를 뜻하는 "culture"라는 용어에 다른 정의가 새롭게 더해졌다. 즉, "culture"에 "한 집단의 삶의 양식과 사고방식"이라는 인류학적 개념의 정의가 추가된 것이다. 이러한 과정을 거치면서 "culture"는 많은 뜻이 함축된 다의어(多義語)가 되었다. 이렇듯 사회 현실이 새로운 단어를 만들어내면서 그 단어에 새로운 개념이 더해지는 것이다.

언어 자체가 사회를 배경으로 만들어지기 때문에 그것은 "집단적" 성격을 띤다. 이러한 맥락에서 언표 행위는 사회적 맥락과 연결 접속되고 배치되는 성격을 가진다. 때문에 부모와 자식 간의 수직적인 또는 위계적인 나무뿌리의 관계는 풍성한 언표 행위를 만들지 못한다. 부모에게 배워 가정에서만 사용한 언어는 기존에 만들어진 단어만을 답습하다가 변화하는 환경을 표현할 수 없게 되어 폐쇄적 공간에 갇혀 어느 순간 수명을 다하게 된다. 하지만 사회적 언어는 그 사회가 변화하는 맥락에서 끊임없이 새로운 단어인 신조어를 만들어낸다. 같은 맥락에서 화자는 타인과의 대화를 통해 더욱 풍요로운 언어를 구사하게 된다. 그러나 독백은 그렇지 않다. 결과적으로 바이런 김과 마이클 주는 미국 학교 현실에서 마주친 사회적 언어인 영어에 더욱더 친숙해졌다. 영어가 나날이 성장해가는 자신들을 표현하는데에 보다 적절한 언어가 되었다. 그렇게 해서 영어가 자연스럽게 모국어처럼 되었다. 그러면서 부모에게 배운 한국어를 점차 잊게 되었다. 들뢰즈와 파르네(Deleuze & Parnet, 2007)는 다음과 같이 말하고 있다.

[발화에서] 최소한의 실제 단위는 단어, 아이디어, 관념, 개념, 기표가 아니라 배치이다. 항상 발화를 만들어내는 것은 배치이다. 발화는 발화의 주체로서 대상과 관련되는 것 이상으로 발화의 주체로 작

용할 주체를 그 원인으로 가지고 있지 않다. 발화는 배치의 산물이며, 배치는 항상 집단적이어서 우리 내부와 외부에서 인구, 다양체, 영토, 생성, 정동, 사건을 불러일으킨다.(p. 51)

언표 행위는 기존에 존재하는 단어들을 조합하며 이루어진다. 이러한 이유에서 한 개인 특유의 "개인적인" 언표 행위는 존재하지 않는다. 미술 제작의 경우도 마찬가지이다. 시각적 언표 행위의 집단적 배치로서의 미술이다.

언표 행위의 집단적 배치로서의 미술 제작

미술작품 제작은 언표 행위이다. 즉, 시각 언어를 사용한 표현 행위인 것이다. 언표 행위로서 미술가의 작품 제작은 그가 살고 있는 시대의 기술뿐 아니라 사회적인 제반 조건들을 반영한다. "내 작품은 21세기 사회상을 은유한 것이다!" 그렇게 만든 작품은 시각적인 언표 행위이다. 그런데 그 과정에 "집단적 배치"가 이루어진다. 바이런 김은 각기 다른 색채 화면 275개로 다양한 피부색을 은유한 작품을 만들었다. 그것은 분명 미니멀리즘의 현대 미술과 다문화 사회를 배경으로 한 사회적 생산이다. 마찬가지로, 마이클 주는 인종에 따라 구분하는 "정체성"을 질타하듯 전통적인 불상 이미지에 팝아트를 연상케 하는 서양 장난감을 배치한 혼종적인 작품을 제작하였다. 다시 말해서, 바이런 김과 마이클 주의 미술 제작은 시각적 언표 행위의 집단적 배치이다. 들뢰즈와 과타리(Deleuze & Guattari, 1986)에 의하면, 작품 제작이 고독한 예술가의 특유한 독창성의 표출에 의한 것이라 해도 그것은 언제나 "집단적"이다. 실제로 미술가들은 미술사가, 큐레이터, 미학자, 화랑 종사자, 감상자, 소장자, 딜러 등이 관계하는 협업 세계인 "미술계"를 배경으로 작업한다. 라캉의 언어로 말하자면,

상징계인 미술계를 결코 무시할 수 없다. 마이클 주는 다음과 같이 말한다.

제 작품에 동시대성을 반영하는 것은 복수적인 언어를 동시에 활용하는 것과 관련됩니다. 그것은 뉴욕에서 매우 전형적인 것인데 만약 당신이, 만약 사물들이…… 예를 들어, 이 경우는 회화인데, 언어를 사용할 경우, 이것은 주조를 만드는 미술 언어입니다. 청동에서, 직접적인 물질이 다른 것으로 변형되는 유형입니다. 저는 또한 예를 들자면, 칼로리를 세면서 또는 기술을 사용하면서 동시에 좀 더 전통적인 물질을 사용합니다. 때때로 저는 라이브 카메라를 사용하고, 라이브 카메라는 현재 진행 중인 것을 표현합니다. 때때로 오래된 조각매체를 사용하여 오랜 전통적 표현을 사용하기도 하지만 그것 또한 뉴욕에 사는 삶과 보조를 맞춘 것입니다. 그것은 작품을 만드는 속도, 작품을 이해하고 수용하는 속도, 모두 속도와 관련이 있고……더 좋은 단어는 생각할 수 없지만 속도(speed)와 보조(pace)와 관련이 있다고 생각합니다. 따라서 조형 언어는 텍스트 기반이거나 아이디어 기반일 수 있지만 동시에 매우 시각적이거나 물리적이어야 합니다.

마이클 주는 다학제적 접근을 통해 시각적 언표 행위의 집단적 배치를 성취하고자 한다. 그의 연작《단회 호흡법(Single Breath Transfer)》(그림 38)은 사물의 유동적 상태에 대한 탐구이다. "single breath transfer"는 "단회 호흡법" 또는 "일산화탄소 폐확산능 검사"를 뜻한다. 이 연작은 일회용 봉투가 미친 인간의 호흡을 유리 형태로 표현함으로써 인간, 재료, 환경의 상호 관계를 탐구하고 있다. 따라서 그의 "집단적" 배치에는 동시대 미술과 미학 이론, 국제 미술시장과

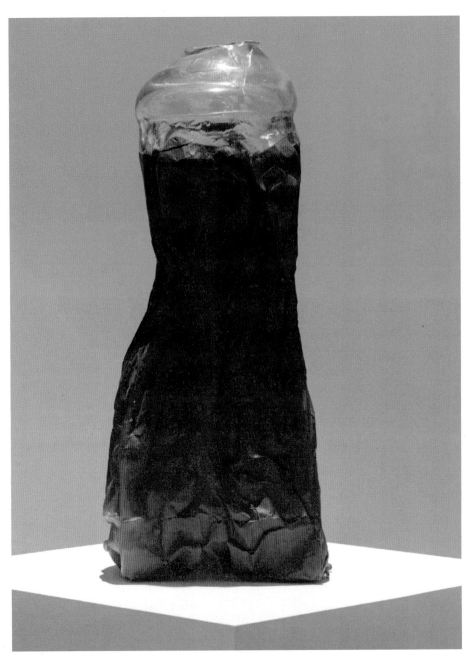

그림 38 마이클 주, 〈무제 5〉, 몰드 브라운 유리, 47.2×20.3×15.2cm, 2018-2019, 개인 소장.

관련된 경제, 취향, 과학과 의학의 기술, 전자 및 디지털 기술의 영향, 현대의 문화 생산 방식, 사회적 분위기 등 다양한 언어들이 응용된다. 이와 같이 다학제적인 그의 미술이 바로 21세기의 사회적 생산인 것이다. 이에 대해 들뢰즈와 파르네(Deleuze & Parnet, 2007)는 다음과 같이 설명한다.

> 자신만의 기호 체계를 만들면 만들수록, 그 사람은 주체의 개인이 아니라 다른 집단과 만나고 다른 집단과 결합하고, 상호 연결하며 재활성화하고, 발명하고, 미래를 가져오며 비인격적인 개별화를 성취하는 "집단"이 될 것이다.(p. 121)

아이디어를 전달하기 위한 시각 언어는 실제 세계와의 관계를 시각적으로 보여주어야 한다. 그 이유는 미술작품이 외부의 자극을 받아 만들어지기 때문이다. "외부"는 바로 그가 살고 있는 21세기의 현실이다. 따라서 마이클 주의 작품은 21세기 사회를 배경으로 만들어진다. 이는 미술 제작이 본질적으로 언표 행위의 집단적 배치임을 또다시 상기시키는 것이다. 이렇듯 미술 언어는 우리 외부인 다양한 현실적 삶, 이벤트 등을 포함하기 때문에 언제나 "집단적" 배치를 통해 만들어진다. 그래서 그것은 결국 다층적이고 혼종적인 21세기의 삶을 표현하게 된다. 이를 위한 다양한 분야의 언어가 동시에 사용되는 다학제적 접근의 집단적 배치이다. 이렇듯 미술 제작이라는 시각적 언표 행위는 본질적으로 미술가의 외부, 즉 그가 사는 사회적 현상을 반영하는 실천이다. 마이클 주는 설명하기를,

> 저는 당신이 그것을 볼 때, 잠재적으로 고정관념을 가질 수 있는 무언가를 쫓아버리기보다는 포용하고 예술 작품의 언어를 다시 적용

한다고 생각합니다. 그래서 저는 예를 들어, 이 그림들의 작업에서 이 비행기 부품들은 한국전쟁 중에 한국에 날아온 미국 비행기에서 나온 것이라고 생각합니다. 하지만 그 그림은 이 미국의 캐릭터로서의 제 모습입니다. 그런데 미국의 언어는 여러 가지입니다.⋯⋯ 언어가 섞일 수 있고 그리고 저는 그 언어들로부터 도망치지 않고 그들을 포용할 수 있다고 생각합니다. 아시다시피, 제 작품에는 그러한 "혼합(mixture)"이 있고, 관계가 얽혀 있다고 생각합니다.

마이클 주가 사용한 단어 "혼합"은 분명 들뢰즈의 "배치"와 같은 개념으로 이해가 가능하다. 그리고 "관계가 얽혀 있다"는 말은 그의 배치가 집단적이라는 뜻이다. 들뢰즈와 과타리(Deleuze & Guattari, 1986)에 의하면, "소설의 완벽한 대상인 배치에는 양면이 있다. 한편으로 그것은 언표 행위(발언)의 집단적 배치이다. 다른 한편으로는 욕망의 기계적 배치이다"(p. 81). 들뢰즈와 과타리(Deleuze & Guattari, 2009)가 말하는 기계적 배치는 부분적 요소들이 접속하여 특정한 기계로 작동하는 경우이다. 그리고 기계작용, 또는 기계를 움직이는 에너지가 욕망이다(Deleuze & Guattari, 2009). 기계적 욕망은 욕망하는 기계를 뜻하며 사회기계를 포함한 우주 전체를 가리킨다. 욕망은 기계 안에서 끊임없이 또 다른 기계를 만든다. 그 결과가 마이클 주에게는 "혼합"이다. 그리고 들뢰즈와 과타리에게는 "집단적 배치"이다.

언표 행위의 집단적 배치는 실제로 기계적 배치 내에서 직접 작동한다. 기계는 집합적 배치로 기능한다. 이러한 이유에서 기호 체제들과 그 대상 사이의 구분이 불가능하다. 마이클 주는 다음과 같이 부연하여 설명한다.

우리는 항상 이 둘 사이의 연관성에 대해 고민하고 있습니다. 그래

서 저는 형태에 대한 탐구, 말하자면 물리적 물성을 탐구하는 이유가 제가 다루고 싶은 몇 가지 주제, 즉 예술 제작 실습 또는 제작 실습에서 세상에 접근하는 아이디어의 많은 부분이라고 생각합니다. 예를 들어 주형 제작, 정체성 형성을 위한 은유로서 다양한 종류의 기법, 그리고 저의 배경이기도 하지만 매우 대중적인 문화라고 생각하는 과학의 언어를 많이 사용합니다.

그런데 시각적 언표 행위의 집단적 배치에는 외부의 뉴욕 미술계라는 픽션의 상징계가 관여한다.

픽션의 상징계

미술가들의 시각적 언표 행위는 뉴욕 미술계라는 상징계 안에서 일어난다. 라캉의 시각에서 우리는 상징계의 렌즈를 통해서 무엇인가를 지각한다. 라캉에 의하면, 인간의 심리적 문제는 타자의 언어 권력으로부터 비롯된 것이다. 라캉(Lacan, 2019)은 인간의 욕망이 상징계 대타자의 욕망에 기인한 것임을 반복해서 주장한다. 그런데 대타자에게도 존재적 결여가 있다. 그래서 대타자가 욕망의 존재가 된 것이다. 다시 말해서 대타자 자체가 결함이 있기 때문에 욕망의 주체가 되었다. 숀 호머(Homer, 2017)는 라캉의 욕망을 다음과 같이 설명한다.

욕망은 주체와 타자 즉, 상징계에 결여된 어떤 것의 발현이다. 타자를 통해 주체는 상징적 사회 질서 안에서의 위치를 확보한다. 타자의 욕망을 통해 주체 자신의 욕망이 구성되듯 타자에 의해 주체는 상징적 권한을 부여받는다.(p. 115)

대타자는 욕망을 실현하기 위한 매개가 필요하다. 이러한 구조에서 미술가는 대타자의 욕망을 실현하기 위한 매개자가 된다. 성공한 미술가가 되길 욕망하는 미술가는 일단 대타자의 언어를 따라야 한다. 미술가들은 대타자인 뉴욕 미술계의 욕망을 파악하고 이를 참조해야 한다. 그러면서 대타자의 욕망이 미술가들의 마음에 자리를 잡는다. 그리고 그 욕망을 실현시키기 위해 미술가는 선택을 해야 한다. 이에 대해 바이런 김은 다음과 같이 설명한다.

저의 소재는 너무 제한되어 있습니다. 그래서…… 당신도 아시다시피, 만약 제가 어떤 소재를 선택하는 자유가 있다면 때때로 그 소재를 선택하겠습니다. 그러나 많은 경우 그렇지 못합니다. 어떤 미술가들은 그 소재를 자신이 선택해야 한다고 생각하지만, 저는 이러한 미술문화[미술계]가 그 소재를 선택하라고 강요하고 있음을 느낍니다. 왜냐하면, 만약 미술가들이 직접 소재를 선택한다면 돈을 벌 수가 없으니까요. 그래서 미술계는 미술가의 잠재성을 제한시킵니다.

상징계의 권력 대타자는 항상 동양을 일반화하고 있다. 한국은 일본이나 중국과 같은 문화를 공유하는 나라라는 인식이 팽배하다. 그러면서 소재의 선택까지 간섭하고 든다. 예를 들어, 고려청자, 이조백자, 불상은 대타자가 가장 선호하는 소재이다. 왜냐하면 그것들이 한국 문화를 대표하는 것들로 알려져 있기 때문이다. 그리고는 그와 같은 대타자의 소재 선택 강요가 미술가들에게 일방적 폭력으로 느껴지지 않도록 미술가에게는 "정체성"이라는 이념을 주입시킨다. 미술가들이 자신들의 정체성을 찾는 차원에서 그림을 그려야 한다는 것이다. 바이런 김은 다음과 같이 부연한다.

미술계는 당신이 어떤 종류의 작품을 제작할지에 대한 무언의 요구를 합니다. 아프리카계 미국인 예술가들이 자신의 개인 정체성에 대해 작업해야한다고 생각하는 것은 정말 이상합니다. 그런데 80년대와 90년대에는 그런 경향이 강했습니다. 그리고 대부분의 아시아계 미국인 예술가들에 대해서도 마찬가지입니다. 저는 국적과 관련 없는 작업을 할 수 있게 되어 매우 자랑스럽습니다. 잘 아시겠지만, 제 작품의 대부분이 제 국적과 관련이 없습니다. 그중 지극히 일부, 5% 정도만 그런 작업이 있습니다. 제가 원하는 주제에 대해 작품을 만들고 인정을 받는 것이 저를 자유롭게 합니다.

미술가들이 정체성의 정치학을 주제로 작품을 만드는 경향 또한 미술계 대타자의 요구에 의해서이다. 비주류 미술가들은 그들의 몫으로 할당된 개념 있는 차이의 미술 제작에만 충실해야 한다. "정체성"이라는 이름하에서이다. 아프리카 미술가는 아프리카인의 정체성을 그려야 한다. 동양 미술가는 동양인의 정체성을 개념 있게 그림으로써 주류와 다른 차이를 확실히 보여주어야 한다. 그래야 대타자의 관점에서 다양성과 차이가 조화를 이룬 미술계가 완성된다. 바이런 김은 다음과 같이 자신의 작품 제작과 뉴욕 미술계의 관계를 설명한다.

뉴욕에서 작품을 제작하면서 많이 변화했습니다. 제가 말씀드렸듯이 샌프란시스코에서 수년간을 보냈는데요. 그러나 정말 보잘것없는 작품들밖에 없었고, 그래서 뉴욕으로 왔습니다. 정말로 거긴 매우 단순합니다. 그런데 당신이 최고의 작품들에 둘러싸여 있지 않다면 좋은 작품을 만들 수 없습니다. 그래서, 당신도 아시겠지만, 누군가가 놀이를 한다면, 누군가가 야구를 한다면 미국 또는 한국 또는 일본 또는 자메이카 공화국에서 더 좋은 야구를 할 수 있습니다. 그

러나 만약 당신이 정말로 훌륭한 야구 선수가 되길 원한다면, 프랑스에는 가지 않을 것입니다.

그러면서 그는 상징계 대타자의 요구 사항을 다음과 같이 기억한다.

청자 그림 같은 것 또는 그와 비슷한 것으로 한국성을 보여주려고 했던 때가 있었습니다. 저는 감상자가 되려고 노력하고 있었는데, 상상력이 충분하지 않았거나…… 어쩌면 충분하지 않았기 때문에 저에게 정말 어려웠습니다. 그것들 중 일부는 아름답지만, 그것으로 한국의 정체성을 표현한다는 것이 너무 진부하고 상투적인 것 같았습니다. 한국의 정체성을 가지고 제 작품을 만들 때에는 약간의 금전상의 동기(mercenary)가 작동합니다.

"조화로운" 미술계를 만들기 위한 상징계 대타자의 욕망이 코리안 아메리칸 바이런 김에게까지 작용하였다. 어쨌든 완벽하지 않은 상징계이기 때문에 대타자의 욕망과 미술가의 이상적 자아가 충돌한다. 바이런 김은 자신의 진정성의 표현과 거리가 먼 청자 그림 그리기를 중단하고 대타자의 욕망으로부터 분리를 원한다. "네가 나에게 원하는 것이 무엇인가?"라는 대타자의 질문에 대한 잠재적 답을 찾기 위해 바이런 김은 타인들과 대화를 시도한다. 발현 활동인 대화를 통해 존재가 드러난다. 타인과의 대화는 그에게 변증법적 작용에 의해 차이를 알게 해준다. 따라서 대화를 통해 다양성과 차이가 활성화된다. 차이의 관점에서 볼 때 바이런 김의 도교적 감성은 타자와 구분되는 그만의 것이다. 그는 도교적 감성을 통해 어떻게 자신의 존재를 실현할 수 있는지 그 가능성을 탐색하였다. 바이런 김은 새롭게

살아가는 방법으로 매주 일요일마다 하늘을 그리고자 하였다. 그는 매번 달라진 하늘에 변화한 그의 마음을 확인하고자 하였다.《일요일 회화(Sunday Painting)》(그림 34, 35)는 이에 대한 서사시이다. 이 연작은 바로 노장 사상적인 요소를 서양의 조형 언어로 구사한 것이다. 바이런 김은 실체 없이 변화하는 과정의 우주를 자각하게 되었다. 실재는 실체가 아니라 과정이다. 이러한 맥락에서 중요한 것은 차이를 찾는 일이다.

마이클 주는 또한 서양 작가들과 함께 전시하길 즐긴다. 그의 작품 제작 의도는 미술뿐 아니라 도덕, 그리고 사회·문화적 맥락에서 우주적 현상을 파악하는 것이다. 이를 위해 마이클 주는 주로 현실화된 것과 잠재적인 것을 대비시킨다. 현실화된 것은 스테레오타입으로 한물간 픽션이다. 그 결과 구조 체계를 변화시키는 것이 그의 최대 관심사가 되었다. 그래서 그는 실재를 왜곡시킨 픽션과 그것이 모순임을 보여주기 위해 새롭게 부상한 픽션을 보여준다. 실재는 언제든지 왜곡이 가능하다. 인간의 지각 자체가 픽션적 개념이다. 마이클 주는 다음과 같이 말하고 있다.

당신은 거울을 통해 항상 내면을 바라보고 있습니다. 거울을 통해 내면과 대화합니다. 그래서 거울을 통해 본 당신의 이미지를 알고 있습니다. 또한 그 이미지 전체를 상상합니다. 그것은 관조일 것입니다. 확실하지 않습니다.…… 저에게 그것은 어떤 시적인 독서와 같습니다.

거울을 통해 내면을 바라본다는 마이클 주의 언급은 다시 라캉을 상기시킨다. 라캉에게 자아는 자신의 이미지와 동일시하면서 이에 매료되는 가운데 형성된다. 이러한 이미지를 연속적으로 보면서

자아에 대한 통일된 시각이 생긴다. 자아는 상상에 의한 이미지 효과이다. 이를 지지하기 위해 푸코 또한 주체성은 자기 자신을 돌아보면서 형성된다고 말한 바 있다.

상상을 통해 자아가 만들어진다. 따라서 상상적 인지 자체가 픽션의 산물이다. 그런데 그 과정에 "진실"이라는 것은 참고 사항이 된다. 상상이 계속되는 가운데 진실이라고 말해지는 것, 진리 지식(truth knowledge)을 받아들이게 된다. 라캉의 시각에서 볼 때, 그 진실(truth) 또한 "픽션"이다. 왜냐하면 한 개인이 가지고 있는 틀로 진실 여부를 판단하기 때문이다. 따라서 라캉이 언급하는 주체는 픽션의 개념과 함께 발달하는 것이라고 할 수 있다. 결과적으로 상징계의 결과물 또한 일종의 픽션이다.

대타자가 만든 픽션과 미술가가 만든 것이 때때로 충돌한다. 미술가들은 대타자의 픽션과 그들이 만들고자 하는 픽션 사이의 틈새에서 고민한다. 실존적 해결을 모색하도록 어디에서인가 강요받는 것처럼 압박감을 느끼기도 한다. 그것은 실재계를 감각하기 때문이다. 라캉의 실재계는 그것을 상징화할 방법이 없다는 시각에서 상징계 이전의 마음 상태이다(Homer, 2017). 그래서 실재계는 무시되기도 한다. 호머(Homer, 2017)에 의하면, 실재계를 무마하고 상징화하는 과정을 통해 "사회 현실"이 만들어진다. 라캉에게 "현실"이란 상징들과 의미작용의 과정으로 구성되는 것이다. 그러므로 무의식적 욕망 또한 상징계의 것이다. 이러한 논리로 라캉은 무의식 또한 타자의 담론이며 상징계와 관련된 것이라 하였다. 결국 라캉에게 중요한 것은 타자가 만든 픽션에서 우리 자신의 픽션으로 들어가야 한다. 타자의 목소리를 흉내 내는 가창에서 각자 자신만의 창법을 개발해야 한다. 이러한 시각에서 마이클 주에게 중요한 것은 자신의 픽션 만들기이다. 다시 말해, 지배적인 허구에서 벗어나 자신만의 창조의 허구

를 만드는 길을 찾아야 한다. 바로 타자와 구별되는 차이의 성취이다.

요약하면, 상징계에 존재하는 것은 언어의 산물이다. 실재계는 언어에 의한 표현이 불가능하다. 실재계는 상징계에서 충족되지 못한 자아의 욕망 안에서 꿈틀거린다. 그런데 그와 같은 실재계를 상징화할 방법이 없다. 실제로 실재계는 상징계와 상상계 양자 모두의 한계를 넘어서 있다. 이렇듯 실재계는 이미지에 의해서도 또는 언어에 의한 상징에 의해서도 파악되지 않는 차원이다. 라캉의 시각에서 볼 때, 상징계에 결여된 것을 표현하기 위해 미술가에게 충동과 욕망이 일어난다. 라캉에게는 인간의 욕망 또한 한 개인 특유의 것이 아니다. 왜냐하면 욕망은 언어에 의해 표현되면서 개념화되기 때문이다. 그러므로 그것은 타인의 언어가 스며든 결과이다. 따라서 특정한 시공간에서 활동하는 주체들의 욕망은 서로서로 비슷하다. 이러한 이유에서 라캉에게는 욕망 자체도 픽션이 된다. 미술가가 자신의 욕망을 어떻게 픽션으로 만드는가? 그것은 "배치"를 통해서이다. 그 결과 욕망이 다시 배치 행위를 한다. 들뢰즈와 파르네(Deleuze & Parnet, 2007)에 의하면,

> 욕망은 항상 내재성 또는 구성의 평면에서 조립되고 제작되며, 욕망이 조립되고 제작되는 것과 동시에 그 자체가 구성되어야 한다. 우리는 단순히 욕망이 역사적으로 결정된다는 것을 의미하지 않는다. 역사적 결정은 욕망이 탄생하는 결과로서 법 또는 원인의 역할을 하는 구조적 사례를 포함한다. 그러나 욕망은 매번 배치의 변수와 합쳐지는 실제 행위자이다.(p. 103)

라캉의 욕망은 픽션이고 전적으로 대타자의 것이다. 라캉의 픽션은 들뢰즈의 욕망이 배치 행위를 하면서 완성된다. 미술가들의 작품

또한 픽션이며 상징계의 것이다. 상징계의 미술 언어에서 감상자는
어떻게 의미를 만들 수 있을까?

상징계의 언어와 의미 생성

라캉에게 인간은 언어의 상징계에서 산다. 호머(Homer, 2017)에
의하면, 구조주의 인류학자 클로드 레비스트로스, 그리고 언어학자
소쉬르와 로만 야콥슨의 영향을 받아 라캉은 상징계와 기표의 주체
에 대한 핵심 개념을 만들었다. 소쉬르에게 기호를 구성하는 기표와
기의는 유기적으로 연결되어 분리될 수 없는 것이다. 이에 비해 라캉
의 기표와 기의는 그 사이 간극이 존재한다. 따라서 기표가 지시하는
것이 기의가 아니라 사이의 간극에 끼인 또 다른 기표일 수 있다. 하
나의 기표와 기의가 유기적으로 관계하지 않는다. 하나의 기표에 다
른 기표들이 연속적으로 끼일 수 있다. 이는 언어의 의미가 상대적임
을 알게 해 준다. 라캉(Lacan, 2019)은 다음과 같이 언어의 이중적 참
조에 대해 언급한다.

주체의 말을 자유롭게 해주기 위해 우리는 그를 자기 욕망의 언어,
즉 우리에게 자기에 대해 말하는 것을 넘어 이미 자기도 모르는 사이
에 그리고 무엇보다 먼저 자기 증상의 상징들 속에서 말하고 있는 최
초의 언어로 이끈다. 실제로 그것이 분석에서 조명되는 상징의 작용
에서 문제가 되는 언어이다. 리히텐베르크의 아포리즘 중의 하나에
서 찾아볼 수 있는, 언어라는 보편적 성격을 갖고 있으나 동시에 인
식(인정)됨으로써 인간적인 것이 되는 바로 그 순간에 욕망을 잡아
채는 [것이] 언어이기 때문에 주체에게 절대로 특수한 것이기도 하
다.(p. 344)

화자가 말한 언어는 청중에게 다르게 읽힐 수 있다. 기표와 기의가 유기적으로 관계하지 않는다. 미술작품 감상 또한 마찬가지이다.

기표와 기의가 분리된 미술

미술가의 의도를 감상자가 다르게 해석할 수 있다. 감상자가 미술가의 작품이 전하는 의미를 어떠한 이유에서 다르게 해석하게 되는가? 리처드 로티(Rorty, 1992)는 텍스트를 읽는 것이 다른 텍스트, 사람, 강박관념, 지식의 파편 또는 독자의 관점으로 읽으면서 이후의 반응과 관련된 것이라고 설명하였다. 같은 맥락에서 마이클 주에 의하면,

> 저는 감상자들이 의미의 감정을 가지길 바라나 그것을 정확하게 이해할 필요는 없다고 생각합니다. 제 작품은 다양한 유형의 층위와 레이어를 가지고 있지만 감상자들이 그것을 즉각적으로 이해할 수는 없습니다. 당신이 살바도르 달리의 〈달팽이〉와 같은 작품을 볼 때, 그것은 많은 의미의 층을 가지고 있지만 작품을 볼 때에는 아무 생각이 없습니다. 그래서 그것을 초현실주의라고 부릅니다. 많은 작품이 라벨을 가지고 있습니다. 그것이 의미하는 바를 이해하는 데는 시간과 맥락이 필요합니다. 저는 현대 사회에서 정보가 많은 시간에 분산되어 있어, 사람들이 개인적으로 미술작품을 보지 않을 것이라고 생각합니다. 사진과 디지털 정보만 있으면 알 수 있습니다. 미술작품의 그러한 유형은 바로 레이어에 관한 것입니다. 아시다시피, 그것이 우리가 예술품을 이해한다고 생각하는 방식입니다. 그러나 중요성은 예술가에게 있지 않으며, 오히려 우리가 어떤 의미를 만드는지를 아는 것에 있습니다.

마이클 주가 말한 바대로 미술작품은 미술가가 만든 다양한 층위가 있다. 특별히 여러 학문 영역의 지식을 사용하는 마이클 주의 작품을 이해하는 데에는 시간이 걸릴 수 있다. 그것은 "우발점(alea-tory point)"을 거쳐야 한다. "우발점"은 우연의 수이다. 시간이 흐르면서 인터넷이든 서적이든 다양한 채널을 통해 알게 된 지식이 이전에 본 마이클 주의 작품을 다시 불러들여야 한다. 이러한 과정이 있어야 하기 때문에 미술가가 만든 기표와 기의는 감상자에게 다르게 전달될 수 있다. 미술에서의 기표는 형태이고 그 형태에 담긴 뜻이 기의이다. 그런데 감상자는 예술가의 의도와 상관없이 의미를 만든다. 따라서 마이클 주에게는 작품을 보고 우리가 어떤 의미를 만들 수 있는지가 중요하다. 즉, 의미는 발견되는 것이 아니라 생성되는 것이다. 이러한 맥락에서 들뢰즈와 과타리(Deleuze & Guattari, 1987)는 다음과 같이 주장하였다. "책이 말하는 내용과 책이 만들어진 방법에는 차이가 없다. 따라서 책에는 대상도 없다"(p. 4). 마찬가지로, 미술작품이 전하는 의미와 그것이 만들어진 방법에는 차이가 없다. 단지 그것이 어떻게 기능하는지가 중요한 것이다. 그 미술작품이 우리에게 어떤 효과를 주었는지가 중요하다.

　　마이클 주가 설명하는 시각적인 미술 언어에 대한 견해는 후기구조주의자들의 이론으로 이해가 가능하다. 후기구조주의자들은 언어와 소통에 대해 구조주의자들과는 다른 시각을 견지한다. 잘 알려진 바대로 구조주의자들에게 기의 또는 메시지와 기표 또는 매체는 유기적 관계에 있다. 이에 비해 후기구조주의자들의 사유는 이것들이 새로운 결합을 통해 끊임없이 파괴되고 재부착되면서 불확실해지고 불명확해지는 것이다. 후기구조주의는 구조주의에 내재된 한계와 문제를 설명하고자 한다. 후기구조주의자들은 구조주의자들이 말하는 구조가 어떻게 변화하는가를 추적한다. 후기구조주의자들이 생각

하기에는 구조주의자들이 말하는 구조가 설령 존재한다고 해도 지극히 일시적인 것이다. 후기구조주의자들에게 그런 구조는 각 개인의 손이 닿지 않는 중심과 기원을 가진다. 때문에 원래부터 본질적이고 실체를 가진 "구조"가 있다는 구조주의자들의 견해에 회의적이다. 마이클 주는 자신의 예술 언어에 사용되는 은유의 예를 들면서 후기구조주의자들의 입장을 다음과 같이 지지한다.

> 은유는 실제로 직설적이지 않습니다. 제 생각에 그것은 언어에서, 언어의 의미 사이를 미끄러지고 있다고 생각합니다. 그리고 물리적인 정체성의 유형이라는 측면에서 우리는 그 은유의 눈금에서 다시 미끄러지고 있다고 생각합니다.

은유는 직설적이지 않다. 그렇기 때문에 은유는 본질적으로 "암유(暗喩)"이다. 원래의 관념을 직접 드러내지 않기 때문에 그것은 명확한 구조를 가지지 않는다. 은유는 수많은 기호로 되어 있다. 기호가 즉각적으로 우리의 눈에 띨 수 있도록 물질적 요소들인 기표들이 지나치게 과장되어 난무한다. 그러한 기표들 간에는 일정한 관계가 성립되지도 않으며 그 안에 담긴 의미 또한 어느 하나로 고정되지 않는다. 우리는 끊임없이 암묵적으로 그 기호가 던지는 의미를 각각 다르게 해석하고 있다. 그래서 라캉(Lacan, 1957)은 기표 밑으로 기의가 끊임없이 미끄러진다고 하였다. 기표와 기의가 유기적으로 연결되지 않고 단절되었다는 것이다. 이러한 이유에서 마이클 주에게 은유 자체가 언어 사이에서 미끄러지는 것이다.

후기구조주의자들에게 주체가 만든 은유 자체는 탈중심화되어 미끄러지기도 하고 의미가 다르게 전달되기도 한다. 데리다는 이 점에 주목하였다. 데리다(Derrida, 1978)는 이를 "의미의 사슬(chain of

signification)"이 고정되지 않는 현상이라고 지적하였다. 그러면서 데리다(Derrida, 1978)는 어휘나 개념은 그 자체로 설명되는 것이 아니며 그것을 설명하거나 이해하고자 할 때 원래의 어원이 가진 의미에 차이가 생기면서 그것이 다시 지연(遲延)되는 현상이 발생한다고 주장하였다. 데리다는 이를 자신이 이론화한 해체주의의 핵심 개념인 "차연"으로 설명하고 있다. "차연(différance)"은 원래의 의미들이 차이가 나면서 지연된다는 뜻이다. 이렇듯 후기구조주의의 개념을 상징적으로 함축하고 있는 "차연"은 작가의 의미를 파악하는 것이 불가능하다는 뜻이다. 결과적으로 데리다(Derrida, 1978)에게 언어는 그 자체로 "결정할 수 없는" 의미를 부여해야 하는 물질적 표식과 소리의 구조이다. 이렇게 후기구조주의의 지평을 연 데리다는 중심이나 주체가 없는 다층적이고 다원적인 인식을 지향하게 되었다. 그 결과, 데리다를 비롯한 후기구조주의자들은 주체를 새롭게 이해하기 위한 시도를 하였다. 이를 위해 이들은 언어에 집중하면서, 담론이 형성되는 역사를 추적하였다. 푸코(Foucault, 1972)에게 담론적 관습은 특정한 시대, 사회, 경제, 지형 또는 언어에서 정의하는 일련의 규칙들이다. 이러한 이유에서 텍스트는 언표적으로 기능하기 위해 특정한 시공간에서 만들어지는 작업이다. 그것은 일련의 규칙에 의해 기존의 것을 재현하는 것이 아니다. 텍스트는 기표와 기의가 분리된 가운데 새롭게 생성되는 창조이다.

텍스트: 재현이 아닌 타자 되기에 의한 생성

후기구조주의의 맥락에서 로티(Rorty, 1989)는 다음과 같은 질문을 제기하였다. "사고와 언어는 어떤 관계에 있는가?" 사고하는 것을 언어로 표현해야 한다. 또한 사고를 언어로 알아야 한다. 다시 말해서, 사고는 일단 언어로 환원시켜야 한다. 그런데 로티는 그러한 환

원작용의 정확성에 대해 회의적이었다. 따라서 로티는 사유가 모순인지를 따지기에 앞서 우리가 사용하는 언어의 효율성에 대해 생각하길 권하였다. 또한 로티는 언어적 우연성에 대해 말하였다. 로티(Rorty, 1989)는 다음과 같이 언급하였다.

> 진리는 저 밖에 있을 수 없으며, 인간의 마음과 독립적으로 존재할 수 없다. 왜냐하면 문장이 그렇게 떨어져 저 멀리 존재할 수 없기 때문이다. 세상은 저 멀리 밖에 있지만 세상의 묘사는 그렇지 않다. 오직 세계에 대한 설명만이 진실 또는 거짓일 수 있다. 인간의 묘사 활동의 도움 없이는 세계가 스스로 존재할 수 없다.(p. 5)

그 결과, 로티는 "재현(representation)"의 문제성을 제기하였다. 로티에게 현실은 거기 있어 발견되도록 기다리는 것이 아니라 창조되는 것이다. 반복하면, 라캉에게 현실은 상징계에 주어진 상징들과 의미작용의 과정에 의해 구성되는 것이다. 그런데 라캉과 다른 시각에서 로티(Rorty, 1986)에게 자아는 하나의 어휘 안에서 표현되는 것이 아니라 그 어휘의 사용에 의해 새롭게 생성되는 것이다. 이는 상징계의 언어 자체가 아니라 그 언어의 사용에 의해 의미가 만들어진다는 뜻이다. 미술가는 상징계의 시각 요소를 사용하여 의미를 만든다. 같은 맥락에서 감상자는 미술가의 작품을 감상자 특유의 언어로 의미를 만든다. 이러한 시각에서 미술작품의 감상은 감상자 편에서 새로운 의미 만들기이다. 의미 만들기는 새로운 생성이다. 이에 대해 마이클 주는 다음과 같이 설명한다.

> 그래요. 감상자와의 관계, 반응을 위해. 이 경우처럼 하나의 작품에서…… 이 figure(형상)가 명백한데 누군가의 해골인데 아마도 자는

것 같기도 죽은 것 같기도. 그러나 이것은 우리가 조각 앞에 서 있을 때 그 조각 작품을 바라보는 초점입니다. 숨 쉬기도 하고 땀을 흘리기도 하며 우리의 모든 숨은 얼어붙으며 점점 자라 조각 표면을 덮습니다. 그런 류의 반응은 인간 현존에서 좀 더 육체적인 물질적 존재입니다. 그것은 저에게는 좀 더 시적인 반응입니다. 조각은 우리가 만드나 그것은 우리가 생각한 대로의 존재가 더 이상 아닙니다. 그것은 조각이 아니며 우리가 조각입니다. 우리가 숨 쉴 때, 얼음을 얼릴 수도 grow할 수도 있습니다. 그래서 이것은 냉장고에서 완전히 얼린 것입니다.…… 그것은 다소 은유적입니다. 하지만 작품이 계속 바뀌기 때문에 제 생각도 매우 현실적입니다. 저는 은유가 먼 것처럼 생각하지만 동시에 우리는 문자 그대로 그것을 동시에 하고 있습니다. 어쩌면, 은유가 인식하는 방법에는 몇 가지 수준이 있을 수 있습니다.

마이클 주는 작품이 계속 바뀌기 때문에 그의 생각 자체가 "현실"이라고 하였다. 상징계의 상징을 사용하는 은유작용이 한계가 있기 때문에 지속적으로 다른 작품을 만들어야 한다. 이러한 맥락에서 라캉에게 "현실"은 상징과 의미작용을 통해 만들어지는 것이다. 그것은 욕망이 행하는 배치이다. 현실은 또다시 바뀐다. 그래서 마이클 주의 욕망은 근원적인 실재계를 건드리고 싶다. 그런데 실재계는 그가 의미하는 바를 상징화할 방법이 없다. 그렇게 상징계와 실재계 사이에 간극이 존재한다. 〈엔타시스(Entasis)〉(그림 39)는 상징계가 규정해 놓은 화법과 실재계의 간극을 느끼는 마이클 주의 "충동"의 표현이다. 신속하고 활기찬 필법으로 그린 나무 두 그루의 가운데 줄기는 부풀어 있다. 그 나무들은 붓질이 드러나지 않은 촬염 기법으로 그린 전경의 잡초를 배경으로 서 있다. 이와 같이 나무와 잡초라는 단순

한 소재로 된 화면이지만 강렬한 햇빛과 거친 수직선이 빗발치듯 그어져 다소 모호하면서 경이로운 분위기를 자아내어 감상자의 시선을 사로잡는다. 지극히 인상적이고 직관적이며 생략적인 이 작품은 중국의 북송 대 선승(禪僧)들이 그렸던 선종화를 떠올리게 한다. "엔타시스(entasis)"의 사전적 뜻은 고대 그리스·로마 건축에서 볼 수 있는 기둥 중간의 볼록 나온 부분을 의미한다. 마이클 주는 아마도 자연현상의 기저에 내재된 실재를 파헤치고자 한 것 같다. 그래서 그는 중간 부분이 팽팽하게 부풀어 있는 나무줄기의 "엔타시스" 현상을 포착한 것이다. 들뢰즈와 과타리(Deleuze & Guattari, 1987)는 다음과 같이 말하였다. "리좀은 시작도 끝도 없지만 항상 중간에서 성장하고 중간에서 과도하게 성장한다"(p. 21).

"엔타시스"는 나무의 리좀 되기이다. 그래서 이 작품에서는 전경의 잡초 리좀이 아니라 나무가 주제인 것이다. 리좀의 잡초가 경직될 수 있고 나무가 또한 어느 순간 리좀이 될 수 있다. 들뢰즈와 과타리(Deleuze & Guattari, 1987)에 의하면, "리좀에는 나무의 매듭이 있고 나무에는 리좀의 분지(offshoots)가 있다"(p. 20). "엔타시스"는 나무의 중간이 리좀으로 발아하는 현상이다. 엔타시스가 자연인가? 비자연인가? 마이클 주는 지극히 비자연적이고 부자연스런 엔타시스가 가장 본질적인 자연 또는 우주적 현상임을 감상자가 직관으로 간파하길 바란다. 그는 그와 같은 수수께끼와 같은 진실을 설명적이기보다는 모호하고 암시적인 태도로 표현해야 했다. 그러나 그는 감상자를 편안한 마음으로 두고 싶지 않다. 자연의 실재를 탐색할 때 그가 그랬듯이 감상자에게 "충동"을 일으키고자 한다. 프로이트에게 "충동"은 긴장이 그 핵심에 있다(Homer, 2017). 긴장은 충동의 원동력이 된다. 그래서 마이클 주는 화면에 긴장감을 고조시키기 위해 주로 거친 붓을 사용하여 단순하게 칠하고 넓게 긁어내는 방식으로 작

그림 39 마이클 주, 〈엔타시스〉, 캔버스에 질산은과 에폭시 잉크, 335.3×243.8×5.1cm, 2016.

업하면서 화면에 신속하고 활기찬 강렬함을 부여하고자 한다. 이러한 축약적이고 인상주의적인 표현 방법을 활용한 그의 공간에는 또한 햇빛과 폭우가 함께 공존하고 있다. 그것이 마이클 주에게는 가장 설득력 있는 실재인 것이다. 그리고 그러한 실재를 감각하는 마이클 주는 "충동"으로 이 작품을 제작하였다. 그래서 가운데가 부푼 나무줄기가 소재인 이 작품은 재현이 아닌 표현에 의해 완성되었다. 그는 자연 현상을 통해 진리를 파악한 순간을 표현해야 했다. 그래서 그는 긴장감이 감도는 순간성을 통해 진리를 전달하고자 한 과거 동양의 선승화가와 순간적으로 공명하였다. 깨달음이 찰나의 순간임을 감상자에게 전달하기 위해 그는 파격적 붓질을 사용해야 했고 과거 일품(逸品) 화법을 만들었던 전통적인 동양화로 되돌아갔다. 따라서 그의 화면은 엔타시스의 단순 재현이 아닌 새로운 의미의 텍스트이다.

후기구조주의자들에게 "텍스트(text)"와 쓰기(écriture)는 단순히 재현이 아닌 생산과 새로운 생성으로 이해되는 용어들이다. 롤랑 바르트(Barthes, 1973; 1975; 1977; 1985)의 사유 또한 후기구조주의 이론의 형성에 크게 일조하였다. 작가들이 다른 사람들의 글과 문장을 기초로 자신의 글을 재창조한다는 텍스트 이론의 전제는 문화적 삶에 기초한 한 작가의 글이 다른 텍스트들과 엮인 또 다른 "텍스트"라는 것이다. 줄리아 크리스테바(Kristeva, 1980; 1984)에게는 이와 같은 "상호텍스트성(intertextuality)"의 엮임 자체가 하나의 생명을 가진다. 따라서 하나의 텍스트를 정복하는 것은 불가능하다. 텍스트와 의미의 영속적인 뒤섞기가 우리의 통제 너머에 있기 때문이다. 이러한 이유에서 바르트에게는 새로운 글쓰기를 제외하고 새로운 삶은 없다. 새로운 글쓰기는 존재를 늘 새롭게 드러내기 때문에 생성을 향한다. 나날이 새로워지는 것은 새로운 글쓰기와 작품 만들기를 통해서이다. 같은 맥락에서 들뢰즈와 파르네(Deleuze & Parnet, 2007)에

의하면, 글을 쓰는 것은 무엇인가 되는 것이지만, 작가가 되는 것과는 아무런 관련이 없다. 새롭게 거듭나게 하는 글쓰기는 새로운 삶을 이끈다. 마이클 주에게 그것은 타자의 아이디어를 다루는 것과 관련된다. 그래서 그는 새롭게 내적으로 성장하도록 만드는 것이 일종의 "타자 되기"라고 설명하였다. 마이클 주에 의하면,

제 작업은 타자의 아이디어와 함께 아이디어를 다룬다고 생각합니다. 저는 타자 되기(being the other)로 성장했기 때문에 이해할 수 있습니다. 그것은 언제나 파괴에 관한 것이고, 저는 그 파괴에 관심이 있습니다. 고정관념을 깨는 파괴입니다. 저는 예술과 사회적, 도덕적, 사회·문화적 맥락에서 언어를 되찾는 데 관심이 있습니다. 저는 자연과 형태에 대한 선입견을 뒤집는 데 관심이 있습니다. 예술 언어에서 온 형태, 과학과 관찰에서 온 자연과 함께, 시에서 자연을 구하는 것까지 말입니다. 고정관념이 항상 주변에 있고 이런 것들이 어떤 것의 무한한 잠재력을 보지 못하도록 방해하기 때문에 또 다른 [작품의] 아이디어가 됩니다. 타자를 다루는 아이디어도 마찬가지라고 생각합니다. 저는 삶과 우리 주변의 세계에 대해 기존의 선입견을 새롭게 접근하고자 합니다.

바이런 김 또한 미술이 "타자 되기"에 있음에 동의한다. 바이런 김의 "타자 되기"는 미술작품을 만들며 타자의 조건을 파악하는 차원이다. 바이런 김과 마이클 주에게 "타자 되기"가 구체적으로 무엇을 의미하는가? 이들에게 "타자 되기"는 분명 현재 주류로 굳어진 것에서 벗어나 "소수자(manoritarian)" 되기에 합류한다는 뜻이다. 소수자는 수적으로 적다는 뜻이 아니다. 주류의 상징계에 구멍을 내어 새로운 상징계를 만드는 소수자이다. 따라서 들뢰즈와 과타리(Deleuze &

Guattari, 1986)에게 "생성"은 반드시 "마이너 되기(becoming-minor)"이다. 바이런 김에게 타자되기는 기존의 것에서 벗어나 새로운 생성을 뜻한다. 그리고 그것은 반드시 "마이너 되기"인 것이다. 소수자만이 새롭게 거듭날 수 있다. 왜냐하면 평등하지 않은 권력 관계에서 교란은 소수자가 일으키기 때문이다. 결국은 메이저인 지배권자도 휘말리게 된다. 메이저는 규정이 정해져 있고 경직되어 있다. 이러한 시각에서 메이저는 생성의 반대이다. 이렇듯 지금 현재의 나로 남아 있지 않고 변신해야 하는 과정의 삶이다. 그것이 "생성"이다. 새롭게 변화하는 생성이다. 바이런 김과 마이클 주는 새롭게 거듭나기 위해 "타자 되기" 즉, "마이너 되기"를 실현하기 위해 지속적으로 새로운 실험에 임한다.

타자되기는 다르게 표현하기이다. 그것이 차이의 미술을 만든다. 따라서 미술에는 중심적인 통일성이 없다. 그러므로 타자되기의 텍스트는 무한한 방법으로 변형하기이다. 따라서 움베르토 에코(Eco, 1984)는 해석 행위가 텍스트에 또 다른 텍스트들을 만듦으로써 텍스트의 세계에 반응하는 것이라고 하였다. 미술작품의 텍스트 또한 복수적 해석이 가능하다.

복수적 해석으로서의 미술

미술가들은 특별한 방향과 방법으로 정서를 표현한다. 그들의 작품은 시대와 지역에 따라 각자 다른 표현을 한다. 그리고 같은 시공간 안에서도 그들의 개성은 차이가 난다. 미술이 시대와 지역에 따라, 그리고 미술가들의 개성에 따라 다른 것이라면 그것은 해석을 전제로 한다. 이에 대해 마이클 주는 다음과 같이 설명한다.

미술은 무엇인가가 작용할 때 형태에서 느낌에서 오는 반응과 같은

것이 있다는 점에서 보편적입니다. 미술가는 균형을 잡고 제작합니다. 그런데 그것은 아마도 형식적인 것에 국한됩니다. 그래서 미술 작품의 의미가 항상 보편적으로 전달되는지에 대해서는 회의적입니다. 인간의 유머 감각은 각기 다릅니다.…… 저는 미술작품이 잠재성으로 채워져 있다고 생각합니다.

존 버거(Berger, 1972)에 의하면, "우리가 사물을 보는 방법은 우리가 알고 있고 믿고 있는 것에 영향을 받는다"(p. 8). 복수적 해석을 지지하는 선언이다. 미술작품의 의미는 각기 다르게 구성되는 것이다. 그것은 우리에게 시각적 자극을 제공한다. 따라서 어떤 식으로든 우리는 그 자극에 반응한다. 하지만 그 반응은 각자 다르다. 마이클 주가 말한 바대로 미술작품에 내재된 의미가 전달되는 방식은 개인에 따라 다른 것이다. 따라서 한 작품의 해석 또한 복수적이다. 실제로 미술작품은 미술가가 만든 상징과 은유에 의한 시각적 서술이기 때문에 감상자가 그 작품을 다르게 해석한다는 사실은 그 작가의 예술성이 그만큼 높다는 뜻이다. 특별히 주관성을 표현하는 현대 미술은 감상자들에게 다른 의미를 만들어 내게 한다. 이러한 맥락에서, 들뢰즈와 과타리(Deleuze & Guattari, 1987)는 선언하길, "책을 어떤 주제에 귀속시키는 것은 이 문제의 작용과 그 관계의 외부성을 간과하는 것이다"(p. 3). 들뢰즈(Deleuze, 2000)에 의하면, 미술의 기호들은 우리의 생각을 가장 멀리까지, 극한까지 이르게 한다. 그 기호의 해석은 또한 우리의 해석 능력 너머에 있다.

모든 해석은 그 작품을 본 감상자가 원작을 나름대로 변형시키는 의미 만들기이다. 이러한 맥락에서 아서 단토(Danto, 1986)에게 해석은 "변형"이다. 미술 또한 기존의 것에 대한 변주이다. 그리고 그 미술의 해석은 감상자 편에서 작가의 의미를 변형시키는 것이다. 이 점

은 해석 행위가 작품과의 상호작용의 결과임을 말해준다. 따라서 해석은 감상자의 지역적이고 제한적 지식을 토대로 한 의미 만들기이다. 감상자가 원작의 의미를 변형시킨다는 담론은 가다머(Gadamer, 2004)가 설명하는 "지평 융합"을 상기시킨다.

가다머의 "지평 융합(fusion of horizon)"은 텍스트나 역사적 사건을 우리의 현재 상황에서 해석하는 상태이다. 그것은 감상자 편에서의 의미 만들기이다. 이와 같은 의미 만들기를 통해 감상자는 새롭게 거듭난다. 다른 사람들과 다르게 세계를 이해하면서 자신만의 의미를 갖게 되는 것이다. 이러한 이유에서 해석은 하나의 세계가 아니라 수많은 "세계들"에 대한 우리의 이해의 범위를 넓힌다. 그런데 우리는 항상 나의 언어와 경험을 통해 타자를 해석한다. 내가 타자에 대해 말하는 것은 항상 나 자신에 대해 말하는 것이다. 그러므로 이러한 해석의 중요성은 모든 의미들이 절대적인 것이 아니며 항상 참조적이고 관계적으로 만들어진다는 사실에 있다. 해석은 상황적, 배경적 지식의 결과이다. 그것은 하나의 정답이 존재하지 않는 복수적인 것이다. 미술은 해석이 필요할 때에는 언어와 같다. 그 작품이 만들어진 배경적 이해가 필요하다. 이러한 맥락에서 시각 언어로서의 미술은 상대주의에 놓인다.

시각 언어로서의 미술의 상대성

미술은 타자와의 소통을 전제로 한다. 그런데 그것은 복수적인 해석을 낳는다. 바이런 김이 작품 제작을 하는 근본적 이유는 그의 정서와 감정을 감상자와 나누기 위해서이다. 그는 그것이 작품을 통한 소통이라고 생각한다. 바이런 김의 관심은 오직 감상자에게 감정을 전하는 것이다. 이러한 시각을 견지하면서 그는 다른 사람의 작품에 내재된 의미에 중요성을 두지 않는다. 대신 그 미술가가 만든 작

품이 어떤 느낌을 전하는가에 집중한다. 바이런 김은 애드 라인하르트의 주장을 지지하면서 예술가가 만든 의미에는 관심이 없다고 선언한 바 있다. 그에게 의미는 감상자에게 캔버스 색상이 주는 느낌이다. 미술가는 생각 없이 형태를 만들고 배치하고 색을 칠한다. 그런데 그것이 하나의 "사건"이 된다. 들뢰즈(Deleuze, 2004)에게 의미는 사건이 일어나면서 발생하는 것이다. 이 세상에는 많은 사건들이 발생한다. 그것은 초월적 의미가 아니다. 그 각각의 사건들이 "의미"를 만든다. 들뢰즈(Deleuze, 2004)는 설명하길, 의미는 표현된 것이다. 그리고 표현된 것과 표현은 같지 않다. 이로 보아 의미는 미술가의 감각이 전하는 느낌을 통해 만들어진다. 그런데 감각이 전하는 느낌은 해석의 대상도 아니고 뇌로 접근할 수 있는 성질도 아니다. 감각은 뇌를 거치지 않고 우리의 신경 세포에 직접 관여한다. 결과적으로 바이런 김은 또한 라인하르트가 주장하는 모더니즘 미술의 형식주의의 허구를 알게 된 것이다. 〈제유법〉은 단지 다양한 색상 패널들로 구성한 바이런 김의 "사건"이다. 그 사건은 많은 주름이 잡혀 있다. 사건은 발생과 동시에 그 안에 많은 주름이 잡혀 있다. 감상자는 그 주름에 의미를 부여한다. 왜냐하면 감상자는 〈제유법〉이라는 사건을 통해 "열림"을 경험하기 때문이다. 그 작품을 통해 기존의 질서나 틀 밖으로 나가게 되는 열림이다. 따라서 의미 만들기를 위한 사건의 열림인 것이다.

　반복하자면, 미술가가 표현한 것은 분명 의미를 전한다. 따라서 미술가가 직접적인 메시지를 전하지 않아도 감각 자료 자체가 감상자에게 의미를 던진다. 의미와 무의미는 분명 특수 관계에 있다. 미술가가 단지 조형적 차원에서 의미 없이 만든 작업이 감상자에게는 의미작용을 한다. 이는 기표와 기의가 유기적으로 연결되지 않았다는 사실의 방증이기도 하다. 이러한 이유에서 바이런 김은 미술이 기본

적으로 지역 언어라는 포스트모던 자세를 취하고 있다. 미술이 시각 언어로 간주되는 한 그것은 지역 언어이다. 그리고 그 해석은 감상자마다 다를 수 있다. 같은 맥락에서, 들뢰즈와 과타리(Deleuze & Guattari, 1987)에게 언어활동의 보편성은 존재하지 않는다. 다만 방언, 사투리, 속어, 전문 용어들끼리의 경합만이 있다. 따라서 "언어는 본질적으로 이질적인 실재이다"(Deleuze & Guattari, 1987, p. 7). 그리고 소통에 주관성이 개입하면서 미술은 다양한 복수적인 해석으로 이어진다. 이러한 이유에서 미술은 상대적이다. 감상자가 다르게 반응한다. 하지만 미술이 감각의 블록을 만들 때에는 절대적 위치에 놓인다.

감각의 블록으로서의 미술의 절대성

미술을 지역 언어로 정의하면서도 바이런 김은 그의 시각 언어가 감상자에게 정서적 충격을 가하길 기대한다. 그런 충격으로 인해 감상자는 즉각적 반응을 하고 작품과 소통한다. 다시 말해서, 미술작품은 해석 없이도 소통이 가능한 것이다. 들뢰즈와 과타리(Deleuze & Guattari, 1994)는 이러한 과정을 설명하기 위해 "정동"이라는 단어를 사용한다. 정동은 인간의 의식을 넘어서는 비인간적이고 전개체적인 것이다. 그와 같은 무의식의 영역이기 때문에 정동을 불러일으키는 특별한 공식은 존재하지 않는다. 따라서 바이런 김은 매번 그 방법을 찾기 위해 선, 형, 색채 등을 새롭게 실험한다. 즉, 색과 형태로 감각의 존재를 만들기 위해서이다. 그러한 미술작품이 들뢰즈와 과타리(Deleuze & Guattari, 1994)에게는 재료가 감각으로 옮겨간 "감각의 블록(a bloc of sensations)"이다. "블록(bloc)"은 "결합" 또는 "연합"을 뜻한다. 따라서 "감각의 블록"은 감각들의 결합을 의미한다.

들뢰즈와 과타리는 예술 작품을 감각의 존재인 지각과 정동의 복합체로 정의한다. 들뢰즈와 과타리(Deleuze & Guattari, 1994)에게

지각(percepts)은 지각 작용(perceptions)과 다르다. 지각은 그것을 느끼는 감상자들로부터 독립되어 있다. 지각 작용은 유기체가 특정한 것을 선택하여 지각하는 현상이다. 이에 비해 지각은 지각 작용보다 더 포용적이기 때문에 "풍경"과 같은 것이다(Deleuze & Guattari, 1994). 그것은 풍경 안에 들어가 무의식적으로 받아들이는 감수성이다. 지각을 통해 우리는 환경과 상호작용한다. 들뢰즈(Deleuze, 1997)에게 지각은 우주를 채우고 있는 보이지 않는 힘을 보이게 하면서 우리를 새롭게 생성하게 하는 힘이다. 바이런 김이 말한 바대로 작품을 보는 순간 감상자가 반응하도록 만드는 힘이다. 정동은 이미 처리되어 일반화된 감정과 정서와 구별된다. 정동은 말로 표현할 수 없는, 즉 아직 표면화되지 않은 감각이다. 들뢰즈와 과타리(Deleuze & Guattari, 1994)에 의하면, 블록은 감각들이 함께 모아져 있기 때문에 "복수성"을 띤다. 복수성은 "힘(force)"을 가리키며 힘들의 관계맺음인 생성을 뜻한다(Deleuze & Guattari, 1994). 블록의 핵심은 두께에 있다. 두꺼운 감각의 블록은 미술작품 안의 잠재된 힘이 감상자의 의지와 상관없이 충격을 가한다. 그런데 바이런 김에게는 그가 느낀 감정을 타자와 소통할 수 있는 특별한 방법은 없다. 그래서 그 방법을 찾아 늘 실험하게 된다. 이러한 입장에서 그는 다음과 같이 말한다.

저는 예술가가 만든 의미에 관심이 없습니다. 하지만 어떤 경우 색상과 질감이 주는 의미가 중요합니다. 저는 당신이 자연스럽게 그것을 이해할 수 있는지 또는 그것을 이해하는 방법을 배워야 하는지에 대해서는 모릅니다. 하지만 미술작품의 색상이 우리에게 감정을 일으키는 것은 분명합니다. 그것은 즉시 반응하게 합니다. 그리고 어떤 감정은 매우 강렬하게 충격을 줍니다.

되풀이하면, 지각과 정동이 복합된 "감각의 블록으로서의 미술"은 그 자체가 절대적이다. 위대한 작품은 예외 없이 우리의 존재 자체를 휩쓸면서 몸 전체로 느끼게 만든다. 그러면서 생각을 유도한다. 그 생각은 감상자마다 다를 수 있다. 하지만 지각과 정동의 복합체인 감각의 블록은 우리를 자극한다. 블록의 두께가 두꺼울수록 감상자들은 예외 없이 자극을 받게 된다. 이 점이 "미술의 절대성"이다. 이러한 이유에서 들뢰즈와 과타리(Deleuze & Guattari, 1994)는 예술이 즉자적으로 자기 자신 안에 보존되는 존재라고 주장하였다. 예술 작품이 절대적 위치를 가질 수 있는 이유는 바로 감각 덩어리이기 때문이다. 절대적 위치는 보편적 가치를 가진다. 지각과 정동으로 구성된 감각은 인간의 체험을 넘어서 있다. 그것은 머리에 의한 해석에 앞서 감각으로 전달되어 온몸에 느낌으로 온다.

포스트모던 이론에서 미술은 각기 다른 문화가 만든 생산품이다. 그리고 그것은 그 작품이 만들어진 문화를 잣대로 해석해야 한다. "미술은 해석이 필요한 지역 언어이다. 각자 다른 해석이 가능하다!" 바로 포스트모던 담론이다. 그렇지만 정작 미술가들이 원하는 바는 감상자의 감각을 흔들어 감정의 등질화를 가져오는 것이다. 따라서 그것은 해석 여부와 별개로 미술이 가진 절대성이다. 이렇듯 미술 이론과 미술가들의 실천 사이에는 괴리가 존재한다. 그래서 미술가들은 종종 혼돈한다. 바이런 김에 의하면,

대부분의 미술작품은 설명이 필요하기 때문에 보편적 언어가 아니라고 생각합니다. 음악은 예외입니다. 다양한 종류의 음악이 있겠지만, 음악은 기본적으로 보편적인 것이라 생각합니다. 하지만 시각 예술은 어떻게 감상해야 하는지를 배워야 합니다. 따라서 그것은 보편적 언어가 아닙니다. 어떻게 감상해야 하는지를 배워야 하는 것이

라면, 어떻게 그것이 보편적 언어가 되겠습니까? 미술은 로컬, 지역적인 것입니다.

바이런 김의 시각에서 미술작품은 설명이 필요하기 때문에 보편적 언어가 될 수 없다는 것이다. 또한 감상자가 다르게 읽을 수 있기 때문에 미술은 보편적 언어가 아니다. 그래서 미술작품은 그것이 만들어진 배경에 대한 심층적 해석을 필요로 하는 지역 언어이다. 복수적 해석으로서의 미술이다. 마이클 주 또한 이에 동의하고 있다. 그는 다음과 같은 이유에서 미술의 보편성에 회의적이다.

미술이 보편적 언어일 때는 흥미롭습니다. 모두가 그 작품을 좋아하니까요. 그것은 매우 좋은 작품입니다. 그래서 미술가들은 많은 사람들의 관심을 끌기 위한 작품을 만들고자 합니다. 그러나 그것이 쉽게 소통하지 못할 때에 우리는 주관성을 생각합니다. 저는 미술이 보편적이라는 바로 그 점에 의문을 가집니다.

감각의 블록의 두께가 해석을 결정한다. 들뢰즈(Deleuze, 2002)에게 감각의 블록의 미술은 감상자의 신경 세포로 직접 전달된다. 바이런 김이 원하는 바는 자신의 작품이 감상자의 뇌가 아닌 가슴을 파고들어 파동을 일으키는 것이다. 즉, "정동"이다. 정동은 존재를 흔들어 놓는 자극이다. 이 점이 바이런 김에게는 미술의 필수조건이자 충분조건이 "정동"이라는 것이다.

바이런 김이 미술가가 된 동기는 시와 같이 작용하는 개념미술을 만들기 위해서이다. 이른바 "시각적 시인"이 되고자 미술가가 되었다. 그러나 그는 점차 미술작품이 어떤 개념이나 의미를 담을 수 있다는 사실을 부정하게 되었다. 그래서 작품이 어떤 의미도 가지

지 않는다는 애드 라인하르트의 생각에 공명하게 되었다. 바이런 김은 점차 미술의 본질이 내용이 아닌 "감각의 구현"이라는 사실을 실천을 통해 체득하였다. 이를 통해 미술은 형태가 중요하다는 형식주의의 허구도 알게 되었다. 그래서 그는 이론과 실천 사이의 괴리에서 혼돈하게 된 것이다. 이 시점에서 들뢰즈와 과타리(Deleuze & Guattari, 1994)의 설명은 미술의 본질을 깨닫게 한다. 들뢰즈와 과타리에게 미술은 감각을 그리는 것이다. 감각의 존재를 그려놓은 캔버스는 설령 미술가가 의미 없이 만든 것이라 해도 의미를 전한다. 강조하면, 지각과 정동의 복합체인 감각의 블록은 모든 감상자가 반응하게 되는 절대적 위상에 있다.

감각의 블록을 만드는 데에는 어떤 공식이 없다. 때문에 감각을 만드는 것은 실험이다. 바이런 김은 감각을 창작의 면에 건립하기 위해 공식 없는 실험을 지속한다. 마이클 주 또한 그가 살고 있는 이 시대의 많은 언어들을 연결시키면서 실험한다. 그런데 그 감각은 변화한다. 작품마다 다른 차이의 감각이 그려진다. 그것은 "시간"이 만드는 차이이다. 감각한다는 것은 시간이 가져오는 수용과 동화 사이의 차이를 지각하는 것이다. 그것이 한 사람을 특징짓는 정체성이다. 시간이 초래하는 수용과 동화 사이의 차이로서의 정체성이다.

정체성: 시간이 가져오는 수용과 동화 사이의 차이

마이클 주의 시각에서 정체성은 사회상에 따라 변화하기 때문에 "시간"의 변화와 관련된 것이다. 시간의 흐름 속에서 변화가 일어난다. 그래서 정체성이란 결과적으로 무엇인가를 수용하고 이에 동화되면서 생기는 "차이"이다. 이에 대해 마이클 주는 다음과 같이 설명한다.

저의 정체성은 작품 제작과 직접 관련이 있다고 생각합니다. 왜냐하면 작품들은 특정 매체에 고정되어 있지 않으며 변화하는 자연의 집대성(conglomerate)이기 때문입니다. 작품은 개별적인 것이면서도 전체를 형성하기 위해 저의 정체성이 함께 작동한다고 생각합니다.

마이클 주는 공상과학을 예로 들면서 "변화하는 정체성"을 설명하였다.

공상과학은 흥미로운 분야라고 생각합니다. 지금 우리는 공상과학에 속하는 세계에 살기 때문입니다. 그것은 지속적으로 다시 작성되고 있습니다. 기술의 과학적 발전에 대해 읽으면 처음에는 픽션입니다. 그런데 그것은 항상 새롭게 그 문장에 쓰인 대로 현실을 바꿉니다. 처음에는 픽션이지만 곧 현실이 됩니다. 지금 우리가 살고 있는 현대 생활 또한 처음에는 단지 픽션이었습니다.

세계 자체가 공상과학과 같다. 픽션이 현실이 되어 우리를 변화시킨다. 그리고 그것은 시간 안에서 일어난다. 마이클 주는 부연하길,

제가 지각하기에 정체성이란 기술과 사회와 보조를 맞추어 변화하는 것입니다. 제 말의 뜻이 틀릴 수 있고 저의 역사관이 그리 정확하지는 않습니다. 하지만 우리는 관계하는 사회의 유형, 현재 진행 중인 삶과의 관계, 또한 자연계와의 이해를 통해 우리를 만들어 갑니다. 한국의 정체성이 매우 중요하지만 위조된 것에 조심해야 합니다.…… 정체성은 시간과 매우 긴밀한 관계에 있습니다.

마이클 주에게 정체성은 우리가 사는 사회와 자연에 대한 이해,

그리고 삶을 통해 형성되는 것이다. 때문에 그는 한국의 정체성이 위조될 수 있다고 경고하였다. 바로 "개념 있는 차이의 한국 미술"을 제작하는 것이다. 그것이 위조된 정체성이다. 한국의 국가적 정체성은 다른 국가들과의 관계를 통해 끊임없이 변화한다. 따라서 한국 미술 또한 변화를 거듭한다.

　　마이클 주가 설명하는 시간이 가져오는 수용과 동화 사이에서 나타나는 차이로서의 정체성은 그것이 시간의 흐름에 따라 변화한다는 뜻이다. 다시 말해서, 시간 안에서 수용하고 동화되며 이를 종합하는 가운데 변화하는 정체성이다. 마이클 주가 언급하는 시간은 시계가 나타내는 물리적 개념이 아닌 체험한 시간, 즉 현상학적인 것이다. 과거, 현재, 그리고 미래가 다르다. 그 가운데 변화가 생기고 차이가 나타난다. 시간이 어떻게 변화와 차이를 만드는가? 마이클 주가 정의하는 수용과 동화가 가져오는 차이로서의 정체성은 들뢰즈(Deleuze, 1994)의 시간의 세 가지 종합을 통해 파악할 수 있다. 그래서 과학도에서 예술가로 변화된 그의 정체성 또한 들뢰즈의 시간의 세 가지 종합 안에서 형성되었음을 알게 된다.

들뢰즈의 시간의 세 가지 종합

　　플라톤 이후 서양의 전통 철학에서 인간의 인지는 조화롭게 통합되는 것으로 이해되었다. 다시 말해, 감성과 기억이 서로 조화되어 새로운 지식을 만들어내는 것으로 생각되었다. 그러나 들뢰즈는 이를 부정한다. 들뢰즈(Deleuze, 1994)는 인간의 인지 능력을 구성하는 감각(감성), 상상력, 기억, 지성, 그리고 이성이 질서 있게 융합되는 가운데 지식이 만들어지는 것이 아니라고 말한다. 오히려 그런 인지 능력들이 서로 충돌하고 대립하여 모순이 일어나면서 새로운 깨달음이 생겨나는 것이다. 이는 인지가 조화로운 통합이라고 주장한 칸트의

견해와도 갈등한다. 들뢰즈에 의하면, 인식은 먼저 외부에서 자극을 받아 상상한 다음 기억을 불러들인 후 사유로 이어진다. 우리는 자발적으로 무엇인가를 생각하지 않는다. 먼저 외부에서 어떤 독특한 것의 자극을 받게 된 다음에야 비로소 사유하기 시작한다. 이제껏 볼 수 없었던 특이성이 감각을 자극한 다음에야 비로소 생각하기 시작한다.

이와 같은 자극적인 감성이 "독특성"이며 "정동"이다. 이제껏 경험하지 못한 독특성이라는 외부의 충격에 존재가 흔들리는 강한 에너지인 정동이 일어나는 것이다. 따라서 "독특성"과 "정동"은 정신분석학적 또는 물리학적 용어로는 "자극(흥분)"이다(Hughes, 2014). 이렇듯 생각하게 되는 계기가 외부의 자극에 의해 이루어지듯이, 미술가가 작품을 제작하는 동기 또한 마찬가지이다. 미술가 또한 외부의 자극을 받아 작품을 제작하게 된다. 그러한 외부의 자극이 강력한 정동을 일으키게 된다. 들뢰즈에게 그것이 첫 번째 종합 단계이다.

첫 번째 종합은 "직관에서 포착의 종합"이다. 시간상 현재에 해당한다. 이 단계에서는 "야! 이거 특이하다! 이게 무엇이지?" 그런 질문들이 생겨난다. 즉, "문제 복합체"인 이념이 부상한다. 의문과 궁금증이 생겨 마음에 파동이 일어나고 여러 질문들이 생겨난다. 오스트리아 빈 소재 회사에 다니던 젊은 마이클 주는 동료들이 시간이 날 때마다 미술에 대해 대화하는 생소한 장면을 목격하게 되었다. 이제껏 겪지 못했던 독특한 장면이다. 그런 "독특성"이 그를 자극하여 충격을 주면서 일련의 질문이 생기게 되었다. "동료들에게 미술은 무엇을 의미하는 것일까?"

직장 동료들의 미술 사랑을 체험한 마이클 주는 자신이 어린 시절에 작품을 만들면서 행복해했던 사실을 기억해 냈다. 들뢰즈의 두 번째 종합 단계이다. 기억을 불러들이기 때문에 시간상으로는 과거

이다. 들뢰즈가 설명하는 인식 능력은 외부의 자극을 받아 감성에 한계가 오자 상상을 하게 되고 상상력은 다시 기억력을 불러들였다. 따라서 들뢰즈의 두 번째 종합은 "기억의 수동적 종합"이다. 마이클 주에게 어린 시절의 기억은 그의 의지와 상관없이 떠오르는 것이다. "나도 어린 시절에 미술을 좋아했지! 미술작품 만들기에 몰입할 때 즐거움을 느끼곤 했지!" 과거의 기억을 불러일으키는 이 두 번째 종합에서는 "공명"이 일어났다. "그래, 나도 회사 동료들처럼 미술을 좋아했어!" 다시 말해서, 마이클 주는 과거를 되돌아보면서, 자신 또한 직장 동료들처럼 미술을 좋아했던 기억을 끄집어내며 공감하게 되었다.

들뢰즈의 세 번째 종합은 개념에서 재인의 종합, 즉 "사유의 종합"이다. 시간상 미래에 해당하는 이 단계에서는 개념에서 "재인(recognition)"이 이루어진다. 마이클 주에게 있어 개념은 "미술"과 "미술 애호"이다. 그런데 어린 시절 미술을 좋아하던 마이클 주와 달리 현재 회사원인 마이클 주는 더 이상 미술 애호가가 아니다. 따라서 미술 애호가로서의 재인이 일어나지 않는다. 평범한 회사원 마이클 주는 동료들이 여가 시간에 미술을 화제로 대화를 나누는 장면을 보고 상상을 통한 직관에 도달하였다. "미술은 삶을 즐기는 것이다!" 이어서 그는 미술에 몰입했을 때마다 행복했던 기억으로 돌아갔다. 그런데 현재의 마이클 주는 동료들과 미술에 대해 대화하는 장면이 특이하게 느껴질 만큼 더 이상 미술 애호가가 아니다. 그것이 "갈등"을 일으키게 되었다. 자아가 분열되는 것이다.

자아 분열이란 자아의 두 감각, 다시 말해 두 정체성이 동시에 나타나는 것이다. 의식적인 마이클 주와 무의식적인 마이클 주가 분열되는 것이다. 즉, 자아와 나의 분열이다. 여기에서 자아는 초월론적 자아이다. "나"는 내가 아는 나와 내가 모르는 나를 포함한다. 다

시 말해서, 마이클 주는 그가 의식하는 마이클 주와 무의식의 마이클 주를 포함한다. 따라서 의식하는 자아인 코기토(cogitio)를 넘어서는 "나"가 있다. 정체성의 위기는 자신 안에서 내재적 차이가 느껴지는 것이다. 이러한 시각에서 정체성은 일정 기간 동안의 자아 동일성을 의미한다. 그렇지만 그러한 동일성은 반드시 분열하게 된다. 그래서 자아 분열은 내적 고통 즉, 아픔을 겪는 단계이다. 자기 자신 안에서 차이가 느껴지기 때문이다. 쉽게 말해, 그동안 내가 알고 있는 나와 다른 내가 나타나서 교란을 일으키는 것이다. 그래서 그동안 가지고 있던 신념이나 믿음이 깨지게 된다. 그것이 들뢰즈에게 "용해된 자아(dissolved self)"와 "쪼개진 나(fractured I)"이다. 자아가 조각조각난다. 그래서 아프다. 그 아픔의 과정은 현실적으로 문제를 해결해야 하는 단계이다. 현실에서이든 미술 제작에서이든 해결되지 않는 수수께끼가 생겼고 어쨌든 그것을 풀어야 한다. 그래서 위기를 느끼게 된다. 돌파구를 찾아야만 한다. 이 과정을 거치면서 과거 자아의 조각난 파편들의 일부가 새로운 자아와 결합하면서 새로운 정체성이 형성된다.

개념을 재인하는 세 번째 종합 단계에서는 "이념들(ideas)"이 발생한다. 여기에서 이념은 궁금증과 의문에 의해 생기는 일련의 질문들이다. 미술을 사랑하는 직장 동료들의 삶이 충격으로 다가온 마이클 주는 결국 다른 사람으로 변화하였다. 마이클 주는 삶의 의미에 대한 이념적 질문까지 던지게 되었다. "나에게 가장 보람된 삶이란 어떤 것일까?" 그러면서 그의 분열된 자아의식이 재결합하면서 "미술가로서의 삶"이라는 새로운 질서를 만들게 되었다. 따라서 세 번째 종합은 궁극적으로 첫 번째와 두 번째 종합 모두를 거부하는 것이다. 다시 말해서, 그는 미술 제작에서 기쁨만을 추구하는 과거의 마이클 주가 아니다. 또한 의미 없이 평범하게 삶을 사는 현재의 마이클 주도 아니다. 마이클 주에게 "미술가로서의 삶"은 창작을 통해 의미로

충만한 삶을 만드는 것이다. 이러한 맥락에서 미래는 무엇이든 일어날 수 있는 열려 있는 시간의 차원이다.

시간의 동일성이란 아예 존재하지 않는다. 그것은 변화의 또 다른 이름이다. 오직 과거로부터의 단절이라는 형식만이 남아 있을 뿐이다. 회사원 마이클 주의 정체성과 예술가 마이클 주의 정체성은 들뢰즈(Deleuze, 1994)의 표현으로는 "시간의 텅 빈 형식"에 해당된다. 그래서 햄릿은 다음과 같이 말하였다. "시간의 축은 빗장이 풀려 있다(The time is out of joint)." 과거와 미래의 시간은 분열되는 것이다. 따라서 우리는 언제나 같은 정체성으로 일관하지 않는 "변형(transformation)"을 겪는다.

과거는 기억의 "나"에 대한 관계이고, 현재는 습관의 "나"에 대한 관계이다. 즉, 습관과 기억이 바로 한 개인으로서 "나"이다. 나의 실체가 있는 한 개념을 통해 재인하려면 과거의 나와 지금의 나는 같아야 한다. 그러나 과학도로서 평범한 회사원이었던 마이클 주와 지금 현재 미술가로서 마이클 주는 전혀 다른 정체성을 가지고 있다. 이 점이 마이클 주에게는 수용과 동화가 가져오는 차이로 인식된 것이다. 오스트리아 빈에서 미술을 사랑하는 분위기를 수용하고 이에 동화되어 미술가로 변신한 마이클 주는 과거의 마이클 주와는 차이나는 정체성을 가지고 있다. 칸트(Kant, 1998)는 그런 차이에도 불구하고 과거의 마이클 주와 현재의 마이클 주는 같다고 주장할 것이다. 이는 마이클 주라고 하는 실체가 그 저변에 반드시 존재한다는 뜻이다. 칸트는 이를 "초월적 통각(transcendental apperception)"이라고 부른다. 그런데 변화하지 않는 실체가 있다고 하면 평범한 회사원에서 미술가가 된 마이클 주는 역설인 것이다. 따라서 들뢰즈의 시각에서 과거의 마이클 주와 현재의 마이클 주는 반드시 같은 것은 아니다. 새롭게 변화한 마이클 주이다. 과학도 마이클 주와 예술가 마이클

주의 정체성에서 공통점이 있어야 재인에 성공한다. "차이"는 그것을 뛰어넘는 것이다. 회사원으로서 과거의 마이클 주와 미술가로서 현재의 마이클 주는 분명 재인에 실패한다. 이와 같은 재인이 실패하게 되는 가장 대표적 예가 자신의 태생의 비밀을 알기 전의 테베의 왕 오이디푸스와 그 이후의 오이디푸스이다. 실제로 오이디푸스 왕의 삶의 여정은 자아 또는 정체성이 와해되는 과정이기도 하다. 평범한 회사원으로서 마이클 주의 정체성과 미술작품을 만들던 어린 시절을 기억하면서 예술가의 길을 택한 이후의 마이클 주의 정체성은 분명 다른 것이다. 마찬가지로 "고요한 아침의 나라"의 한국과 "다이내믹 코리아(Dynamic Korea)"는 전혀 동일성을 찾을 수 없는 것이다. 그런데 칸트의 초월적 통각의 시각에서는 본질이 같은 민족인 것이다.

미래에 해당하는 세 번째 종합은 개념을 통해 재인이 이루어지는 단계이다. 그러나 재인은 결국 실패하게 된다. "재인"에 성공한다는 것은 개념을 통해 파악하는 것이다. 그러한 재인은 결코 이루어지지 않는다. 이러한 이유에서 두 번째 종합에서 세 번째 종합으로 갈 때에는 자아 분열이 예견되어 있다. 들뢰즈에게 그것은 "어두운 전조"이다. 정체성의 위기가 기다리는 어두운 전조이다. 이렇듯 정체성의 위기는 개념에서 재인의 실패에 의해 초래된다.

정체성의 위기: 개념에서 재인의 실패

마이클 주는 그림 그리기를 좋아하던 과거의 자신을 기억하면서 갈등하게 되었다. 들뢰즈(Deleuze, 1994)가 설명한 대로 그의 자아가 "용해되고" 자신이 "쪼개지는" 아픔을 겪게 되었다. "정체성의 위기"가 가져온 아픔이다. 마이클 주는 정체성의 위기를 다음과 같이 해석한다.

"정체성의 위기"는 그것이 위기가 아니라 단지 미래를 향한 플랫폼입니다. 정체성의 위기가 아니라 그것은 바로 현재의 현실과의 만남입니다. 그것은 우리가 포용해야 하는 어떤 것입니다. 우리는 무엇인가를 만듭니다. 그것은 풀어야 할 궁극적인 문제에 관한 것입니다. 진실로 위기는 단지 포기하는 것입니다. 그래서 우리가 말하는 정체성의 위기는 흔히 있을 수 있는 또 다른 도전의 단계입니다.

마이클 주는 정체성의 위기가 "현재 무엇인가를 포용해야 하는 문제"라고 주장하였다. 그는 구체적으로 그 포용이 무엇인가를 만드는 것이라고 설명하고 있다. 자아가 분열되어 정체성의 위기가 일어난다. 그것은 기존의 의식적인 마이클 주가 깨지는 것이다. 다시 새 판을 짜야 한다. 그런데 그 새판은 깨진 자아의 조각들을 일부 포용하고 새로운 관계를 맺으면서 만들어지는 것이다. 과거의 마이클 주가 전부 버려지는 것은 아니다. 새판에 그의 일부가 포함되는 것이다. 그런데 그 과정에서 현실적으로 풀어야 할 문제가 생긴다. 즉, 자아가 분열되면서 제기되는 일련의 질문들인 "이념들"이다. 개념의 재인인 세 번째 종합은 궁극적으로 첫 번째와 두 번째 종합 모두를 재검토하게 된다. 그것은 위기이지만 그 위기를 통해 새롭게 나아갈 수 있기 때문에 분명 미래를 향한 플랫폼이다. 이러한 시각에서 정체성의 위기는 미래를 향해 열려 있는 가능성이다.

자아는 현재와 과거의 습관을 통해 만들어진다. 그런데 마이클 주가 보기에 우리는 어떤 사물을 바라볼 때 색안경을 끼고 본다. 그 색안경은 개념에서 재인의 종합이 당연히 이루어질 것이라는 선입견을 가지게 한다. 마이클 주는 이를 "피상성"이라고 부른다. 그가 깨고자 하는 피상성은 바로 개념에서 재인을 종합하려는 고정관념이다. 정체성의 실체가 있다고 생각하면, 다른 이질적 요소를 받아들여야

하는 상황은 분명 위기일 수 있다. 따라서 바이런 김은 다음과 같은 점에 주목한다.

　　당신은 종종 국제전에 갈 것입니다. 저는 한국인의 작품을 그들과 다른 유럽인의 시각에서 각각 보게 됩니다. 그들은 어떤 특정 작품을 한국인의 것으로 보고자 합니다. 저는 정체성의 위기를 겪지 않은 사람들 중 한 명입니다. 미술가들은 자신을 볼 수 없기 때문에 정체성의 위기를 겪는 것입니다. 아시다시피, 그들은 명확한 맥락을 볼 수 없습니다. 때문에 그들은 이것 또는 저것의 선택이라고 생각하기 때문에 정체성의 위기를 겪는 것이고, 그게 흥미롭지만 그게 또한 현실에서 사실입니다.…… 제 말은 그게 세계적인 추세입니다. 국제적인 공연장인 전시회를 좋아합니다. 국제전에서는 일종의 국가적 정체성이 더 중요하다고 생각합니다. 미국이나 뉴욕의 내부에서 그것은 덜 중요한 것이라 생각합니다.

　　바이런 김에게 정체성의 위기는 국가적 정체성을 개인적 정체성으로 포괄하는 자세와 부분적으로 관계된다. 그것은 국가적 정체성이 실체가 있다고 보기 때문에 개념에서 재인이 가능하다고 생각하는 것이다. "개념에서 재인의 종합"이 일어나는 세 번째 종합에서는 첫 번째와 두 번째 종합들을 통합해야 한다. 여기에서 재인은 첫 번째 종합과 두 번째 종합의 양립 가능성의 문제와 직면하게 된다. 그것이 바이런 김의 시각에서는 정체성의 위기이다. 그래서 그는 국가적 정체성을 개인적 정체성으로 보는 태도가 정체성의 위기를 불러온다고 생각한다.

　　국가적 정체성을 개인적 정체성으로 동일시하는 생각을 들뢰즈의 시간의 세 종합을 통해 검토하면 다음과 같다. 한국 미술작품을

볼 때 감상자에게는 첫 번째 종합이 일어난다. 감각 자료를 포착하여 상상력을 작동시키는 단계이다. 우리는 어떤 미술작품을 보고 상상하면서 규칙을 만들게 된다. "한국 미술의 양식적 특징은 선과 공간의 사용, 그리고 미묘한 채색에 있다!" 바로 "직관에서 포착의 종합"이 일어나는 첫 번째 종합이다. 시간상으로는 현재이다. 두 번째 종합은 과거의 기억을 끌어들이는 단계이다. 포착한 독특성에 상상력이 반응하여 한국 미술의 특징을 파악한 다음 기억을 끄집어내는 것이다. 따라서 시간상 과거인 두 번째 종합은 "상상에서 재생의 종합"이다. "내가 과거에 보았던 전통 미술의 양식을 기억해보니, 지금 본 미술작품과 아주 비슷하다!," "내가 기억하는 한국 미술은 이것과 같다. 그러므로 이 작품은 한국적인 미술이다!" 이렇듯 독특성과 마주치면서 유한한 상상력을 부르게 되고 다시 기억을 반추하게 된다. 그러면서 대상과의 동일시가 일어난다. 그렇기 때문에 현재 감상한 작품을 통해 한국 미술의 특징을 확인한다. "여백이 한국 미술의 특징이다!"

이러한 맥락에서 과거 조선시대 미술과 동시대의 한국 미술은 여백의 미라는 일관된 통일성을 가져야 한다. 세 번째 종합은 미래이다. 그것이 세 번째 "개념에서 재인의 종합"이다. 그러한 "재인"은 실패한다. 동시대의 한국 미술가들은 과거를 답습하길 원하지 않는다. 그래서 바이런 김이 지적하였듯이, 그것이 대부분의 미술가들에게 정체성의 위기로 여겨진다. 과거 미술과 일관된 한국성의 특징을 보여주어야 한다는 생각은 시간의 변화 속에도 변치 않는 실체가 있다는 사고에 기인한다. 그렇지만 그와 같은 개념에서 재인의 종합은 실패한다. 따라서 "한국 미술은 이런 것이다!"라는 개념에 의해 재인을 종합하려는 시도가 미술가 개개인에게 정체성의 위기를 부른다. 이러한 시각에서 마이클 주는 한국의 정체성이 위조될 수 있다고 경계한 것이다. 그것이 개념에서 재인을 종합하려는 것이다. "개념 있는

차이의 한국 미술"을 찾는 자세가 바로 그것이다. 이 경우 미술가들에게 자아 분열이 일어날 수 있다. 그래서 마이클 주에게 현재 한국의 정체성은 과거 금동 불상과는 더 이상 관련성이 없는 것이다. 오히려 그것은 현대문명이 만든 우레탄폼의 몸에 서양의 장난감 머리가 유기적으로 관계하는 〈헤드리스〉 하이브리드인 것이다.

　　마이클 주는 재인의 실패를 확인하는 작품들을 제작하고 있다. 그는 이를 "파괴(subversion)"로서 설명한다. 따라서 마이클 주는 작품 제작과 관련한 자아 분열에 대해 다음과 같이 설명할 수 있다.

　　제 작품을 감상자들이 해석하길 바라는 점과 관련하여 어떤 일반적 또는 특별한 의미가 있다면, 저는 감상자들이 우선 시각적으로 반응하길 바랍니다.…… 제 작품은 개념적으로 물질적으로 다른 성격을 다룹니다. 그리고 이 두 관계는…… 그것은 내면의 존재와 동시에 몸의 외부와 같은 것입니다. 저의 많은 작품이 이러한 자아의 두 감각과 그 관계에 관한 것입니다. 아마도 그것은 정체성 위기의 질문과도 관련이 됩니다. 그것은 위기라기보다는 동시성입니다. 동시에 두 개의 정체성이 있습니다.

　　마이클 주에게 자아의 두 감각이란 내면과 외부의 조건이 갈등하는 것을 말한다. 라캉의 언어로 말하자면 내면의 존재는 그의 이상적 자아(ego ideal)이고 외부의 조건은 대타자 욕망인 자아 이상(Ego Ideal)이다. 그가 말하는 정체성의 위기는 라캉의 시각에서는 "주체 분열"이다. 그것이 들뢰즈에게는 "용해된 자아"이며 "쪼개진 나"이다. 즉 자아의 분열이다. 진정한 창조가 일어날 때는 "자아"가 용해되고 "나"에 금이 가는 아픔의 대가를 치러야 한다. 이 단계를 거쳐 돌아오는 것은 "차이"이다. 그래서 들뢰즈는 이렇게 말할 것이다. "돌아

오는 것은 결국 '차이'뿐이다!" 그것이 마이클 주에게는 수용과 동화 사이의 차이로서의 정체성이다. 매번 차이가 나는 정체성이다. 그것은 이질적인 것을 하나로 합치는 시간의 종합에 의한 것이다. 그리고 그 사이에 드러나는 차이이다. 따라서 들뢰즈(Deleuze, 1994)에게 자아는 시간 안에 존재하며 끊임없이 변화한다. 즉, 시간 속에서 변화를 경험하는 수동적이고 수용적인 "자아"이다.

자아는 시간 안에서 수동적이고 수용적으로 변화한다. 마이클 주는 수용과 동화가 일어나는 차이 또한 지극히 수동적 위치에서 만들어지는 것임을 확인한다. 무엇인가를 받아들이는 수용성은 종합이 한 개인의 의지와는 상관없는 수동적인 것임을 함의한다. 종합 자체가 능동적인 인식 능력에 의해서 수행되는 것이 아니라 "수동적" 과정이다. 우리의 의지와 상관없이 변화하는 정체성이다. 알렉스 칼리니코스(Callinicos, 1990)는 후기구조주의자들의 중심 프로젝트가 주체의 "구성적"에서 "구성된" 상태로의 강등임을 확인한 바 있다. 앞서 파악하였듯이, 들뢰즈가 인간의 인식 능력을 수용적이며 수동적인 것으로 파악하면서 "수동적 종합"으로 설명한 바와 같은 맥락이다. 들뢰즈(Deleuze, 1994)는 설명하길, "이 종합은 구성적이지만 모든 것에 대해 능동적이지는 않다. 그것은 정신에 의해서가 아니라 모든 기억과 반추에 앞서 응시하는 정신 안에서 이루어진다"(p. 71). 이러한 맥락에서 시간 안에서 반복이 차이를 만든다.

반복을 통해 차이를 만드는 시간

다시 들뢰즈 이론으로 해석하면, 우리가 제일 먼저 조우하는 것은 단순히 물질 그 자체를 감각하는 것이다. 다음에는 그 물질의 포착을 통해 상상하게 된다. 그 상상을 통해 포착한 독특성의 물질을 비슷한 것들과 짝을 짓는다. 그리고 과거를 불러들인다. "이 작품은

지난번 전시회에서 본 것과 비슷하다!," "이 작품은 지난번에 본 피카
소의 작품과 비슷하다!," "이 작품도 입체파 작품일 것이다!" 하지만
이 작가의 화풍은 피카소와 비교할 때 또 다른 것이다!" 기억의 공명
은 차이를 다른 차이들과 연결시킨다. 세 번째 종합은 기억을 순수한
사유의 수준으로 끌어올리는 단계이다. 그런데 들뢰즈가 말하는 세
가지 종합에서 중요한 본질적 사실은 능동적 종합이 아니라 수동적
종합이며, 의식에 의한 것이 아닌 무의식에 의한 우발적 종합이라는
점이다. 우리가 감각하는 동안 무의식에서 "관조"가 이루어지고 기억
중의 무엇인가가 의지와 상관없이 자동적으로 "떠오르는" 것이다. 따
라서 의식적으로 "관조"하거나 "기억"하는 것이 아니다.

　　상기한 인간의 인지 과정은 미술가에게도 똑같이 작동한다. 미
술작품을 만들기 위해서는 먼저 그 미술가를 자극하는 환경이 주어
져야 한다. 그가 조우한 환경은 정동을 불러일으키고 미술가에게 상
상력을 자극한다. 상상력은 기억을 불러들인다. 그러면서 사유가 이
어지는 것이다. 미술가들은 과거의 기억을 토대로 현재의 자신을 표
현하기 위해 반복한다. 반복을 통해서 타자와 구분되는 자신만의 순
수한 차이인 감각을 그려내고자 한다. 그러면서 그들은 때로는 상징
계의 관습을 타파한다. 때때로 실재계를 감각한다. 실재계를 통해 새
로운 상징계를 만들기 위해서 반복한다. 그런데 이 단계에서 관계가
지어져야 한다. 욕망의 원인인 대상 a가 관계 짓기를 한다. 미술가와
상호작용하는 새로운 관계적 요소에는 현대 미술의 경향, 그의 새로
운 신념도 포함된다. 그러면서 미술가들은 결국 기억을 새롭게 편집
하게 된다. 그리고 이러한 과정을 통해 미술가들은 어린 시절의 기억
을 현재와 협상한다. 그래서 미술가들이 경험한 과거는 더 이상 파지
에 의한 직접적 과거가 아니다. 오히려 재현에 의한 반성적 과거, 반
성되고 재생된 미술가 특유의 특수성이 되는 것이다. 기억은 반추하

고 회상하는 반복을 통해 과거가 아닌 현존재를 표현한다. 이렇듯 차이는 반복을 통해 만들어지면서 과거는 현재가 된다. 그리고 반복하는 한 새로운 미래가 열려 있다. 들뢰즈(Deleuze, 1994)에 의하면, 반복은 본질적으로 욕구에서 나온다. 왜냐하면 욕구는 본질적으로 반복과 관계하는 심금에 의존하기 때문이다. 그리고 그것은 결국 "차이"를 만들어내는 것이다. 그래서 모네는 사실주의적 시각에서 수련을 그리다가 추상으로서의 수련을 창조할 수 있었다.

결국 어떤 시간에 존재하는가가 그 사람의 본질이다. 시간은 그 자체가 흐름이다. 무수히 많은 것들이 자신만의 시간을 가지며 우주적 질서에 함께 참여하고 있다. 이와 같은 인간의 존재 방식이 베르그손에게 "지속"이다. 지속은 모든 변화를 다 끌어안는다. 여러 다른 시간성의 층위가 작용하면서 지속이 지속된다. 따라서 시간성은 자아가 변화하는 가능성이다. 이러한 맥락에서 마이클 주에게 자아 변화는 수용과 동화를 통해 일어난다. 시간은 수용과 동화를 통해 자아가 이전과 다르게 변화하게 되는 형식이다. 인간은 시간 속에서 변화하는 수용적 존재이다.

요약

이 장에서는 한국인 부모 밑에서 미국에서 태어나 뉴욕에서 활동하고 있는 두 명의 코리안 아메리칸 미술가들인 바이런 김과 마이클 주가 보여주는 정체성의 특징을 해석하였다. 그들은 취학 전의 유아기에는 부모로부터 배운 한국어를 사용하였다. 그러나 그들은 미국 학교에 진학하면서 한국어를 잊게 되었다. 어린 시절 부모로부터 배운 제1언어인 한국어가 학교라는 사회 환경에서 영어로 교체되었고 결국 모국어를 잊게 되었다. 그들의 무의식에는 과거 한국에서 경

험한 순수 기억이 존재하지 않는다. 또한 한국에서의 단편적 기억이 자유롭게 돌아다니는 유아기의 블록도 없다. 따라서 한국인 되기와 미국인 되기에 대한 욕망도 부재하다. 그러나 그들은 어린 시절부터 자신들이 미국인들과 다른 문화를 가졌다고 생각하였다. 그러면서도 바이런 김은 정체성이 언어와 관련되기 때문에 자신을 미국인으로 생각한다. 이에 비해 마이클 주는 자신을 세계인 즉, 코즈모폴리턴으로 정의한다. 이들은 특정 문화권에 속하여 자신들을 확인하고자 하는 정체성 의식이 부재하다. 그런 만큼 보다 넓은 시각에서 21세기의 삶을 고찰하고자 한다.

어린 시절 부모로부터 배운 제1언어인 한국어가 학교라는 사회 환경에서 영어에 의해 교체되면서 결국 모어를 잊게 되었다는 사실은 들뢰즈가 설명한 "언표 행위의 집단적 배치"를 상기시킨다. 언표 행위는 결코 "개인적"인 것이 아니라 "집단적" 또는 "사회적" 성격을 가진다. 가정에서 가족과 의사소통하는 데에 사용된 한국어는 어휘가 한정될 수밖에 없다. 이에 비해 사회적 언어는 그 사회와 연결되어 새로운 단어와 어휘를 만들어내기 때문에 지극히 풍요롭다. 이는 언표 행위가 개인의 주체에 의한 것이 아니라 집단적 성격임을 확인시켜 준다. 따라서 가정에서 부모와 함께 사용하던 한국어는 미술가가 의사소통하는 데 적합한 언어가 될 수 없었다. 이렇듯 언표 행위는 사회를 배경으로 전개된다. 이러한 이유에서 그것은 집단적 배치이다. 집단적 배치로서의 언어이기 때문에 그것은 다양한 뜻을 담은 다양체가 된다.

미술 제작 또한 주체로서 미술가의 개인적 자아 표현이 아닌 집단적 배치의 성격을 띤다. 이는 미술 제작이 한 사회가 만들어낸 사회적 생산이라는 뜻이다. 마이클 주는 집단적 배치로서 미술작품을 만들기 위해 과학과 의학 언어를 포함하는 다학제적 접근을 한다. 이

를 통해 그는 혼재된 현대 사회에서 정체성과 지식의 개념을 탐구한다. 자연에 대한 인간의 개입도 그의 작품의 주요 주제이다. 이 시대에 통용되는 다양한 언어를 사용하여 우리가 세상을 인식하는 방법과 그 이유에 대해 질문을 유도한다. 마이클 주의 작품에는 과학과 종교, 사실과 허구, 고급문화와 저급문화 등 외관상 이질적인 요소들이 종종 혼합되고 충돌한다.

미술가들의 작품 제작의 언표 행위는 뉴욕 미술계라는 상징계를 배경으로 한다. 상상적 인지 자체가 픽션이다. 이러한 맥락에서 라캉이 언급하는 주체는 픽션에 의해 발달한다. 상징계의 결과물 또한 일종의 픽션이다. 때문에 타자의 픽션인 상징계에서 미술가 개인의 픽션의 세계를 구축해야 한다. 그렇게 하면서 상징계로서의 미술계가 지속적으로 변화하게 된다. 미술가들이 새로운 상징계를 만들기 위해서는 관계 짓기가 필수 조건이다. 그들은 욕망의 원인인 대상 a를 번역한다. 이를 통해 미술가들은 독특성 또는 차이를 성취한다.

픽션의 상징계에서 사용하는 언어는 후기구조주의를 배경으로 이해할 수 있다. 구조주의에서 기표와 기의가 명료한 관계에 있는 데에 반해, 후기구조주의에서 이것들은 새로운 결합을 통해 끊임없이 파괴되고 재부착되는 불확실하고 불명확한 것이다. 이는 재현의 이슈를 제기한다. 자아는 하나의 어휘 안에서 표현되기보다 그 어휘 사용에 의해 새롭게 만들어진다. 기표와 기의가 분리되었기 때문에 언어 행위는 재현이 아닌 생성이다. 의미는 발견되도록 기다리는 것이 아니라 창조되는 것이다. 같은 맥락에서 정체성은 우리가 우리 자신에 대해 말하는 내러티브에 의해 형성된다. 다시 말해서, 정체성은 한 개인이 자신을 적극적으로 이야기하는 재현에 의해 형성된다.

후기구조주의 시각에서 미술가가 만든 원래의 의미 구조는 현실에서 다르게 발현된다. 기표와 기의가 분리된 미술이다. 따라서 주

체에게 특수한 언어이다. 주체의 언어가 다르게 읽힐 수 있기 때문에 미술은 모든 사람에게 다르게 해석될 수 있다. 복수적 해석으로서의 미술이다. 그리고 미술작품을 감상자의 시각에서 해석하는 것은 감상자 편에서의 의미 만들기이다. 그러므로 과거 작품에 대한 변주인 텍스트는 재현의 차원에 있지 않다. 그것은 기존의 작품을 단순히 재현하는 것이 아니라 새로운 의미 만들기인 생성이다.

미술은 그 작품이 만들어진 배경에서 해석이 가능한 지역 미술이다. 동시에 미술은 지각과 정동의 복합체인 감각의 블록이다. 미술은 감각적인 것 되기이다. 그래서 감상자와 그 작품의 합일이 가능하다. 감상자와 작품이 하나가 되기 때문에 자아가 사라진다. 이렇듯 감각적인 것은 감상자의 의식을 넘어서는 비인간적이고 전개체적인 것이다. 그와 같은 감각의 존재는 감상자에게 지각과 정동을 일으키기 때문에 해석을 뛰어넘는 절대적인 입장을 취한다. 이러한 시각에서 지각과 정동의 복합체로서의 감각의 블록인 미술은 그 자체로서 존재한다.

감각은 변화한다. 상징계의 픽션이 현실이 되어 우리를 변화시키기 때문이다. 그리고 그것은 "시간" 안에서 일어난다. 이러한 이유에서 마이클 주에게 정체성은 시간이 가져오는 수용과 동화 사이의 차이이다. "시간이 가져오는 수용과 동화 사이의 차이로서의 정체성"은 들뢰즈의 시간의 세 가지 종합을 통해 이해가 가능하다. 들뢰즈의 시각에서 새로운 인식이 생겨나는 것은 외부의 독특성과 조우하면서이다. 이제껏 경험하지 못했던 전혀 새로운 독특성이 우리의 감각을 자극한다. 그래서 상상을 통해 그 독특성을 포착하는 첫 번째 종합이 만들어진다. 그 독특성이 무엇인지 정의하기 위해서이다. 그런 다음 과거의 기억을 불러들이는 두 번째 종합으로 이어진다. 그 독특성을 과거에 본 것들과 비교하기 위해서이다. 그리고 그것은 사유를 이

끄는 개념에서 재인이라는 세 번째 종합으로 나아간다. 하지만 이 종합은 실패하게 된다. 그 가운데 자아가 용해된다. 자아에 금이 가 쪼개진다. 과거의 신념이 깨지게 된다. 그러면서 깨진 자아의 조각들의 일부가 포함되는 새로운 자아가 부상하는 것이다. 마이클 주가 작품 제작에서 과학 언어를 사용하는 근거는 바로 이 점에 있는 것이다. 새로운 자아에 기존 과학도의 정체성 일부가 재결합된 것이다. 이러한 들뢰즈의 시간의 세 종합이 마이클 주에게는 시간이 가져오는 수용과 동화로 인한 차이이다. 따라서 한 개인의 정체성은 수용과 동화 사이의 차이이다. 그리고 그것은 시간 안에서 일어난다.

들뢰즈의 시간의 개념은 과거와 현재가 분리되어 이어지는 것이 아니라 잠재적으로 공존한다. 이 둘은 전혀 다른 시간이지만 시간 속에서 공존한다. 결과적으로 들뢰즈에게 시간의 성격은 이질적인 것을 하나로 합치는 종합이다. 그러면서 변화가 이루어진다. 그리고 그 사이에서 반복에 의한 차이가 나타난다. 미술가들은 "개념 없는 반복"을 통해 새로운 차이를 만들어낸다. 이러한 들뢰즈의 시간 개념은 베르그손의 "지속"과 맥을 같이 한다. 현재는 차이로서 과거를 그 안에 포함한다. 이것이 베르그손이 말하는 "지속"이다. 그런데 바이런 김과 마이클 주의 지속에는 과거 한국에서의 기억이 부재하다. 따라서 한국에서 만든 어린 시절의 순수 기억이 예술적 정체성에 영향을 주고 있는 즉, 성인이 되어 뉴욕에 진출한 한국인 미술가들과 다르다. 또한 한국에 관한 기억이 연결되지 않은 채 조각조각이 블록된 이민자 미술가들과도 다르다. 미국에서 태어난 코리안 아메리칸 미술가들은 어느 하나의 정체성에 대해 집착하지 않는 코즈모폴리턴이다. 어느 한 범주에 속한 인간이라는 보다 광범위한 세계인으로서 자신들을 완성시킬 수 있는 풍요로운 정체성이고 싶다. 따라서 그들은 단지 초국가적 자세를 취하면서 21세기 삶의 조건을 포괄적으로 관찰

하는 자세에 있다. 다음 장에서는 지금까지 파악한 세 유형의 각기 다른 정체성을 한국 문화와 관련시켜 파악하기로 한다.

한국 문화의
가장자리를 만드는 아웃사이더

이 장에서는 한국의 영토 밖에서 활동하는 세 유형의 미술가들에게 제기하였던 질문, "누가 한국 미술가?"에 집중하고자 한다. 누가 어떠한 이유에서 한국 미술가인지를 이해하기 위해 먼저 들뢰즈와 과타리가 개념화한 "다양체"를 해석하기로 한다. 정체성은 한 개체를 확인하는 특성이다. 그런데 본질주의에 입각한 정체성의 개념은 우주와 인간의 특징을 담아내지 못한다. 왜냐하면 어느 하나로 특징되는 우주와 인간이 아니기 때문이다. 지금까지 이 글을 통해 파악하였듯이, 미술가들은 변화를 거듭하며 여러 양상들을 동시에 지닌 존재이다. 따라서 한 인간의 특성을 정확하게 확인한다는 뜻을 가진 정체성은 사실상 무의미한 개념이다. 들뢰즈와 과타리에게 우주와 인간은 정체성이 아니라 오히려 "다양체"인 것이다. 국가라는 다양체 안에는 특이자로서 아웃사이더가 존재한다. 틈새 공간에 존재하는 아웃사이더들은 문화의 가장자리를 만드는 역할을 하고 있다. 한국에서 만든 순수 기억과 함께 뉴욕에서 활동하는 미술가들, 한국에 대한

유아기의 블록을 가진 이민자 미술가들, 그리고 한국 밖에서 태어나 한국에 대한 기억이 없으면서도 한국의 문화유산을 가진 미술가들. 이들 모두는 한국의 외곽에서 한국 문화의 가장자리를 만들고 있는 아웃사이더 미술가들이다. 이들이 다양체 안에서 어떻게 한국 문화의 가장자리를 만들고 있는지를 파악하기에 앞서, 이 장은 지금까지의 내용을 요약하면서 이 세 유형의 아웃사이더 미술가들의 정체성이 어떻게 다른지 다시 확인하면서 시작한다.

각 장의 내용 요약

뉴욕 한인 미술가 공동체는 뉴욕 미술계와 맥을 같이하며 성장하였다. 그러면서 뉴욕 한인 미술가 공동체는 3세대 층을 이루게 되었다. 1세대는 1922년 장발의 첫 진출을 기점으로 하여 1960년대까지 뉴욕에 이주한 미술가들, 2세대는 1970년대에 뉴욕으로 활동 무대를 옮긴 미술가들, 그리고 3세대는 1981년의 "여권법" 시행령에 의해 자유로운 여행이 가능해지면서 진출한 미술가들이다. 각 세대의 미술가들은 뉴욕 미술계의 예술적 경향에 발맞추어 자신들의 독자적 세계를 구축하였다. 이는 미술 제작이 미술가 개인의 단독 행위가 아닌 집단적 성격의 사회적 생산임을 방증하는 것이다. 다시 말해서, 미술 제작 또한 언표 행위와 마찬가지로 집단적 배치의 특징이 있다. 이와 같이 다양한 작가층이 공존하며 3세대로 구성된 뉴욕 한인 미술가 공동체에는 미술가들의 한국어 구사력에 따라 각기 다른 세 유형의 정체성이 확인되었다.

제2장에서 확인한 바와 같이, 성인이 되어 한국을 떠난 첫 번째 유형의 미술가들에게 뉴욕 미술계는 라캉의 이론을 빌리자면, 상징계이자 대타자다. 상징계는 언어가 지배한다. 인간이 태어나면서 언

어의 지배를 받듯이, 미술가들은 미술계의 언어를 통해 사회화한다. 그런데 1980년대 이후 뉴욕 미술계에 부상한 다문화 미술의 담론이 한국인 미술가들에게 주류와 구별되는 비주류 문화를 표현하도록 요구하였다. 국제무대에서 활약하기 위해 성인이 되어 뉴욕에 정착한 미술가들에게 한국성의 추구는 애당초 그들의 주된 관심사가 아니었다. 그런데 뉴욕 미술계가 그들에게 한국인답게 그리길 요구한 것이다. 이를 확인하면서, 한국 미술가들은 뉴욕 미술계 대타자의 욕망에 부응해야 했다. 이렇듯 미술가들의 한국성의 탐색은 일단 대타자의 강요에 의한 것이다. "한국 미술은 선이 특징이다." "여백의 미가 중요하다." "한국 미술은 지극히 명상적이며 관념적이다." 바로 대타자가 기억하는 "개념 있는 차이로서의 한국 미술"이다.

미술가들은 미술계의 욕망에 매몰되어 그들의 자아가 "소외"되길 원하지 않는다. 자기 존재로부터 벗어난 상태가 라캉에게는 "소외"이다. 그렇기 때문에 미술가가 겪는 필연이 대타자의 욕망으로부터 벗어나는 "분리" 단계이다. 그것이 라캉이 말하는 "주체 분열"이다. 주체 분열은 "대타자의 욕망"인 자아 이상과 미술가들의 이상적 자아 간에 충돌이 일어나면서 시작된다. "네가 나에게 원하는 것이 무엇인가?"라는 대타자의 질문은 결국 주체의 욕망으로 되돌아오게 한다. 이렇듯 대타자의 욕망은 주체를 넘어서는 것임에도 불구하고 그 주체가 되찾을 수 있는 잔여분을 남겼다. 대타자의 질문, "네가 나에게 원하는 것이 무엇인가?"를 통해 미술가들은 "개념 있는 차이"의 한국 미술을 거부하고 미술가 자신에 관한 개인적인 작품을 제작하고자 한다. 그러면서 그들의 "순수 기억"을 끄집어낸다. 타인과 구분되는 미술가만의 순수 기억이다. 그런데 욕망의 존재로서 미술가 안에는 대상 a가 들어서 있다. 대상 a가 타자의 요소를 번역하며 미술가의 순수 기억을 원하는 대로 편집한다. 이 과정은 변증법의 작용과

무관하다. 너와 나의 구분이 없어지는 모호한 공간에서 일어나기 때문이다. 그러한 모호한 공간이 들뢰즈와 과타리에게는 "구분 불가능의 지대"이다. 미술가는 자신과 대상 a가 번역하는 타자와의 구분이 불가능한 삼매경에 빠져 번역에 몰입한다.

대상 a는 미술가들의 상징계를 넘어 실재계에도 모습을 드러낸다. 실재계에서 그들은 욕망의 대상이 부재한 채 욕망한다. 즉, 실재계에서 대상 a는 대상성이 없어진 상태이다. 욕망의 대상도 없이 단지 욕망한다. 그래서 일 없이 견디기가 힘들다. 결과적으로 실재계에서 라캉의 욕망이 들뢰즈와 과타리가 주장하는 "생산으로서 욕망"과 조우하게 되었다. 이 시점에 이르러 라캉은 그 자체로 타자와 관련 없는 순수한 주이상스로서의 "생톰"을 개념화하였다. 진정성 있는 미술가는 대타자의 욕망에서 완전히 분리되어 자기 존재를 실현할 수 있는 "생톰" 미술가로 거듭나길 원한다.

미술가들은 생산하고 변화하며 또 다시 생산하고자 하는 욕망 자체이다. 이와 같이 생산하고자 하는 그들의 욕망은 내면의 울림에 따른 반복이 강도를 얻게 되면서 내적 차이에 의한 독특성을 성취한다. 이 과정을 통해 미술가들은 기존의 영토에서 탈영토화한다. 그리고 "개념 없는 차이"의 한국 미술을 생산하며 새로운 지평을 연다. 선 작업에 의한 이가경의 작품들은 "개념 없는 차이"의 한국 미술이다. 그 선들은 어떤 내면적 차이로 나타나지만 그 차이는 개념 없이 만들어진 것이다. 그와 같은 "개념 없는 차이"의 한국 미술은 미술가 개인의 독창성의 표현이다. 이렇듯 미술가들이 독특성을 성취하는 과정은 바로 "개념 없는 반복"을 통해서이다. 그렇기 때문에 "개념 없는 차이의 한국 미술"은 과거로의 단순 재영토화가 아니다. 그것은 "개념 있는 차이의 한국 미술"에서 탈영토화하여 "개념 없는 차이의 한국 미술"로 재영토화하는 것이다.

제3장에서 알아본 바와 같이, 어린 시절 부모를 따라 한국을 떠난 이민자 미술가들 또한 상징계인 뉴욕 미술계의 경향에 민감하게 반응하면서 작품을 제작하였다. 그런데 이들의 한국어 상징계는 완전하지 못하고 조각나 있다. 언어는 상징적 질서에 속하며 정서적 유대를 맺게 하는 매개체이다. 모국어를 사용하며 한국인의 정서를 공유하고 그로 인해 무의식적 쾌감을 느낀다. 그리고 이로 인해 모국에 대한 애정이 깊어진다. 그러나 모어인 한국어를 상실하였을 경우 미술가들의 한국인 자아가 희미해지면서 한국은 단지 기억 속의 나라로 침잠해 들어간다.

이민자 미술가들의 한국에 대한 순수 기억은 온전하지 않다. 그들의 한국에 대한 기억은 유기적으로 연결되지 않고 조각나 있다. 그것은 파편화되고 깨어져 원래의 배경에서 떨어진 채 자유로운 영혼처럼 떠돈다. 그렇기 때문에 조각난 기억들은 "유아기의 블록"으로 기능한다. 그런데 이 블록은 불연속적인 성격으로 인해 다른 요소들과 쉽게 연결되고 접속된다. 조각난 기억들이 블록을 만들었지만 사이사이가 차단되어 이를 메꾸기 위한 "강도의 블록"이 되기 때문이다. 강도는 새로운 것을 만드는 에너지이다. 이러한 이유에서 유아기의 블록을 가진 이민자 미술가들의 정체성은 지극히 가변적이다. 그들의 욕망은 "한국 미술가 되기"와 "미국 미술가 되기"에 보다 용이하고 신속하다. 유아기의 블록이 강한 에너지를 작동케 하는 "강도의 블록"으로 쉽게 전환되기 때문이다. 미술가들은 특별히 삶이 제공하는 이벤트에 따라 또 다른 욕망의 배치 행위를 거듭한다. 예를 들어, 배우자나 동거자가 다른 문화를 가졌거나 다른 언어를 사용하는 경우, 미술가들의 욕망은 새로운 배치에 신속하게 임한다. 이렇듯 정체성은 삶에서 일어나는 "이벤트"에 의해 변화한다. 그런 만큼 그들의 정체성은 더욱더 다층적이며 복수적이 된다.

한국인 부모에 의해 한국의 외부에서 태어난 미술가들의 정체성을 파악한 제4장에서는 언표 행위의 집단적 배치로서 언어의 성격을 확인하였다. 미술가들이 유아기에 부모로부터 배운 한국어를 취학과 함께 잊게 되는 사실은 언표가 개인 단독의 행위가 아님을 증명한다. 언표 행위는 사회적 활동을 통해 더욱 풍성해진다. 그래서 단어와 어휘가 풍성해지고 표현이 쉬워진다. 마찬가지로 미술가들의 작품 제작은 그 작품을 만든 미술가의 단독 표현이 아니다. 오히려 그 미술가가 관계한 세계와 연결 접속되는 "집단적" 성격을 가진다. 그러므로 집단적 배치는 그 작품에 동시대성을 부여한다. 그것이 미술가의 삶의 표현이기 때문이다.

라캉의 상상계는 자신의 이미지에 대한 소외와 매료의 순간에 부상하면서 자아의 형성을 도모한다. 자아의 이미지가 조직되고 구성된다. 그런데 상상적 인지 자체는 픽션이며 진실 또한 픽션이다. 그 픽션을 상징계의 것으로 만들어야 한다. 상징계 대타자의 욕망을 충족시켜야 한다. 그래서 미술가들은 처음에는 그들이 속한 상징계의 미술을 학습하였다. 따라서 미술가의 임무는 타자가 만든 픽션에서 미술가의 픽션을 새롭게 구축하는 것이다. 미술가들이 픽션을 만들기 위한 상징계의 언어는 보편적인 것이 아니다. 그것은 주체에게 특수한 것이다. 결국 미술 감상은 그 작품을 만든 미술가의 상징계 언어를 배워야 가능한 것이다. 이러한 이유에서 미술가의 지역적인 "시각 언어"는 해석되어야 한다. 따라서 미술이 "언어"로 간주될 때 그것은 해석을 전제로 한다. 되풀이하자면, 이 세상에 존재하는 무수히 많은 "시각 언어들"은 그것이 만들어진 배경을 통해 해석되어야 하는 것이다. 그와 같은 각각의 "시각 언어들"은 각기 다른 삶의 표현으로서 상대적 위치에 있다. 그 시각 언어가 "기호"이다. 후기구조주의에서 기호는 감상자와 상호작용하면서 다른 의미를 만들 수 있다. 미

술가의 의도와 상관없는 새로운 의미가 만들어질 수 있다. 이러한 시각에서 중요한 것은 그 미술작품이 감상자에게 미치는 효과와 기능이다.

미술가들이 작품을 만드는 계기는 우주적 힘을 "지각"하고 "정동"을 얻게 되면서이다. 지각과 정동을 얻게 된 미술가는 열정적으로 작품 제작에 몰입해 들어간다. 이렇듯 미술은 본질적으로 지각과 정동의 복합체인 감각의 블록이다. 감각의 존재는 언어와는 다르다. 그것은 감상자의 뇌를 거치지 않고 그의 신경세포에 직접 침투한다. 다시 말해서, 감각의 존재로서의 미술은 해석을 거치지 않고 감상자의 감각과 합일한다. 들뢰즈와 과타리(Deleuze & Guattari, 1994)에게는 그와 같은 미술이 그 자체로 존재하는 절대적 위상을 가진다. 즉, 미술은 그 자체로 존재하는 절대적 존재이다. 요약하면, 미술은 각기 다른 지역에서 만들어지는 무수하게 많은 시각 언어들이다. 시각 언어는 그 작품이 만들어진 배경적 해석을 통해 감상될 수 있다. 동시에 미술은 지각과 정동의 복합체로서 감각의 블록이다. 그 블록의 두께가 두터우면 두터울수록 감상자 또한 강렬한 지각과 정동을 얻게 된다. 이 경우 미술은 해석할 여지도 없이 감상자의 감각을 흔들어 놓고 오랫동안 그 여운 속에 가두어놓는다. 미술가는 지각과 정동의 복합체로서의 감각의 블록을 만들어 그의 작품을 절대성의 존재로 만들기 위한 생각 밖에는 없다. 그리고 그것이 미술가의 본질적 역량이다. 그런데 그런 역량의 감각은 변화한다. 변화하는 환경에 따라 미술가들의 생각 또한 수시로 변화한다. 하루에도 여러번 바뀐다. 그러면서 미술가들의 정체성 또한 변화한다.

정체성은 시간이 가져오는 수용과 동화 사이의 차이이다. 다시 말해서, 시간 안에서 수용과 동화가 일어나는 차이로 인해 변화하는 정체성이다. 수용과 동화가 일어나는 시간은 들뢰즈가 설명하는 세

가지 종합을 한다. 상상력에 의한 첫 번째 종합, 기억에 의한 두 번째 종합, 그리고 사유에 의한 세 번째 종합이다. 그런데 개념을 재인하는 세 번째 종합은 실패한다. 그러면서 기존의 신념이 깨지고 새로운 자아가 만들어진다. 그 과정이 일반적 용어로 말할 때 "정체성의 위기"이다. 기존의 신념이 무너지고 새로운 의문이 생겨나면서 일련의 문제들인 "이념"이 부상하기 때문이다. 그런데 그러한 이념은 변화를 위한 설계도와 같다. 이러한 일련의 잠재적 변화는 무의식 안에서 일어난다. 자아의 분열에 해당하는 세 번째 종합 단계에서는 또한 해체된 자아의 파편들이 재결합되면서 새로운 질서가 만들어진다. 이러한 이유에서 "정체성의 위기"는 새로운 자아로 비상하기 위해 밟아야 하는 디딤돌이다. 즉, 위기가 곧 기회인 것이다. 그리고 수많은 정체성의 위기가 들뢰즈가 설명하는 시간 안에서 일어난다. 그러면서 주체는 변화를 거듭하면서 "지속"된다. 베르그손에게 "지속"은 이질적인 요소들의 총체이다. 미술가들은 질적으로 각각 하나이지만 그 하나 안에 여러 변화를 겪으면서 다양한 양상들이 갈등하고 숙성된 "지속"으로서의 다양체 존재이다.

세 유형의 정체성: 누가 한국 미술가인가?

뉴욕에서 활동하는 세 유형의 미술가들의 각기 다른 정체성은 다음과 같이 요약된다. 첫 번째 유형인 성인이 되어 뉴욕에 진출한 미술가들에게는 그들의 순수 기억이 새로운 한국성을 구축하는 데에서 중심축 역할을 한다. 그들은 의도적으로 한국성을 추구하지는 않는다. 하지만 뉴욕 미술계의 대타자는 미술가들에게 "개념 있는 차이의 한국 미술"을 지속적으로 요구한다. 뉴욕 미술계에 완전히 매몰되는 소외에서 벗어나 그들의 욕망으로 돌아오면서 미술가들은 개인적

인 작품 제작에 정초한다. 그들이 원하는 것은 한국 미술이 아닌 자신만의 미술이다. 그것이 진정성의 미술이기 때문이다. 개인으로서 정체성을 찾는 과정에서 미술가들은 그들의 어린 시절의 순수 기억을 조명한다. 이렇듯 미술가들이 어린 시절의 순수 기억을 주목하게 된 계기는 뉴욕 미술계라는 상징계에서 분리되면서이다.

들뢰즈와 과타리(Deleuze & Guattari, 1987)에게 예술 활동은 영토화 운동이다. 미술가들은 영토화 운동을 통해 성층을 형성하면서 자신들의 영토를 구축해야 한다. 같은 영토로 회귀하는 단순 재영토화에 의해서는 새롭게 영토를 확장할 수 없다. 일단 기존의 영토를 떠나는 탈영토화가 있어야 한다. 즉, "개념 있는 차이"로서의 한국 미술에서 벗어나야 한다. 그런 다음 관계 짓기에 의해 풍요로운 성층을 형성한 후 재영토화해야 한다. 이때 미술가들의 심연에 자리 잡은 대상 *a*가 그들의 순수 기억이 과거로 단순 회귀하는 것을 막으면서 현존재를 표상하는 방식으로 새로운 한국 미술을 만든다. 그것은 분명 "개념 없는 차이"에 의해 새롭게 창조된 한국 미술이다. 그렇게 탈영토화와 재영토화를 거듭하며 미술가들은 그들의 영토를 비옥하게 하면서 확장해 나간다. 미술가들은 자신들이 창조한 이미지를 통해 한국의 과거, 현재, 미래에 대한 지속적인 탐구에 임한다. 그들은 끝없이 펼쳐지는 21세기의 광활한 시간 문화 공간에서 온갖 문화적 요소들을 자신들의 저장고에 차곡차곡 집어넣는다. 그들의 저장고에는 실제로 방대한 양의 이질적인 문화적 요소들이 쌓여 있다. 그리고 새로운 연출이 필요할 때에는 그 저장고를 뒤져 이색적인 요소들을 적재적소에 자유롭게 배치한다. 그 결과, 그들이 만든 작품에서 한국적인 정체성에 대한 개념은 더욱더 복잡해지고 이해하기 난해한 것이 되고 있다. 따라서 미술가들이 추구하는 한국성은 현재를 살면서 경험한 이질적인 다양한 문화적 요소들이 함께 배치된 가운데 새롭게

만들어지는 것이다. 그것이 문화적 경계를 넘는 미술가들의 삶이 반영된 시각적 언표 행위의 집단적 배치인 것이다. 따라서 미술가들의 영토화 운동에서 순수 기억이 도출해낸 한국성은 영토의 밑바닥에서 재료를 공급하는 "밑지층(substratum)"으로 작동한다.

두 번째 유형인 어린 나이에 한국을 떠난 이민자 미술가들의 정체성은 한국적 배경에서 분리되어 조각으로 떠도는 기억들이 두드러진 역할을 하면서 형성된다. 그들에게 한국에서의 순수 기억은 유기적으로 연결되지 않는 조각난 파편들이다. 그 조각들이 모여 블록을 형성한다. 들뢰즈와 과타리(Deleuze & Guattari, 1986)는 이를 "유아기의 블록"이라 부른다. 유기적으로 연결되지 않고 조각난 기억들에는 조각들의 틈을 메꾸기 위해 "강도"가 작동한다. 따라서 유아기의 블록은 "강도의 블록"이다. 조각난 파편들을 연결시키기 위한 강도의 힘은 이질적인 요소들을 이리저리 갖다 붙인다. 그것 또한 욕망이 작동하여 맺어지는 관계에 따른 것이다. 따라서 그들의 조각난 한국성은 영토화 운동에서 견고한 밑지층의 역할을 제대로 해내지 못한다. 이들에게는 그와 같이 중심축이 되어주는 밑지층이 사실상 없다. 균열되어 조각난 밑지층이기 때문이다. 그런 만큼 그들의 지층은 변화가 무쌍하다. 따라서 조각나 부유하는 밑지층의 파편들은 오히려 다른 지층을 만드는 이상적인 토양으로 활용된다. 이러한 이유에서 그들의 한국성은 "변이층(metastratum)"에 가깝다. 변이층은 영토의 사이사이를 끼어드는 사이층이 되어 변화를 일으킨다. 그래서 변이층은 조각난 밑지층 사이사이에 타 문화라는 이물질이 끼어들어 때로는 지층 전체를 변화시킬 수 있기 때문에 지극히 불안정하고 가변적이다. 실제로 이민자 미술가들이 조각난 순수 기억을 통해 만들어내는 상징은 한국의 전통적인 원래의 맥락에서부터 떨어져 나온 것이다. 사실상 그러한 돌출 행동이 이민자 미술가들만이 누릴 수 있는

특권인 것이다. 다시 말해서, 그들이 사용하는 한국적 소재는 원래의 의미에서 벗어난 돌연변이에 가깝다. 그것은 한국적인 것과 비한국적인 것이 짝짓기한 지극히 혼종적인 것이다.

한국의 영토 밖에서 태어난 미술가들의 정체성은 한국인이라기 보다는 미국인에 좀 더 가깝다. 그러나 그들은 미국인의 정체성과도 다른 차이를 보인다. 또한 국가적 정체성에 대한 의식이 약하기 때문에 그들은 코즈모폴리턴의 입장을 취하기도 한다. 그러면서 그들은 다른 한편에서 지형적으로 얽매이지 않는 한국적 유산을 필요로 할 경우 이를 적극 활용한다. 이는 들뢰즈가 설명하는 관계와 욕망에 의한 배치를 또다시 상기시킨다. 그래서 관계에 따라 변화하는 정체성을 재차 확인하게 된다. 그런데 국제전의 경우 이들에게는 한국계 미국인이라는 라벨링이 붙고 그에 적절한 미술을 만들도록 강요받게 된다. 즉, 미술계가 기억하는 "한국 미술"을 만들면서 한국인의 정체성을 반영하도록 요구하는 것이다. 따라서 이들의 한국성은 관계에 따라 맺어지고 연합된 환경인 "곁지층(parastrata)"에 해당한다. 그런데 이들의 영토화 운동에서 곁지층이 환원 불가능한 형태가 될 때에는 일부가 "겉지층(epistrata)"으로 성격이 바뀌기도 한다. 겉지층은 재료가 공급되어 드나들 수 있는 경계의 층이다. 한국성이 가장 끝자락에 놓이는 겉지층이다. 그 겉지층은 외부 환경과 내부 요소의 매개 역할을 한다. 그런데 영토화 운동 중 각각의 지층들은 실질적인 요소가 필요할 때에는 서로 섞이어 이를 충당하기도 한다.

살펴본 바와 같이, 세 유형의 미술가들이 영토를 만드는 데에서 한국성은 밑지층, 변이층, 그리고 곁지층과 겉지층으로 기능하면서 각기 다른 성격의 성층작용을 하고 있다. 이렇듯 미술가들의 한국성의 밑지층 위에는 다른 층위가 있다. 맨 위의 겉지층에는 새로운 미술 양식, 정치사상, 기술, 그리고 매체 등이 드나들기 때문에 안정되

지 못하고 매번 부딪친다. 겉지층의 거래에 의해 밑지층의 한국성이 파열되면서 토양의 성격 자체가 바뀌기도 한다. 때로는 이질적인 토양을 받아들이지 못해 두 지층이 대립하기도 한다. 그러나 밑지층은 결국 이질적인 토양을 수용하면서 새롭게 변화한다. 때로는 밑지층을 무시하고 중앙 벨트 옆에 한국성의 토양이 접속되기도 한다. 그래서 멀리 있던 겉지층의 한국성이 오히려 밑지층의 구석구석을 매개하기도 한다. 경우에 따라서는 미술가가 작품 제작을 기획하면서 가장 중요한 실체적 요소라고 여겼던 것이 중간에 서로 다르게 만들어진 물질 사이를 메꾸는 보조 역할로 전락하기도 한다.

　세 유형의 미술가들의 정체성은 분명 구분되는 것이다. 그런데 그들의 정체성은 이 세 범주 안에서도 각기 차이가 난다. 또한 다른 범주의 미술가들과 유사성을 보이기도 한다. 예를 들어, 대학을 마친후 성인이 되어 뉴욕에 진출한 김명희와 이민자 미술가에 속하는 배소현은 범주를 교차하여 서로 공명한다. 김명희에게는 한국에서의 어린 시절에 대한 순수 기억이 부재하다. 이러한 이유에서 그녀의 욕망의 대상인 대상 a는 한국 오지의 어린이들과 한국의 전통 소재를 찾아야 했다. 이민자 미술가인 배소현은 어린 시절의 기억을 배경과 연결시킬 수 없다. 그래서 이를 연결시키고자 하는 욕망이 한국적 소재를 찾게 하였다. 같은 이민자 미술가인 민영순은 최성호를 비롯하여 성인이 되어 뉴욕으로 이주한 한인 미술가들과 교류하고 한국인 되기를 시도하면서 예술적 결연 관계를 맺었다.

　세 유형의 미술가들은 모두 욕망의 대상 a가 향하는 타자와 관계를 맺고 그들의 영토를 넓히고자 스스로를 변형시키고 있다. 미술가들은 자신의 고유한 지층 위에서 외부와 관계를 맺으면서 탈영토화한다. 외부와 관계를 맺고 탈영토화에 성공한 미술가들은 그들의 내부를 정돈하면서 재영토화에 착수한다. 그것은 들뢰즈와 과타리

(Deleuze & Guattari, 1987)가 설명한 바대로 "배치"에 의한 것이다. 이들에 의하면, 표현과 언표 행위는 "배치"에 의해 결정된다. 따라서 배치는 표현을 담당한다. 그런데 그것은 하나의 동일한 "욕망"이 행하는 행위이다. "욕망"은 미술작품에서 기계적 배치 및 언표 행위의 집단적 배치로 나타난다. 모두 성층작용을 하지만 그 안에서 저마다 다른 차이가 있다. 그렇다면 이 세 범주, 그리고 그 안에서 다른 차이를 보이는 이들 미술가들 중 누가 어떤 이유에서 한국 미술가인가?

정체성이 아닌 다양체의 존재

누가 한국 미술가인지를 논하기 위해 이 글에서는 먼저 미술가들의 한국어 사용 능력을 세 범주로 구분하였다. 그러면서 저자는 라캉과 들뢰즈의 이론을 인용하여 욕망이 행하는 관계에 따라 변화하는 정체성을 파악하였다. 이를 통해 정체성을 형성하는 근본 요인은 상징계의 언어가 아니라 그 상징계를 파괴할 수도 있는 주체의 욕망임을 확인하였다. 주체의 욕망은 영토화 운동을 계속한다. 이러한 이유에서 주체는 각기 차이 나는 성층작용에 의해 만들어진 영토의 성격이자 그 결과라 말할 수 있다. 미술가는 관념적인 생각으로 그들의 예술적 영토를 구축한다. 작품 제작을 위한 아이디어는 관념적인 것이며 영토는 그것의 구체적인 결과이다.

성층작용으로 인해 존재에 잡힌 주름 또한 주체를 형성하는 요인이다. 이는 경험주의적 시각이다. 삶을 살면서 접한 모든 흔적이 그 주체를 만든다. 수많은 주름을 가진 존재는 "너의 정체성이 무엇인가?"의 물음에 단순하게 답변하기 어렵다. 각각의 주름은 존재의 흔적들이기 때문에 어느 하나가 그 존재를 대신할 수 없다. 존재는 각기 다른 성격의 주름을 가진다. 주름은 삶의 서사적 기록이다. 그래

서 주름은 "지속으로서의 존재"를 만드는 요소이다. 그와 같은 주름의 수, 크기, 모양, 그리고 패인 깊이는 각각 다르다. 국가 또한 외부 세력과 거래에 의해, 때로는 저항에 의해 수많은 주름이 만들어진다. 이러한 이유에서 한 주체 또는 국가의 특징이 누구나 공감할 수 있는 "동일한" 성격으로는 결코 수렴되지 않는다. 들뢰즈와 과타리(Deleuze & Guattari, 1987)에게 주체는 하나와 여럿의 문제가 아니고, 하나와 여럿의 모든 대립을 넘어서는 존재이다. 각 개인들은 자신 안에 그토록 많은 여럿의 양상과 마주치고 갈등하면서 변화한다. 따라서 존재, 세계, 그리고 우주의 특징은 간단하게 셀 수 없는 것이다. 그것은 다른 것으로 환원시킬 수 있는 논리적 분석이 불가능하다.

한 개인과 국가에 변치 않는 실체가 존재한다는 생각은 본질주의 철학에서 유래하였다. 이러한 시각에서 정체성은 변화하지 않는 고정된 실체이다. "Identity"의 사전적 의미는 "identify(확인하다)"의 명사형으로 "identification(확인 또는 동일시)"을 뜻한다. 인류학은 인류를 각각 구별되는 인종으로 나눈다. 이러한 논리에서 한 개인의 특성을 개별적인 것이 아니라 그가 속한 인종적 특질로 간주한다(Gollnick & Chinn, 1990). 인종마다 원래부터 다른 문화가 있다는 전제하에서이다. 그러나 탈식민주의자들과 후기구조주의자들은 문화 단위의 정체성을 부정하였다(Hall, 1991; 1996; 2003; Sarup, 1996). 스튜어트 홀(Hall, 1991; 1996; 2003)에게 정체성은 항상 타자와의 맥락 안에서 "포지셔닝"에 의해 설정된다. 다시 말해, 정체성은 특별한 시공간에서, 특정한 역사와 문화적 위치에서 우리 자신을 재현시키면서 형성되는 것이다.

미술가들은 그들의 욕망이 관계 맺기를 할 때 지속적인 정체성의 협상을 한다. 그리고 그 협상의 대상이 상징계의 대타자이다. 그것은 결국 정형화된 지배 문화의 욕망에서 "분리"되는 과정이다. 대

타자의 질문, "네가 나에게 원하는 것이 무엇인가?"는 변증법적 과정에 의해 주체의 욕망을 찾게 한다. 욕망의 원인인 대상 a는 끊임없이 관계 맺기를 한다. 그러면서 주체의 욕망은 들뢰즈의 정동의 몸 또는 기관 없는 몸의 상태로 구분 불가능의 지대에 놓인다. 그리고 이것도 저것도 아닌 상태에서 타자의 요소를 번역한다. 이러한 과정을 통해 미술가들은 탈영토화와 재영토화를 반복한다. 탈영토화를 통해 기존의 영토에서 벗어나지만 그 과정에서 파편화된 기존의 일부 질서가 모이고 새로운 요소와 합해져 재영토화한다. 이상남은 이 과정에 대해 다음과 같이 구체적으로 설명한다.

> 소위 얘기해서 내가 가졌던 기존의 요소들을 전부 버릴 수가 없겠더라고. 내가 가지고 있던 미니멀리즘이라든가 컨셉을 처리하는 개념미술. 난 그것을 미술의 전부라고 생각하고 살았죠. 그래서 그건 나의 DNA라고 생각하면서 내 미술의 바탕이라고 생각했죠. 사실 그것을 통해 새로운 미술을 본 거죠. 그러니까 그것은 버릴 수가 없는 것입니다. 두 미술의 차이를 알고 이를 합하는 것이 더 정확한 표현일 것입니다. 새로운 것을 받아들이고 그 둘을 합하면서 나를 다시 보게 된 것이지요.

이상남이 새롭게 바라본 자신은 이미 기존의 것을 일부 수용하면서 변화한 정체성이다. 기존 질서의 파편들이 재배치되면서 새로움이 창출되기 때문에 한 미술가의 화풍은 변화와 지속의 맥락에 있다. 마찬가지로 마이클 주의 미술작품에서 구사되는 과학 언어는 과거 과학도 마이클 주에서 편입된 일부 요소가 활약하는 것이다. 이렇듯 주체의 영토화 운동은 변화하는 정체성을 전제한다. 그 변화의 성격은 어떤 지층과 만나는지에 따라 달라진다. 따라서 들뢰즈의 시각

에서 정체성은 탈영토화와 재영토화를 통해 형성되는 일시적인 것이다.

다양체의 한국 문화

한 개인과 국가의 정체성은 명확하게 확인하여 정의할 수 있는 성격의 것이 아니다. 다시 말해서, 정체성은 탈영토화와 재영토화를 거듭하는 행동 체계이다. 이러한 시각에서 바바(Bhabha, 1994)에게 문화는 수많은 내적, 외적 힘의 상호작용에 의해 혼종적이고 역동적으로 형성된다. 국가는 어떤 기본적이고 근본적인 본질로부터 스스로를 구성하는 것이 아니라 다른 문화와의 상호작용과 거래를 통해 정체성을 형성한다. 이러한 시각에서 바바는 개인과 국가의 정체성이 경험과 무관하게 본래부터 존재하고 변화하지 않는 실체가 있다는 본질주의자의 시각을 부정한다. 결과적으로 한 개인, 한 국가는 양적으로는 하나이지만 셀 수 없이 다양한 질적 양상들을 가진다. 이러한 맥락에서 "본질적으로 변화하지 않는 성격을 가진 동일성"으로서 사전에서 정의하는 "정체성(identity)"은 변이와 변화에 따라 분리가 불가능한 다양성을 가진 "다양체(multiplicity)"로서 재정의되어야 한다.

한 개인과 국가는 본질적이고 불변하는 정체성이 아닌 다양한 양상들을 지닌 다양체 존재이다. 존재한다는 것은 정체성이 아니라 다양체이기 때문이다. 그래서 들뢰즈에게 다양체는 하나의 존재 안에 여럿이 포개져 있다. 양적으로는 하나지만 질적으로는 여럿이다. 들뢰즈와 파르네(Deleuze & Parnet, 2007)는 이러한 다양체의 특징을 다음과 같이 설명한다.

다양체를 정의하는 것은 요소나 집합이 아니다. 다양체를 정의하는

것은 요소 사이 또는 집합 사이에 위치하는 "그리고"이다. 즉, 말더듬기 사이에 위치하는 "그리고," "그리고," "그리고"이다. 그리고 단지 두 항만 있더라도 둘 사이에는 하나도 아니고 다른 하나도 아니며 하나가 다른 하나가 되는 것도 아니지만, 다양체를 구성하는 "그리고"가 있다. 이러한 이유에서 두 항 또는 두 집합 사이를 통과하는 탈주선, 어느 쪽에도 속하지 않고 둘 다 비평행적인 진화, 이질적인 생성으로 끌어들이는 좁은 흐름을 추적함으로써 내부에서 이원론을 취소하는 것이 항상 가능한 것이다.(pp. 34-35)

한국 문화 또는 한국의 국가적 정체성에는 다양한 양상이 포함된다. 지극히 자연스럽게도 미술가들은 한국의 정체성을 각자 다르게 정의하고 있다. 어떤 미술가들은 "한(恨)"을 한국의 정체성으로 꼽는다. 그 이유는 "한"이 다른 언어로 정확하게 번역될 수 없는 만큼 독특한 한국적 감정이기 때문이다. 그러나 또 어떤 미술가에게는 오랜 전통과 역사를 가졌기 때문에 고려청자, 조선백자, 그리고 훈민정음과 같은 특정 물질이 한국 문화이다. 비슷한 맥락에서 한국 미술의 특징을 한국의 문화적 정체성으로 정의하기도 한다. 그러므로 몇몇 미술가들에게 한국 문화는 기운이 생동하는 "선"에 있다. 어떤 미술가들에게 그것은 조형적 "단순성"에 있다. 또 다른 미술가에게 한국 문화는 기술과 관련된 것이다. 다시 말해서, 한국의 정체성은 기술적 발달과 관련이 있다. 작가들이 한국성을 다르게 묘사하는 것처럼, 한국성에 대한 전통적 견해는 "고요한 아침의 나라"였으나, 최근에는 "다이내믹 코리아," "IT 기술 강국"이다. 이는 정체성에 변화하지 않는 본질적인 실체가 없다는 방증이기도 하다. 예를 들어, 한국인의 정서로서 "한" 또한 특정 시점에서 만들어진 특징들 중 하나이다. 실제로 문화는 항상 변화의 과정에 있다. 이는 한국성이 끊임없이 새로운

사회적 배경에서 새롭게 만들어진다는 사실을 방증하는 것이다. 그러므로 한국의 국가적 또는 문화적 정체성의 정의에는 앞으로 더 많은 것들이 추가될 것이다. 다시 말해, 한국의 문화 또한 앞으로 "그리고"가 지속적으로 더해지며 혼합된 성격을 띨 것이다. 따라서 김명희는 한국 문화를 다음과 같이 특징짓는다.

> 하이브리드(hybrid)가 현재 우리나라의 상징이라기보다는 어차피 귀결되는 방법이야. 상징이라고 하면 하나의 징표로 보아야 하기 때문에…… 유목적으로 역동적 디스로케이션(dislocation)이 특징인 삶이니까. 현대의 삶은 그런 특징이 있기 때문에 또 그것이 독특한 문화를 만드는 역동적인 힘이 되는 것이야. 다 받아들일 수 있는 힘이 독특한 것을 만들게 되지. 디스로케이션의 삶이 되었을 때 모든 것을 받아들일 수 있게 되니까.

그리고, 그리고, 또 그리고가 지속적으로 더해진다는 것은 다양체를 향한다는 뜻이다. 하나 안에 그렇게 많은 그리고, 그리고, 또 그리고가 더해지는 것이 "질적 다양체"이다.

질적 다양체

다양체는 "그리고," "그리고," 또 "그리고"에 의해 연결과 접속이 늘어나면서 결국은 본성이 변하는 것이다. 변치 않을 것 같은 실체가 변화하는 것이다. 다양체 한국은 세계의 다른 나라들과 관계를 맺으면서 하루가 다르게 변화하고 있다. 이는 한 개인 또한 관계에 의해 다르게 변화할 수 있다는 뜻이다. 미술가들 또한 마찬가지이다. 들뢰즈와 과타리(Deleuze & Guattari, 1987)에 의하면, "다양체는 외부에 의해 정의된다. 즉 그것들의 본질을 변화시키고 다른 다양체들

과 연결시키는 추상적인 선, 탈주선 또는 탈영토화의 선에 의해 정의된다"(p. 9). 정체성을 지적할 때 "그리고"가 많다는 것은 다양체 자체가 풍요로운 "질적 다양체(qualitative multiplicity)"가 되기 때문이다.

수용과 변화가 일어나는 "질적 다양체"를 베르그손은 "지속"으로 설명한다. 하나 안에 여럿의 양상을 가진 "질적 다양체"가 곧 "지속"이다. 베르그손(Bergson, 1988)은 기억이 지속 안으로 들어가 무의식 속으로 침잠한다고 하였다. 따라서 "지속"은 이질적 요소들이 여러 층위에서 하나 안에 차곡차곡 쌓여 있는 양상이다. 수많은 이질성들은 차이를 내포하고 하나 안에 감싸여 있다. 그래서 지속은 한 개인의 내면에서 수많은 내적, 외적 힘의 상호작용에 의해서 다른 차이가 연속적인 변화를 일으킨다. 이러한 이유에서 "지속"이 곧 변화이다. 따라서 지속으로서의 질적 다양체는 본질주의자가 주장하는 변화하지 않는 실체를 거부한다. 각 개체는 하나 안에 무한한 양상들이 함께 들어 있는 질적 다양체이다. 하나의 개체가 부단히 변화하는 요소들로 이루어졌기 때문에 그 개체 자체가 질적 다양체인 것이다. 전체로서 우주는 하나이면서 여럿이다. 질적 다양체는 관계에 따라 변화한다.

질적 다양체로서 한국은 다른 다양체들과 연결될 때 변화가 일어난다. 모든 다양체는 각각 경계가 있다. 다양체 한국의 경계는 어디쯤일까? 들뢰즈와 과타리(Deleuze & Guattari, 1987)는 그것이 중심이 아니라 다른 선들과 상호작용하거나 관련될 수 있는 가장 먼 층위에 있다고 말한다. 그러므로 그것은 한국의 가장 안쪽이 아니라 그 중심에서 가장 멀리 떨어져 있는 곳에 존재한다. 이러한 맥락에서 다양체는 "바깥"에 있다.

아웃사이더: 다양체 안의 특이자

들뢰즈와 과타리(Deleuze & Guattari, 1987)에 의하면, 다양체의 특성은 각각의 요소가 끊임없이 변화하면서 다른 요소들과의 거리를 변경시키는 데에 있다. 그러한 다양체는 그 안에 대립하는 요소들이 오히려 조화를 이룬다. 이민자 미술가 진신이 말한 것처럼, 자신 안의 한국적, 서양적 양상들이 갈등하지 않고 조화롭게 공존하는 상태이다. 바로 이런 이유로 인해 들뢰즈와 과타리(Deleuze & Guattari, 1986)에게 다양체를 측정하는 원리는 등질적 환경이 아니라 오히려 다양체 내에서 작용하는 힘들 속에 있다. 음양의 조화처럼 극과 극의 요소들이 대립하지 않고 조화되어 역동성으로 작용한다. 다양체는 질적으로 판이한 흐름들로 나뉘어 인간 행동의 기저에 있는 욕망에 의해 변화한다.

들뢰즈와 과타리(Deleuze & Guattari, 1987)는 각각의 다양체는 가장자리 만들기를 한다고 설명한다. 극단에 존재하는 무리가 그 역할을 담당한다. 그런데 어떤 경우에도 가장자리 만들기 현상이 없는 다양체는 존재하지 않는다. 각각의 다양체는 가장자리에 예외적 존재를 두고 있다. 예를 들어, 백남준은 비디오 아트를 고안하여 뉴욕 미술계의 가장자리를 넓혔다.

들뢰즈와 과타리(Deleuze & Guattari, 1987)에게는 백남준과 같은 예외적인 개별적 변칙자가 "특이자(the Anomalous)"이다. 그리스어 명사 "*anomalia*(아노말리아)"는 "변칙," "변칙성"을 가리킨다. 따라서 그것은 불균등하고 거칠며 울퉁불퉁한 모서리를 나타낸다 (Deleuze and Guattari, 1987). "특이자"는 가장자리 모서리에 존재한다. 특이자가 가장자리 선에 자리를 잡거나 선을 그릴 때에는 무리의 가장자리가 만들어진다. 그렇기 때문에 들뢰즈와 과타리(Deleuze &

Guattari, 1987)에게 하나의 다양체는 그것이 내포하는 선들과 차원에 의해 규정된다.

특이자는 가장자리 만들기 현상이다. 이러한 이유에서 특이자는 가장자리 존재이다. 한국 문화의 가장자리는 한국의 특이자가 만든다. 문화권 내의 다수는 그 바깥 경계를 알지 못한다. 또한 누가 그 다수 무리의 경계에 있는지도 모른다. 특이자는 그 문화의 최전선에 있다. 민영순은 한국의 특이자에 대해 다음과 같이 설명한다.

사실상 많은 한국 미술가들이 외국에서 공부합니다. 제 생각에는 한국 미술가들이 미국 미술가들보다 유리하다고 생각해요. 한국 미술가들은 미국, 독일 또는 런던 등 다른 장소에서 공부한 다음 다시 한국에 오지요. 따라서 이들은 다른 새로운 시각을 한국에 전하는 데 공헌합니다. 그런데 미국 미술가들은 단지 미국에서 공부하고 다른 곳에 가지 않죠.

특이자는 다시 한국으로 돌아갈지도 모른다는 강박관념에 사로잡혀 있다. 특이자는 무리와 모든 정보를 함께 나누며 협업하였다. 그런데 무리에서 빠져나가는 동료들을 지켜보는 것은 아픔으로 남는다. 뉴욕에서 더 이상 생존할 수 없다고 생각할 때에 미술가들은 짐을 싸야 한다. 어울려 지내던 동료들이 한 명씩 돌아가고 혼자 남게 될 수 있다는 불안감에 특이자는 오늘도 불안하다. 안정되지 못하고 항상 부유하는 유목적 삶을 언제까지 지탱해야 할지 늘 고민이다. 동료들과 함께할 때도 마찬가지이다. 늘 혼자인 것 같다. 든든한 버팀목이 없다. 특이자들은 공허한 뒷모습을 황야에 노출시키고 있다. 그렇게 황야에 홀로 있는 적막감과 외로움에 하루하루가 견디기 힘들다. 최성호는 자신이 겪는 특이자 경험에 대해 다음과 같이 설명한다.

미국에서 소외되면 다시 한국으로 돌아간다는 생각이 늘 따라붙어 그것이 제 미간 주름을 깊게 만듭니다. 마음이 편하지 않고 늘 불안합니다. 실제로 여기에 있어봐야 도저히 안 된다고 하며 많은 사람들이 돌아갔습니다. 낯선 이국땅에서 생존을 위해 발버둥 치다 더이상 버틸 여력이 없으면 미련 없이 짐을 쌉니다. 그걸 지켜보는 제 마음은 다소 이중적입니다. 아직은 버틸 수 있다는 생각에 스스로 위안해 봅니다. 같이 공부한 친구가 대학에 자리를 잡아 떠나는 것도 지켜봅니다. 그때는 뭐랄까 소외감이 더 커진다고 할까요? 어울려 지내던 친구가 떠날 때는 그 외로움에 견딜 수가 없습니다. 저만 여기도 저기도 아닌 낙동강 오리알 신세가 되지 않았나 생각하면 이내 불안해집니다. 그런 생각에 힘들어집니다. 항상 불안해서 힘들어지다 다시 마음을 다지곤 합니다. "더 치열하게 살자!" 물론 매일 그런 것은 아니고요. 여기 사는 재미가 없는 것도 아닙니다.

특이자 심연의 고독은 이내 욕망으로 돌변한다. 고독하고 외톨이인 만큼 사회에서 인정받고 싶은 욕망으로 순식간에 가슴이 뜨거워진다. 욕망이 있는 한 모든 것을 참아내며 버틸 수 있다. 그래서 다시 "탈주선(a line of flight)"을 그리는 이 특이자는 공동체의 가장자리 만들기를 주저하지 않는다. 특이자는 존재적 조건이 안정되지 않은 무리의 가장자리를 만드는 지도자이다. 들뢰즈와 과타리(Deleuze & Guattari, 1987)에게 이와 같은 변칙적 개체인 특이자가 "아웃사이더"이다. 들뢰즈와 과타리(Deleuze & Guattari, 1987)에 의하면,

특이자 아웃사이더가 여러 기능을 가지고 있다는 것은 분명하다. 아웃사이더는 각 다양체들과 경계를 이루면서, 일시적 또는 국지적 안정성을 결정하는 기능이 있다. 뿐만 아니라(상황에서 가능한 가장 많

은 차원으로) 생성을 위해 필요한 동맹의 전제 조건 역할을 하고, 항상 더 멀리 떨어진 탈주선에서 다양체들의 생성 또는 교차 변형을 수행한다.(p. 249)

화려했던 과거는 지나갔다. 장밋빛의 긍정적 미래는 아직 새벽을 열지 않고 있다. 동이 트지 않고 있는 어둑한 현실에서 어느 것 하나 명확하지 않다. 그러면서 여명을 기다리는 땅거미 속에서 다시 욕망에 사로잡혀 뜨거워지다가 이내 불안해지는 특이자의 나날이다. 들뢰즈와 과타리(Deleuze & Guattari, 1987)는 특이자 아웃사이더를 다음과 같이 묘사한다.

선형적이면서도 복수적인 가장자리에 도착하고 지나가며 "충만해지고, 부글부글 끓고, 부풀어 오르며, 거품이 일고, 전염병처럼 퍼지는 이름 없는 공포"에 사로잡히는 아웃사이더 존재.(p. 245)

삶의 무대에서 주역이 된 듯 충만함에 의기충천하다가 느닷없이 화가 치밀어 분노에 부글부글 끓는다. 그러다 갑자기 희망에 부풀어 오르다가도 다시 거품을 일으키며 흥분하곤 한다. 그리고는 전염병처럼 번지는 공포에 사로잡히는 아웃사이더이다. 이러한 아웃사이더 특이자는 경계성의 존재이다.

아웃사이더의 경계성

아웃사이더 특이자는 "경계성(liminality)"의 모호한 상태에 있다. 라틴어 "*limen*"은 "threshold(문턱)"을 가리킨다. 이는 "사이의 전환"을 의미한다(Turner, 1982). 문턱을 넘어야 새로운 차원으로 들어갈 수 있다. 따라서 터너(Turner, 1982)에게 문턱에 있는 존재는 이

곳도 저곳도 아닌 경계에 있다. 이쪽도 저쪽도 아닌 경계성의 문턱이다. 이렇듯 경계성 자체가 어디에도 속하지 않는 어중간한 위치이다. 아웃사이더는 불확실하고 안정적이지 않은 문턱에 머무는 경계성의 존재이다.

터너(Turner, 1982)는 "경계성"에서 발생하는 생성에 주목하였다. 그는 이와 같은 경계성이 수반하는 반-구조화된 기간에는 혁신, 새로운 상징, 그리고 변화된 행동이 일어난다고 설명하였다. 터너에 의하면, 반-구조화가 진행되는 동안, 각각의 개인들은 일상의 활동에서 분리되고 평범한 계급의 사회적 신분이 와해되면서 이것도 저것도 아닌 상황인 "경계성"이 우세해진다. 터너에게 이와 같은 경계성은 쉽게 정의되지 않는다. 경계적 존재들은 모든 것이 모호하기만 하다. 그들은 법, 제도, 그리고 의례상 할당되고 배치된 "틈새"의 위치에 존재한다. 모호하고 불명확한 경계성의 속성을 터너는 종종 죽음, 요람, 비가시적임, 어둠, 황야, 태양의 일식과 달의 월식에 비유하기도 하였다. 터너(Turner, 1982)에 의하면,

물론, 경계성은 사회 구조에 있어 모호한 상태이지만, 흡족한 사회적 만족은 억제하고 어느 정도의 유한성과 안전성은 제공한다. 많은 사람들에게 경계성은 창조적인 인간 간 또는 트랜스 휴먼 간 만족과 성취의 환경이라기보다는 불안의 극치, 혼돈에서 우주로, 무질서에서 질서로 나아가는 돌파구일 수 있다. 경계성은 질병, 절망, 죽음, 자살, 규범적이고 잘 정의된 사회적 유대와 결속에 대한 보상으로 대체하지 못하는 붕괴의 현장일 수 있다.(p. 46)

아웃사이더 한국인 미술가들은 한국 문화의 가장자리에 존재한다. 경계성의 존재로서 특이자인 그들은 여기도 저기도 속하지 못하

는 틈새 존재이다. 그들은 문화의 끝자락 문턱에 기거하며 경계 현상을 만든다. 예부터 문턱이 신성하게 여겨졌듯이, 터너에게 "경계의 공간"은 신비스런 생성이 일어나는 지점이다. 터너(Turner, 1982)는 다음과 같이 설명한다.

경계성은 신성한 시공간에서 복잡한 일련의 일화들을 포함할 수 있으며 파괴적이고 우스꽝스러운(또는 유희적인) 사건들에 영향을 줄 수 있다. 나무, 이미지, 회화, 댄스 등과 같은 문화적 요소들이 (즉, 상징적 매개체인 감각적으로 지각할 수 있는 기호를 사용하여) 하나의 의미가 아닌 많은 의미로 해석할 수 있는 다의적 상징을 수행할 수 있는 한 분리된다. 그런 다음 문화의 요소들이 다양하게 재결합하는데 경험적 조합이라기보다는 환상적 측면에서 배열되기 때문에 종종 그로테스크하다. 따라서 괴물 변장(monster disguise)이 인간과 동물 및 식물 특징과 "자연스럽지 않은" 방법으로 결합할 수 있다. 반면 같은 특징들이 그림 속에서 다르게 결합되거나 설화에서 "부자연스런" 방식으로 섞일 수 있다. 다시 말해, 경계성에서 사람들은 익숙한 요소들을 가지고 "놀이"를 하며 그것들을 낯선 것들로 만든다. 진기함은 익숙한 요소의 전례 없는 결합에서 나온다.(p. 27)

상기한 터너의 "경계성"의 설명을 통해 배소현의 "기괴한" 결합을 비로소 이해하게 된다. 피에로 델라 프란체스카의 〈임신한 성모 마리아〉에서 성모가 그려진 프레스코 공간과 그 작품이 놓인 건물의 두 원형 공간을 보고 배소현의 머리에는 반복적인 동그라미가 맴돌았다. 그러면서 가운데 부분이 부풀어진 한복 치마를 떠올렸다. 그런 다음 한복 치마의 부푼 부분에 피, 흙, 그리고 마른 나뭇잎이 "부자연스런" 결합을 하게 되었다. 터너가 말한 대로 "그로테스크한" 결합이

다. 그러자 또다시 땅에는 인간의 머리가 나타났다. 그 인간의 머리를 그린 〈조선시대 여인의 머리 III〉(그림 27)이 터너에게는 "괴물 분장"에 의한 것이다. 터너가 설명하였듯이, 경계성의 공간에서는 파괴적이고 우스꽝스런 사건들이 연달아 일어난다. 한 문화권의 요소가 원래의 배경에서 분리되어 타 문화와 엉뚱한 방식으로 결합한다. 동양과 서양 문화 사이의 경계적 존재 배소현은 "익숙한" 한국의 문화적 요소들을 가지고 "놀면서" 그것들을 지극히 이색적인 것으로 만드는 문화 조작자이다. 새로운 생성은 그와 같이 이질적 요소들의 결합에 의해서이다. 스스로 전위되었다는 압박감에 사로잡혀 역사의 뒤안길을 파헤쳐야 했던 김명희는 불현듯 다음과 같이 스스로에게 질문을 던진다.

뒤돌아보다가 서서히 바위로 변해가고 있는가? 아니면 두 세계의 달인이 되어가고 있는 걸까? 아니면 두 개의 세계가 하나일까? 아니면 내가 둘 사이의 심연에 있는 것일까?

김명희의 두 세계의 "사이"는 분명 여기도 저기도 아닌 경계의 공간이다. 두 문화의 사이에서 상호작용과 상호 동화가 이루어지는 유동적이고 지극히 모호한 영역으로서 경계의 공간이다. 이와 같은 경계성이 들뢰즈와 과타리(Deleuze & Guattari, 1987)에게는 "중간(middle)"이다. 중간은 운동, 즉 생명의 내적 움직임이 일어나는 지점이다. 이러한 맥락에서 두 세계 사이인 "중간(milieu)"은 화학 반응이 일어나는 매질과 환경에 해당된다. 터너의 경계성, 들뢰즈와 과타리의 "중간," 그리고 호미 바바(Bhabha, 1994)의 "제3의 공간"은 비슷한 개념이다. 그래서 아웃사이더 김명희에게 경계의 사이는 유목적인 삶 자체가 다른 문화를 받아들일 수 있는 수용적이며 역동적 공간

이다.

들뢰즈와 과타리(Deleuze & Guattari, 1987)의 시각에서 볼 때 김명희의 수용적이며 역동적인 삶은 "중간"의 "사이"에서 일어나는 "첩화(involution)"라는 화학 반응의 방법에 의해서이다. 동양과 서양의 각기 다른 이질적인 두 문화 사이에서 김명희는 이 둘을 모두 포용하는 심연이 된다. 그것은 양쪽 모두를 가슴에 둘둘 마는 "첩화"이다. 첩화는 각기 다른 요소들을 함께 끌어들이는 작용이다. 그렇기 때문에 새로운 생성의 선은 이쪽과 저쪽을 둘둘 말아 심연으로 가져가기 위한 중간에 위치한다. 중간 틈새(in-between)는 사건의 한가운데에서 변화가 일어나는 공간이다. 〈공간 사이/우리는 보이는 것으로 일하지만 실제 사용하는 것은 보이지 않는 비존재이다〉(그림 17)에서 시각화한 조숙진이 표현한 노자의 "공"과 들뢰즈가 말하는 생성이 일어나는 "틈새" 또는 "중간"인 것이다. 틈새 공간에서는 양쪽을 심연으로 몰아넣기 위해 상호작용하며 배치에 의해 이것도 저것도 아닌 혼종적인 새로움이 창조된다. 백남준의 〈TV 부처〉는 이국적인 문화 사이의 횡적 소통과 접속이 가져온 배치이다. 김웅의 미술은 타 문화의 이질성을 배치하는 가운데 창출된 새로운 한국성이다. 이상남의 설치 회화는 기하학, 디자인, 그리고 회화의 틈새 배치이다. 이와 같은 배치가 바로 새로운 "생성"이다. 즉, 새로움을 만드는 창의성이다.

두 문화 사이에서 심연이 되는 김명희의 경계성이 들뢰즈와 과타리(Deleuze & Guattari, 1987; 2009)의 시각에서는 "기관 없는 몸(the Corps Sans Organs: CsO 또는 영어로 the Body without Organs: BwO)"이다. 기관 없는 몸은 일상에서 벗어나 탈주선을 탄다. 탈주선을 타고 있는 아웃사이더는 규정적인 표준성을 상실했기 때문에 기관 없는 몸이 된다. 기관 없는 몸은 주체와 객체가 와해되어 타자의 요소들과 쉽게 융합된다. 그렇기 때문에 아웃사이더들은 결코 자기

폐쇄성에 갇히지 않고 항상 열려 있다. 그들은 어느 누구와도 소통하며 연결 접속한다. 그래서 조숙진은 다음과 같이 말한다.

어딜 가든 저는 제 자신을 제3의 사람으로 보고자 합니다. 저를 객관적으로 보고자 합니다. 저는 언제나 다른 사람들과 상호작용하면서 변화하는 제 자신을 발견하게 됩니다. 다른 사람들과 상호작용하기 때문에 저는 결국 협업하는 자세를 가집니다. 저에게는 실제로 그런 협업이 진실로 중요합니다. 그 상황에서 저는 열려 있고 수용하기 때문에 제 자신이 더욱 커진다고 생각합니다.

서양에 거주하는 한국 미술가들은 문화와 문화 사이의 공간, 즉 동서양의 문화 교류의 공간에 존재한다. 국가는 기관 없는 몸으로 존재하는 아웃사이더들을 통해 집단의 무리와 접촉한다. 따라서 문화 접촉은 경계에서 일어난다. 가장자리 국경을 통해 만남이 이루어진다. 아웃사이더들은 국가를 새로운 국면으로 전환시킨다. 바로 가장자리 만들기를 통해서이다.

아웃사이더의 가장자리 만들기

모든 국가들은 특이자를 가지고 있다. 특이자로서의 아웃사이더는 특수 기능을 수행한다. 다양체의 가장자리를 결정하고 자리매김하는 일이다. 가장자리를 정하기 위해서 필연적인 조건이 "결연(alliance)"이다. 결연은 수목형의 수직적 위계가 아닌 횡적인 리좀 관계이다. 아웃사이더들은 한국 미술가들뿐 아니라 일본과 중국을 비롯한 여타 비주류 문화권의 미술가들과도 결연 관계를 맺는다. 한인 미술가들의 뉴욕 이주가 가파르게 증가하던 1980년대 한국의 특이자

아웃사이더들은 뉴욕의 아시안계 미술가들과 결연 관계를 맺었다. 그러면서 그들은 미국 내의 비주류 미술가들이 뉴욕 미술계에 미치는 영향과 그 의의에 대해 논의한 바 있다. 최성호, 박이소, 정찬승이 조직한 "서로문화연구회"는 체계적이고 적극적인 문화 활동을 전개하였다. 이들은 한국에서 학사학위 취득 후 성인의 나이가 되어 뉴욕에 거주하는 미술가들뿐 아니라 이민자 미술가들, 한국인 부모에 의해 미국에서 태어난 미술가들과도 연결 접속하였다. 이와 동시에 한국의 문화계와 지속적인 접촉을 통해 당시 뉴욕 미술계의 비주류를 포함한 진보적인 문화 소식을 전하였다. 그렇게 한국 미술에 새로운 영감을 제공하면서 그 가장자리를 멀리 가져다 놓았다.

서양 문화를 한국에 소개하고 동시에 서양에 한국 문화를 알리는 미술가 한 사람 한 사람이 들뢰즈와 과타리(Deleuze & Guattari, 1987)에게는 "군단(legion)"이다. 군단은 하나이며 여럿인 개체군을 뜻한다. 모든 미술가들은 군단이다. 이들 각각은 공동체를 대변한다. 모든 군단은 또한 단체로 행동한다. 특이자들은 국가적 경계를 넘어 다양한 국제도시에서 개인전과 각종 그룹전에 참여하면서 주류 문화권과 수많은 거래를 한다. 이러한 활동에 의해 그들은 또 다른 특징을 가진 한국 미술을 지속적으로 생산한다. 실제로 이들은 기존의 문화적, 사회적, 예술적 경계에 저항하거나 그 경계를 허물기 때문에 한국 문화와 "초국가"라는 새로운 개념을 구상하고 구성할 수 있는 놀랍도록 다양한 가능성을 제시한다. 김웅과 이상남의 사례에서 이해하였듯이, 이들 아웃사이더들은 전통적인 한국 미술뿐 아니라 다른 문화권의 이미지들을 그들의 이미지 저장고에 차곡차곡 추가한다. 그리고 새롭게 변화한 삶의 장면을 표현하기 위한 중요한 실마리를 찾기 위해 언제든지 자신들의 저장고를 뒤져 퍼즐을 맞추듯 이질적인 요소들과 혼합한다. 이와 같은 자세로 인해 그들은 더욱더 다층적

이며 혼종적인 다양체 존재로 변화해 간다. 결과적으로 이들은 한국 미술의 가장자리를 더 먼 곳으로 또다시 옮겨 놓는다. 실제로 한국 현대 미술의 변화는 다양한 경계에 있는 아웃사이더 미술가들이 주도하고 있다.

아웃사이더들은 중심이 아닌 변방에서 동분서주한다. 들뢰즈와 과타리(Deleuze & Guattari, 1987)에 의하면, 그들은 마을 가장자리 또는 두 마을 사이에 있다. 그들은 국가와 국가 사이, 두 문화 사이에서 신출귀몰한다. 그들은 한국인도 아니고 미국인도 아닌 경계의 존재로서 한국 문화의 가장자리를 만든다.

반복하자면, 들뢰즈와 과타리에게 특이자 아웃사이더는 하나의 가장자리 만들기 현상이다. 아웃사이더로서 특이자는 새로운 질서를 만드는 가능성이자 역량이다. 서양 모더니즘 미술 또한 1세대 한인 미술가 특이자 무리를 통해 한국에 유입되었다. 장발은 서양 모더니즘 미술을 한국에 소개한 최초의 특이자 아웃사이더였다. 2세대 뉴욕 한인 미술가들 또한 예외 없이 한국 미술계와 긴밀하게 접촉하였다. 이후 1950년대와 1960년대 뉴욕에 거주하게 된 미술가 대부분이 한국과 접촉하면서 한국 문화의 새로운 가장자리 만들기에 임하였다. 이들 특이자 아웃사이더들로 인해 한국의 현대 미술은 서양의 모더니즘을 수용하고 지평을 넓히면서 가장자리 범위를 확장시켰다. 따라서 이들 특이자 아웃사이더들은 한국 문화의 가장자리를 만드는 비공식적 대표이다. 이러한 이유에서 성인이 되어 뉴욕에 진출한 미술가들, 어린 나이에 한국을 떠난 이민자 미술가들, 그리고 한국의 영토 밖에서 태어난 코리안 아메리칸 미술가들은 바로 동시대 한국 문화의 가장자리를 만드는 특이자 아웃사이더 미술가들이다.

패거리로 행동하는 아웃사이더 미술가들은 한국 미술계에의 문턱을 넘고 공유한 "정서(affect)"[20]를 전하기 위해 문화의 선봉에 선

다. 이들 패거리들은 그들의 정서를 전염병처럼 퍼트리기 위해 기존의 예술계에 새바람을 몰고 오는 사람들이다. 때로는 질풍노도의 광풍을 몰고 오는 자들이다. 바람같이 왔다 사라지는 이들은 정서적 유대로 맺어진 패거리 무리들이다. 이들 패거리들은 스스로를 변형시킴과 동시에 사회 전체를 변화로 몰아넣는다. 들뢰즈와 과타리(Deleuze & Guattari, 1987)에 의하면,

> 특이자는 가장 순수한 상태에서 특정 또는 일반적인 특성을 나타내는 종의 보유자도 아니고, 모델이나 독특한 표본도 아니며, 육화된 유형의 완벽함도 아니다. 한 계열의 뛰어난 조건도 아니며, 절대적으로 조화로운 대응의 기초도 아니다. 특이자는 개인도 어떤 종도 아니며, 정동만 있고, 친숙하거나 주관화된 감정도 없으며, 구체적이거나 중요한 특징도 없다. 특이자에게 인간적 부드러움은 인간 분류만큼이나 낯설다.(pp. 244-245)

실제로 패거리 무리로 존재하는 아웃사이더 미술가들은 동양인으로서의 주체와 서양의 타자들 사이에서 전례 없는 문화적 새바람을 일으키고 있다. 그렇기 때문에 그들 각각의 고민은 사실상 "정동"에 관한 것이다. "어떻게 내 작품이 정동을 생산하여 관람자를 움직이고 미술계를 일대 충격으로 몰아넣을까?" 바로 그 문제이다. 어떻게 정동을 전하며 새로운 돌풍을 일으킬지가 미술가들의 고민이다. 미술가들은 어느 순간 정동을 얻게 되면 미리 만들어 놓은 이미지 저

20 영어 단어 "affect"는 라틴어 "*affectus*"에서 유래하여 정서, 감응, 정동, 그리고 변용태로 번역된다. 그 개념이 "emotion"이나 "feeling"과 다르기 때문에 움직이는 근원적 감정을 나타내는 의미에서 "정동(情動)"으로 번역된다. 패거리 무리들 간에 공유되는 정동은 이미 표면화되었기 때문에 이 부분에서는 "정서"로 번역한다.

장고를 뒤져 어떻게 그 재료들을 색다르게 연출할지 골몰한다. 그러면서 기존의 한국 문화의 상징에 새로운 대안을 내놓는다. 이러한 이유에서 역설적이게도 "아웃사이더"로서의 역할을 자처하는 이들의 작품이 새로운 한국 문화를 창출하는 데에서 가장 중요한 자료가 되고 있다. 이들은 국가적 경계가 타파되어 점점 더 거대해지는 글로벌 시각 문화 공간에서 전 세계의 감상자를 위해 "개념 없는 차이"의 한국 미술을 생산하며 한국 문화의 가장자리를 확장하는 임무를 묵묵히 수행하고 있다. 결론을 내리자면, 한국 미술은 특이자 아웃사이더들을 포함하여 다양한 범위에서 차이로 존재하며 차이를 만드는 미술가들에 의해 새롭게 거듭난다.

차이로 존재하는 미술가들

한국에는 다양한 유형의 미술가들이 존재한다. 한국에서 태어나 한국에 살면서 작품을 제작하고 있는 미술가들이 있다. 그리고, 한국에서 태어나 외국에서 활동하다 귀국한 미술가들이 있다. 그리고, 성인이 되어 뉴욕에 진출하여 활동하고 있는 미술가들이 있다. 또 그리고, 어린 나이에 한국을 떠나 한국에 대한 유아기의 블록을 가진 이민자 미술가들이 있다. 그리고, 또한 한국 외부에서 한국의 문화적 유산을 가지고 태어난 코리안 아메리칸 미술가들이 있다. 그래서 "그리고," "그리고," "또 그리고," "또 다시 그리고"로 수없이 이어지는 셀수 없을 만큼 많은 양태의 미술가들이 존재한다. 그래서 그들에 의해 한국 문화는 다양체가 되고 있다.

"누가 한국 미술가인가?" 이 질문에 들뢰즈는 아마도 다음과 같이 말할 것이다. "한국 문화의 존재자들은 다양하고 형식적으로 구별되지만 존재론적으로는 하나이다." 같은 맥락에서 바이런 김은 〈제

유법)을 통해 피부색이 다른 275명의 존재자들이지만, 그들은 존재론적으로는 하나의 인간임을 역설하였다. 그래서 들뢰즈(Deleuze, 1994)에게 존재는 유일하며 동일한 의미에서 말해지지만 그 존재자들이 말하는 방법은 각기 다르다. 들뢰즈(Deleuze, 1994)에 의하면,

> 존재는 그 의미의 통일성을 깨뜨리지 않는 형태에 따라 말해진다. 그것은 모든 형태에 걸쳐 하나의 동일한 의미로 말해지기 때문에 우리는 다른 종류의 범주 개념에 반대한다. 그러나 그것이 말하는 것은 다르며, 차이 그 자체에 대해 말하는 것이다. 그것은 범주들 사이에 분포되어 존재에 고정된 부분을 할당하는 유비적 존재가 아니라, 모든 형태에 의해 열린 일의적 존재의 공간에 분포되어 있는 존재이다.(p. 304)

들뢰즈에게 "존재자들"로서 한국 미술가들은 양태, 즉 유형으로 구분된다. 그런데 그것은 결코 실재적 구분이 아니다. 왜냐하면 이들 미술가들의 개체적 차이는 그들의 역량의 정도나 등급에 해당하는 "강도적" 차이에 불과하기 때문이다. 따라서 이들은 모두 일의적 존재이다. 다시 말해, 이들의 각기 다른 목소리는 결국 하나의 뜻으로 말해진다. 이렇듯 차이 나는 모든 존재들이 또한 동등하게 하나의 의미를 가진다는 것이다. 이러한 사고가 들뢰즈가 설명하는 "존재의 일의성(univocity of being)"이다. 즉, 존재자는 무수하게 많지만 존재한다는 의미에서 모두 같다는 뜻이다. 들뢰즈의 시각에서 한국 미술가의 존재는 하나이며 그것은 다의적 존재자로서 수많은 양태의 미술가들을 통해 언명된다. 이는 모든 존재는 존재한다는 의미에서 같지만 차이에 의해 존재한다는 뜻이다. 민병옥이 그리는 각각의 일루전 스페이스는 차이가 나면서 다른 것이지만 결국은 하나의 공간인 것

이다. 275개의 각기 다른 피부색을 그린 바이런 김의 〈제유법〉은 사실상 들뢰즈의 "존재의 일의성"을 시각적으로 설명한 작품이다. 인간은 각기 다른 피부색을 가진다. 하지만 그와 같이 다른 피부색임에도 불구하고 275명은 모두 같은 인간이다. 그런데 인간은 각기 다른 피부색을 가짐으로써 차이로서 존재한다. 같은 일의성의 맥락에서 바이런 김이 일요일마다 그린 하늘의 모습은 단지 하늘의 다양한 모습인 것이다. 그가 그린 각각의 하늘은 하나이면서 차이나는 "하늘들"이다. 차이나는 각각의 하늘 그림들은 다른 "양식"으로 구분된다. 마이클 주의 〈헤드리스〉에서 다양한 서양 장난감 인형 머리들은 21세기 불상이라는 존재의 다른 형식 또는 양태일 뿐이다. 이렇듯 무수히 많은 존재들은 존재의 형식 또는 양태로 구분된다. 성인이 되어 뉴욕에 진출한 미술가, 이민자 미술가, 그리고 코리안 아메리칸 미술가 등은 존재의 양태적 구분이다! 그들은 저자가 단지 한국어를 구사하는 차이로 나눈 범주일 뿐이다. 하지만 미술가들의 한국어 구사력과는 별개로, 그들을 존재하게 하는 근본은 욕망이다. 실제로 그들은 욕망에 따라 변화가 가능해지는 존재이다. 세 유형의 미술가들이 펼치는 영토화 운동은 각기 다르다. 같은 유형 안에서도 제각각이다. 그렇게 각기 다른 영토화 운동이 그들을 차이 그 자체의 존재로 만든다. 미술가들은 모두 다르다. 그런데 미술가들이 다르다는 뜻은 의미가 없다. 미술가들은 또는 모든 개체들은 다 독특하다. 독특하기 때문에 어느 누구와도 공통점을 찾을 수 없는 존재자들이다. 그럼에도 불구하고 이와 같은 독특성 그 자체인 미술가들이 인위적인 "범주로 만든 차이"로 묶이게 된다. 그것은 "범주에 의한 차이 만들기"이다.

범주에 의한 차이 만들기

존재자로서 미술가들 모두는 독특성을 가진 차이 그 자체이다.

들뢰즈(Deleuze, 1994)에 의하면,

> 한 테제에 따르면, 존재의 형태는 실제로 존재하지만, 범주에 의해 제안하는 것과는 달리, 이러한 형태는 존재 내에서의 구분이나 복수의 존재론적 의미를 포함하지는 않는다. 다른 테제에 따르면, 존재라고 말하는 것은 본질적으로 이동하는 개별화 차이에 따라 재분할되며, 이는 필연적으로 "각각"에 복수의 양태적 의미를 부여한다.(p. 303)

들뢰즈의 주장과 같은 맥락에서, 바이런 김에게는 인간에게는 다른 피부색의 유형이 분명 존재하지만, 그 피부색에 따라 차이나는 인간 존재의 의미는 없는 것이다. 그런데 그 피부색이 인간에게 "각각" 다른 인종이라는 복수적 유형의 의미를 필연적으로 만들고 있다. 따라서 미술가들은 개인적 차이를 무시하며 그들을 범주로 묶는 관습에 반대한다. 이에 대해 김명희는 다음과 같이 말한다.

> 어떤 카테고리에 작가를 넣는 것, 그거 작가들이 제일 싫어하는 거지! 내가 어느 날 페미니스트라는 거야. 내 작품, 〈김치 담그는 날〉이 실내에 있는 여인이 일을 하는 것이기 때문에 그렇다는 거야. 기존의 작품들에서는 여자가 일하는 것이 없었다는 거야. 갑자기 내가 페미니스트가 된 거야. 정말 무의미한 것이지. 미술계가 편의상 그렇게 많은 구분을 만드는 것 같아. 작가는 그냥 작가야. 김명희만의 독자성을 가진 한 개인 작가일 뿐이야.

배소현도 비슷한 맥락에서 다음과 같은 견해를 피력한다.

한국 현대 미술은 미술사가와 미술 평론가들을 활성화시키기 위해 인위적으로 만든 카테고리라고 생각합니다. 세계 각국이 이 점을 알아야 합니다. 이론가들은 정의를 좋아합니다. 물론 예술가들은 그렇지 않습니다. 한국 현대 미술가를 한곳에 모으면 공통점이 있다고 생각하지 않습니다. 미술가들을 한 군데 뭉뚱그려 어떤 "주의" 속에 집어 넣습니다. 특정 "주의"에 속하는 예술가들은 서로 공통점이 많지 않다고 느낄 것입니다. 한국 현대 미술에는 흥미로운 것들이 많다고 생각합니다. 그리고 지금 활동적이고 세상에 드러내길 원하는 활동가들이 불을 붙입니다. 그것은 환상적이라고 생각합니다. 그러나 예술가는 항상 단지 예술가일 뿐입니다.

"문화적 다원론(cultural pluralism)"은 많은 민속 그룹이 그들의 문화적 뿌리를 잃지 않고 함께 공존한다는 사고이다. 문화적 다원론의 렌즈는 한국인들이 모두 같은 문화를 공유한다고 전제한다. 이는 모든 한국인들이 삶을 사는 방법과 생각하고 느끼는 방식이 같다고 간주하는 것이다. "한국인이라 그런 것이다!" 다시 말해, 한 개인의 기질이 바로 그의 한국성인 것이다. 즉, 문화를 단위로 형성되는 한 그룹은 그 문화에 영원히 종속된 존재이다. 한국 미술가는 "한국 문화"의 구조적 틀에 뿌리박힌 존재이다. 구조주의자의 시각에서 보면, 한국 문화가 한국인의 다양한 양상을 파악할 수 있는 "구조"이다. 하지만 그런 구조가 한때 있었다고 해도 그것은 특정 시기에 작용하는 한시적인 것이다. 왜냐하면 문화 자체가 역동적으로 변화하기 때문이다. 따라서 다원론에 기초한 다문화주의에서는 문화가 그룹 간의 정체성 의식을 형성하는 주요한 요소로 간주된다(Kymilicka, 1995). 이와 같은 문화의 개념이 태어난 곳에서 뿌리박고 움직이지 않는 고체 덩어리와 같은 인간을 상정한 것이다. 이러한 맥락에서 뉴욕 미술

계를 위시하여 많은 국제적인 미술계는 한국 미술가들에게 타자와 구별되는 변하지 않는 그들만의 민족적 뿌리를 표현하도록 지속적인 요구를 하고 있다. 이에 대해 마이클 주는 다음과 같이 설명한다.

> 네, 유럽에서 일부 사람들이 당신을 한국인으로 데려가고 싶어 합니다. 어떤 사람들은 당신을 미국인으로 데려오고 싶어 합니다. 어떤 사람들은 당신을 최악의 한국계 미국인으로 여기기를 원합니다. 저는 그 의미를 정확히 이해하지 못하지만 사람들은 어떻게 만들고 싶은 렌즈를 통해 당신을 보고자 할 것입니다. 바라건대 작품이 그보다 더 강할 수는 있지만 어쨌든 지금 현재의 방법으로 작품이 존재하지 않을 것입니다. 미술작품은 시간과 지각에 따라 변화를 거듭합니다.

많은 민속 그룹이 그 문화의 뿌리를 잃지 않고 유지한다고 전제하는 문화적 다원론은 또한 변화하지 않는 영원한 비주류 미술가로서의 한국 미술가를 상정하였다. 주류와 구분하여 그들에게 할당된 몫만을 챙겨야 하는 비주류 미술가이다. 이를 위해 한국 미술가들은 문화적 차이를 드러내기 위해 "개념 있는 차이"의 작품을 만들게 되었다. 성인의 나이로 뉴욕에 진출한 많은 미술가들이 상징계의 대타자에 의해 자신들의 한국성을 탐구하게 된 계기는 바로 이러한 구조에 의해서이다. "한국 미술은 이런 것이다!" 다시 말해, 한국 미술에 대한 일정한 개념이 이미 정해져 있다. 그런데 이 글을 통해 파악할 수 있듯이, 성인이 되어 진출한 한국인 미술가들은 뉴욕 미술계 대타자의 욕망에서 분리되어 "개념 없는 차이"의 한국 미술을 지속적으로 생산하고 있다. 그러면서 그들은 한국 미술의 가장자리를 변경하고 있다. 뉴욕 거주 한인 미술가들은 미국 내의 소수 그룹 미술가들

이 주류 미술에 미치는 영향을 주제로 종종 세미나를 개최하곤 한다. 이들이 생각하기에 소수 그룹이 주류에 미치는 영향이 결코 적지 않은 것이다. 소수 미술가에 의해 뉴욕 미술계라는 정형화된 상징계에 균열이 생기며 새로운 상징계가 구축된다. 다수는 경직되어 있다. 좀처럼 변화하지 않는다. 꿈쩍도 하지 않는다. 외부의 자극이 있어야만 미동하기 시작한다. 그 자극은 반드시 소수자가 가하는 것이다. 그렇기 때문에 미술의 역사는 예외 없이 다수를 움직이는 소수에 의해 새로운 상징계가 만들어지는 흐름으로 일관하고 있다. 결과적으로 뉴욕 미술계에서 성공한 미술가 각각은 기존의 상징계의 질서를 교란시키고 자신만의 상징계를 스스로 구축하는 창조적 생톰 미술가이다. 그렇게 다수를 변화시키는 소수자이자 생톰 미술가가 되어 존재를 실현하고자 한다.

존재는 살아 움직이는 역동적 에너지이다. 에너지 덩어리이기 때문에 미술가들은 기존의 양식에서 "탈주선"을 작동시킨다. 다시 말해, 미술가들의 인지작용은 어떤 곳이든 돌파할 수 있는 탈주선을 타고 다른 영역으로 비상할 수 있다. 이러한 이유에서 각각의 미술가들은 어느 한 범주에 속해지지 않고 기존의 영토에서 탈영토화를 시도하는 다양체 리좀이다. 리좀 미술가이다!

누가 한국 미술가인가? "그리고"로 이어지는 많은 한국 미술가들이 있다. 그리고, 그리고, 그리고…… 그리고 한국의 영토 밖에서 활동하는 미술가들이 있다. 이들 중에는 한국에서 만든 순수 기억을 가진 미술가들이 있다. 그리고, 한국에 대한 유아기의 블록을 가진 미술가들이 있다. 또 그리고 기억에 없는 한국 문화를 전수받은 미술가들이 있다.

정동이 이끄는 실천을 향하여

"어떻게 내 작품이 정동을 일으켜 관람자를 일대 충격으로 몰아넣을까?" 이 생각은 성인이 되어 뉴욕에 진출한 미술가들, 어린 나이에 부모를 따라 한국을 떠난 이민자 미술가들, 그리고 한국인 부모 밑에서 한국의 영토 밖에서 태어난 미술가들을 포함하여 모든 미술가들의 욕망이다. 실제로 미술가들의 욕망은 인종과 국가라는 외적 또는 인위적 차이를 초월하여 전 세계인들이 공감하는 작품을 만드는 것이다. 그래서 "한국 미술가," "동양 미술가," "여성 미술가," "모더니즘 미술가," "포스트모던 미술가" 등 그들을 온갖 카테고리로 가두는 족쇄에서 벗어나길 원한다. 미술가들 각각은 차이 그 자체인 개인일 뿐이다. 그들은 누구와도 비교가 불가능한 자신들만의 독특성을 표현하고 싶다. 이를 실천하기 위해 미술가들의 욕망은 무제한적인 창작의 평면을 펼치며 그들 특유의 기계를 작동시킨다. 바로 욕망기계이다. 욕망기계는 뒤엉키듯 묶이고 차단하면서 이질적인 요소들을 결합하는 배치를 행한다. 그들은 본질적으로 추상기계이다. 구체

성에서 멀어진 추상의 몸이 되어 이것저것 실험하며 또다시 배치에 골몰한다. 그러면서 느닷없이 전쟁기계로 돌변하기도 한다. 가치를 전환하여 기존의 양식을 파괴하고 새로운 탈바꿈을 시도하기 위해서이다. 이와 같은 미술가들의 역동적인 창작 활동은 리좀적 특성을 보여준다.

리좀의 창작 활동

들뢰즈와 과타리에게 우주는 "다양체"이다. 각각의 개체 또한 무한한 다양체이다. 시간성 안에서 개체는 부단하게 변화한다. 그런 다양체가 바로 리좀이다. 들뢰즈와 과타리에게는 다양체가 리좀보다 더 본질적이다. 우주와 개체의 존재적 특징과 방식을 설명하기 위한 용어가 "다양체"이다. 다양체의 성격을 설명하기 위해 그들은 "리좀"을 사용하여 은유하게 되었다. 서론에서 서술한 바와 같이, 식물학 용어 리좀은 땅속줄기 또는 뿌리줄기 식물을 총칭한다. 리좀의 특성을 잘 보여주는 예에는 잡초, 잔디, 개나리, 감자, 구근식물 등이 있다. 이 식물들은 씨앗 하나에 의해 다른 하나가 순서대로 생산되는 방식이 아니다. 뿌리줄기가 번식하는 방식은 지극히 배수적이다. 나무 – 뿌리는 수직으로 뻗어나간다. 나무 – 뿌리의 생산 방식은 위계적이어서 미리 예견이 가능하다. 이에 비해 종횡무진하는 뿌리줄기는 중간에서 예측하지 않는 방향을 향해 속도를 내며 뻗어나간다. 따라서 나무 – 뿌리와 리좀의 생식과 생산 방식은 반대적 특징을 갖는다.

나무 – 뿌리의 수목형적 삶은 계급적이고 수직적으로 계승된다. 외부 문화의 이질성에 배타적이고 그 민족 특유의 순혈주의를 주장하는 사고는 나무 – 뿌리적이다. 외부와 연결 접속 없이 조상 대대로 계승된 삶을 고수하며 사는 삶 또한 나무 – 뿌리적이다. 이에 비해 뿌리줄기의 리좀적 삶은 횡적으로 결연 관계를 맺으며 발전해 나가는

특징이 있다. 21세기의 삶은 과거를 그대로 계승하는 차원이 아니다. 세계가 상호작용하면서 영향을 주고받고 변화해가는 방식은 분명 리좀적이다. 서로 다른 전통과 문화를 가진 국가들이 가치를 중심으로 맺는 동맹 관계 또한 들뢰즈가 말하는 리좀적 양상이다. 나무-뿌리처럼 국가는 어떤 본질로부터 위계적인 질서에 의해 정체성을 전수해가는 것이 아니다. 들뢰즈의 시각에서는 오히려 이질적인 국가 간의 결연 관계만이 한 국가의 문화를 풍요롭게 발전시킬 수 있다. 동시대 미술가들 또한 자신들의 가치에 따라 타문화와 횡적인 결연 관계를 맺으며 작품을 만든다. 이렇듯 리좀의 개념은 21세기를 살고 있는 인간이 생각하고 지각하며 행동하는 방식을 적절하게 설명한다.

이 글에서 파악할 수 있었듯이, 동시대의 한국 미술가들은 광활한 시각 문화의 공간에서 어떤 문화와도 소통한다. 그리고 그 문화적 요소들을 번역하여 자신들의 캔버스로 가져온다. 따라서 한국 미술가들의 정체성은 과거의 전통이 수직적이고 선형적으로 전수되어 만들어지는 것이 아니다. 그들은 타 문화적 요소들과 연결 접속을 늘리면서 지속적으로 변화하고 있다. 그렇기 때문에 과거 조선시대 미술의 특징이 동시대 한국 미술에 그대로 계승되는 것은 아니다. 다양한 실험을 하며 끊임없이 새롭게 변화하고 있는 동시대 한국 미술가들의 작품에 과거의 전통적인 한국성이 더 이상 보이지 않을 수 있다. 이 점이 바로 리좀의 "탈(반)의미화하는 단절(asignifying rupture)"의 특징이다.

리좀의 탈의미화하는 단절은 영토화, 또는 의미화 시도에 대한 저항이다. 즉, "이게 한국 미술이다"라는 언표 행위를 일관성 있게 하는 의미 부여에 대한 단절이다. 다시 말해, 미술가들은 "개념 있는 차이"의 한국 미술을 추구하지 않는다. 그들은 그와 같이 복제에 가까운 사본 만들기에 극구 반대한다. 새로운 실험 정신으로 지도 만들기

에 임한다. 욕망의 배치를 위해서이다. 욕망은 스스로의 내재성의 평면을 만들어 자신에게 보존된 모든 차원을 판판하게 펼쳐 놓고 배치에 여념이 없다. 배치 행위는 욕망을 충족시킨다. "욕망의 배치"이다. 이러한 욕망의 과정인 지도 만들기와 배치에는 모든 것들이 허용되고 포함된다. 그 결과, 미술가들이 만들어내는 혼종성은 기존의 양식에서 벗어나 탈영토화에 성공한 결과적 양상이다. 기존의 영토에서 탈영토화하여 재영토화한 미술가의 작품은 과거 양식의 일부와 현재의 문화적 요소들이 혼합되는 성격을 띤다. 이러한 탈영토화와 재영토화를 거듭하면서 미술가들은 끊임없이 변화하고 예술적 범위를 확장해 나간다. 그것이 지속적으로 변화하는 미술가의 삶의 표현이기 때문이다. 미술가들이 기존의 상징계에서 탈영토화하는 시도는 리좀의 "탈의미화하는 단절"의 성격이다. 뿌리줄기인 리좀은 고정되어 있지 않다. 그것은 번식하고, 넘쳐나면서 늘어지고, 퍼지면서 갑자기 분절되기도 하며, 또한 새롭게 싹이 돋기도 한다. 때로는 혼란스런 무정부 상태가 될 수 있다. 이렇듯 리좀은 바로 에너지의 다양한 역동적 과정이다. 잔디는 리좀의 좋은 예이다. 잔디는 어느 지점에서도 끊어지거나 손상될 수 있으나 특정한 선을 따라 혹은 다른 새로운 선들을 따라 복구된다. 리좀은 깨질 수 있지만 그것의 오래된 선에서 또는 새로운 선들에서 다시 시작할 수 있다. 리좀은 다양한 입구를 가졌기 때문에 다른 것들과 어디에서도 쉽게 연결 접속된다. 그러한 리좀은 시작과 끝이 없다. 중간을 통해 번식한다. 따라서 미술가들의 작업은 처음과 끝이 일관된 것이 아니다. 즉, 그것은 위계화에서 벗어나 있다. 바로 리좀의 탈의미화를 위한 단절작용이다.

　　리좀의 파열은 많은 사실을 함축한다. 그것은 인류학에서 인간을 "인종"으로 나누는 행위의 무의미성에 대한 방증이다. 같은 맥락에서, 미술가들을 특정 범주 또는 카테고리로 분류하는 것 또한 리좀의

탈의미화하는 단절의 시각에서 볼 때 지극히 작위적이다. 어느 것과도 연결 접속이 가능하기 때문에 21세기 미술가들이 만든 작품들은 "혼종성"을 특징으로 한다. 그들의 미술작품은 지극히 혼종적이고 다층적이다. 그렇기 때문에 그들의 작품에서 어떤 요소가 한국적인 것인지를 구별하기가 점점 더 복잡하고 어렵다. 인간은 사고하고 삶을 영위하기 위해 어떤 것들과도 연결하고 접속할 수 있다. 욕망이 성취를 위해 배치 행위를 하기 때문이다. 리좀적 배치이다. 들뢰즈와 과타리(Deleuze & Guattari, 1987)는 선언하길, "욕망과 지각이 뒤섞이는 순간, 지각의 전체적인 리좀적 노동이 일어난다"(p. 283). 따라서 이러한 욕망이 행하는 리좀적 노동은 기존에 나눈 인위적 범주를 무색하게 만든다. 모더니즘 미술로 특징되는 일련의 작업을 하던 백남준이 생각이 바뀌어 갑자기 포스트모던 성격의 작품을 제작할 수 있다. 21세기의 삶을 통해 다양한 민족과 "인종"들이 기존의 국가적 경계를 허물고 상호 교차하고 있다. 이러한 배경에서 미술가들에게는 "초문화" 또는 "초국가"의 개념이 우세해지고 있다. 그 이유는 많은 문화적 요소들이 혼효되는 사회에서 미술가들은 타 문화적 요소를 수용하며 풍요로운 "다양체"가 되고 싶기 때문이다. 리좀은 본질적으로 "질적 다양체"이다.

인간 또는 국가는 어느 하나의 정체성으로 규정할 수 없는 "다양체"의 특징을 가진다. 한국성은 어떤 것인가? 한국의 문화적 정체성이란 무엇인가? 그것은 단순하게 "identify"할 수 있는 "identity"가 아니다. 왜냐하면 한국 문화에는 다양한 양상들이 포개져 있기 때문이다. 한국이라는 하나에 질적으로 다양한 양상들이 겹겹이 포개지고 중첩되어 그 본성이 변질되고 있다. 한국은 세계의 다른 나라들과 교섭하고 접촉하면서 과거와는 다른 성격으로 변화해간다. 인간 또한 한 개인으로서 동일시가 불가능한 다양한 양상을 가진다. 이렇듯

존재는 단순하게 규정할 수 없는 것이다. 존재 자체가 하나로 확인되는 "identity"가 아니라 "multiplicity"이기 때문이다. 미술가들은 지속적으로 "욕망기계"가 되어 계속해서 실험하고 외부의 요소들을 연결시킨다. 그러다가 기존 체제를 부정하기 위해 "전쟁기계"로 모습을 바꾼다. 다양체가 되기 위해서이다. 다양체가 되고 싶은 미술가들의 욕망은 그들을 어느 한 범주로 귀속하는 인위성에 극구 반대한다. 그것은 다양체 존재의 욕망을 꺾는 속박이다.

요약하면, 인간의 삶에 다양하고 이질적인 요소들이 포함되는 양상이 리좀의 "다양체" 특징이다. 존재 자체가 바로 정체성이 아닌 다양체이다. 많이 보고 느끼며 기존의 편견을 깨고 새롭게 변화하며 풍요로움을 더하는 다양체이다. 이러한 시각에서 개인의 독특성은 특정 나라, 민족, 성 등의 범주에 묶이지 않는다. 한국 미술가, 동양 미술가, 여성 미술가가 아닌 개인으로서의 미술가이다. 차이 그 자체로 존재하는 개인일 뿐이다. 그러면서 변화하는 존재이다. 리좀 미술가이다.

차이를 잇는 정동

마이클 주는 미술가들을 구분하는 범주를 대신해서 차이를 잇는 인간의 내면의 특성을 찾고자 한다. 마이클 주에 의하면,

현대 미술이 보편적이고 국제적이라는 것을 부정하지 않습니다. 그럼에도 불구하고 현대 미술은 보여지는 전체에서 차이를 보는 것이 더 중요하다고 생각합니다. 내 말은 나는 그들 모두가 보편적이라고 생각하지도 않지만 "당신은 한국인이야, 너는 영국인이야, 너는 이래" 하면서 보지도 않습니다. 국제적 맥락에서 모든 사람들의 차이의 내면을 연결하는 어떤 성질을 찾아야 한다고 생각합니다.

상기한 마이클 주의 언표는 한국인, 중국인, 영국인, 미국인의 본질이 있고 그것이 한 개인 특유의 기질을 형성한다는 문화결정론을 부정하는 것이다. 이 미술가와 저 미술가의 차이가 무엇인가? 그것은 영국인이고 한국인이라서가 아니다. 모든 미술가들은 문화 단위로 잡히지 않는 차이 그 자체이다. 따라서 마이클 주는 초국가적 자세에서 내적 차이를 찾아 이를 연결하는 성격을 탐색하고자 한다. 그는 문화가 아닌 개인적 차이의 이질성을 수용하며 새로운 생성으로 향하고 싶다. 같은 관점에서 민병옥은 미술가를 범주로 나누는 자세에 재차 반대하면서 다음과 같이 그 대안을 제시한다.

왜냐면 카테고리를 하면 그 카테고리 안으로 제한하기 때문에 그것은 선입견으로 작용하게 돼요. 그 사람이 어디로 그 작품을 끌고 가나 그것을 봐야 하는데 그것을 막기 때문에 선입견이 돼요. 그러니까 작가가 다른 작가의 작품을 볼 때는 그 사람이 무엇을 느끼고 무엇을 지각하는지를 보는 것이지요. 그러니까 이 사람이 이 카테고리에 있나 저 카테고리에 있나 하는 것은 좋지 않다고 보거든요.

민병옥에게 작품 감상에서 중요한 것은 그 작가가 무엇을 느끼고 무엇을 "지각"하는가이다. 들뢰즈와 과타리(Deleuze & Guattari, 1994)에게 미술은 지각인 percept와 정동인 affect가 복합된 감각의 블록이다. 지각은 환경과 상호작용하여 잠재적 결합을 이루는 힘이다. 정동은 궁극적으로 존재를 움직이는 에너지이다. 따라서 미술가는 지각과 정동의 복합체인 감각의 존재를 만들어 감상자와 정서적 유대를 하고 싶을 뿐이다. "내 작품이 어떻게 정동을 생산하여 관람자의 마음에 감동 그 자체로 남을 수 있을까?," "어떻게 내 작품이 감상자의 가슴을 파고들 수 있을까?" 이러한 생각에 미술가는 지각과

정동의 복합체로서 감각의 블록을 만드는 데에 집중한다. 그와 같은 감각의 존재를 통해 국가적 경계를 넘나들며 글로벌 감상자와 소통하고자 한다. 따라서 "한국인 미술가"라는 카테고리는 관람자의 감상 범위를 좁은 울타리로 가두는 것이다. "한국 미술의 특징"이라는 "개념 있는 차이"의 렌즈가 미리 제공되기 때문이다. 이 미술가의 관점이 무엇인가? 이 미술가는 지금 무엇에 관심을 가지고 있는가? 미술가들은 독특성의 개체로서 자신들의 관점이 감상자에게 전달되길 바랄 뿐이다.

이 글을 통해 파악할 수 있듯이 모든 미술가에게 미술은 그들의 삶이며 생명이고 또한 우주이다. 미술가들의 작품 제작은 그들이 포착한 삶, 생명, 우주를 캔버스에 옮기는 행위이다. 그래서 감상자들로 하여금 그들이 감각한 삶, 생명, 우주와 소통하길 기대한다. 미술가들은 캔버스에 색과 형을 사용하여 감각의 존재를 만든다. 그들은 가슴속의 정동으로 "배치" 행위를 한다. 다시 말해, 미술가들의 정동이 "배치"의 동력을 제공한다. 들뢰즈와 파르네(Deleuze & Parnet, 2007)는 정동이 조절하는 이질적인 요소들 간의 결합인 배치의 특성에 대해 다음과 같이 설명한다.

배치란 무엇인가? 그것은 많은 이질적인 항들로 구성되고 연령, 성별, 통치 방식에 따라 다른 성격을 가진 사람들 간의 연락과 관계를 만드는 다양체를 의미한다. 따라서 배치의 유일한 단결은 공생의 관계 즉, "공감(sympathy)"이다. 중요한 것은 혈연관계가 아니라 동맹관계이면서, 혼합관계이다. 이것들은 계승, 혈통이 아니라 전염, 전염병, 바람이다. 마술사들은 이를 잘 알고 있다. 동물은 속, 종, 기관, 기능에 의해 정의되기보다는 그 동물이 속해 있는 집합체에 의해 정의된다…… 이 배치가 어떻게 "욕망"이라는 합당한 이름을 거부당

할 수 있을까? 여기서 욕망은 봉건적이 된다. 다른 것과 마찬가지로 여기에서도, 욕망은 이질적인 부분들의 공동 기능에 의해 정의되는 공생의 배치에서 변형되고 순환하는 정동들의 집합이다.(pp. 69-70)

욕망과 정동은 밀접하게 관계한다. 욕망은 정동을 동반한다. 그리고 정동은 우리의 몸과 신체를 "변용"시킨다. 정동으로 번역되고 있는 "affect"는 원래 스피노자 철학에서 기원한다. 스피노자의 시각에서 정동은 신체를 변화시키는 "변용태"[21]이다. 이에 대해 스피노자(Spinoza, 1990)는 다음과 같이 설명한다.

나는 정동을 신체의 활동 능력을 증대시키거나 감소시키고, 촉진하거나 저해하는 신체의 변용인 동시에 그러한 변용의 관념으로 이해한다. 그러므로 만일 우리가 그러한 변용의 어떤 타당한 원인이 될수 있다면, 그 경우 나는 정동을 능동으로 이해하며 그렇지 않을 경우는 수동으로 이해한다.(p. 153)

스피노자의 변용태 개념을 이어받은 들뢰즈에게 정동은 한 주체가 감각적 충격에 의해 자신의 한계를 벗어나 새롭게 변모할 수 있는 유일한 수단이다. 우주적 생성의 참여에 임하는 미술가의 작품을 보는 감상자는 그 작품에 의해 "변용"된다. 그 작품 제작에 참여하여 기존의 자아가 없어진 상태이기 때문이다. 정동은 말하자면, 뉴런이 변한 상태이다. 따라서 마이클 주가 질문한 "인간의 내면적 차이를 연결하는 어떤 성질"이 바로 "정동"이다. 더 정확히 말하자면, 배치

21 "*affectus*"의 개념은 원래 스피노자 철학에서 기원한다. 그것은 감정에 의한 신체의 변화를 함의한다. 때문에 스피노자 철학에서는 "변용태"로 번역되고 있다.

이다. 정동과 욕망의 배치가 타자 간의 내적 차이를 잇는다. 이러한 이유에서 들뢰즈와 과타리(Deleuze & Guattari, 1987)는 종의 차이를 넘어 세상에 존재하는 성질을 "정동"으로 분류한다.

> 경주마와 일하는 말의 차이는 일하는 말이 황소와 다른 것보다 더 다르다. 폰 윅스퀼은 동물의 세계를 정의할 때 동물이 속한 개체화된 집합체에서 동물이 가질 수 있는 능동적, 수동적 정동을 찾는다.(p. 257)

세계의 많은 미술가들은 그들의 인종과 국적을 떠나 내면적 차이를 잇는 정동으로 유대를 돈독히 하고 있다. 즉, 정서적 유대를 맺고 있다. 이와 같이 관계 형성에 의해 새로운 생성이 이루어진다. 각기 다른 배경을 가진 미술가들은 상호 간 정동을 얻어 기대하지 않은 전혀 새로운 장르를 창출할 수 있기 때문이다. 그것은 낯선 문화를 가로질러 이질성과 양가성이 공존하는 색다른 감각을 선사하는 것이다.

정동을 얻게 되어 욕망이 강도의 흐름을 타고 배치 행위를 하자 미술가는 스스로 충족해진다. 미술가는 어느 것 하나 부족함이 없이 넉넉해진다. 욕망에 의한 존재의 실현이 되었기 때문이다. 따라서 욕망은 배치의 실질적 조작자이다. 미술 제작은 정동, 욕망, 그리고 배치가 만드는 "사건"이다. 그리고 감상자는 그 사건을 통해 의미를 만든다. 미술가가 만든 사건은 우주와 세계의 모든 것이 유기적 관계 속의 네트워크로 변화하는 삶에 대한 의미 부여이기 때문이다. 그와 같은 유기적 관계의 네트워크가 "공생의 관계(symbiosis)"이다. 그래서 들뢰즈에게 배치는 공생의 관계적 배치인 것이다. 의미는 그러한 공생 관계를 조건으로 한다. 실제로 미술가의 작업은 서로 다른 해석

을 허용하면서 무수하게 많은 관계들을 만들어내는 일련의 관계 맺기이다(Park, 2014; 2016).

　시각 언어를 이용하는 미술가의 창작 활동은 "관계적"이다. 리좀처럼 관계적이다. 왜냐하면 미술 제작 자체가 언표 행위의 집단적 배치이기 때문이다. 그래서 미술가들은 타자적 요소들을 연결하고 접속하는 관계 모색에 여념이 없다. 이러한 실천은 차이의 요소들을 조화롭게 배치하여 미술가 자신의 독특성을 표현하기 위한 목적을 가진다. 이를 통해 궁극적으로 관계적 존재의 실존적 실현을 성취할 수 있기 때문이다. 그래서 미술가의 실천은 미술가가 어느 정도 공생의 세계를 이해하고 있는지의 문제와 관계된다. 구체적으로 말하자면, 미술가가 "이질적인" 요소들 사이에서 관계가 유지되는 "공생의 삶"을 얼마만큼 이해하고 있는지와 관련된다. 그와 같은 "공생의 삶"에 대한 이해는 성인이 되어 뉴욕에 진출한 미술가들, 어린 나이에 부모를 따라 미국으로 이주한 이민자 미술가들, 그리고 한국인 부모에 의해 한국의 문화적 유산을 가지고 미국에서 태어난 코리안 아메리칸이라는 각기 다른 범주로 구분되는 미술가들이 한국과의 관계에 따라 공생의 배치 행위를 하는 한국 미술가들임을 재차 확인시켜 준다. 이들 미술가들은 자신을 다양체로 만들기 위해 공생의 삶을 살고 있는 같은 인간이기 때문이다.

참고문헌

국문

김재희 (2008). 『물질과 기억: 반복과 차이의 운동』. 파주: 살림출판사.

박정애 (2018). 『보편성의 미학』. 서울: 사회평론아카데미.

황수영 (2006). 『물질과 기억』. 서울: 그린비.

Fink, B. (2002). 『라캉과 정신의학: 라캉 이론과 임상 분석』. (맹정현 옮김). *A clinical introduction psychoanalysis: Theory and technique*. 서울: 민음사. (원저 출판, 1997).

Grigg, R. (2010). 『라캉과 언어와 철학』. (김종주, 김아영 옮김). *Lacan: Language and philosophy*. 일산: 도서출판인간사랑. (원저 출판, 2008).

Homer, S. (2017). 『라캉 읽기』. (김서영 옮김). *Jacques Lacan*. 서울: 은행나무. (원저 출판, 2005).

Hughes, J. (2014). 『들뢰즈의 차이와 반복 입문』. (황혜령 옮김). *Deleuze's 'Difference and Repetition': A Reader's Guide*. 서울: 서광사. (원저 출판, 2009).

Hume, D. (1994). 『오성에 관하여』. (이준호 옮김). *A treatise of human nature*. 서울: 서광사. (원저 출판, 1739-40).

Lacan, J. (2019). 『에크리』. (홍준기, 이종영, 조형준, 김대진 옮김). *Écrits*. 서울: 새물결출판사. (원저 출판, 1966).

Masaaki, M. (2017). 『라캉 대 라캉』. (임창석, 이지영 옮김). 『ラカン入門』. 서울: 새물결출판사. (원저 출판, 2016).

Spinoza, B. (1990). 『에티카』. (강영계 옮김). *Ethica*. 파주: 서광사. (원저 출판, 1677).

영문

Artaud, A. (1976). To have done with the judgment of god. In S. Sontag, (Ed). *Selected Writings*. Berkeley, CA: University of California Press.

Barthes, R. (1973). *Mythodologies*. London: Cape.

Barthes, R. (1975). *The pleasure of text*. (R. Miller, Trans.). New York: Hill and Wang.

Barthes, R. (1977). *Image-music-text*. Glasgow: Fontana.

Barthes, R. (1985). Day by day with Roland Barthes. In M. Blondsky (Ed.), *On signs* (pp. 98-117). Baltimore: Johns Hopkins University Press.

Becker, H. S. (1982). *Art worlds*. Berkeley and Los Angeles: University of California Press.

Berger, J. (1972). *Ways of seeing*. London: BBC and Penguin Books.

Bergson, H. (1988). *Matter and memory*. (N. M. Paul & W. S. Palmer, Trans.). New York: Zone Books. (Original work published 1896).

Bhabha, H. (1994). *The location of culture*. London: Routledge.

Cahill, J. (1985). *Chinese painting*. New York: Rizzoli International Publications, Inc.

Callinicos, A. (1990). *Against postmodernism*. New York: St. Martin's Press.

Cohen-Solal, A. (2010). *Leo and his circle: The life of Leo Castelli*. New York: Alfred A. Knopf.

Danto, A. (1986). *The Philosophical Disenfranchisement of Art*. New York: Columbia University Press.

Deleuze, G. (1988). *Bergsonism*. (H. Tomlinson & B. Habberjam, Trans.). New York: Zone Books. (Original work published 1966).

Deleuze, G. (1994). *Difference and repetition*. (P. Patton, Trans.). New York: Columbia University Press. (Original work published 1968).

Deleuze, G. (1997). *Essays critical and clinical*. (D. W. Smith & M. A. Greco, Trans.). Minneapolis: University of Minnesota Press.

Deleuze, G. (2000). *Proust and signs*. (R. Howard, Trans). Minneapolis: University of Minnesota Press. (Original work published 1975).

Deleuze, G. (2001). *Empiricism and subjectivity.* (C. V. Boundas, Trans.). New York: Columbia University Press.

Deleuze, G. (2002). *Francis Bacon: The Logic of sensation.* (D. W. Smith, Trans.). Minneapolis: Minnesota University Press.

Deleuze, G. (2004). *The logic of sense.* (M. Lester Trans). London & New York: Continuum.

Deleuze, G. & Guattari, F. (1986). *Kafka: Toward a minor literature.* (D. Polan, Trans.). Minneapolis, MN: University of Minnesota Press. (Original work published 1975).

Deleuze, G. & Guattari, F. (1987). *A thousand plateaus.* (B. Masumi, Trans.). Minneapolis, MN: University of Minnesota Press. (Original work published 1980).

Deleuze, G. & Guattari, F. (1994). *What is philosophy?.* (H. Tomlinson & G. Burchell, Trans.). New York: Columbia University Press. (Original work published 1991).

Deleuze, G. & Parnet, C. (2007). (rev. ed.). *Dialogues II.* (H. Tomlinson & B. Hannerjam, Trans.). New York: Columbia University Press. (Original work published 1977).

Deleuze, G. & Guattari, F. (2009). *Anti-Oedipus: Capitalism and schizophrenia.* (R. Hurley, M. Seem, & H. R. Lane (Trans.) New York: Penguin Books. *Capitalisme et Schizophrénie 1. L'Anti-Œdipe.* (Original work published 1972).

Derrida, J. (1978). Writing and difference. (A. Bass, Trans.). Chicago, IL: University of Chicago Press. (Original work published 1967).

Du Gay, P. (1997). Introduction. In P. du Gay, S. Hall, L. Janes, H. Mackay, & K. Negus (Eds.). *Doing cultural studies: The story of the Sony Walkman* (pp. 1-5). Sage Publications, Inc (in association with the Open University).

Duncan, C. (1983). Who rules the art world? *Socialist Review,* No. 70, 13(4), 99-119.

Eco, U. (1984). *Semiotics and the philosophy of language*. Bloomington, IN: Indiana University Press.

Featherstone, M. (1991). *Consumer culture and postmodernism*. London: Sage.

Foucault, M. (1972). *The archaeology of knowledge*. (A. Sheridan, Trans.) New York: Pantheon Books. (Original work published 1969).

Foucault, M. (1988). Truth, power, self: An interview. In H. Luther, H. Gutman, & P. Hutton (Eds.), *Technologies of the self* (pp. 9-15). Amherst: University of Massachusetts Press.

Gadamer, H-G. (2004). *Truth and method*. London and New York: Continuum International Publishing Group.

Gollnick, D. M. & Chinn, P. C. (1990). *Multicultural education in a pluralistic society* (3rd ed.). New York: Macmillan Publishing Company.

Guattari, F. (1995). *Chaosmosis*. Broomington, IN: Indiana University Press.

Hall, S. (1991). Old and new identities. In A. D. King (Ed.), *Culture, globalization and the world system* (pp. 41-68). New York, NY: Palgrave.

Hall, S. (1996). Introduction: Who needs "identity"? In *Questions of cultural identity* (S. Hall and P. du Gay, Eds.) (pp. 1-17). London: Routledge.

Hall. S. (Ed.). (1997). *Representation: Cultural representations and signifying practice*. London: Sage Publications, Inc (in association with the Open University).

Hall, S. (2003). Cultural identity and diaspora. In J. E. Braziel & A. Mannuer (Eds.), *Theorizing diaspora* (pp. 233-246). Oxford, UK: Blackwell Publishing.

Heidegger, M. (1962). *Being and time* (J. Macquarrie & E. Robinson, Trans.). Oxford, UK: Blackwell Publishers, Ltd. (Original work published 1927).

Hewson, J. (2008). Rethinking structuralism: The posthumous publications of Gustave Guillaume (1883-1960). *Language, 84*(4), 820-844. Hooper-Greenhill, E. (2000). *Museums and the interpretation of visual culture*. London: Routledge.

Kant, I. (1998). *Critique of pure reason*. (P. Guyer, A. W. Wood (Eds.), (P. Guyer, & A. W. Wood, Trans.). Cambridge: Cambridge University Press. (Original work published 1781).

Khun, T. (1996). *The structure of scientific revolution* (3rd ed.). Chicago, IL: University of Chicago Press. (Original work published 1962).

Kristeva, J. (1980). *Desire in language: A semiotic approach to literature and art*. New York: Columbia University Press.

Kristeva, J. (1984). *Revolution in poetic language*. New York: Columbia University Press.

Kristeva, J. (1991). *Stranger to ourselves*. New York: Columbia University Press.

Kroeber, A. L. & Kluckhohn, C. (1952). Culture: a critical review of concepts and definitions. *Peabody Museum of American Archaeology and Ethnology, 47*(1). Cambridge: Harvard University Press.

Kymlicka, W. (1995). *Multicultural citizenship*. Oxford: Oxford University Press.

Lacan, J. (1957). The agency of the letter in the unconscious or reason since Freud. *Écrits: A selection*. (J. Miel, trans.).

Lubin, G. (February 15, 2017). Queens has more languages than anywhere in the world—here's where they're found. *Business Insider*. Retrieved December 29, 2019.

Lucie-Smith, E. (1995). *Art today*. London: Phaidon Press.

Masumi, B. (2002). *Parables for the virtual: Movement, affect, sensation*. Durham, NC: Duke University Press.

McLuhan, M. (1962). *Gutenberg galaxy*. Toronto: University of Toronto Press.

Park, J. A. (2014). Korean artists in transcultural spaces: Constructing new national identities. *International Journal of Art and Design Education, 33*(2), 223-234.

Park, J. A. (2016). Considering relational multiculturalism: Korean artists'

identity in transcultural spaces. In O. D. Clennon (Ed.), *International perspectives of multiculturalism* (pp. 129-152). New York: Nova Science Publishers.

Ricoeur, P. (1991). Narrative identity. *Philosophy Today, 35*(1), 73-81.

Robertson, R. (1991). Social theory, cultural relativity and the problem of globality. In A. D. King (Eds.), *Culture, globalization and the world-system* (pp. 69-90). New York, NY: Palgrave.

Rorty, R. (1986). The contingency of language. *London Review of Books*, 3-6.

Rorty, R. (1989). *Contingency, irony and solidarity.* New York: Cambridge University Press.

Rorty, R. (1992). The pragmatist's progress. In S. Collini (Ed.), *Interpretation and overinterpretation* (pp. 89-108). Cambridge, UK: Cambridge University Press.

Sarup, M. (1996). *Identity, culture and the postmodern world.* Edinburgh: Edinburgh University Press.

Steger, M. B. (2013). *Globalization: A very short introduction.* Oxford, UK: Oxford University Press.

Turner, V. (1982). *From ritual to theatre: The human seriousness of play.* New York: Performing Arts Journal Publications.

Whitehead, A. N. (1929). *Process and reality: An essay in cosmology.* New York: The Free Press.

Williams, R. (1976). (Revised ed.). Keywords: A vocabulary of culture and society. Oxford, UK: Oxford University Press.

Woodward, K. (1997). Concept of identity and difference. In K. Woodward (Ed.), *Identity and difference* (pp. 7-62). London: Sage Publications Ltd.

찾아보기

ㄱ

가다머, 한스게오르크 283

간극 146

감각의 블록 215, 285~289, 306, 316, 356, 357

감각의 블록으로서의 미술 287

감각의 블록으로서의 미술의 절대성 285

강도 132, 196, 209, 213, 319

강도의 몸 154

강도의 블록 209, 213, 234, 314, 319

강도의 삶 80, 160, 196

강익중 9, 47, 48

개념미술 27, 28, 40, 41, 45, 58, 64, 86, 242, 288

개념 없는 반복 122, 161, 162, 164, 169, 307, 313

개념 없는 반복에 의한 개념 없는 차이 161

개념 없는 차이 154, 161, 164, 169, 318

개념 없는 차이의 한국 미술 143, 313, 341, 346

개념에서 재인의 실패 296

개념에서 재인의 종합 293, 298, 299

개념 있는 차이 121, 122, 124, 134, 152, 285, 346, 357

개념 있는 차이(로서)의 한국 미술 190, 121, 122, 124, 125, 127, 144, 167~190, 194, 216, 291, 312, 313, 317, 318, 352

거대담론 123

거울 단계 125, 126

결핍으로서(의) 욕망 148, 150, 194, 218, 219

경계성 211, 333~335

고르키, 아실 25, 26

고상우 9, 56, 63, 107~111, 114, 140, 167

공백 146

공생의 관계 357, 359

공생의 삶 360

과타리, 펠릭스 13, 16, 17, 30, 125, 145, 148, 151~155, 209, 211, 213~216, 218~220, 224, 230, 234, 255, 258, 262, 272, 277, 280, 282, 285~287, 289, 310, 313, 316, 318, 319, 321, 323, 327~329, 331, 332, 335, 336, 338~341, 351, 354, 356, 359

곽선경 9, 51, 53, 54

관념 연합의 법칙 206

구분 불가능의 지대 211, 214, 313, 324
구조 200, 221, 273, 345
구조주의 272, 305
권력지식 117
기계 154, 220, 221
기계적 배치 155, 262, 322
기관 없는 몸 152~154, 220, 324, 336,
 337
기억 135, 204, 205
기억의 수동적 종합 293
기욤, 구스타브 199
기표와 기의가 분리된 미술 271, 305
기호 200, 315
김명희 5, 7, 9, 36, 40, 59, 63, 64,
 80~85, 112, 113, 115, 129, 132,
 133, 141, 166, 232, 321, 327,
 335~337, 344
김미경 9, 36, 41, 59
김미루 9, 51~54, 60
김, 바이런 9, 51, 60, 239~247,
 253~255, 257, 258, 264~267,
 280, 281, 283~289, 298, 299, 303,
 304, 307, 341, 343, 344
김병기 34, 72
김보현 32
김수자 9, 51, 56
김영길 9, 49
김웅 9, 36, 58, 63, 73~76, 111, 144,
 160, 161, 164~167, 169, 336, 338
김원숙 39, 42, 59
김정향 9, 36, 40, 41, 59
김주연 9, 51, 53, 55
김차섭 5, 6, 9, 36, 37, 39, 42, 58,
 63~69, 111, 114, 136~138, 146,
 147, 165, 166, 197
김환기 33

ㄴ

내시, 데이비드 97, 99
내장 감정 196~198, 233
내장 지각 198
내재성의 평면 145, 353
네가 나에게 원하는 것이 무엇인가?
 133, 134, 140, 143, 168, 266, 312,
 324
네벨슨, 루이스 97
네오다다이즘 27, 30, 57
니체, 프리드리히 53, 146

ㄷ

다다이즘 24, 27, 32
다문화주의 29, 60, 64, 92, 345
다양체 256, 258, 304, 310, 311, 317,
 322, 325~332, 337, 339, 341, 347,
 351, 354, 355, 357, 360
다인, 짐 27
단토, 아서 282
대상 *a* 140~144, 146~148, 150, 168,
 194, 198, 211, 214, 215, 233, 302,
 305, 312, 313, 318, 321, 324
대서사 29
대타자 63, 115, 118, 119, 121~124,
 126, 130, 131, 133~135, 140,
 143~145, 150, 168, 193, 198, 200,
 201, 217, 254, 263~266, 268, 269,
 311, 312, 317, 323
대타자(의) 욕망 124, 125, 127, 128,
 130, 131, 133~135, 145, 151, 168,
 189, 191, 194, 216, 235, 263, 264,
 266, 300, 312, 313, 315
대표 표상 147
대화 232, 234, 266
데리다, 자크 273, 274

데카르트, 르네 204, 205

데 쿠닝, 빌럼 25, 26, 33, 53

독특성 14, 120, 161, 164, 167, 169,
 231, 292, 350

되기(becoming) 211

뒤샹, 마르셀 24, 25, 28, 90

듀이, 존 183

들뢰즈, 질 13, 16, 17, 30, 63, 115,
 120, 122, 125, 137, 143, 145, 148,
 151~155, 162, 164, 206, 209, 211,
 213~216, 218~220, 224~226,
 229, 230, 234, 255, 257, 258, 261,
 262, 269, 272, 277, 279, 280, 282,
 284~287, 289, 291, 296, 301, 303,
 306, 307, 310, 313, 316, 318~325,
 327~329, 331, 332, 335, 336,
 338~342, 351, 352, 354, 356~359

ㄹ

라우션버그, 로버트 26, 27, 30, 39, 152

라인하르트, 애드 241, 284, 289

라캉, 자크 12, 13, 62, 63, 115, 118,
 124~127, 129~133, 140~142,
 145~148, 150, 153, 155, 168, 189,
 191, 194, 196, 198, 200~202, 211,
 218, 219, 254, 258, 263, 267~270,
 273, 275, 276, 300, 305, 311~313,
 315, 322

레비스트로스, 클로드 200, 270

로스코, 마크 25, 26, 241

로젠퀴스트, 제임스 27

로티, 리처드 271, 274, 275

르윗, 솔 28

리사이클링 아트 49

리좀 13, 14, 153, 154, 169, 277, 337,
 347, 351~355

리좀적 배치 354

리쾨르, 폴 222

리히텐스타인, 로이 27

ㅁ

마이너 되기 281

마종일 9, 51, 53

모더니즘 57, 339

모더니즘 미술 24

모더니티 23

모리스, 로버트 28

몬드리안, 피트 25

문미애 34, 35, 42

문화적 다원론 345, 346

미니멀리즘 27, 28, 37, 40, 41, 64, 72,
 86, 99, 116, 151, 166, 167, 241,
 258, 324

미니멀 아트 28

미술의 보편성 74, 113, 288

미술의 절대성 285, 287

미적 경험 183

민병옥 9, 34, 63, 70~73, 111, 112,
 114, 141, 142, 146, 166, 342, 356

민영순 9, 51, 60, 173~177, 189~192,
 203, 207, 222, 224, 227, 231, 232,
 234, 235, 321, 330

ㅂ

바디우, 알랭 146

바르트, 롤랑 279

바바, 호미 158, 325, 335

바스키아, 장미셸 29, 45

박이소 45~47, 50, 93, 176, 338

배소현 9, 51, 52, 60, 173, 177~182,
 189, 193~198, 203, 204, 207~210,
 212, 214, 215, 217~220, 222,

231~235, 255, 321, 334, 335, 344

배, 존 32, 50

배치 16, 17, 30, 36, 69, 145, 151, 262, 269, 322, 351, 357, 358

백남준 15~17, 28, 33, 47, 109, 140, 141, 151, 253, 329, 336, 354

버거, 존 282

번역 158, 169

베르그손, 앙리 135~137, 156, 203, 207, 307, 317, 328

베커, 하워드 190, 191

변용태 358

변종곤 9, 42, 43

보이스, 요제프 16, 28

보편성 7, 120

보편성의 미술 7, 134

보편성의 미학 120, 122

복수적 해석으로서의 미술 281, 306

본질주의 310

분리 127, 143, 168, 216, 312, 323

블록 209, 213, 234

비대칭 진화 229

비평행 229

비평행(적) 진화 229, 230, 326

ㅅ

사건 284, 359

사물 147

사본 만들기 125, 145, 152, 352

사유의 종합 293

사이 공간 158

살르, 데이비드 30, 40

상상계 12, 13, 118, 125, 126, 269, 315

상상에서 재생의 종합 299

상징계 12, 13, 63, 111, 115, 116, 118, 121, 125~129, 144, 151, 191, 192, 200, 201, 254, 263, 269, 270, 302, 305, 311, 313, 314, 322, 347

상징계에서의 소외와 분리 125

생산으로서(의) 욕망 13, 149, 219, 313

생성 17, 226, 279, 281, 335, 336, 359

생톰 150, 168, 313, 347

서도호 9, 51, 52

서로문화연구회 44, 45, 50, 51, 93, 338

서사적 정체성 222

설치 미술 28, 30, 45, 253

세계화 7, 8, 112, 120

셔먼, 신디 109, 141

소서사 29, 58

소쉬르, 페르디낭 드 200, 270

소외 126, 127, 133, 168, 216, 217, 312, 317

소원함 217

수동적 종합 301, 302

수용과 동화 사이의 차이 307

수용과 동화 사이의 차이로서의 정체성 289, 301

순수 기억 61, 62, 135, 136, 140, 143, 144, 168, 169, 207, 304, 307, 312, 314, 317~319, 321, 347

슈나벨, 줄리앙 29

스트리트 아트 49

스피노자, 바뤼흐 142, 143, 149, 358

습관 기억 136, 207

승화 133, 160

시각 언어로서의 미술의 상대성 283

시각적 언표 행위의 집단적 배치 258, 319

시간 289, 301, 303, 306, 307

(들뢰즈의) 시간의 세 (가지) 종합 291, 298, 302, 306, 307

시간의 텅 빈 형식 295

시간이 가져오는 수용과 동화로 인한
 차이 307
시간이 가져오는 수용과 동화 사이에서
 나타나는 차이로서의 정체성 291
시간이 가져오는 수용과 동화 사이의
 차이 252, 289, 306, 316
시간이 가져오는 수용과 동화 사이의
 차이로서의 정체성 306
신표현주의 29, 32, 58, 64, 68, 116
실재계 12, 125, 144~146, 148, 166,
 168, 269, 276, 302
쓰기 279

ㅇ

아상블라주 27, 59, 97, 99, 113, 114,
 151, 167, 220, 249
아상블라주 미술 27, 30, 37, 43~45,
 57, 97
아웃사이더 311, 329, 331~333,
 335~337, 339, 341
아웃사이더의 가장자리 만들기 337
아웃사이더의 경계성 332
안드레, 칼 28
알리스, 프란시스 144
앵포르멜 64
야콥슨, 로만 131, 201, 270
어두운 전조 296
언표 행위(발언)의 집단적 배치 253,
 255, 261, 262, 304, 315, 360
언표 행위의 집단적 배치로서의 미술
 제작 258
에른스트, 막스 25
에코, 움베르토 281
여백 146
영토화 운동 169, 318~320, 322, 324,
 328, 343

올든버그, 클라스 27
와이너, 로렌스 28
욕구 129
욕망 11, 12, 129, 322, 357, 358
욕망기계 154, 155, 169, 350, 355
욕망의 배치 17, 151, 226, 231, 235,
 236, 314, 353, 359
욕망의 인접성 218
욕망의 환유 132, 218
우발적 기억 137, 207
우발점 272
우화적 소설화 215
워홀, 앤디 26, 27, 30, 39
유아기의 기억 212, 213, 216
유아기의 블록 171, 172, 209,
 211~218, 234, 235, 254, 304, 311,
 314, 319, 341, 347
의미 284, 359
이가경 9, 63, 102~106, 114, 131, 137,
 139, 144, 145, 156~158, 167, 169,
 313
이념(들) 292, 294, 297, 317
이상남 9, 42, 43, 63, 85~91, 113, 116,
 120, 122, 127, 134, 149, 155, 166,
 169, 324, 336, 338
이수임 9, 36, 42~44
이승 9, 47, 49
이일 9, 36, 40, 42, 59
인정 욕망 131
일관성의 평면 153
임충섭 9, 36~38, 42, 58

ㅈ

장발 31, 32, 58, 311, 339
재영토화 125, 143, 168, 190, 211, 212,
 215, 216, 313, 318, 321, 324, 325,

353

재현 222, 275, 279

저드, 도널드 28

전쟁기계 155, 169

정동 11, 149, 196, 198, 216, 285, 286,
　　　288, 292, 302, 316, 340, 350,
　　　356~359

정동의 몸 154, 324

정연희 9, 56, 63, 76~80, 112, 118,
　　　127, 128, 133, 161~163, 166

정찬승 42, 44, 45, 47, 50, 93, 338

정체성 12, 17, 29, 45, 47, 51, 56, 83,
　　　109, 136, 170, 173~176, 182, 187,
　　　203, 217, 221, 222, 224, 225, 231,
　　　232, 238, 250, 264, 265, 289, 290,
　　　303, 310, 311, 314, 316, 321, 322,
　　　324, 325

정체성의 위기 294, 296, 298, 317

정크 아트 45, 49

제3의 공간 158, 211, 335

조숙진 9, 49, 63, 96~101, 114, 146,
　　　164, 167, 169, 336, 337

존스, 재스퍼 26

존재론적 기억 136

존재의 일의성 11, 342, 343

주, 마이클 9, 51, 60, 239, 247~250,
　　　252~255, 257~262, 267, 268,
　　　271~273, 275~282, 289~297,
　　　299~301, 303~307, 324, 343,
　　　346, 355, 356, 358

주이상스 147, 148, 198, 313

주체 분열 125, 144, 168, 216, 300, 312

중간 154

중간(middle) 335

중간(milieu) 335

지각 286, 316, 356

지각과 정동의 복합체 356

지각과 정동의 복합체로서(의) 감각의
　　　블록 306, 316, 356

지각과 정동의 복합체인 감각의 블록
　　　289, 306, 316

지각 작용 286

지도 만들기 152, 153

지속 135, 156, 169, 303, 307, 317, 328

지속으로서의 변화 155, 156

지속으로서의 존재 323

지젝, 슬라보예 146

지평 융합 283

직관에서 포착의 종합 292, 299

진신 9, 51, 52, 60, 173, 183~189, 203,
　　　212~214, 223~234, 329

질적 다양체 327, 328, 354

집단적 배치 262

ㅊ

차연 274

차이 122, 225, 289, 296

차이를 잇는 정동 355, 359

첩화 336

초국가(주의) 7, 75, 120, 165, 252, 307,
　　　338, 354, 356

초문화(적) 7, 120, 354

초월적 통각 295, 296

초자아 132

최성호 9, 42, 44, 45, 47, 49~51, 63,
　　　91~96, 113, 114, 119, 150, 166,
　　　176, 321, 330, 338

최일단 9, 36, 39, 59

추방 217

추상표현주의 26~28, 32~34, 36, 57,
　　　58, 72, 114

충동 68, 143, 148~150, 196, 197, 218,

235, 269, 276, 277, 279

ㅋ

카뮈, 알베르 146
카오스모스 70, 111
칸트, 이마누엘 291, 295, 296
케이지, 존 16
켄트리지, 윌리엄 144
코넬, 조셉 27
코수스, 조셉 28
크리스테바, 줄리아 217, 279
클라인, 이브 109
클라인, 프란츠 26, 36
클레멘테, 프란체스코 29

ㅌ

타자 되기 230, 246, 248, 280
탈식민주의 83, 323
탈영토화 8, 145, 168, 169, 190, 211, 212, 215, 216, 230, 313, 318, 321, 324, 325, 328, 347, 353
탈(반)의미화하는 단절 352, 353
탈주선 328, 331, 347
터너, 빅터 211, 332~335
텍스트 274, 279, 281, 306
토비, 마크 33
특이자 310, 329~333, 337~340
특이자 아웃사이더 331, 332, 339, 341
틈새 333, 336

ㅍ

파괴 300
팝아트 27, 28, 58, 64, 252, 258
팡, 조셉 9, 42, 43
포스트모더니즘 29, 59
폴록, 잭슨 26, 40, 53, 141, 142

푸코, 미셸 117, 225, 230, 268, 274
프로이트, 지그문트 129, 132, 133, 135, 136, 160, 197, 198, 200, 201, 217, 277
플라빈, 댄 28
플라톤 204, 291
피슬, 에릭 29

ㅎ

하이데거, 마르틴 66, 146, 147, 199, 202, 203
한국 드로잉의 현재 42, 85
한용진 33
해링, 키스 29, 30, 45
헤겔, 게오르크 빌헬름 프리드리히 129, 130, 146
헤라클레이토스 246
현실 268
현존재 63, 66, 67, 111, 144, 303
형식주의 28, 86, 96, 99, 166, 167, 239, 241, 284, 289
호프만, 한스 25, 26
혼종성 30, 31, 37, 43, 58, 59, 83, 111, 112, 167, 218, 252, 253, 353, 354
홀, 스튜어트 137, 199, 222
화이트헤드, 앨프리드 노스 197, 198
후기구조주의 272, 274, 305, 315, 323
흄, 데이비드 205, 206

기타

affect 356
agencement 16, 151, 220
conatus(코나투스) 149
das Ding(사물) 147, 148
dasein 66
percept 356

sinthome(생톰) 150
symptom(증상) 150

translation(번역) 158, 160

아웃사이더의 미학
누가 한국 미술가인가?

2023년 10월 10일 초판 1쇄 찍음
2023년 10월 20일 초판 1쇄 펴냄

지은이 박정애
편집 이소영·김혜림·조유리
디자인 김진운
본문조판 토비트
마케팅 김현주

펴낸이 권현준
펴낸곳 (주)사회평론아카데미
등록번호 2013-000247(2013년 8월 23일)
전화 02-326-1545
팩스 02-326-1626
주소 03993 서울특별시 마포구 월드컵북로6길 56
이메일 academy@sapyoung.com
홈페이지 www.sapyoung.com

ISBN 979-11-6707-128-6 93600

* 이 책은 2018년 대한민국 교육부와 한국연구재단의 지원을 받아
 수행된 연구임(NRF-2018S1A6A4A01032753).